M000102509

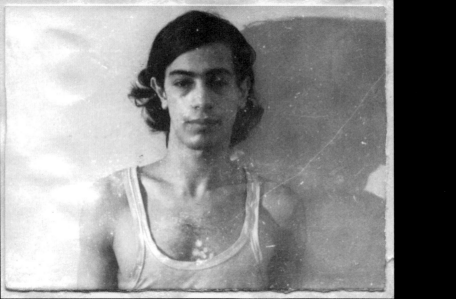

Enrique Néstor Ardeti fotografiado en la ESMA - continúa desaparecido

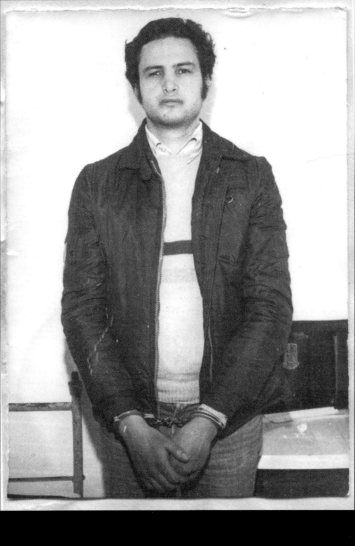

... Sosa fotografiado en la ESMA - continúa desaparecido

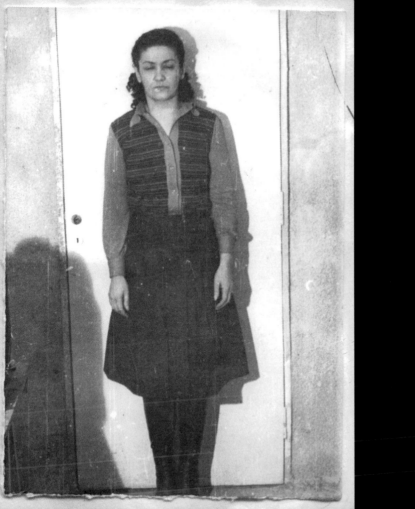

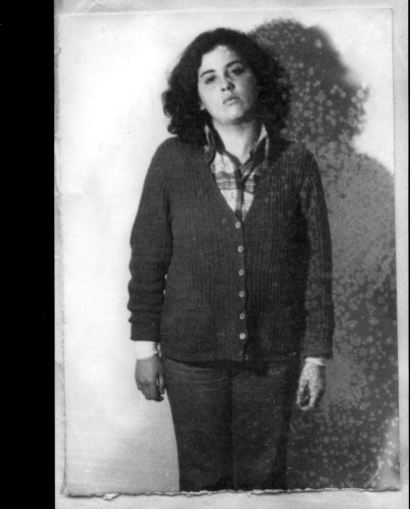

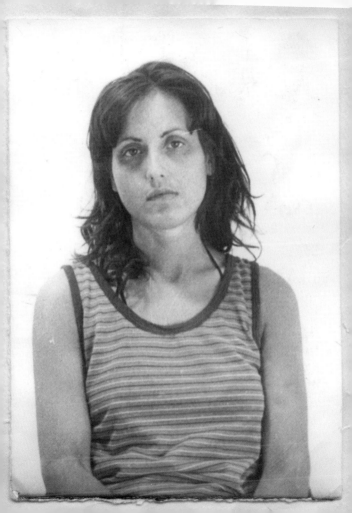

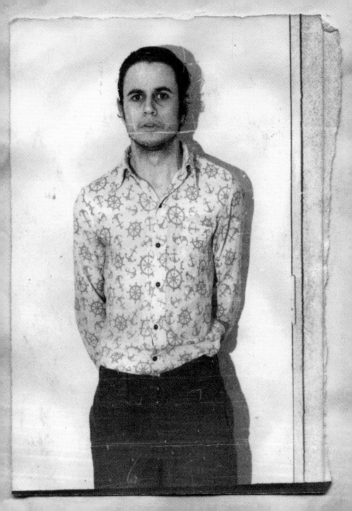

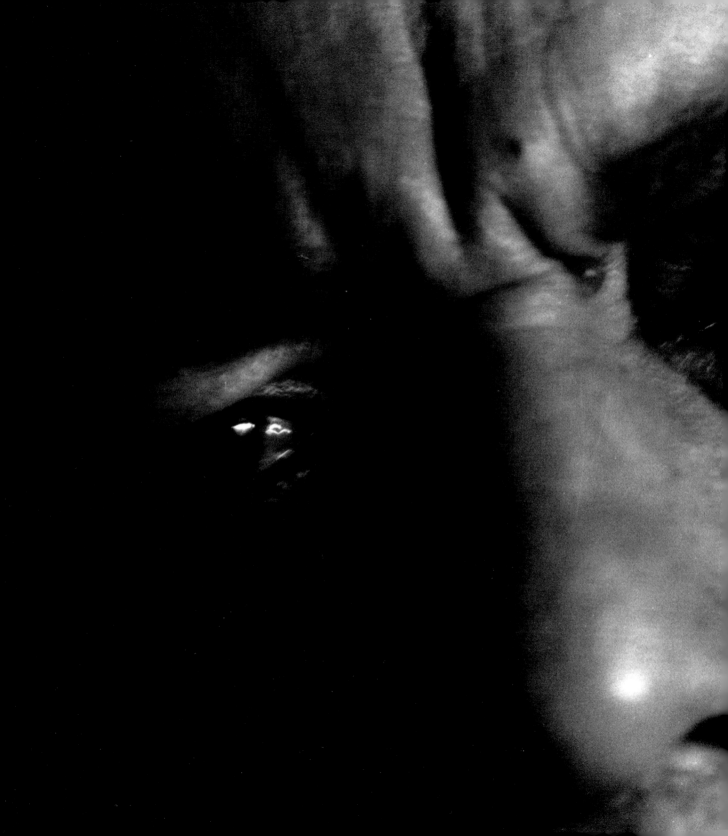

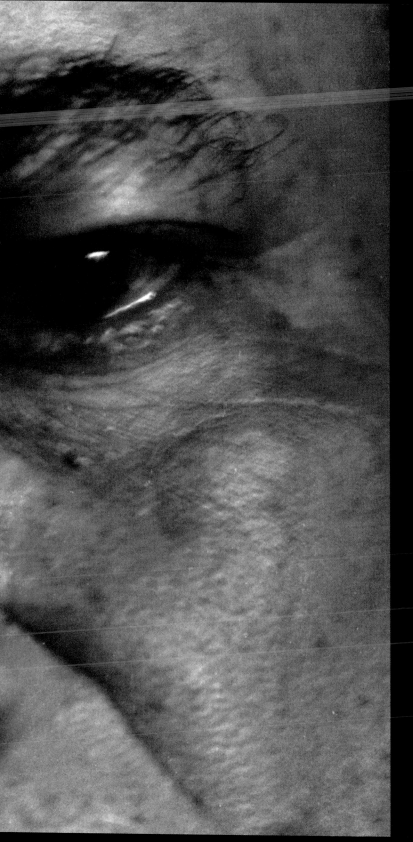

Entre 1980 y 1983, se montó con mano de obra esclava –prisioneros trasladados a ESMA desde distintos campos de concentración– un servicio de falsificación de documentos. Hasta se proyectó falsificar dinero chileno. Víctor Melchor Basterra integró ese grupo. Fue secuestrado el 10 de agosto de 1979 y "liberado" en diciembre de 1983, antes de que asumiera Raúl Alfonsín, pero los represores lo siguieron intimidando. En agosto de 1984 llevó al Centro de Estudios Legales y Sociales (CELS) un bolso deportivo que contenía tarjetas falsas de identificación de automotores robados que se usaban en los operativos; órdenes manuscritas de hacer documentos falsos; datos y antecedentes de los secuestrados en ESMA; cédulas de identidad de la Policía Federal falsificadas; autorizaciones falsas para portar armas; volantes impresos en ESMA para algunos candidatos justicialistas; listas de desaparecidos; fotografías de desaparecidos y de los sectores de detención y tortura de ESMA. Basterra le sacó fotos a sus represores para hacerles documentos falsos. Hacía copias. Sacó de ESMA un centenar de esas fotografías. Fue un desaparecido que hizo aparecer los rostros de los desaparecedores.

Claudio Martyniuk

Fragmento de
ESMA, Fenomenología de la desaparición.
Buenos Aires, Prometeo Libros, 2004.

el libro que yo las había sacado, y en realidad las sacaron ellos. Yo sacaba las fotos de los milicos, para hacerle los documentos, pero las de los compañeros las sacaban ellos, tenían un fotógrafo que hacía eso".

"Yo no apreté el botón", aclara. "Pero un día, trabajando en el laboratorio, ví que tenían una pila de fotos para quemar, era ya el 83, viste, ya se venían los cambios. Y entre ellas ví mi retrato, mi propia foto cuando me acababan de chupar, la que sacaron el mismo día en que nos fotografiaron a todos contra la misma pared. Entonces metí la mano en la pila, y me guardé los negativos que pude agarrar, los escondí entre la panza y el pantalón, ahí los puse, cerca de los huevos".

"A esa altura parecía que habían decidido perdonarme la vida, que había sido un buen muchacho y merecía seguir viviendo, vigilado pero, en fin, inofensivo. No podían pensar que en cuanto pude saqué las fotos de la ESMA de a poquito, en las salidas, entonces sí metidas bien en la zona de abajo, entre los huevos y el culo. No me revisaban casi, pero si llegaban a encontrar una de esas fotos, era boleta."

¿Qué es sacar una foto? Es decir "sonrían que disparo", tal vez. Es ir de viaje con la máquina colgando, apuntando a todos lados, buscando. Disparar. Cazar realidades, inventar combinaciones, relacionar objetos, ideas, tiempo... Es encontrar, fundamentalmente, el momento adecuado para hacerlo. Es saber elegir –la luz cambia, el coche pasó–. Ya es tarde.

Y a veces sacar una foto es jugarse la vida. Y se puede sacar la misma foto dos veces, y dos veces jugársela. Negativos apenas reconocibles del de un fotógrafo cualquiera de pasaportes o DNI. Películas, rastros de rasgos, sombras y luces, la escala de grises. Ansel Adams difundió lo de la escala, del uno al nueve. Los tonos medios, el negro puro. El negro infinito, agujero. El brillo del blanco, la luz.

Retratos de personas, marcas de su paso por un lugar siniestro. Pruebas. La realidad ahí, la puta, persistente, insistente en su pretendida totalidad. Y el fotógrafo también ahí. Preso, usado, mandado con desprecio. "Haceme estos documentos", mandó el jefe. "Los necesito para mañana, como hiciste esa otra vez". Es una cédula para Lata Liste, el dueño de Mau Mau.

Y el fotógrafo es bajito, inofensivo, callado. Parece que no está. Hace su laburo en el laboratorio del sótano, no habla demasiado. Hasta lo confunden con uno de ellos.

Fotografía del testimoniante Víctor Melchor Basterra, sacada durante su cautiverio en la ESMA.

Me equivoqué, es cierto, Víctor. No apretaste el gatillo. Pero sacaste las fotos, y lo hiciste dos veces. Y las dos te fue la vida en ello. Las sacaste de la pila, las salvaste de la hoguera, las quitaste del olvido.

Y después las sacaste de nuevo. Las pusiste ahí abajo, muchos huevos, la verdad, y las llevaste afuera, ¿al mundo real?. Las escondiste adentro y las sacaste afuera, claro que las sacaste, Víctor. Las sacaste dos veces aunque no hayas apretado el gatillo.

La fotografía no tiene fin. La imagen que había conseguido reconstruir, el retrato de mi hermano de los hombros para arriba detenido en la ESMA resultó estar incompleta. Durante la visita que realicé con Víctor Basterra al Juzgado número 12, donde se tramita la causa ESMA, Víctor reclamó su derecho a revisar el expediente para ver las pruebas que él mismo había aportado. El primer expediente que vimos mostraba sólo fotocopias. Pedimos los originales. Aparecieron.

Y la foto estaba allí, pero completa. De los hombros continuaba hacia abajo, hacia la cintura. Y se veía la camiseta. Una prenda desgarrada, irregular, básica. Una camiseta mínima, arrugada, envolviendo un cuerpo púber después de una sesión de tortura.

Los hombros se ven jóvenes, cruzados por las tiras de la prenda (los tiempos en la fotografía se superponen, continúan). La indefensión y al mismo tiempo la belleza de la juventud, asomando entre los trozos de tela tras la paliza. El rostro un poco desencajado, pero aún íntegro. La fotografía se ensancha, agrega información. Tiene pequeños detalles tan irrelevantes como reales. Permite vislumbrar los pasadizos oscuros que llevan a la pared contra la que se hizo, los ruidos de las cadenas arrastradas al caminar, los grilletes... (otra foto muestra las marcas en las muñecas de las cuerdas de amarrar, en una mujer joven, hermana de otro).

El ligero abrigo que da la camiseta viste al cuerpo en su dolor, lo marca. No es un cuerpo desnudo. Recuerda el taparrabos de otro torturado, en la cruz. Y los pañuelos. Géneros blancos en lugares distintos, retazos.

Me cuentan que hacía gimnasia en la celda, un espacio similar a un chiquero para criar chanchos –convinimos en la charla con Basterra–, con paredes de apenas un metro de alto. Un lugar rectangular, pequeño, del tamaño de una colchoneta, por el que apenas se podia asomar la cabeza. Allí mismo hacían lo posible por charlar. Una colchoneta que sólo tenía gomaespuma y frazadas: ni forro ni sábanas. Lo mínimo, lo que se da a un esclavo, lo básico para subsistir y no morirse de frío, porque las sesiones debían continuar.

Siempre me gustaron las camisetas. Cuando duermo me pongo una, más bien una remera. Ésta es distinta, es la clásica, la del barrio, la del carnicero tomando mate. Encima –es de suponer– bastante sucia, con su olor persis-tente, y sus pliegues, sus sombras y sombritas en la fotografía, pegadas al cuerpo de mi hermano todavía vivo.

Y una cosa le dijeron los nueve a Basterra, un día que consiguieron reunirse con él con la complicidad de un guardia "bueno", asomando sus cabezas por el hueco de esos cuartuchos. Le preguntaron "qué será de nosotros"· Silencio. Víctor no sabía, no podía ni quería imaginar lo que sería. Él había conseguido cambiar de escalafón: ahora era fotógrafo: lo necesitaban para algo más que para darle máquina. "Que no se la lleven de arriba, Víctor". Eso le dijeron, los nueve, a oscuras. Que no se la lleven de arriba.

2.

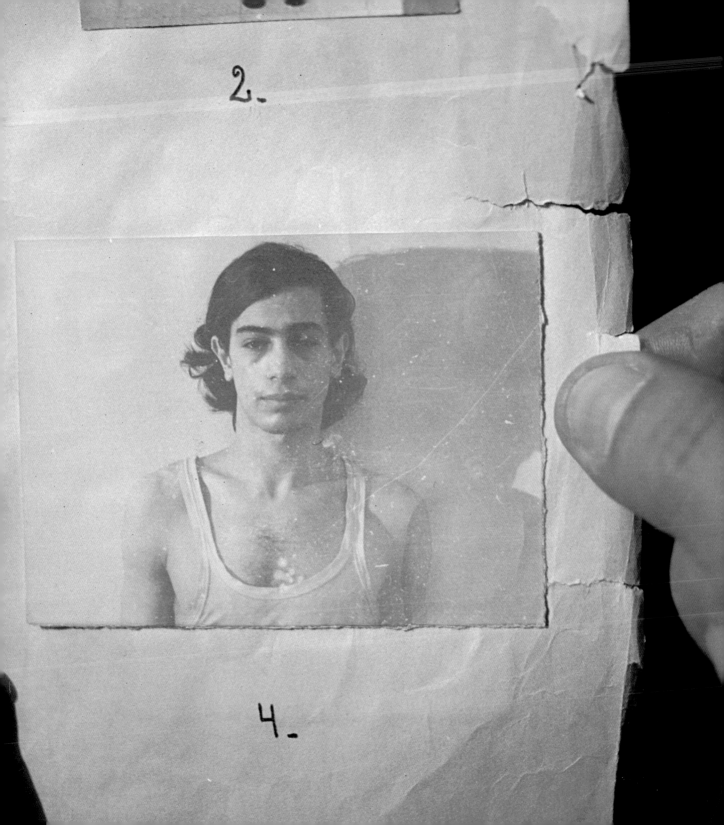

4.

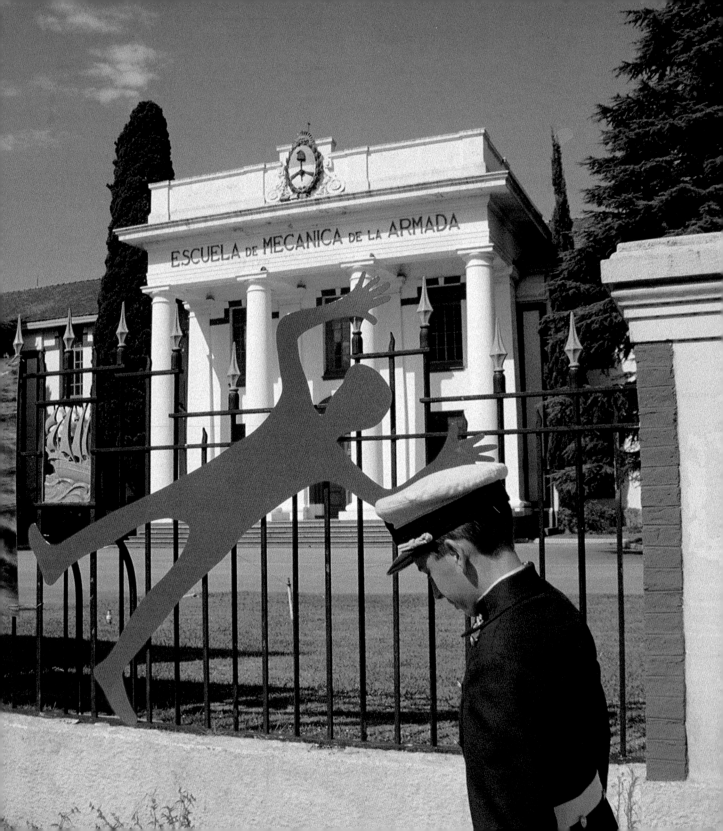

memory under construction
the ESMA debate

Memoria en construcción
El debate sobre la ESMA
Marcelo Brodsky

Buenos Aires, la marca editora,
colección lavistagorda, 2005

www.lamarcaeditora.com
lme@lamarcaeditora.com
(54 11) 4 372 8138
Pasaje Rivarola 115
(1015) Buenos Aires, Argentina

© de la edición, la marca editora
© de las obras, los artistas
© de los textos, sus autores
© de las fotos cuando no están especialmente
 acreditadas, Marcelo Brodsky

Idea, convocatoria, curaduría: Marcelo Brodsky
Edición: Guido Indij
Co-edición Zona abierta: Alejandra Naftal
Investigación y coordinación editorial: Ana Gilligan
Diseño: Mariana Sussman
Índice onomástico: Ricardo de Titto
Corrección: Eduardo Bisso
Asistencia de producción: María Esther Balé
Retrato de Víctor Basterra: Helen Zout

Queda hecho el depósito que establece la ley 11.723

Impreso en la Argentina. *Printed in Argentina.*
Impreso y encuadernado en los Talleres Trama,
Av. Directorio 251, Ciudad Autónoma de Buenos Aires
a los 23 días del mes de octubre de 2005.

Distribuye

ASUNTOIMPRESO

www.asuntoimpreso.com
www@asuntoimpreso.com
(54 11) 4 383 6262
Pasaje Rivarola 169
(1015) Buenos Aires, Argentina

Memory under construction
Marcelo Brodsky

Idea, call, curatorial work: Marcelo Brodsky
Edited by: Guido Indij
Co-edition Open zone: Alejandra Naftal
Research and editorial coordination: Ana Gilligan
Design: Mariana Sussman
Onomastic index: Ricardo de Titto
Translated from the Spanish by David Foster (Arizona State University)
Proofreading of English version: Louisa Anderson / Renata Burns
Production assistant: María Esther Balé
Portrait of Víctor Basterra: Helen Zout

ISBN 950-889-123-8

Printed in Argentina.

Available through:
D. A. P. / Distributed Art Publishers
155 Sixth Avenue, 2nd Floor,
New York, N.Y. 10013
USA
Tel. 1 (212) 627-1999
Fax 1 (212) 627-9484

Brodsky, Marcelo
Memory under construction - 1a ed. - Buenos Aires
la marca editora, 2005.
288 p. ; 22x20 cm.

ISBN 950-889-123-8

1. Libro de Arte-Derechos Humanos I. Título
CDD 323.04

Lannan
Lannan Foundation

The South Project

Realizado con el apoyo del:

FONDOCULTURA BA
PROGRAMA METROPOLITANO
DE FOMENTO
DE LA CULTURA, LAS ARTES
Y LAS CIENCIAS

FUNDACIÓN
FOCUS

I I M L | INTERNATIONAL INSTITUTE OF MODERN LETTERS
www.modernletters.org

BIBLIOTECA
NACIONAL

CENTRO CULTURAL RECOLETA

gobBsAs
SECRETARIA DE CULTURA

gobBsAs
SUBSECRETARIA DE DERECHOS HUMANOS

Esta edición contó con el auspicio
de la Secretaría de Derechos Humanos
de la Nación

memory under construction
the ESMA debate

la marca

a call by
marcelo brodsky

agradecimientos

Adriana Budich
Ana Barrios
Anibal Y. Jozami
Carola Bony
Carolina Varsky
Cecilia Ayerdi
Celso Silvestrini
Choi Tae Kun
Daniel Schiavi
Douglas Unger
Eric Olsen
Fabién Muggeri
Fernando Blanco
Gabriela Alegre
Glenn Schaeffer
Inés Katzenstein
Isabelino Roitman
Jaune Evans
Jimena Ferreiro
Julia Saltzman
Kevin Murray
Laura Bucelatto
Laurel Reuter
León Hepner
Lidia González
Liliana Barela
Liliana Piñeyro
Magdalena Moreno
Marcelo Castillo
Marcelo Pacheco
Marina Malfé
Marina Rainis
Nidia Grippo
Nora Hochbaum
Osvaldo Giesso
Patrick Lannan Jr
Pelusa Borthwick
Res
Tali Jeifetz
Centro Cultural Recoleta
Centro de Estudios Legales y Sociales
Equipo Argentino de Antropología Forense
Estudio Lo Bianco
Instituto Histórico de la Ciudad de Buenos Aires
Subsecretaría de Derechos Humanos, GCABA
The South Project
Universidad 3 de Febrero

índice

sacar fotos

31 **Sacar fotos**
 MARCELO BRODSKY

32 **La camiseta**
 MARCELO BRODSKY

42 **Nota del editor**

44 **La ESMA, un desafío**
 MARCELO BRODSKY

46 **zona de planos**

55 **zona de ensayos**

57 **La historia de todos**
 FELIPE PIGNA

67 **El golpe del 76**
 MARÍA SEOANE

71 **Las sombras del edificio: construcción y anticonstrucción**
 HORACIO GONZÁLEZ

79 **Museo del Nunca Más**
 ALEJANDRO KAUFMAN

83 **La 'reconstrucción' contra la ausencia**
 MACO SOMIGLIANA
 del Equipo Argentino de Antropología Forense (EAAF)

85 **La memoria como política pública**
 LILA PASTORIZA

101 **zona de obras**

102 **Arte para deshabituar la memoria**
 FLORENCIA BATTITI

189 **zona abierta**

190 **Índice de la zona abierta**

192 **Perspectivas**
 ALEJANDRA NAFTAL

196 **Pensamiento y Memoria**
206 **Arte y Memoria**
212 **ESMA y Museo**
224 **Propuestas de uso**

226 **anexo documental**

232 **índice onomástico**
234 **english texts**
contratapa **índice de artistas**

Nota del editor

"Los escritos son los pensamientos del Estado; los archivos su memoria".
Novalis

En la Argentina, entre 1976 y 1983, el secuestro violento de personas, su detención clandestina, tortura y desaparición por parte de organismos estatales, así como la negación oficial de estas actividades de violencia extrema, se constituyó en una práctica corriente. Las imágenes que anteceden a este texto, producidas como parte de la rutina de una burocracia siniestra, son imágenes del horror. Porque esas fotos fueron tomadas en circunstancias de horror. Una cicatriz es a una herida lo que estas fotos son al hecho irrefutable de que esas personas estuvieron allí. Esas fotos son el texto principal de este libro. Son a la vez prueba (personal, histórica, judicial) y causa de las páginas siguientes.

Mientras una parte de la sociedad, con la participación no excluyente de ex detenidos, familiares de las víctimas y organizaciones de Derechos Humanos, trabaja para que se juzgue a los responsables de estos crímenes contra la sociedad, consideramos primordial y legítima la defensa de otros derechos como los derechos a la identidad, a la verdad, al duelo y a la preservación de la memoria social.

Desde tiempos prehistóricos los grandes sucesos, triunfos y catástrofes de la humanidad producen monumentos que inducen a la memoria y al conocimiento histórico. La memoria es un ejercicio necesario para rescatar la historia común y distinguirla de la cotidianidad individual, asi como para informar a las generaciones venideras sobre aquello que, de otra manera, se olvidaría.

Cuando pensamos en un "Museo de la Memoria", viene a nosotros Mnemosine (o Mnemosina, Μνημοσύνη), la diosa griega de la memoria, esposa de Zeus, y madre de las nueve musas. Un museo, etimológicamente, está habitado por las musas, y también por la memoria. La Shoah como hecho histórico ineludible, la creación del

Gedenkstätte und Museum Auschwitz-Birkenau, el tratamiento dado a los campos de exterminio nazi de Dachau, Büchenwald, Mauthausen, Ravensbrück, o los memoriales como el Museo Judío de Berlín y los museos del Holocausto en Israel, Washington y Buenos Aires son referencias indispensables para pensar nuestro "Museo de la Memoria".

En estos ejemplos los sitios de memoria son principalmente sitios de conciencia. Frente a la imposibilidad de representación de la muerte en la figura del desaparecido, discutir si pretendemos un sitio de memoria, de los derechos humanos, de resistencia o para el arte es lo que proponemos debatir. Cuál será el guión curatorial del museo y sus recorridos, si pretenderá representar los hechos acontecidos en ese mismo espacio, o interpretar modos de vida de una época que nos puede resultar extraña desde la perspectiva de la actualidad, si tendrá como fin la documentación, la pedagogía, la legitimación artística, o si asumirá la carga simbólica de la ESMA como sinécdoque del universo de centros de detención, tortura y desaparición de personas, o como metonimia del terrorismo de Estado, si debe promover su declaración como Patrimonio Histórico de la Humanidad... ésos, son algunos de los temas que debemos discutir como sociedad frente a la creación de un nuevo museo. Tenemos aquí la oportunidad de colonizar un territorio para la conciencia. Y entendemos que la manera de hacerlo es a través de un llamado al aporte de ideas y al debate permanente.

Junto con Marcelo Brodsky, ya hemos trabajado en otras publicaciones (*Buena memoria*, 1997 y *Nexo*, 2001) que registran, reflejan y abordan los daños simbólicos producidos en los años oscuros en los cuales, además de los crímenes de lesa humanidad de los que las fotos precedentes son apenas una huella, se aterrorizaba, perseguía, prohibía y censuraba. Los libros se quemaban, se enterraban, se desaparecían. Los libros son espacios de expresión y memoria. Éste registra y documenta de qué manera se vive, piensa, siente la memoria de la ESMA hoy. Se intitula *Memoria en construcción*, porque entendemos que la memoria es un ejercicio dinámico, continuo.

Si este museo no fue creado hace 30, 15 o 5 años, es porque no estaban dadas las condiciones sociales y políticas para ello. Baste este hecho para entender que la manera en que miramos hoy lo sucedido en el Centro Clandestino de Detención y Desaparición de la Escuela Superior de Mecánica de la Armada es seguramente distinta de como los miraremos dentro de 5, 15 o 30 años. Dado que la actividad humana se encuentra en un estado fluido, llamarnos al debate permanente y la reflexión constante sobre la memoria es el camino para impedir la coagulación que convierte la memoria en mercancía.

Pretendemos con esta publicación abrir un debate, o más bien, contribuir a organizar un debate existente. Entendemos al museo como un ágora. Un espacio participativo de la *polis*. Todo lo contrario a hacer descansar nuestra voz en la delegación de un mandato a través de la representatividad. La representación de la memoria es una cuestión ciertamente complicada y no podemos dejarle al Estado y a sus tiempos esa misión sin intervenir de manera directa. Con el fin de corporizar el museo y canalizar ese diálogo de la ciudadanía, asi como el de salvar las omisiones en las que podamos haber incurrido en el intento de atender la urgencia del tema, hemos abierto un foro (www.lamarcaeditora.com/memoriaenconstruccion) donde continuar al aporte de opiniones y la discusión que se desarrolla en las páginas siguientes.

Guido Indij
Editor

La ESMA, un desafío

La decisión de convertir la ESMA en un espacio por la Memoria y los Derechos Humanos ha determinado el inicio de un debate entre organismos de Derechos Humanos, familiares de las víctimas, entidades del Estado, organizaciones sociales, intelectuales y artistas que está en pleno desarrollo. Este libro pretende participar de ese debate aportando imágenes e ideas que puedan contribuir a enriquecerlo y a dotarlo de nuevos elementos visuales e intelectuales.

No es única la manera de recordar a los que faltan, y hacerlo forma parte de las más ancestrales prácticas de nuestro género, el humano, que también se caracteriza por otros rasgos, desde el ejercicio de la violencia, el abuso tiránico del poder y la destrucción de la naturaleza hasta la organización social, la solidaridad, la lucha por la justicia, la investigación científica y la creación artística y cultural.

El debate por la ESMA abre infinitos caminos posibles para recordar a los desaparecidos y a las víctimas del terrorismo de Estado en la Argentina. El principal campo de torturas y exterminio de la dictadura militar, al que fueron llevados miles de jóvenes a la parrilla, las celdas clandestinas y la muerte, se ha convertido en un símbolo de la represión y la violencia del Estado. Es un sitio de horror y de memoria. Es un lugar desde donde se puede contribuir a contar la historia de la generación exterminada por la dictadura y los objetivos por los que entregó la vida, la historia de sus voces múltiples, la de su pasión por cambiar el país y hacerlo distinto de lo que era y de lo que es hoy.

Con qué herramientas contar esa historia a las nuevas generaciones es el nudo gordiano de ese desafío, y, como lo fuera para Alejandro, la búsqueda de soluciones no podrá ser sencilla. Ni un museo tradicional, ni una morbosa reconstrucción de los campos de exterminio. ¿Cómo contar positivamente a los jóvenes los mecanismos de la destrucción? ¿Cómo explicar la tortura, el sadismo, la picana?

La respuesta tiene que ser múltiple: usando todas las formas posibles. El itinerario y los testimonios, los elementos de la época y su contexto, las interpretaciones de los sobrevivientes, de los familiares, de los testigos eventuales, de los intelectuales, los artistas, los educadores, los científicos. Un coro de voces no necesariamente armónico ni unidireccional. Un menú de opciones, para sacar conclusiones por uno mismo.

Cualquier recorrido por la ESMA tendrá su punto álgido en el espacio del horror: el Casino de Oficiales. Allí estaban los presos, las celdas de castigo y de tortura, los espacios siniestros: Capucha, Capuchita, El Dorado, El Pañol... Este lugar de Memoria tendrá algunas referencias testimoniales, planos, textos, tal vez algunas imágenes. El espacio en sí está tan cargado de densidad histórica que los aportes museísticos serán apenas una guía para el recorrido, unos apuntes para la comprensión.

En *Memoria en construcción* el espacio del horror está presente en las fotos de *Víctor Basterra*, sacadas allí. Por eso *Sacar fotos* da comienzo a este libro. El siguiente apartado rescata unos mapas de la ESMA provenientes de su diseño original, así como otros planos actuales, que dialogan con los trazados a mano por los sobrevivientes.

Con el correr del tiempo, se irán definiendo los proyectos que ocuparán los distintos edificios de ese Espacio. Queda pendiente la adscripción institucional, la financiación y el carácter de esos proyectos. Es necesario determinar qué grado de dependencia tendrán de los distintos órganos del Estado. Es necesario también saldar la discusión sobre su sentido en ese lugar: mientras la mayoría de los Organismos de Derechos Humanos plantea que parte del Espacio se dedique a la memoria y otra parte a proyectos relacionados con los Derechos Humanos en un sentido amplio, otros organismos plantean que todo el espacio se dedique exclusivamente a la memoria.

Arte y Memoria han estado relacionados íntimamente a lo largo de los siglos. El debate sobre las diversas memorias que conviven en la contemporaneidad, su representación y su transmisión, su relación con la identidad y con el conocimiento es alimentado por distintas escuelas de pensamiento y formas de entender el mundo. Considerando estos antecedentes, el rol del arte y del pensamiento en la definición del futuro de los centros clandestinos de detención es central. *Memoria en construcción* recoge opiniones diversas provenientes de distintos campos.

En **Zona de ensayos** *Felipe Pigna* y *María Seoane* analizan el proceso político y social que hizo posible la dictadura, y colocan al centro clandestino de detención en su marco histórico: ¿por qué la ESMA? ¿Cómo fue posible alcanzar ese límite? *Horacio González* y *Alejandro Kaufman* aportan textos que abordan el problema que plantea la transformación de la ESMA y analizan su importancia para el futuro del país. Sus opiniones están tan vinculadas con la realidad de los hechos como con sus sentimientos al respecto. No hay neutralidad. El rol de la palabra está en juego, y se procura una palabra arraigada en la verdad, mezclada con la vida, que porte la densidad de lo real.

Maco Somigliana, del *Equipo Argentino de Antropología Forense*, explica la relación entre los agujeros dejados por la represión y la progresiva reconstrucción de los lazos sociales, el lento rearmado incesante de miles de historias de vida y de muerte que se interconectan y se explican entre sí. *Lila Pastoriza* aporta la reflexión de quien estuvo detenido en la ESMA, del que sobrevivió al infierno y vive para contarlo, para soñarlo, para escribirlo, para tratar de entenderlo y aportar su palabra para que lo entendamos los demás.

Zona de obras es una selección de obras de artistas argentinos que han abordado de forma explícita o indirecta la violencia, la represión y las consecuencias del terrorismo de Estado. No intenta ser exhaustiva ni es el resultado de una amplia y profunda investigación académica, sino la respuesta a una convocatoria. Es un trabajo en desarrollo, y pretende propiciar un debate, no darlo por saldado. Sesenta y cinco artistas o grupos de artistas argentinos de distintas generaciones aportan sus obras a este libro. *Florencia Battiti* introduce esta sección, dando su visión como crítica de arte sobre la relación entre memoria y arte contemporáneo.

El contraste de diversas propuestas, opiniones y puntos de vista acerca de la memoria y su representación, así como sobre el futuro del Espacio, con textos de los Organismos de Derechos Humanos y de autores argentinos y extranjeros seleccionados junto a *Alejandra Naftal*, constituye la **Zona abierta**, estructurada en las secciones "*Pensamiento y Memoria*", "*Arte y Memoria*", "*ESMA y Museo*" y "*Propuestas de uso*" con iniciativas concretas de los organismos de derechos humanos.

El **Anexo documental** transcribe los fundamentos explicitados en el documento de creación del Espacio para la Memoria y para la promoción y defensa de los derechos humanos, el Acta de entrega parcial del predio de la ESMA y el Decreto de creación del Archivo Nacional de la Memoria. Se trata de documentos de origen oficial que me ha parecido necesario incluir en este libro.

David William Foster ha asumido generosamente la traducción inglesa. Profesor de Literatura latinoamericana de la Universidad del Estado de Arizona en Phoenix, David ha mantenido una estrecha relación con la Argentina, su historia y su cultura, a lo largo de cuarenta años de actividad académica. Si bien este libro pretende participar de un diálogo específicamente latinoamericano sobre la construcción de la memoria, la versión inglesa de sus textos extiende nuestro debate más allá de esas fronteras.

Memoria en construcción es un proceso, un tránsito colectivo, una discusión en curso. Mientras continúa la lucha sin pausa por la justicia y la verdad, la construcción de la Memoria colectiva sigue su camino de subjetividades superpuestas. En cuanto esté viva la palabra, persista el debate de ideas, circule el pensamiento y sigan abiertos los interrogantes, el camino ensayado por los que perdieron la vida en los campos de exterminio de la dictadura no se cerrará.

Marcelo Brodsky

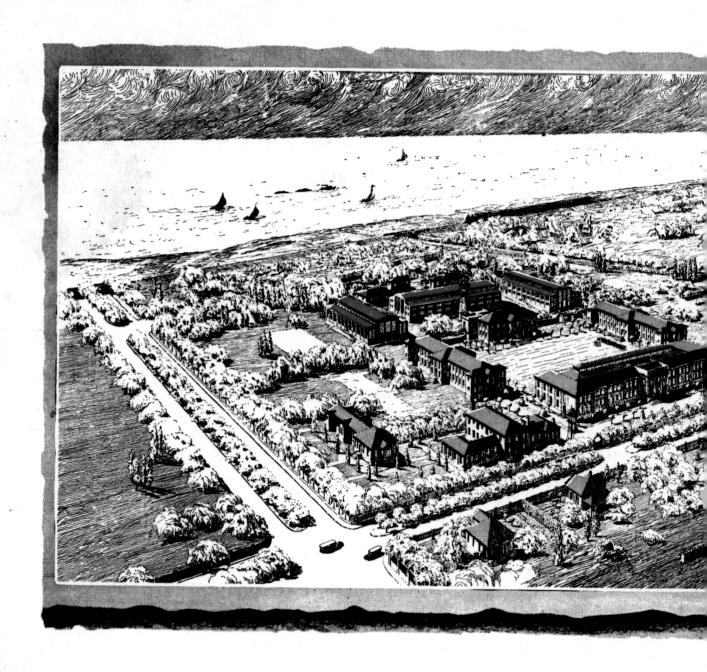

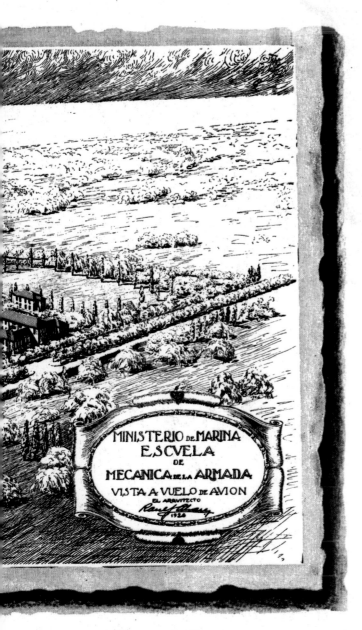

~ *Revista de Arquitectura* ~
ESCUELA DE MECÁNICA DE LA ARMADA
Arquitecto: RAÚL J. ALVAREZ
(S. C. de A.)

La Escuela Superior de la Armada (ESMA), antiguamente llamada Escuela de Oficiales de Mar, se levantó en terrenos cedidos por la Municipalidad, en 1924.

Con fecha 19 de diciembre de 1924, se autoriza al Departamento Ejecutivo a transferir al Ministerio de Marina una fracción de terreno municipal de una superficie de catorce y media hectáreas aproximadamente, con un frente de cuatrocientos cuarenta metros sobre el arroyo Medrano. El terreno había sido adquirido por la Municipalidad en remate público con fecha 30 de noviembre de 1904 a la sucesión del terrateniente Diego White, por 105 mil pesos nacionales de esa época. Durante la presidencia de Marcelo T. de Alvear, el Consejo Deliberante dicta la ordenanza cediendo la fracción del terreno con la condición de que, si por cualquier causa se diera otro destino al terreno, éste pasaría inmediatamente a poder de la Municipalidad con todas las construcciones que se hubieran efectuado sin derecho a indemnización alguna.

Durante la dictadura militar que ejerció el poder entre 1976 y 1983, la ESMA fue utilizada como centro clandestino de detención por el que pasaron miles de personas, en su mayoría desaparecidas, según se desprende de los testimonios aportados a la CONADEP y durante el juicio a los comandantes en jefe de las Fuerzas Armadas. Su ubicación actual: Avenida del Libertador y Avenida Comodoro Martín Rivadavia.

Instituto Histórico de la Ciudad de Buenos Aires

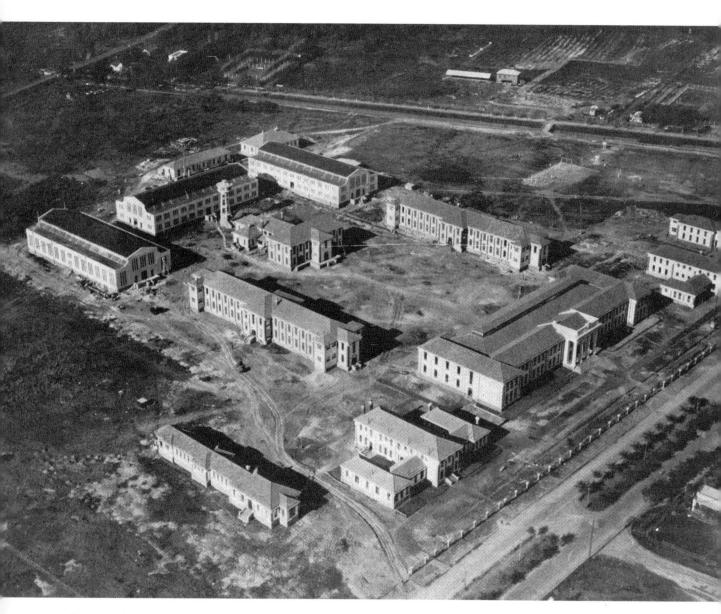

Vista a vuelo de avión en octubre de 1927 (*Revista de Arquitectura* 1928)

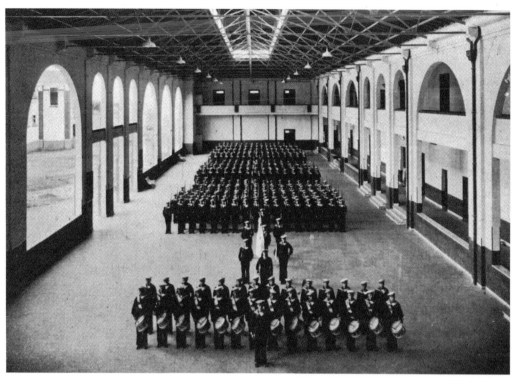

Formación del cuerpo de aprendices. Patio cubierto. (*Revista de Arquitectura* 1928)

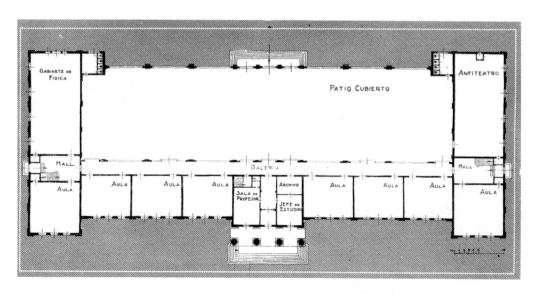

Edificio de las cuatro columnas. Planta baja

Sótano del Casino de Oficiales hasta mediados de 1976

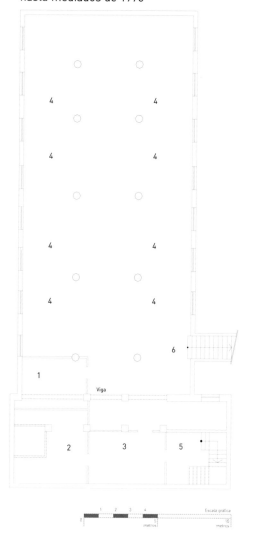

Escala gráfica
1 2 3 4
0 5 10
metros

1 Sala de tortura
2 Generadores
3 Guardia
4 Lugar en donde eran recluidos
los detenidos-desaparecidos

5 Escalera de planta baja al sótano
6 Escalera utilizada para los "traslados"

Reformas ante la visita de la Comisión Internacional de Derechos Humanos (1979)

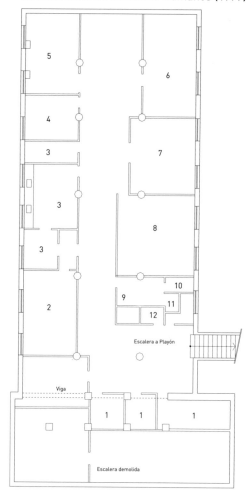

Escala gráfica
1 2 3 4
0 5 10
metros

1 Piezas levantadas para esconder
la escalera y el acceso anterior

2 Oficina documentación
3 Laboratorio fotográfico
4 Enfermería
5 Taller documentación
6 Depósito papel
7 Comedor
8 Micro cine
9 Baño sobre elevado
10 Ducha
11 Inodoro
12 Baño sobre elevado

Reconstrucción de los planos del Casino de Oficiales de la ESMA

Con la documentación obrante de los planos de obra del edificio del año 1945, se relevó y se contrastó *in situ*, ajustando dicha documentación al estado del edificio tal cual se lo encontró una vez desalojada la Marina. Simultáneamente se trabajó sobre planos con los sobrevivientes, quienes fueron reconstruyendo las distintas etapas y modificaciones que se fueron realizando en distintos períodos para adaptar el edifico como Centro Clandestino de Detención. Se volcó la reconstrucción a los planos relevados y se volvió a trabajar con los sobrevivientes para ajustarlos y modificarlos. En lo que se refiere al sótano, se trabajó con fotografías que fueron tomadas por Víctor Basterra durante su detención, lo que permitió recomponer la última organización (años 1981 a 1983). Una vez concluida la documentación y en una visita realizada al lugar, se comenzaron a verificar marcas de la última etapa del funcionamiento del CCD. Estas marcas son evidencia material que hace constatar en el sitio el funcionamiento del mismo. Los planos fueron realizados por Marcelo Castillo para la Subsecretaría de Derechos Humanos del Gobierno de la Ciudad de Buenos Aires en enero de 2005.

Capucha Desde diciembre de 1976 hasta marzo 1979

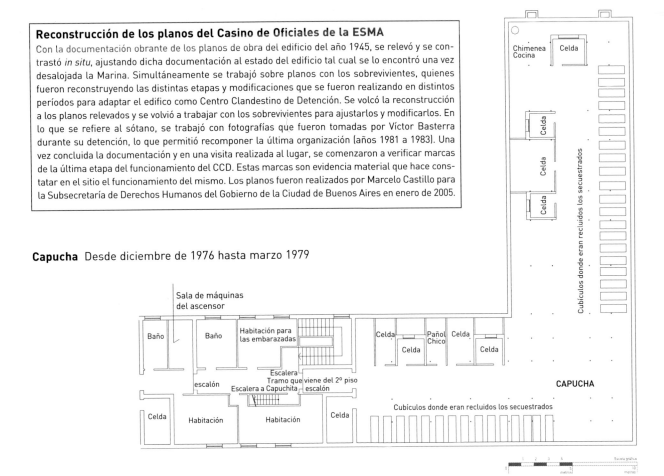

Capuchita Desde 1977 hasta principios de 1979

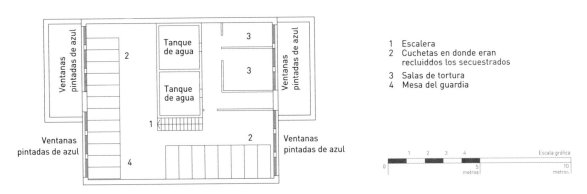

1 Escalera
2 Cuchetas en donde eran recluiddos los secuestrados

3 Salas de tortura
4 Mesa del guardia

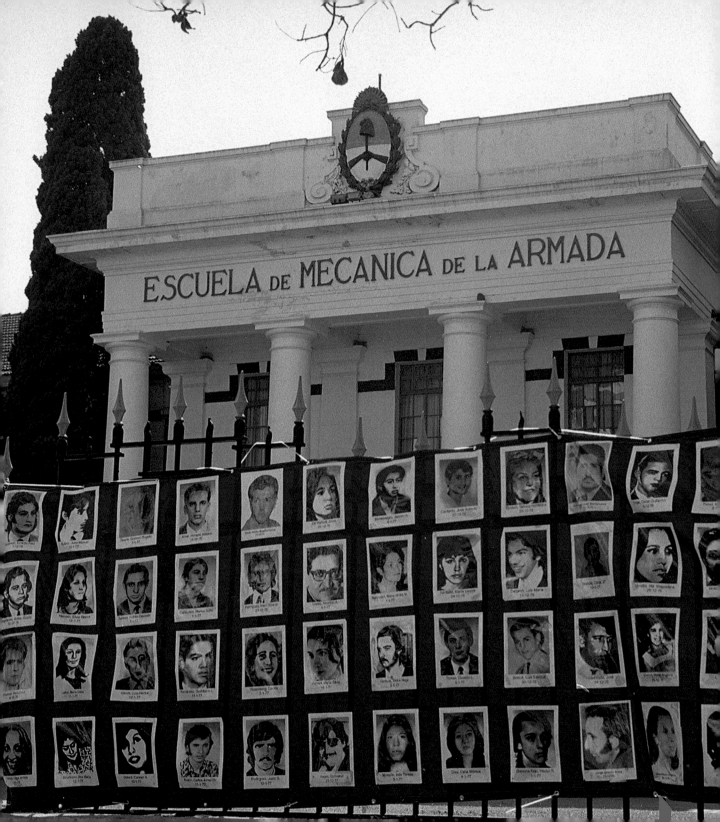

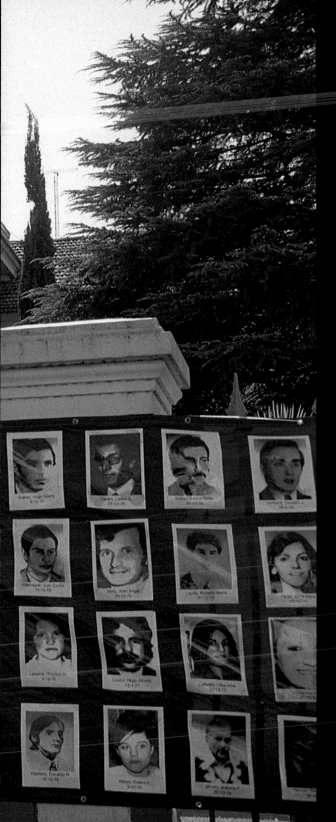

zona de ensayos

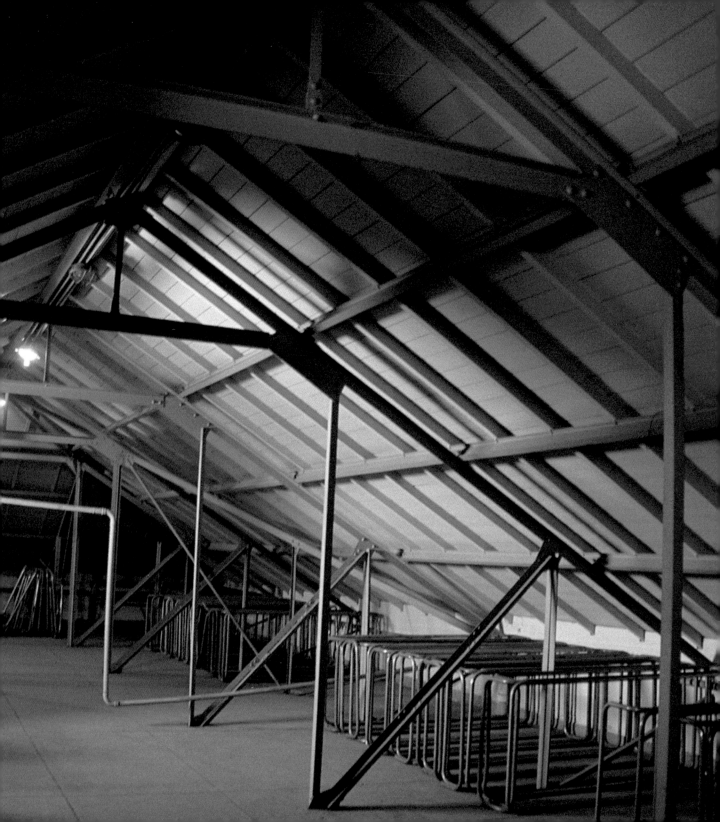

La historia de todos
Felipe Pigna

Al escribir este artículo para un libro tan necesario sobre un lugar tan dolido y finalmente recuperado, expreso un sueño, chiquito, pero sueño al fin: que lo lean todos. Nosotros, que lo vamos a leer, porque fuimos, somos y seremos parte de aquella generación, la de nuestros queridos compañeros que quedaron en el camino. Y los otros, los que no tuvieron ni tienen nada que ver con aquella, nuestra historia. Porque no quisieron saber, porque no pudieron, porque no habían nacido, porque no les contaron. La dictadura militar se presentó ante la sociedad argentina como un "Proceso de Reorganización Nacional". Dentro de esta reorganización, la represión, la modificación del patrón de producción y distribución del ingreso y la educación fueron rubros fundamentales. Los militares y sus socios civiles venían a imponer un nuevo modelo de sociedad y a terminar con todo conato de desarrollo nacional independiente, a disciplinar a una sociedad con una larga tradición de lucha y conciencia gremial. Así lo expresó claramente el general Videla en la cena de camaradería de las Fuerzas Armadas, el 8 de julio de 1976: *"La lucha se dará en todos los campos, además del estrictamente militar. No se permitirá la acción disolvente y antinacional en la cultura, en los medios de comunicación, en la economía, en la política o en el gremialismo."*[1]
El decidido apoyo al golpe por parte de la gran burguesía argentina, que veía amenazados sus privilegios por la creciente movilización de importantes sectores de la clase trabajadora y la producción intelectual de sectores medios partidarios de un proyecto de cambio social, fue decisiva. Como señala Adolfo Canitrot, *"... la renuncia, por parte de la burguesía, a resolver las cuestiones sociales mediante el ejercicio de la democracia resultó de la pérdida de confianza en su propia capacidad de pactar con las otras clases, y particularmente con los asalariados, un acuerdo social que sirviera de base estable a la convivencia.*

[1] *La Nación*, 9 de julio de 1976.

Lo novedoso del experimento del 76 fue el propósito de ir más allá de lo estrictamente autoritario, creando un sistema regulado por principios generales que asegurara en el largo plazo la disciplina social sin necesidad de represión. La burguesía argentina quería un sistema de reglas de funcionamiento social y no simplemente un régimen de poder autoritario".[2]

Los propietarios de los grandes grupos económicos, llamados sugestivamente desde entonces "capitanes de la industria", vivieron una etapa de esplendor durante la dictadura militar haciendo extraordinarios negocios como contratistas del Estado y tomando créditos en el exterior a tasas irrisorias con el aval del Estado argentino.

La implantación del modelo económico diseñado por los grupos de poder hubiera resultado imposible de no haber mediado la brutal represión ejercida por las Fuerzas Armadas en el poder. El nivel de organización del movimiento obrero y su histórica combatividad eran un obstáculo para la concreción de un modelo de exclusión y entrega del patrimonio nacional.

La cúpula eclesiástica mantuvo una actitud complaciente con la dictadura militar mientras muchos sacerdotes y hasta obispos eran asesinados por ser consecuentes con los postulados evangélicos.

El aval de los organismos internacionales de crédito fue inmediato. El día de la asunción de Videla, el diario La Nación anunciaba en su tapa "Acordóse un préstamo del FMI".

En cuanto al aval de los Estados Unidos, esta anécdota narrada por el embajador norteamericano en tiempos de Videla puede resultar ilustrativa:

"Cuando Henry Kissinger llegó a la Conferencia de Ejércitos Americanos de Santiago de Chile, los generales argentinos estaban nerviosos ante la posibilidad de que los Estados Unidos les llamaran la atención sobre la situación de los derechos humanos. Pero Kissinger se limitó a decirle al (canciller de la dictadura) almirante Guzzetti que el régimen debía resolver el problema

antes de que el Congreso norteamericano reanudara sus sesiones en 1977. A buen entendedor, pocas palabras. El secretario de Estado Kissinger les dio luz verde para que continuaran con su 'guerra sucia'. En el lapso de tres semanas empezó una ola de ejecuciones en masa. Centenares de detenidos fueron asesinados. Para fin del año 1976 había millares de muertos y desaparecidos más. Los militares ya no darían marcha atrás. Tenían las manos demasiado empapadas de sangre".[3]

Dentro de este esquema de acuerdo represivo entre poder económico y poder militar se consideraría subversivo a todo aquel que postulase ideas contrarias al "ser nacional" que comprendía valores como el respeto a toda jerarquía sin cuestionarla: el obrero debía obedecer al patrón, el hijo al padre, el alumno al profesor. Ese orden natural –consideraron– se había perdido producto de lo que denominaban "la infiltración ideológica". Para erradicar la desobediencia era necesaria la represión a toda manifestación contraria a sus principios. La obediencia irreflexiva debía comenzar a inculcarse a los niños y a los jóvenes.

La sociedad argentina venía de un proceso de cambio que se había acelerado a partir de hechos clave como el Cordobazo y la recepción de la renovada producción ideológica e intelectual posterior al Mayo francés del 68. Una clase media ilustrada e inquieta seguía con atención los procesos mundiales y comenzaba a adoptar el psicoanálisis y sus categorías de análisis.

Como señala el historiador David Rock, "los grupos de poder, la Iglesia y los militares comenzaron a preocuparse cuando notaron, entre otras cosas, que el cura confesor estaba siendo reemplazado por el psicoanalista".[4]

Para los jerarcas de la dictadura y sus socios, el análisis, la reflexión y el cuestionamiento a la autoridad eran inaceptables y debían ser reemplazados inmediatamente por la obediencia debida.

El responsable de la represión en Córdoba, jefe de campos de concentración como el célebre "La Perla", general Luciano Benjamín Menéndez, que actualmente goza de buena salud y de absoluta libertad, decía

[2] Adolfo Canitrot, Orden social y monetarismo, Buenos Aires, CEDES, 1981.

[3] Declaraciones de Robert Hill, embajador de EE.UU. en la Argentina durante la primera etapa de la dictadura militar, en El Periodista, Buenos Aires, 23 de octubre de 1987.

[4] David Rock, entrevista del autor para el documental Historia argentina 1976-83, Bs. As., Escuela Superior de Comercio Carlos Pellegrini, 1996.

por aquellos años en un discurso dirigido a directivos de establecimientos escolares:

"Para los educadores: inculcar el respeto de las normas establecidas; inculcar una fe profunda en la grandeza del destino del país; consagrarse por entero a la causa de la Patria, actuando espontáneamente en coordinación con las Fuerzas Armadas, aceptando sus sugerencias y cooperando con ellas para desenmascarar y señalar a las personas culpables de subversión, o que desarrollan su propaganda bajo el disfraz de profesor o de alumno. Para los alumnos comprender que deben estudiar y obedecer, para madurar moral e intelectualmente; creer y tener absoluta confianza en las Fuerzas Armadas, triunfadoras invencibles de todos los enemigos pasados y presentes de la patria".[5]

Huelga aclarar que el encendido discurso del general-cuchillero fue pronunciado cinco años antes de que su pariente, Mario Benjamín Menéndez, también general de ese ejército invencible, se rindiera bochornosamente en Malvinas, no antes de dejar morir por falta de alimentos y entrenamiento a casi mil jóvenes argentinos.

El proceso de transmisión ideológica y adoctrinamiento escolar y mediático que se desarrolló durante la dictadura adquirió diferentes características, que podríamos clasificar como formales y no formales.

Las primeras llevadas adelante por el aparato educativo del Estado terrorista y las segundas, por el aparato de propaganda. Es importante destacar que este último contó con la colaboración activa de los grandes medios gráficos de comunicación y las pocas radios que se hallaban en manos privadas.

El caso emblemático de Editorial Atlántida ilustra sobradamente al respecto. Sus publicaciones marcarán el rumbo y en algunos casos se adelantarán a las disposiciones de la dictadura proponiendo la prohibición de libros de texto.

Este detalle es muy importante porque señala la voluntad de la editorial de ser más papista que el Papa y va mucho más allá de la comprensible autocensura.

Implica una clara adhesión ideológica a la dictadura que suele aparecer erróneamente minimizada como un gesto oportunista con fines exclusivamente comerciales. La permanente apelación a los padres para que controlen lo que leen sus hijos, las reiteradas invitaciones al macartismo, constituyen algo mucho más serio que un acto oportunista, sobre todo teniendo en cuenta las consecuencias que estas denuncias podían traer para la vida de los denunciados.

"Después del 24 de marzo de 1976 usted sintió un alivio, sintió que retornaba el orden. Que todo el cuerpo social enfermo recibía una transfusión de sangre salvadora. Bien, pero ese optimismo –por lo menos en exceso– también es peligroso. Porque un cuerpo gravemente enfermo necesita mucho tiempo para recuperarse, y mientras tanto los bacilos siguen su trabajo de destrucción. (...) Por ejemplo: ¿usted sabe qué lee su hijo? En algunos colegios ya no se lee a Cervantes. Ha sido reemplazado por Ernesto Cardenal, por Pablo Neruda, por Jorge Amado, buenos autores para adultos seguros de lo que quieren, pero malos para adolescentes que todavía no saben los que quieren y se ven acosados por mil sutiles formas de infiltración".[6]

La revista que ayer y hoy dedicaba y dedica la mayoría de su espacio gráfico a la vida de la farándula y hace de la frivolidad su estilo, se preocupaba repentinamente por la desaparición de Don Quijote y su compañero de las aulas argentinas. ¿Ladran Sancho...?

En una pieza oratoria digna de una antología, el máximo responsable de la ESMA le aclaraba a la sociedad argentina de dónde provenía lo que él llamaba la crisis actual de la humanidad:

"La crisis actual de la humanidad se debe a tres hombres. Hacia fines del siglo XIX Marx publicó tres tomos de 'El Capital' y puso en duda con ellos la intangibilidad de la propiedad privada; a principios del siglo XX, es atacada la sagrada esfera íntima del ser humano por Freud, en su libro 'La interpretación de los sueños', y como si fuera poco para problematizar el sistema de los valores positivos

[5] Informe de AIDA (Asociación Internacional para la defensa de los artistas víctimas de la represión en el mundo) Julio Cortázar, Miguel Ángel Estrella, Mercedes Sosa y otros, *Argentina, cómo matar la cultura*. Madrid, Editorial Revolución, 1981.

[6] Revista *Gente*, diciembre de 1977.

de la sociedad, Einstein, en 1905 hace conocer la teoría de la relatividad, donde pone en crisis la estructura estática y muerta de la materia".[7]

El almirante Massera resumía en pocas líneas el pensamiento preconciliar de los nacionalistas católicos, que comenzó a expresarse en nuestro país a fines de la década del diez, durante los hechos de la Semana Trágica, a través de bandas terroristas armadas como la Liga Patriótica Argentina, que atacaban imprentas y locales obreros, sinagogas y conventillos. Estos herederos ideológicos de la Santa Inquisición, que casi manda a la hoguera a Galileo por cuestionar en su momento el orden celeste establecido, tuvieron una importante influencia en las filas de las fuerzas armadas.

La imposición de una cultura vigilante de los valores occidentales y cristianos se planteó como una especie de cruzada en la que la Iglesia católica cumplió un rol fundamental, tal como se advierte en estas declaraciones del representante del Vaticano en la Argentina.

"El país tiene una ideología tradicional, y cuando alguien pretende imponer otro ideario diferente y extraño, la Nación reacciona como un organismo con anticuerpos frente a los gérmenes, generándose así la violencia. Pero nunca la violencia es justa y tampoco la justicia tiene que ser violenta; sin embargo, en ciertas situaciones la autodefensa exige tomar determinadas actitudes, en este caso habrá que respetar el derecho hasta donde se puede". [8]

La estrecha relación y retroalimentación ideológica entre la jerarquía eclesiástica y la dictadura era evidente y se expresaba en la mutua utilización como elementos de justificación. El ministro Llerena Amadeo llegó a proponer que: *"Para una mayor convivencia social es conveniente que quienes no son cristianos sepan cuál es la concepción cristiana que tiene la mayoría de la población sobre estos temas. El nuestro es un país occidental y cristiano y no se puede dejar de mostrar a los futuros ciudadanos qué significa tal concepción. Tenemos que oponer a la concepción materialista marxista los ele-* mentos que sirvan a nuestra juventud para evitar momentos tan afligentes como los que vivió la familia argentina en los últimos años".[9]

Pero ¿cuáles eran esos valores *"occidentales y cristianos"* que los genocidas militares y civiles decían defender? Históricamente, se ha vinculado a la tradición occidental con la democracia y la plena vigencia de los derechos elementales del hombre. Se oponía el modelo democrático occidental a las tiranías, teocracias y regímenes autoritarios ubicados por los propios occidentales en la tradición oriental.

En cuanto a lo cristiano: la solidaridad, la misericordia, la comunión, el amor al prójimo hasta el sacrificio, la dignidad de la persona humana, a lo que habría que sumarle los diez mandamientos, de los cuales los terroristas de Estado no dejaron uno solo sin violar.

Se decía en no pocos documentos oficiales que la "subversión" utilizaba la droga como medio de captación de los jóvenes y se hablaba de sus efectos devastadores para el individuo y la familia. La historia nos recuerda que, en 1980, la dictadura de Videla colaboró activamente con hombres, armas, dinero y logística con el llamado "golpe de la cocaína" perpetrado en Bolivia por generales vinculados con el narcotráfico encabezado por García Meza. Uno de los responsables del apoyo argentino, el general Suárez Mason, presidente y aniquilador de la petrolera estatal YPF –a la que dejó con una deuda de seis mil millones de dólares– y responsable de la represión en el Cuerpo de Ejército, será condenado años más tarde por una corte de los Estados Unidos por tráfico de drogas y vinculación con el narcotráfico internacional.

La contradicción entre los dichos y los hechos no es nueva en nuestra historia, ya que los conservadores argentinos, autodenominados liberales, que han detentado el poder durante la mayor parte de nuestra historia y lo hicieron durante la dictadura, han hecho del doble discurso su forma de hacer política, como ya lo señalara tempranamente un liberal consecuente como Juan Bautista Alberdi:

[7] Declaraciones del almirante Massera al diario *La Opinión*, 26 de noviembre de 1977.
[8] Declaraciones del nuncio apostólico monseñor Pío Laghi, *Clarín*, 28 de junio de 1976.

[9] *La Nación*, 15 de julio de 1979.

"Los liberales argentinos son amantes platónicos de una deidad que no han visto ni conocen. Ser libre, para ellos, no consiste en gobernarse a sí mismos sino en gobernar a los otros. La posesión del gobierno: he ahí toda su libertad. El monopolio del gobierno: he ahí todo su liberalismo. El liberalismo como hábito de respetar el disentimiento de los otros es algo que no cabe en la cabeza de un liberal argentino. El disidente, es enemigo; la disidencia de opinión es guerra, hostilidad, que autoriza la represión y la muerte".[10]

La colaboración ideológica de estos "liberales", que no dudaron en estrechar filas con sus supuestos adversarios del nacionalismo católico fue fundamental en el área de la cultura y la educación.

Una verdadera obra maestra del terrorismo de Estado fue publicada en enero de 1977 por la revista *Para Ti* en la que se transcribía casi textualmente un documento del Servicio de Inteligencia del Estado (SIDE), pero en el lenguaje habitual de la revista *("cómo conquistar a su jefe", "cómo bajar 5 kilos en 5 días"...)* titulado *"Cómo detectar el lenguaje marxista en la escuela"*. Allí se decía textualmente: *"Lo primero que se puede detectar es la utilización de un determinado vocabulario, que aunque no parezca muy trascendente, tiene mucha importancia para realizar el 'trasbordo ideológico' que nos preocupa. Así aparecerán frecuentemente los vocablos: diálogo, burguesía, proletariado, América latina, explotación, cambio de estructuras, capitalismo, etc. Y en las cátedras religiosas abundarán los términos comunes: preconciliar, y posconciliar, ecumenismo, liberación, compromiso, etcétera".*

"Historia, Formación Cívica, Economía, Geografía y Catequesis en los colegios religiosos, suelen ser las materias elegidas para el adoctrinamiento. Algo similar ocurre también con Castellano y Literatura, disciplina en la que han sido erradicados todos los autores clásicos, para poner en su lugar 'novelistas latinoamericanos' o 'literatura comprometida' en general.

Otro sistema sutil de adoctrinamiento es hacer que los alumnos comenten en clases recortes políticos, sociales o religiosos, aparecidos en diarios y revistas, y que nada tienen que ver con la escuela. Es fácil deducir cómo pueden ser manejadas las conclusiones.

Asimismo, el 'trabajo grupal' que ha sustituido a la 'responsabilidad personal' puede ser fácilmente utilizado para despersonalizar al chico, acostumbrarlo a la pereza y facilitar así su adoctrinamiento por alumnos previamente seleccionados y entrenados para 'pasar ideas'. Éstas son algunas de las técnicas utilizadas por los agentes izquierdistas para abordar la escuela y apuntalar desde la base su semillero de futuros 'combatientes'. Pero los padres son un agente primordial para erradicar esta verdadera pesadilla. Deben vigilar, participar, y presentar las quejas que estimen convenientes".[11]

Frente a la nota de la SIDE *(Para Ti)* por su carácter emblemático, cabe una serie de reflexiones. En primer lugar, la profunda desconfianza de los ideólogos de la dictadura y sus empleados sobre la fortaleza de sus propias convicciones que según se expresa reiteradamente están profundamente arraigadas y forman parte de esa entelequia llamada "ser nacional", pero siempre están en peligro de ser reemplazadas rápidamente por valores totalmente opuestos. Los padres son presentados por la nota como un reaseguro ideológico para el sistema descontando que las personas mayores de 35 años (edad promedio de los padres de adolescentes) adherían incondicionalmente a los postulados de la dictadura.

Los ideólogos del "Proceso" apuntaban al lenguaje, lo cual es comprensible desde el punto de vista estratégico, ya que la mayoría de la población no estaba en condiciones de cuestionar los contenidos científicos de cada disciplina, pero podía darse por enterada de que su hijo padecía un compañerito o un profesor "subversivo" con sólo detectar algunas de las palabras "desaconsejadas" e informar fácilmente a las autoridades. Cualquier padre podía correr hacia el cuartel más cercano a denunciar al docente que en la clase de su hijo había pronunciado frases malditas como *América latina*. En consonancia con

10 Juan Bautista Alberdi, *Escritos póstumos*, Tomo X, Buenos Aires, Editorial Cruz, 1910.

11 Revista *Para Ti*, enero de 1977.

lo expresado en la nota transcripta, nos amplía el general-pedagogo Luciano B. Menéndez: *"A partir de una simple composición sobre las estaciones del año, un maestro subversivo o un idiota útil comentará a sus alumnos la posibilidad de combatir el frío según los ingresos de cada familia"*.[12]

Es interesante advertir cómo un comentario absolutamente lógico y hasta obvio se transforma en al análisis de Menéndez en un acto subversivo o en una idiotez. Pero sería ingenuo tomar al pie de la letra sus palabras. Su objetivo era inyectar miedo a los docentes y advertirles que no podían salirse del libreto y que toda invitación a la reflexión, cualquier análisis vinculado con lo social, sería considerado subversivo.

Lamentablemente esta prédica de la dictadura tuvo un notable éxito y no son pocos, hoy, los padres y comunicadores sociales que acusan a los docentes de "hacer política" cuando se refieren a temas de actualidad o dan su opinión sobre determinado tema histórico. Las dictaduras tienen la "ventaja" de pensar y decidir por la gente, y esto lleva a la entronización del "no te metás", justificado por el "no me dejan meterme". En España se hizo famosa la frase: "contra Franco estábamos mejor". Generalmente, los gobiernos militares no son visualizados como hechos políticos. Cuando un gran porcentaje de la población apoyaba explícita o implícitamente las políticas de la dictadura, a nadie se le ocurría decirle a otro en tono de reproche: "vos estás en política". La sensación de la mayoría de los argentinos es que no hizo política durante la dictadura militar, porque la palabra política estaba prohibida. Pero ¿cómo podrían calificarse sino como políticas frases como "algo habrá hecho","por algo será"-, y demás expresiones típicas de la época? Lo cierto es que la política partidaria estaba clausurada y los apolíticos no parecían dejar de serlo por apoyar a Videla.

Otro punto interesante que aparece en la mayoría de los discursos oficiales y oficiosos es una absoluta subestimación de la capacidad de raciocinio de la población, particularmente del público juvenil, confirmada por declaraciones de intelectuales adictos al Estado terrorista como la que se transcribe a continuación, obra de la creatividad de Alicia Jurado: *"Los jóvenes tan propensos a entusiasmarse con figuras que consideran carismáticas y tan ignorantes de las melancólicas repeticiones de la historia, se han dejado seducir por el canto de la sirena marxista"*.[13]

Dentro del Ministerio de Educación funcionó una oficina de la SIDE para detectar "sospechosos" en el ámbito educativo. En los establecimientos secundarios se adoctrinó al personal docente y no docente con el objetivo de detectar y denunciar a alumnos y docentes sospechosos de ser "subversivos". Como apoyo bibliográfico se distribuyó un folleto de lectura obligatoria titulado: *"Subversión en el ámbito educativo (conozcamos a nuestro enemigo)"*. Por si no alcanzaban las recomendaciones del documento, el ministro de Educación de la dictadura declaraba: *"Si esa libertad del docente para elegir bibliografía (¿?) en sus cursos no es bien empleada y yo descubro que hay algún docente que utiliza textos contrarios a la tradición, a las buenas costumbres, al ser nacional, a la doctrina nacional, evidentemente voy a tener que llamar a ese docente y veré lo que ocurre"*.[14]

Pero es imprescindible recordar que la desconfianza hacia los jóvenes no quedaba en declaraciones. Toda esta producción intelectual que venimos citando tenía su última razón en la concreción de la tarea represiva. No sólo la justificaba sino que, como vimos, la exigía.

La represión en los colegios secundarios fue muy dura, y apuntó a terminar con el alto nivel de participación política de los jóvenes en los centros de estudiantes y en las agrupaciones políticas como la Unión de Estudiantes Secundarios (UES); la Juventud Guevarista (JG), la Tendencia Estudiantil Revolucionaria Socialista (TERS), la Juventud Radical (JR) y la Federación Juvenil Comunista (FJC).

Allí estas invitaciones a vigilar y castigar pasaban del artículo periodístico y de la conferencia a la sala de torturas y a la muerte. Muchos colegios secundarios del

[12] Informe de AIDA *op. cit.*

[13] Conferencia de Alicia Jurado dictada el 6 de Julio de 1979, en el Círculo de Oficiales de la Fuerza Aérea.
[14] Declaraciones del ministro de Cultura y Educación al diario *La Prensa*, 5 de febrero de 1983.

país tienen hoy su lista de desaparecidos y episodios como el de "la noche de los lápices" ilustran claramente sobre las características y finalidades de la represión.

Miles de jóvenes secundarios pagaron con sus vidas el haber hecho algo como querer cambiar la sociedad injusta en la que vivían, el haber desobedecido a la irracionalidad de una política deliberada de embrutecimiento y la oposición a la aplicación de un modelo económico y social de exclusión y miseria.

Quisiera terminar este artículo con unas breves reflexiones sobre el estado actual de la cuestión. Al cumplirse treinta años del inicio de la dictadura militar y del modelo económico social que hoy nos rige, algunas cuestiones deberían estar lo suficientemente claras. Es incomprensible que se siga sosteniendo que la historia reciente no es historia y hay que esperar que pase un (nunca muy preciso) espacio de tiempo para poder enseñar en el ámbito educativo un determinado período. Esto supone la rigurosidad del periodismo, los opinólogos, etc. que serían, vaya a saber por qué, objetivos en sus análisis, mientras que nosotros, los historiadores y los profesores de historia, somos irremediablemente subjetivos.

Muchos de los que le niegan historicidad a hechos ocurridos hace veinticinco años, no dudaron un instante en calificar de histórica la presidencia de Carlos Menem mientras estaba transcurriendo.

El diario *La Nación* publicó en 1997, a catorce años de la recuperación democrática, dentro de su *"Historia argentina del siglo XX"*, un capítulo dedicado a lo que llama "El proceso militar". Allí puede leerse:

"El momento parecía inmejorable para el inicio de un régimen militar (...) Por años, los actos criminales de la guerrilla habían estado preparando el terreno para una represión indiscriminada anestesiando la conciencia de una población que, hastiada de la violencia cotidiana, no preguntó cómo se le había puesto fin" (...) El ministro Martínez de Hoz tendría una ventaja inusual para desarrollar su esquema: cinco años de gestión en un país donde los ministros de economía duraban a lo sumo meses; a lo que se sumaba un sindicalismo apaciguado y una población atemorizada.(...) El triunfo de Jimmy Carter y de los demócratas en las elecciones presidenciales norteamericanas de 1976 representó otro insalvable escollo para la Junta Militar (con mayúsculas en el original) argentina. Carter persiguió con celo personal una estricta política de derechos humanos, rechazando fríamente los propósitos de acercamiento intentados por el presidente Videla, y puso impedimentos a la venta de armas a la Argentina".

Ninguna foto nos ilustra sobre la represión y sus víctimas, ni sobre la lucha de los organismos de derechos humanos. Los desaparecidos vuelven a desaparecer en la *Historia* de *La Nación*.

El mismo diario editorializó recientemente contra la revisión del pasado y cuestionando la anulación de las leyes de la impunidad.

En contraposición algunas de las últimas producciones se ocupan de desmentir falsedades y calumnias, hecho por supuesto necesario pero no concluyente. Es evidente que devalúa a cualquier propuesta teórica el hecho de tener que comenzar diciendo "Los indígenas americanos *no* eran borrachos, asesinos e indolentes". Al quedarnos en la réplica, el poder del método de autoridades sigue estando del lado del discurso tradicional. Está bien contestar a este discurso, pero sobre todo hay que superarlo. ¿Hasta cuándo en nuestro país habrá que aclarar que "los chicos de la Noche de los lápices no eran terroristas"? ¿Por qué no ocuparnos de una vez por todas de lo que *eran*, de su militancia política, de su compromiso con su tiempo?.

En mi opinión la novedad consiste más bien en plantear un modelo de historia que deje de proponerse como principal preocupación el responderle a los planteos más o menos falsos que la tradicional lectura del pasado nos ofrece.

Ya en tiempos democráticos el "algo habrá hecho" fue cediendo muy lentamente el lugar al "yo no sabía que pasaban estas cosas", dicho por muchos mayores de 40

años sin siquiera ponerse colorados. Cabría plantear la pregunta si hoy en día, tras una avalancha de películas, programas de TV, documentales, juicios, revistas y libros, hoy que ya no pueden alegar ignorancia, han cambiado de actitud.

Vinieron los juicios y las primeras leyes de impunidad y llegó el segundo hito en la tarea de disciplinar a nuestro pueblo: el golpe de mercado y la hiperinflación del 89, cuando la gente, aterrorizada y acosada por permanentes campañas de prensa de comunicadores sociales, aceptó las privatizaciones menemistas y la retirada del Estado no sólo de las áreas supuestamente deficitarias, sino de sus obligaciones básicas que le dan sentido y lo justifican, como salud, educación, seguridad y justicia.

Pudo declarar hoy satisfecho el doctor Martínez de Hoz: *"El nuestro fue un proceso educativo, la gente entendió que no podía esperar todo del Estado y al producirse la hiperinflación advirtió que había que cambiar el modelo. A partir de entonces, pudo aplicarse un plan económico como el del doctor Cavallo, que tiene grandes similitudes por el aplicado por nosotros a partir de 1976, con muchos menos cuestionamientos que los que recibió nuestra política económica por provenir de un gobierno de facto."* [15]

La historia padece de estos males de la amnesia selectiva de una parte de la población. Es esta misma amnesia la que desvirtúa otro axioma utilizado por algunos para desentenderse del pasado reciente y molesto: ¨vos callate por que no la viviste¨. Pero cómo, ¿no era que los que sí la vivieron no sabían nada? ¿No tienen tanta o más autoridad los que no la vivieron pero leen, investigan y se interesan por este dramático período de nuestra historia? Con el miope criterio del requisito de haber vivido la historia para hablar de ella, los historiadores no podríamos hablar de la Revolución de Mayo y ni qué decir de Ramsés II.

Pero afortunadamente en los últimos años, particularmente a partir de 1996 –cuando se conmemoró el vigésimo aniversario del golpe–, se ha producido una interesante producción bibliográfica sobre materias vinculadas con la dictadura, con notables aportes para la reflexión y una muy saludable renovación en los capítulos dedicados al tema en los libros de texto de historia publicados recientemente.

Los adolescentes del 2005, nacidos con posterioridad a 1983, que efectivamente no vivieron aquel período, pero que padecen hoy el sistema de marginación y exclusión económica y social que comenzó a imponer la dictadura militar hace 30 años, y que se consolidó en los 90, quieren saber y hablar del tema. No pueden ser descalificados a la manera del general Menéndez. Nuestros muchachos quieren saber cuándo, por qué, cómo y quienes. Y nosotros tenemos que contarles, tenemos que ayudarlos a saber que hubo gente en nuestro país tan jóvenes y vitales como ellos a la que siempre les importó más el ser que el tener. No puede recaer nuevamente la sospecha sobre los que invitan a la reflexión y se oponen a dar por válidos aquellos nefastos latiguillos que tanto nos lastimaron, porque eso implicaría admitir que la letra con sangre entra.

Felipe Pigna nació en Mercedes, provincia de Buenos Aires, el 29 de mayo de 1959. Es profesor de Historia egresado del Instituto Nacional del Profesorado Joaquín V. González. Dirige el Proyecto "Ver la Historia" de la Universidad de Buenos Aires, que ha llevado al documental fílmico *200 años de historia argentina* a través de trece capítulos. Es columnista de Radio Mitre y Rock and Pop, conductor del programa de documentales históricos "Vida y Vuelta" que se emite por Canal 7, co-conductor junto a Mario Pergolini del ciclo "Algo habrán hecho" emitido por Canal 13, columnista del diario *La Voz del Interior* y las revistas *Noticias*, *Veintitrés* y *Todo es Historia*. Ha publicado *El mundo contemporáneo* (1999), *La argentina contemporánea* (2000), *Pasado en presente* (2001), *Historia confidencial* (2003) y *Los mitos de la historia argentina* (2004) y *Los mitos de la historia argentina 2*. Dirige el sitio www.elhistoriador.com.ar.

[15] Reportaje del autor al doctor José Alfredo Martínez de Hoz para el documental *Historia argentina 1976-1983*, Buenos Aires, Escuela Superior de Comercio Carlos Pellegrini, 1996.

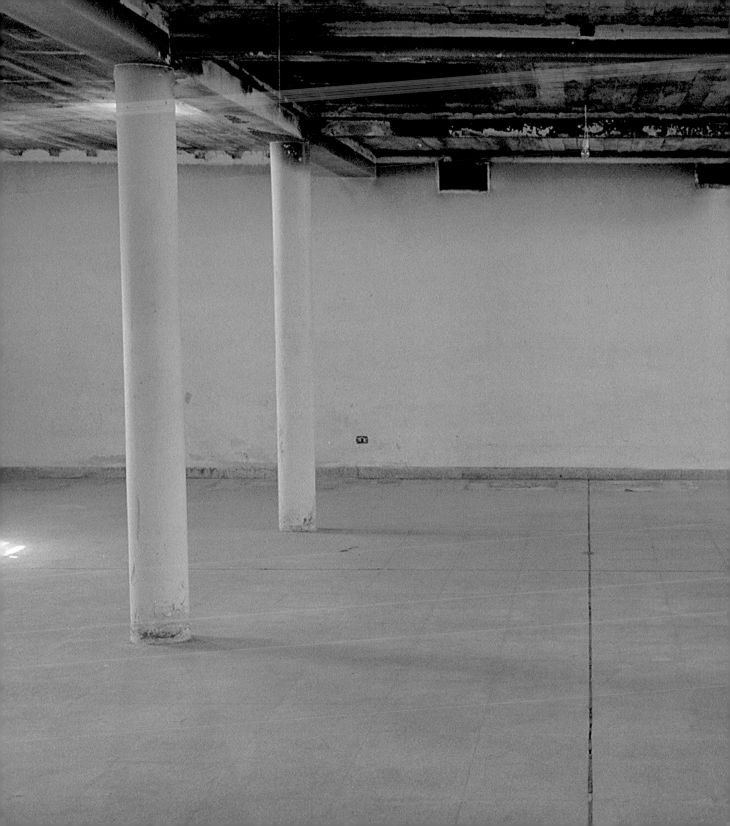

El golpe del 76
María Seoane

El golpe militar del 24 de marzo de 1976, cuyo objetivo fue desmontar la Argentina industrial y de masas moderna y combatir a los movimientos populares –el radicalismo y el peronismo– y sobre todo aniquilar a la izquierda marxista y peronista armada y desarmada y al poderoso movimiento sindical argentino, fue la mayor restauración conservadora del siglo XX.

Su método fue el terror de Estado: montó a lo largo y ancho de la Argentina unos 520 campos clandestinos de detención, muchos más que los necesitados por el nazismo, bajo control militar, donde se hacía desaparecer, se torturaba y asesinaba a los opositores: el más grande fue la Escuela de Mecánica de la Armada (ESMA), por donde pasaron casi cinco mil ciudadanos. Ese centro fue un laboratorio de esclavitud siniestra, con una metafísica del terror desconocida hasta ese momento en la Argentina y similar por su esencia al Holocausto.

Datos oficiales calculan en 14.000 los desaparecidos o muertos; los organismos de derechos humanos calculan unos 30.000. Hubo unos 10.000 presos políticos y cerca de 300.000 exiliados. Hubo unos 300 adolescentes desaparecidos y unos 500 niños fueron secuestrados junto con sus padres y robados por los militares después de nacer en los centros clandestinos de detención. Muchos de los desaparecidos fueron intelectuales, religiosos, dirigentes gremiales, estudiantes, profesores universitarios. La mayoría fueron obreros y empleados (el 52 por ciento del total), según demostraría años después la Conadep. El secuestro y asesinato de dirigentes políticos extranjeros dio cuenta de la coordinación entre los militares del Cono Sur en el llamado "Plan Cóndor". Corrían los tiempos de las dictaduras militares en América latina, favorecidas por el visto bueno de parte de la administración republicana de los Estados Unidos, como parte de la Doctrina de Seguridad Nacional, impulsada en tiempos de la Guerra Fría y de la lucha sin fronteras contra el comunismo.

¿Por qué lo hicieron? ¿Por qué la política fue de exterminio y no de someter a la obediencia a los opositores? ¿Por qué existió un lugar como la ESMA? En principio, es posible afirmar que lo hicieron por dinero: era insostenible para esa elite dominante –expresada en la cúspide del poder económico por el terrateniente José Alfredo Martínez de Hoz, líder de los grandes empresarios agroexportadores vinculados con el sistema financiero y ministro de Economía durante la presidencia de Jorge Rafael Videla– la distribución de ingresos tal como existía en la Argentina al momento del golpe de Estado. Entre 1975 y 1983, la participación de los trabajadores en el PBI descendería del 50 por ciento de 1975 al 30 por ciento; la brecha entre pobres y ricos pasaría de ser 1 a 12 a ser 1 a 25. La deuda externa ascendería de 6000 millones a 46.000 millones de dólares. Martínez de Hoz y Videla, eje del pacto fundacional de la dictadura, fueron los encargados de imponer un modelo económico liberal en tiempos del inicio del proceso de globalización de los mercados, llamado en esa etapa transnacionalización de la economía.

La parábola económica del régimen fue la apertura de la economía, una regresión en la distribución del ingreso sin precedentes hasta ese momento, la tercerización y primarización de la estructura económica de la Argentina y el endeudamiento externo. Reformatear la Argentina a esos niveles de inequidad requería para el régimen dictatorial un sometimiento mortal de la oposición. La ESMA fue el campo donde se desplegaron todos los recursos del exterminio. Tal plan económico, tal modelo ideológico de alejamiento de la tradición social y política, necesitaba de avanzar sobre los cuerpos hasta hacerlos desaparecer. Pero además, la desaparición era la condición de la no responsabilización final del régimen, cuyo pensamiento mágico devenía en la premisa: sin cadáveres, no hay cuerpo del delito. La irresponsabilización de los crímenes, sumados a la cobardía de los procedimientos terroristas empleados, la negación de piedad para con los opositores, el ocultamiento de la documentación probatoria, el pacto de silencio entre criminales, la corrupción delincuencial

de los exterminadores, fueron las marcas indelebles de la dictadura.

Pero la crisis económica y la presión internacional por la violación a los derechos humanos bajo la administración del estadounidense James Carter y la presión nacional con la formación de las Madres de Plaza de Mayo marcaron hacia 1978 el comienzo del largo proceso de agotamiento político de la dictadura. Hubo, entonces, dos intentos políticos del régimen para sobrevivir: uno, fue el Mundial de Fútbol de 1978, utilizado por el gobierno no sólo como una justa deportiva sino como forma de "blanquear" la imagen de la Argentina ante el mundo. En 1979 la opinión pública mundial se estremeció luego de que la Comisión Interamericana de Derechos Humanos (CIDH) visitara la Argentina y se entrevistara con familiares de detenidos desaparecidos, de lo que resultó un completísimo informe sobre la grave situación de los derechos humanos, que la dictadura trataba de ocultar bajo el lema "los argentinos somos derechos y humanos".

Pero la situación de la dictadura estaba destinada a empeorar, hasta deteriorarse por completo frente a dos conflictos internacionales: los problemas limítrofes con Chile (1977-1979) por el Canal de Beagle, que culminaron con la mediación papal y la Guerra de Malvinas (1982). La crisis financiera y económica de 1981 hizo saltar por los aires el pacto iniciático entre Videla y Martínez de Hoz. Massera ya se había retirado del gobierno con el delirante plan de seguir en la arena política, creando un partido político basado en la inteligencia y la militancia esclava de los montoneros secuestrados en la ESMA.

Videla fue remplazado por el general Roberto Viola (1981). Con él comenzó un período de cierta apertura del régimen: pretendía la perpetuación de la dictadura con un gobierno civil que fuera dirigido por militares. Hizo su aparición en la escena económica, como presidente del Banco Central, el economista cordobés Domingo Cavallo, quien promovió la estatización de la

deuda privada. Viola no sobrevivió a una nueva crisis económica: se pagaba con una devaluación brutal la política económica de Martínez de Hoz.

A Viola lo sucedió Leopoldo Fortunato Galtieri (1981-1982) quien, afín a la gestualidad mussoliniana, comprendió que el régimen agonizaba en apoyos políticos y declaró la guerra a Inglaterra el 2 de abril de 1982 al ocupar las Islas Malvinas, sobre las que la Argentina reclama históricamente su soberanía. La Guerra de Malvinas fue la última aventura siniestra del régimen militar y potenció la alianza de Inglaterra y los EE.UU. contra el gobierno militar. A mediados de 1982, se vivía la cuenta regresiva para la dictadura. Desde 1976, se habían producido algunas huelgas parciales. A comienzos de 1982, una huelga general con movilización popular produjo serios enfrentamientos con la policía en las principales ciudades del país. El sindicalismo se reagrupaba como los partidos políticos, nucleados en la Multipartidaria. Fue el comienzo del fin del régimen. A Galtieri lo sucedió Reynaldo Bignone, quien anunció elecciones presidenciales. Intentó una ley de autoamnistía que impidiera que los militares fueran juzgados por sus crímenes y ordenó la destrucción de toda la documentación que comprometiera al régimen más ominoso de la historia argentina. El 10 de diciembre de 1983 comenzó el gobierno democrático de Raúl Alfonsín y se abrió un capítulo político decisivo para comenzar a recordar, a juzgar, a saber la verdad que aún, treinta años después, es esquiva para conocer el destino final de miles de desaparecidos. Pero la búsqueda de esa verdad, la presión por saber hasta el final sobre el destino de una generación inolvidable, es el camino inexorable para la ardiente historia de los argentinos.

Y este libro, entonces, es ese ardor, esa memoria.

María Seoane es periodista y ensayista. Ha sido corresponsal, redactora y editora de noticias de distintos medios. Ha sido editora del *Suplemento Zona* y actualmente es editora de la sección *País* del diario *Clarín*. Ha publicado *La noche de los lápices* (1985) que fue llevado al cine por Héctor Olivera, *Todo o nada. Biografía de Mario Roberto Santucho* (1991), *El burgués maldito. Biografía de José B. Gelbard* (1998), *El dictador. Biografía de J. R. Videla* (en colaboración con Vicente Muleiro, 2001), *El saqueo de la Argentina* (2002), y *Nosotros. Apuntes sobre pasiones y razones de los argentinos entre siglos* (2005). Entre otros ha recibido el Premio Konex al mérito en Letras, el Premio Julio Cortázar y el Premio Rodolfo Walsh. Entre otros proyectos, está preparando el libro *Amor a la Argentina: una historia del amor en el siglo XX.*

Las sombras del edificio:
construcción y anticonstrucción
Horacio González

¿Qué hacer con la *Esma*? La pregunta –como contraseña
del destino– podemos sellarla en la frente de casi todos
los hechos que ocurren en nuestros días. El desafío de
convertir esos edificios en un *Museo de la Memoria* –si es
que ese nombre se conserva– es un reclamo que no puede
desobedecerse ni resolverse con la mera aplicación de
una cuaderneta de apuntes. Siquiera con los provenientes
de realidades más asentadas que las nuestras, que inte-
rrogan su pasado y han construido ya ámbitos apreciables
de memoria colectiva. Antes de su última notoriedad, la
Esma albergaba el más importante espacio de escolariza-
ción, aprendizaje y capacitación técnica de la marina
argentina. Espacio secreto de agravio y suplicio, no dejaba
de llevar hasta un inconcebible extremo las pedagogías de
descarte, destrucción y reconversión de personas.

¿Su nuevo avatar debe convertirla también en una escue-
la, esta vez de sentimientos edificantes, de deseos de paz
y de rechazo del lado aciago de la historia?

Un museo es una vasta y arraigada creación de todas las
culturas. El museo comparte con las iglesias el llamado a
un recogimiento de la conciencia avergonzada, y con las
galerías de arte la exposición de obras que llevan a la
meditación sobre las vidas dolientes o resarcidas. Esta
ambigüedad es tomada por el museo de varios modos,
siendo el más reconocible el del museo de obras y el
museo de actos (o de hechos).

En el museo de obras, todo es fácil. Se trata de desenca-
jar ciertos productos del ingenio humano, que llamamos
arte o que llamamos historia, con la garantía de que ellos
merecen ser rescatados de los martirios del tiempo para
la admiración de los hombres de todos los presentes
posibles. De este modo, los objetos ya son artísticos por el
mero hecho de llamar ellos mismos a la preservación en
el tiempo (pues se sobreentiende que fueron salvados de
una serie de objetos semejantes que no lograron superar
el darwinismo indiferente del tiempo) o ya son históricos
por el mero hecho de que han sido rescatados de una

tenaza temporal que los ponía a luz y luego los hacía perecer. Luego, debe ocurrir el juicio del asistente al museo, que quizás observa todo con una condescendiente valoración –entre curadores y guardas– o piensa secretamente que tanta unción debe ser pasajera so pena de museificación de la experiencia. En este último caso, el afluir vivo de los acontecimientos de actualidad, siempre tiene una carga que puede ser efímera pero deja la poderosa incerteza que no debe poseer un museo, a costa de guardar con celo religioso sus objetos para salvarlos del mundo.

Un *Museo de la memoria* en primer lugar no atrae objetos, pues su tema es lo que los hombres con casualidad o indiferencia ante su contemporaneidad, dejaban caer en su espíritu para impregnarlo de época. Pero contiene la fuerte hipótesis política de que un poder nuevo siempre suele renegar de la memoria anterior. Ese modo anterior del tiempo se presentaría mucho más significativo por el hecho de que una secuencia posterior intentaría desvanecerlo, aunque no sólo como producto de la natural disposición a una memoria perezosa de la cual gozan los poderes actuales respecto de los antiguos, sino por la conciencia de haberse cometido en esa franja del tiempo anterior un conjunto de abusos e iniquidades cuyo recuerdo eriza la historia.

Si se trata de los hechos de horror, que como se sabe tienen una severa relación con los hechos del lenguaje, el *Museo de la memoria* debe decidir el modo que los conserva para la ilustración pedagógica de los contemporáneos. El horror desafía a la representación; no la anula ni la reprende, pero horada sus bases tradicionales de actividad. Si la representación clásica propone a sus objetos legados cierta distancia respecto de la mirada del autor de la representación –y eso le da objetividad–, la representación del horror parte de tal estallido de la experiencia que la realidad rompe el lazo con lo pensable para ocupar un anonadamiento aterrador (pues el horror es una superación de los límites del lenguaje y una aparición del mundo como anulación del sentido). Desde luego, en la tradición de las artes, la traducción entre el dolor y las formas artísticas siempre cautivó la imaginación crítica, y el debate partía menos de la imposibilidad representativa que de la diferencia de los géneros artísticos para abordar

el mismo sufrimiento, como puede seguirse en el extraordinario escrito de Lessing de fines del siglo XVIII, el *Laocoonte*.

Ahora, ciertamente, la tendencia artística a sentirse potenciado con la crisis de la representación, o con la representación en la representación o simplemente con la resolución del objeto artístico en los pliegues absorbentes de la vida, una elaboración entre el vitalismo y el misticismo, viene al encuentro de la desmuseificación de la historia o de la incómoda sensación de que las paredes de los salones de exposición deben ser también problematizados. Así, en consonancia con la revolución científico-técnica en el área de las informaciones, cierta perspectiva artística que se mantiene anunciadora y colectora de rumbos informáticos, problematiza *el soporte, el banco de datos y la performance*, con el presupuesto de que la actividad previa, la antesala misma de la decisión artística y el acto de señalar objetos sociales ya implica un contenido artístico. Lo implica como actitud y decisión social de tomar tal o cual objeto que desde ya es el arte en *su forma de destino*.

Pero la memoria del horror presenta resistencia a ser representada. ¿Podrá mantenerse en estado de soporte huidizo a la representación aunque evocada con diversos utensilios que recuerdan a las vanguardias del arte contemporáneo? Es el caso de apelar al vacío arquitectónico, a la construcción de formas ceremoniales de un poder simbolizador abstracto o de arqueologías alegorizantes. Quizás es la vuelta del arte sobre el horror a las ceremonias más primitivas. Aquellas con las que se refundan comunidades ante los suplicios sufridos por víctimas reconocibles o por la misma humanidad (o su idea) como víctima. La comunidad refundada se basaría entonces en la conjura del miedo. Bastaría que un suplicio a ser exorcizado se convierta en un rito de origen vago o en ciertos juegos de lenguaje que no tienen por qué apelar a un origen cierto.

Entre todas las ideas que se lanzan a quebrar la representación clásica, la idea de vacío es la más significativa. De alguna manera, el vacío supondría –estábamos por escribir *representaría*– la posibilidad de señalar la ausencia de aquello que fue arrebatado por el horror.

El horror mismo se pondría en términos de lo inefable o de lo indescriptible, en la medida en que para producirse debe afectar radicalmente los pilares de la narración y el conocimiento. Entonces, lo vacío, lo ausente, serían figuras necesarias de lo inconmensurable, de lo privado de palabras e imposibilitado de montar relatos comunicables. El horror es lo incomunicable y lo lleno de sentido al punto de la extenuación. Al liquidar las bases de su propia comprensión y de la comprensión ajena, sólo puede ser evocado a través de la naturaleza del vacío o del vacío en la naturaleza.

Pero a tal vacío hay que construirlo, planearlo o darle una arquitectura. En tal caso, si surge de una previsión constructivista, el vacío no lo sería tanto, sino que actuaría en términos de una deducción que sobreviene luego de ciertas puestas en escena. *Sean éstas propias del museo o del monumento público.* En los museos europeos sobre el holocausto o el martirologio judío –en este caso, los museos de Berlín–, la idea de vacío convive con formas arquitecturales que aluden a significados ambiguos. Rompen con la idea de cenotafio o catafalco. Al construirse bloques de cemento irregulares, existirán alusiones a formas humanoides en una tiesura mortuoria, pero en verdad con una intención que dirige la simbolización hacia la serie de sacrificados. Los dispares bloques verticales de cemento construidos sobre caminos irregulares proponen un desafío a la caminata por un jardín y una interesante provocación a la mirada, que encuentra obstáculos peregrinos que recuerdan demasiado a un bosque de símbolos derruidos.

Pero en el intento de quebrarse la representación clásica a través del vacío considerado como una escritura en ausencia[1], no puede evitarse que el propio vacío sea una invitación a un tipo de arte alegórico o incluso de simbolizaciones teñidas de un abanico de sentimentalizaciones, todo lo justas que se quiera, que sin embargo no diferirían de las emociones que en sí misma reclama la historia del arte. Con lo que la esperanza de fusionar lenguaje arquitectónico, escritura del vacío y crítica de las imágenes, aun mostrando una obra completa, no escapa a la unidad representativa entre espacio, tiempo y percepción. Esto es, no escapa al juego de la representación. En el caso de la *Esma* se ha hablado de que el valor de ese edificio significa una demarcación definitiva en el sentido mismo de lo humano. Los procedimientos de tortura y desaparición de cuerpos permitieron traspasar los límites mismos de la violencia –y no es posible disentir en esto. Y si la violencia siempre afecta lo humano, en este caso la demasía incluía un trans-límite. En efecto, el uso de técnicas de secreto estatal y esclavitud corporal, abjuración completa de juridicidad, despojamiento de nombres, expropiación de nociones de espacio y tiempo, usurpación de identidades y vejación absoluta aun dentro de mecanismos calculados de muerte, se situaron más allá de la palabra política aun cuando en ella siempre hubiera vibrado de violencia. Ahora, el sujeto era anulado en nombre del cuerpo, el cuerpo era suprimido en nombre del secreto de Estado y el secreto de Estado era abolido en nombre del terror. El terror tenía un método y un procedimiento, pero entendido como mero efecto, conseguía sumergir el lenguaje colectivo en el confinamiento de lo impensado y lo inconcebible. El pensamiento colectivo estaba embargado por una autodestrucción de sus fuentes de fidelidad a lo perspicuo. El terror era la cúspide del pensamiento sin pensamiento, la dictadura amorfa del poder sobre las formas módicas de la expectativa del vivir diario.

¿Qué hacer pues con la *Esma*? Se sitúa en la historia nacional como un rito de pasaje. Lo ocurrido en ella traspasa la muerte política. Paradójicamente, la idea de muerte violenta había sido quitada en ella de su papel central en la historia nacional, para reelaborársela en términos de otro tipo de morticinios, que precisamente fueron los que llamaron la atención de las filosofías del nombre, esto es, las que proponen que en la configuración nominal de todo acto violento hay una falla o un malogro material en la lengua. Este fracaso respecto de la posibilidad de completarse como nombre de la lengua alude simultáneamente a la sacralidad latente de todo lenguaje y al vacío real que anuncia, también (por así decirlo) de índole sagrada. Nunca el crimen parece encontrar potencialidades completas en el lenguaje que lo enuncia, salvo en aquellas estetizaciones que lo ven lúdicamente como una "bella arte".

En esa conjunción, la muerte no toma caracteres violentos, observables y censurables. Son muertes en el medio de un madeja técnica y secreta. Pero sin que nada de lo secreto se ausente, la violencia se hace mecanismo, extenuación, decisión técnica, masiva fábrica de gestos destructivos con cuerpos sometidos a despojamientos éticos, progresivos hasta la desaparición final. Esta desaparición industrial actúa en el conjunto cuerpo-lenguaje, separando zonas de designación común para entregarlas a la "noche y niebla" del habla atónita, que se ve saqueada de atributos objetivos, sean de la historia narrada, sean del tráfico habitual de las condenas a muerte, cuando ocurren por mandato del Estado visible. Se anuncia así la lengua del horror, expropiada de su capacidad de nombrar. ¿Cómo sería posible hablar así? Toda la comunidad del habla se enrarece, pierde su fuerza ética, incluso en el caso de los usos habituales del énfasis simulado o encubridor del idioma. En el caso referido, incluso cuando se simula o encubre, se pierde la naturalidad del desciframiento siempre posible.

Habiendo ocurrido una catástrofe cultural de esta magnitud, ¿cómo se podría conmemorarla o señalarla en la atención de los que no desean que se repita? ¿Qué material moral o ético debería convocarse para que este hecho radical sea evocado sin mengua de su carácter en la memoria de la actualidad? Y a la vez, ¿cómo procurar que tampoco haya mengua en los materiales necesarios para producir la evocación? Los museos de la memoria europeos buscan precisamente un momento de reflexión que recale como pausa en el flujo cotidiano de los pensamientos amorfos, caóticos, dispersos. La reflexión busca forma, orden, nitidez. Es una reflexión trascendental, que retira el pensar de su retén corriente y lo pone en estado de sacramento, a fin de cada ser viviente encuentre en un punto recóndito de su *epojé sagrada* el vaso comunicante con el despojo de humanidad que significa la barbarie. Es, sin duda, un acceso a la memoria, pero no una que procede por axiomas humanitarios –sin descartar a ésta, desde luego–, sino una memoria devocional y a la vez cívica: memoria de la *polis*. Memoria de la tragedia.

Es así que la memoria de la cual hablamos debe ser lo contrario a la memoria del computador. No podemos sacarnos de encima esa palabra. *Memoria:* ¿hay que pronunciarla? Desde luego que sí, y seguramente la escuchamos mucho más a menudo ahora que en épocas pasadas. ¿Esto sería motivo de regocijo? ¡Hay "políticas de la memoria"! Pero no nos referimos a la memoria técnica, la que adjudicamos al computador, ni a la memoria en manos de agencias públicas con planes de acción todo lo dignos y justificados que sean. Ellas corren el riesgo diverso de ser un tipo de memoria fija, una cantidad predeterminada que puede aumentarse o quedar debilitada si las máquinas trabajan demasiado, en el caso de las memorias informáticas, o quedar fijas a efemérides públicas con especialistas que redactan y dan aliento semiológico a la circularidad del tiempo. Que la memoria pueda ser asociada con una cantidad mensurable no deja de ser una curiosa situación, pues la memoria histórica o la memoria humana son campos inconmensurables. La misma palabra sirve entonces a lo inconmensurable y a su contrario, la memoria medida, mensurable, calculada a través de procedimiento invariables.

Por eso, es probable que la memoria de la cual hablamos deba ser diferente a la del computador. Y aunque no sea fácil decirlo ni justificarlo, es probable también que deba ser diferente de la memoria impulsada por peritos bienintencionados del espacio público. *¿Es probable?* Decimos es *probable* porque no siempre la memoria de la historia aparece nítidamente distanciada de la memoria técnica. Ni ésta del buen oficio del administrador público, que no debe dejar de existir. Quizás el arte y sus procedimientos –con su poder diferenciador– pueden saldar esta cuestión.

De todas maneras, la memoria como rescate de algo que *al mismo tiempo* hay que elaborar es lo más relevante en cuanto al carácter imaginario de la reminiscencia o del recuerdo. Pero a veces estamos ante una mera memoria judicial o una memoria digitalizada. Así, una memoria que se rehace a cada momento en que es interrogada conviviría con una memoria surgida de una catalogación. Bien se podría decir: surgida de un banco de datos. Los bancos de datos y otros artificios de la investigación en el campo bibliográfico, documental, archivístico y de

la memoria, son una realidad contemporánea irrevocable. Pero no pueden, como es lógico, abonar una idea completa de la memoria y su campo de significaciones políticas o artísticas, cuanto más, experienciales. Pues se trata de crear –especialmente con los museos de la memoria– un terreno experiencial de carácter pedagógico y también trascendental. Y en este último caso, no hay pedagogía posible, pues se trata de enfrentar a cada sujeto o cada ente político con lo imposible, con lo carente de fundamento, con el abismo de la historia en su máxima intensidad. Allí, el pensar pierde su consecuencia pedagógica e intenta penetrar en la densidad de lo impensable.

¿Qué hacer entonces con la *Esma*? No sería adecuado responderlo con pretensiones concluyentes en un escrito que apenas explora los contornos amplísimos del tema. El partido a tomar en torno de la historia del edificio no deja de ser convocante. Ciertamente, muchos pensamientos alrededor de la *Esma* se basan en tesis sobre lo que acuciosamente se ha llamado trauma, o en un sentido general, sobre las escrituras que en varias oportunidades llevaron a Theodor W. Adorno a indicar el nulo porvenir que tendría la poesía luego de Auschwitz. Este punto de vista es sumamente adecuado para resaltar que ante los hechos que de una manera inédita vulneraban *lo instituído como humano*, no sólo crímenes en masa, no sólo intervención criminal masiva del Estado, no sólo bombas atómicas, y repárese en la gravedad de estos hechos, el ataque técnico a la idea misma de lo humano nos ponía en una escala política y demiúrgica que se inmiscuía en la destrucción misma de cuerpos y lengua de los cuerpos. Sólo lo inefable podía comprenderlo. La expresión *genocidio* es la más propicia para abarcar esta situación y, frente a ella, las poéticas pueden cesar como última señal de duelo y agonía de lo humano, y quizá como síntoma de su reposición, que también sólo podría ser poética. No otros son los temas de las grandes poesías, como las de Paul Celan, que se hacen cargo de esta gravísima cuestión.

Ahora bien, lo grave o lo *gravísimo* difieren de varias maneras de lo indecible del horror. En el caso de la *Esma*, es necesario notar que no parece conveniente subsumir de inmediato su condición *gravísima* en términos de la historia nacional en una categoría de memorial que pudiera deducirse sin más de un horizonte globalizado de imágenes rememorativas. Hay sin duda una estética de la memoria o de los memoriales del horror que de alguna manera ya han sentado un *logos* y una arquitectónica en torno del drama que han dejado los campos de concentración, las deportaciones o la desaparición forzada de personas. Sin embargo, si un museo de la memoria parte también de un hilo conceptual que en el máximo de su pedagogía posible descubre una historia (y no sólo la narra), hay que enfrentarse con la historia de la *Esma*, lo que equivale a su historia arquitectónica, territorial, social, militar y política. Y desde luego, hay que contarla a partir del mismo edificio, que guardaba, hasta la entrega por sus antiguos poseedores, toda la orfebrería conmemorativa de la historia naval argentina. "Historia *contra* historia", conocida dificultad hermenéutica. Esto es, una instancia colectiva en uso de sus facultades de relato, cuanto se debe relatar la historia de otra, que le es adversaria.

Jalones de la historia política e ideológica de la *Esma*, nunca disociables del conjunto de la historia naval argentina –basta ver los nombres de sus edificios, talleres, departamentos de estudio, etc.–, es el combate que en 1943 hubo frente al edificio, donde murieron casi un centenar de personas, y en otro orden, el discurso en 1948 de Carlos Astrada –en la Escuela de Guerra Naval, parte del predio de la *Esma*– con una interesante y desde luego polémica redefinición del pacifismo. ¿No corresponde un relato alternativo de esta historia? Se trataría del examen de los acontecimientos del pasado que rechazarían, o en otro caso hoy reclamarían ser juzgados nuevamente a la luz de la nueva configuración semántica que adquirió la palabra *Esma*.

Por otro lado, hay una historia *no historizable*, una historia que no actúa del modo anterior, enhebrada a una secuencia nacional de hechos históricos. Cuando se dice que cesan las determinaciones de una historia del tipo de las historias sociales o nacionales, trazadas sobre un conjunto de signos de violencia, duelo y reparación, entendemos que esa violencia se interpreta como propia

de una dialéctica de guerra clásica. Entretanto, las decisiones sobre las vidas en una escala de muerte técnica y desaparición administrada de cadáveres pertenecerían a un territorio de otra índole, en el cual intervienen juicios metafísicos, dimensiones sagradas en el criterio de análisis de la historia mundana y recato reflexivo para considerar la devastación como una categoría filosófica.

En este sentido, los campos de concentración argentinos, como los de los nacionalsocialistas alemanes, deberían ser puestos en la misma escala de abominaciones, sin que importen algunas diferencias no irrelevantes, y con proyectos de museo de la memoria que enfaticen en cada caso un aspecto performativo, un museo fuera de las representaciones simbólicas pero evocando toda clase de símbolos a través de de la imaginación agonística y participante. En este caso, habría que pasar por alto la evidente diferencia de los campos de concentración nazis, en donde una siniestra idea laboral-fabril-serial agrupaba cuerpos considerándolos mercancías o materias primas, redefiniendo el trabajo como una "recreación de lo humano" gracias a considerarlo un detritus de la "experimentación científica". La prueba de laboratorio que sin embargo contenía la *Esma*, en primer lugar, no era "científica-laboral" sino que consistía en una operación política para la cual una esencia de poder se señalaba a través de la tortura y desaparición de cuerpos, con sustracción de nombres y signos de memoria pública sobre la muerte. Esa forma de "poder" era un esbozo de "pedagogía" espeluznante, que nutría al conjunto de la época vista desde los gobernantes militares de entonces, y que sin duda tenía un aspecto técnico cuya animación maquínica precisaba también de un trágico consumo de cuerpos. La experimentación en la *Esma* no dejaba, a su manera, de ser "pedagógica".

¿Qué museo debería hacerse a la luz de estas consideraciones y singularidades de una experiencia humana transpuesta al límite devastador de su esencia? Historizar su trama edilicia, la memoria naval argentina de la que proviene y los sucesos que se desarrollaron *ahí* antes de los años de terror –donde decir la partícula lingüística *Esma* es una búsqueda de significados aún en disponibilidad en el lenguaje–, puede diluir el modo en que *Esma* es un vocablo que busca otra organización actual de *la experiencia del límite* y por lo tanto del corte de los tiempos. Simultáneamente, su obligatorio adosamiento al debate sobre los museos sacrificiales existentes hoy en el mundo podría también convertirlo en un objeto más de una red memorativa ya elaborada a modo de canon.

Ciertamente, no es posible desconocer la fuerza estética que aquí reside. Está probada con el empleo de alusiones abstractas a una destrucción humana inconcebible, y que luego queda resuelta en una invitación de naturaleza activista para que cada asistente re-simbolice lo ocurrido en su conciencia particular. De la combinación de la fotografía con capacidad de relato biográfico hasta la arquitectura de formas cósmicas, en un contrapunto entre vidas singulares y vacío aterrador, surge una experiencia artística notable pero que lleva en su seno el riesgo de crear una fórmula universalista que pueda provocar, también, un axioma emocional o reverencial único, lo que disminuiría el alcance trascendental de la deconstrucción de lo humano que se pone ante nosotros.

Creo, entonces, que no se puede desconsiderar, como hubiera dicho alguien, *la historia y las versiones de un nombre*, como el que –con el sonido *Esma*– habita en nuestra lengua azorada. Es historicidad, pero historicidad *también* en la lengua. Pero tampoco se puede diluir su carácter de émbolo, embragues y pedales de una máquina abstracta, que a diferencia de la de la *Colonia penal* kafkiana, ponía la tortura no como textos sobre cuerpos, sino los cuerpos como textos no escritos del terror estatal. Lo ocurrido en ese ente sin nombre en la historia (siendo un edificio de la nación, es un emblema máximo del Estado nacional con su escudo, campos colorísticos y gorro frigio bien pintados en su fachada escolar) debe ser tomado por el arte, pero a condición de que el arte sea tomado por reflexiones como éstas, parecidas a éstas, o que partan de una raíz similar aunque con conclusiones diferentes.

Este nuevo libro de Marcelo Brodsky, *Memoria en construcción*, contiene en acto todos estos dilemas. Se compone de textos lúcidos y de obras de arte que quieren ir al encuentro de sus textos, sin saberlo acaso. En cuanto

a los textos, también sin saberlo, operan con las mismas formas de *collage* que muchas de las obras presentadas aquí. Desean, como es justo, que se evidencie en aquellas *piedras Esma* de qué modo se instaló un *procedimiento mecánico* que hizo de los *cuerpos Esma* víctimas de un aparato penal y terminal para las vidas. Y lo que desean puede llevar a que cada procedimiento de horror sea mostrado con vocación ética y metafísica, a escala de lo humano recobrado. Lo que permitiría en suma que la experiencia mostrativa ingrese en la zona representativa de la conciencia. ¿Puede ésta descartarse? ¿No deberá forjar imágenes del horror que, inadvertidamente o no, se conjuguen con la memoria de las presencias en *collage* que posee cada texto de la intimidad o del discernimiento personal, a la altura de las épocas de crueldad primaria en que vivimos?

No cabe duda que en este debate vuelven a atarse las lianas del arte y la política, que en épocas pasadas buscaron su posible cofradía o el nexo soñado que les permitiera ser las alas de un mismo acto de sentido. Según cómo las atemos, se responderá al enigma de la *Esma*, en cuanto representación de la frontera dolorosa de lo humano y en cuanto búsqueda de la mecánica atemporal que la produjo. Una historicidad que arrastre su antípoda, su vacío pendiente y visible (*Esma* es, al fin y al cabo, el nombre de un edificio, de piedras, cables de luz y fachadas). Y también que muestre una intercalación de lo visible y lo invisible y una reinvención pedagógica que, a pesar de que no osamos imaginar sus alcances, sean quizá las líneas principales de nuestro debate. Como muchos dijeron, ya el presente debate es parte de la forma que debe adquirir ese edificio en la memoria. De muchos modos la contiene. Por eso qué es la memoria es parte también del debate. Entonces sería errado imaginar que el debate está despojado de historicidad. En este vaivén desesperante, encontramos a las viejas artes, que se nutrieron perfectamente de estos péndulos del espíritu. La pintura, la fotografía, la representación que busca acercarse a su aliado y a veces adversario, el texto. Marcelo Brodsky ofrece aquí un nuevo capítulo de esta búsqueda, que me atreví a presentar dentro y fuera de la idea de museo, que es la que obviamente está en juego.

Ojalá podamos resolver este núcleo dramático de nuestra experiencia social apelando a nuestras fuerzas artísticas reveladas y a la pasión intelectual que siempre debió hacerse presente en los momentos en que era necesario rehacer el vivir común, la flecha misma de la existencia colectiva.

[1] Andreas Huyssen, "El vacío rememorado", en *En busca del futuro perdido*. México, FCE/Instituto Goethe, 2002. Republicado en *Reader con textos sobre Berlín*, preparado para el Simposio internacional de culturas urbanas en Berlín y Buenos Aires, organizado por Estela Schindel, Berlín, abril 2005. En relación con la idea de *performance* que se utiliza en diversos momentos para apreciar la acción de las formas artísticas del juicio sobre el terror, también debemos remitir a diversos trabajos de Estela Schindel.

Horacio González es profesor de la Facultad de Ciencias Sociales (UBA). Entre sus numerosos libros se destacan *Retórica y locura* y *Filosofía de la conspiración*. Participa de la edición de la revista *El ojo mocho*. Actualmente es director de la Biblioteca Nacional.

Museo del Nunca Más
Alejandro Kaufman

No decimos "Nunca Más" ante cualquier violencia. No lo decimos ante un secuestro extorsivo, ni un asesinato, ni una guerra, civil o internacional. No esperamos el fin de la violencia, porque la historia de la humanidad es la historia de la violencia. La violencia, consuetudinaria, ha alternado con el sueño, con el deseo, con la utopía de la no violencia. Sólo profundas e incógnitas transformaciones podrían augurarnos una realidad futura diferente.

De ahí la distinción entre el horror de los crímenes contra la humanidad perpetrados por el terrorismo de Estado y la violencia histórica. Ésta ha coexistido con la historia cultural. Pero no así aquél, el horror absoluto. El crimen contra la humanidad, el horror extremo causado por dispositivos colectivos aliados con formas técnicas de administración de la muerte infligida a una víctima colectiva puesta de antemano en situación de inermidad: eso es lo nuevo en la historia. Eso no atañe a los actos individuales perpetrados, sino a un conjunto, una serie compleja de acontecimientos irreductibles a la guerra y al delito, porque se caracterizan por suprimir la condición humana de un colectivo determinado, por lesionar el estatuto de lo humano. Todo ello puede ocurrir incluso sin violencia, con escasa violencia o con una violencia espectacular. Importa menos quién es la víctima, aunque sólo la comprensión sobre la naturaleza de la víctima permite intentar la necesaria comprensión de lo acontecido. Sin embargo, son dos tareas distintas. Una es objetiva y susceptible de representación y ostensión. La otra nos prodiga una incontenible proliferación de significados, silencios, obras de arte, reflexiones filosóficas y discusiones historiográficas.

No es la violencia lo que aquí está en juego. Éste no es un museo sobre los 70, ni sobre sus causas, ni sobre las Malvinas, ni sobre Martínez de Hoz. No es un museo que necesite polemizar ni sostener un debate. Sólo debe mostrar y demostrar la naturaleza del dispositivo, de la mecánica del crimen, como tan bien se dijo en el acto del 24 de marzo de 2004. Esta ostensión se convierte en un símbolo, un punto de partida para la convivencia en este territorio, el nuestro, que no ha dejado de sernos lacerante.

Museo del Nunca Más, texto publicado en el diario *Página/12* el 7 de abril de 2005.

Se abre un denso debate al que son convocadas las ciencias sociales, la estética, el pensamiento. Pero sucedió lo que sucedió. Negarlo, incluso relativizarlo, transita el camino que va de la libertad de expresión a la complicidad con el delito de lesa humanidad. Es lo que sucede en la Alemania de posguerra.

Las condiciones para el nunca más son inseparables del punto de partida de cualquier institución fundadora de un suelo convivencial viable en el mundo contemporáneo. Desde 1983 no hemos logrado semejante punto de partida ético.

Necesitamos oponer una barrera al negacionismo del horror. Oponer un límite a las intervenciones que relativizan lo acontecido mediante homologaciones, comparaciones, equiparaciones, diluciones y diversas metáforas que intentan negar el carácter radical, discontinuo (respecto del pasado histórico) y atroz de la ESMA y su horror. Aquellos que hablan de "memoria parcial", "recordemos esto pero entonces también aquello", "sí, hubo excesos, pero..." No dicen que no sucedió lo que sucedió, sino que "sucedió algo, sí, pero...", "hubo excesos, sí, pero..." Enuncian toda clase de contrapartidas que, aunque podrán ser recordadas con mayor o menor intensidad, nunca estuvieron sometidas al olvido criminal deliberado, como sucede con los acontecimientos de la ESMA. Equiparan lo inaudito con lo que siempre sucedió porque esperan, quieren, que vuelva a suceder.

Esa barrera consistiría en la objetivación incontrastable de lo que nunca había ocurrido para que nunca más ocurra. No se trata aquí de recordar o mostrar la "violencia" (ubicua en la historia, en la actualidad y en el futuro), ni se trata siquiera de la historia misma. Porque no se trata del contexto ni de las causas, ni tampoco siquiera de las responsabilidades. Todo ello también es indispensable, pero es una tarea compleja y sin fin alrededor de la cual no es posible ni deseable articular una sola voz ni una sola versión. No radica en ello el sentido de este museo de la memoria del horror.

Lo que hay que mostrar en forma irrefutable de una vez y para siempre, para nuestro país y para todo el mundo, es qué fue la ESMA, cómo fue la ESMA y qué sucedió en la ESMA. No se requiere ningún énfasis especial. Sólo una sujeción estricta a los testimonios y a las pruebas; una interrogación a la historiografía más rigurosa y desinteresada, aunque el compromiso ético es ineludible.

Tal museo no puede emprender más que esta tarea ciclópea. No tiene como misión comprender ni enseñar sobre la historia, ni sobre la violencia, sino mostrar eso y nada más que eso que tuvo lugar allí. Tendría un grado de contextualización e historicidad, pero sólo en la medida necesaria para sostener las condiciones de ostensión, la base material de la memoria. No se trata de algo vivo ni muerto. Es el lugar, los objetos, la disposición, los recuerdos de los sobrevivientes. Nada de lo que se haga en ese espacio impide otros emprendimientos dispares. En otras partes o en la propia ESMA, si, y sólo si, se levanta esa barrera que nuestra convivencia demanda con lágrimas en los ojos.

Las derechas acechan con estrategias de distracción. Pero también divergen algunos de nuestros hábitos culturales. No disponemos de acuerdos colectivos sobre los acontecimientos más significativos de nuestra historia. Es patético que el horror venga a solicitarnos un acuerdo inequívoco. Las derechas aducen que recordar y representar la memoria nos divide, y es exactamente al revés. Permitamos el reconocimiento de lo perteneciente al más allá de una frontera que nunca debería haberse cruzado. Sólo si establecemos un pacto alrededor del nunca más podremos convivir desde una mínima base de sustentabilidad. La estupidez criminal de los cómplices no comprende que ésta es la única "reconciliación" posible. Pero la oportunidad para trazar una línea de no retorno está ante nosotros.

Alejandro Kaufman es profesor de las Universidades de Buenos Aires y Quilmes. Participa del grupo editor de la revista *Pensamiento de los Confines*.

La 'reconstrucción' contra la ausencia

Maco Somigliana
del Equipo Argentino de Antropología Forense (EAAF)

El equipo que conformamos hace dos décadas es conocido fundamentalmente por las identificaciones que ha llevado a cabo. Hoy me interesa rescatar otro aspecto del trabajo, eso que llamamos *reconstrucción*, indispensable para poder identificar pero además –y eso es lo que quiero resaltar– esencial para comprender, enfrentar y, por último aunque no menos importante, negar algunas consecuencias de esta triste historia. De una manera bastante extraña esas tres acciones se relacionan con las tres formas básicas que tenemos para definir al tiempo: pasado, presente y futuro.

A ver si lo puedo explicar.

Uno trabaja con una base de datos llena de registros que, en realidad, no son registros. Parece confuso pero esos registros son personas y esta verdad de perogrullo no debe ser desatendida nunca. Primera lección: tratar a los registros como personas. ¿Y cuál es la diferencia? Un registro es fácilmente maleable, digamos que el hecho de que tenga una sola dimensión facilita su manejo. Una persona tiene infinitas dimensiones y nunca puede quedar atrapada en los márgenes de un registro, bajo pena de quedar convertida en... un registro, fácil de manejar, amigo de las simplificaciones y los esquemas, distanciado de la vida. No quiero tampoco hacer una especie de profesión romántica a partir de la tensión registro-persona; como debemos llevar adelante un trabajo tenemos que trabajar con registros (entendidos como simplificaciones de lo complejo), pero sin olvidar lo que detrás, adelante, encima y debajo de ellos hay. Podemos aceptar a los registros como proyecciones de las personas.

Creemos que forzar los márgenes de los registros para que proyecten de la manera más fiable posible (sin olvidar que son registros) a la persona de que se trate, es una de las condiciones para entender lo sucedido, lo cual parece una buena manera de relacionarse con el pasado. Y no bien uno empieza a comprender se enfrenta al hecho de que lo que está comprendiendo no es a una persona sino a su ausencia, como esos dibujos en los que la figura se va definiendo por su contorno, por lo que no es.

Y nada que hagamos en el presente puede convertir esa ausencia en algo más tangible, llegamos así al borde de ese enorme agujero negro que la represión clandestina nos dejó como un regalo troyano.

La reconstrucción que la comprensión del pasado permite se traduce en el rescate de aspectos, rasgos, anécdotas, imágenes y cuanta cosa pueda a alguien ocurrírsele relacionada con un ausente. Es esta cosecha la que va desbordando los márgenes del registro. ¿Y qué se hace con esto? Se protege. ¿Para quién? En general, para todo aquel al que le interese lo sucedido con esa persona; en particular, para todos los que lo amaron o debieron amarlo, que lo conocieron o debieron haberlo conocido. Lo único que hay que hacer es esperar a que se presente y entonces, a veces, sobreviene el milagro. No importa si parece jactancioso (más aún, a veces sale mal), el milagro es que un hijo se encuentre con un compañero de su padre desaparecido, por poner un ejemplo, que los que padecen esas ausencias puedan conocer aquello que la represión se empeñó en ocultarles. Así, tratando de tejer en los bordes de aquel agujero negro, se logra negar el futuro silencioso que la represión clandestina planeaba y que era una de sus posibles consecuencias. Una mujer muy sabia enseña que los destructores de personas suelen embriagarse en su poder y creer que además pueden destruir la existencia pasada de esa persona, hacerla desaparecer como si nunca hubiera caminado por este mundo; la reconstrucción embiste contra eso, niega esa negación, afirmando la existencia del ausente como portador de una historia, de su historia, que no termina con su ausencia.

La memoria como política pública: los ejes de la discusión
Lila Pastoriza

Cuando el 24 de marzo del 2004 el presidente de la nación anunció que las instalaciones de la Escuela de Mecánica de la Armada serían transformadas en un "Museo de la Memoria" nadie dudó de la importancia política y simbólica de ese acto y de que haría detonar la latente polémica sobre la historia reciente. Mientras la sociedad registraba en trazos gruesos aquel estallido mediático de la 'media memoria' de Mariano Grondona y la reivindicación de la 'lucha antisubversiva' por sus ejecutores, en algunos ámbitos comenzaron a desarrollarse discusiones que tenían por finalidad ir definiendo el perfil del futuro museo. Y aunque por ahora se trata de un debate circunscripto a grupos específicamente interesados en el tema, progresivamente deberá pasar a ser patrimonio de la sociedad.

La historia comenzó mucho antes. Ya desde los primeros tiempos de la dictadura, los familiares de desaparecidos habían trazado un camino de búsqueda y denuncia que para el mundo tuvo el rostro de las Madres de Plaza de Mayo. En 1985, tras la asunción del gobierno constitucional, el Juicio a las Juntas Militares probaba de modo tajante, aun bajo el vigente discurso de los dos demonios, el papel central del Estado terrorista en la masacre recientemente ocurrida en el país. Los veinte años siguientes estuvieron signados por la lucha sorda o abierta por imponer la impunidad o la justicia, el olvido o la memoria. Esa tensión que en otros momentos produjo las rebeliones carapintadas por la impunidad y las movilizaciones que en 1996 marcaron el comienzo de su fin, pareció apuntar desde el 24 de marzo del 2004 a recorrer el trayecto que establezca, en interacción con el pasado, los valores que el país pueda darse para regir la convivencia social." Asistimos al proceso que conduce a la construcción de nuevas valoraciones, es decir, a la decisión de ligar los aberrantes hechos del pasado con un ideal de justicia que recién ahora encontró su espacio moral en un espacio urbano", señaló entonces la psicoanalista Eva

Una primera versión de esta nota, escrita poco después del acto del 24 de marzo del 2004, fue publicada en la revista *Puentes* Nº 11, en mayo de ese año. Esta versión conserva los mismos ejes, los amplía y actualiza e incorpora otras cuestiones en debate.

Giberti. Posteriormente, la declaración de inconstitucionalidad de las leyes de impunidad reafirmó el camino abierto hacia la recuperación de la ESMA.

Ese día el Estado nacional y el Gobierno de la Ciudad de Buenos Aires firmaron un convenio –posteriormente ratificado por la legislatura porteña– que estableció desafectar todas las instituciones militares del predio de 17 hectáreas que ocupara la Escuela Superior de Mecánica de la Armada, restituirlo a la Ciudad de Buenos Aires y crear allí el "Espacio para la Memoria y para la Promoción y Defensa de los Derechos Humanos". A fines de ese año, la Marina comenzó a hacer efectivo el desalojo de las instalaciones y la Comisión Bipartita creada para supervisarlo tomó posesión de varios edificios ubicados en la franja delantera del predio. Entre otros, el Casino de Oficiales (donde estuvieron recluidos los detenidos desaparecidos) y el edificio de las cuatro columnas, la imagen más reconocible de la ESMA. En estos sitios se ha avanzado en las tareas de señalización, sobre la base de lo aportado por los testimonios de los sobrevivientes. También se ha resuelto, a pedido de los organismos de derechos humanos, restringir las visitas hasta tanto sea desalojada la totalidad del predio.

En el incipiente proceso de discusión que se abrió, la memoria fue creciendo como territorio en disputa de fuerte vigencia actual. No pocos militantes que, frente al imperativo de justicia relegaban la memoria al altar de los recuerdos, descubrieron entonces cómo la representación que los pueblos van haciendo de su pasado (y específicamente de sus períodos álgidos) incide en su presente y futuro. No pocos estudiosos que la reducían a una articulación de hechos que supuestamente "hablarían por sí mismos", debieron reconocer que toda memoria es impulsada por las exigencias que determina el presente. Organismos de derechos humanos, grupos de sobrevivientes de los centros clandestinos, integrantes de ámbitos académicos y culturales comenzaron a adentrarse en cuestiones que, a poco de andar, mostraron toda su complejidad suscitando puntos de consenso pero también de divergencia. Así se fue profundizando, y muchas veces descubriendo, el enorme potencial político de la

representación. ¿Cómo hacer para que "múltiples enfoques" convivan y se escuchen entre sí generando los acuerdos que permitan avanzar?

Tiempo de debate

Es tiempo de debate. ¿Qué se quiere representar? ¿Con qué objetivo? ¿De qué modo? Hay interrogantes iniciales que plantean muchos otros. "Los monumentos están vivos mientras se discute sobre ellos", ha dicho el artista alemán Horst Hoheisel, y lo reiteran quienes alientan las propuestas abiertas a la reelaboración permanente. ¿Cómo evitar discursos únicos y dueños de la memoria? ¿De qué modo esta sociedad devastada puede construir presente al horadar el pasado? La discusión política y cultural implica desafíos complejos, a la vez que constituye una oportunidad nada desdeñable. Habrá que avanzar desde los detalles mínimos, con la finalidad de perfilar modos de debatir, de confrontar posiciones, de escuchar e incluir. Se requiere ampliar y desplegar el debate hacia segmentos más amplios de la sociedad. Será necesario definir el vínculo entre el Estado y los organismos de la sociedad civil, trazar los canales que interrelacionen a los distintos ámbitos en los que hoy se registran discusiones y buscar las vías aptas para construir los consensos necesarios y posibles. Y darse tiempo. Quizá sea éste uno de los caminos para que la fuerte presencia del Estado en el impulso a las políticas públicas de la memoria, en lugar de generar discursos hegemónicos, funcione como una palanca que contribuya a la apropiación crítica de una etapa crucial de nuestra historia.

Las discusiones en curso vinculan cuestiones que incluyen aspectos relativos a la memoria, la historia y su representación. Se han ido perfilando tres ejes. Uno gira sobre los modos en que la memoria construye el relato del pasado en relación con el presente y con sus usos. Otro está centrado en nuestra historia reciente. El tercero, en las visiones de lo que se ha dado en llamar "Espacio" o "Museo" de la Memoria.

Hacer memoria

¿Qué es la memoria? ¿Un retorno al pasado que a través de bases de datos y redes de archivos se aproxime a 'la memoria verdadera'? ¿O una elección, jamás neutral o aséptica, que se reapropia críticamente de lo acontecido? La pregunta por la 'inocencia' o intencionalidad de la memoria directamente vinculada con su modo de operar sobre el pasado y sus usos hacia el presente y futuro aparece como cuestión clave a la hora de interrogarse sobre las políticas públicas de memoria. ¿Hablamos de un cántaro vacío que hay que 'llenar' con documentos y recuerdos?; ¿o de un proceso que desde interpretaciones y deseos va y viene hacia el pasado, rehaciéndolo? "Toda memoria es una construcción de memoria: qué se recuerda, qué se olvida y qué sentidos se le otorgan a los recuerdos no es algo que esté implícito en el curso de los acontecimientos, sino que obedece a una selección con implicancias éticas y políticas", sostienen Alejandra Oberti y Roberto Pittaluga[1]. Si no hay memorias 'puras' ni que 'broten' espontáneamente de los hechos; si en palabras de Primo Levi "la memoria es un instrumento maravilloso pero falaz", como sostiene Ricardo Forster, es espacio de batallas, de verdades y mentiras... está claro que arriesga 'malos usos' como la canalización del pasado, su tergiversación o repetición hasta hacerlo estéril, sacralizarlo, emplearlo para aliviar conciencias, gastarlo como ejercicio nostálgico y paralizante.

'Hacer memoria' puede sostener discursos únicos y relatos hegemónicos sobre el pasado. Mónica Muñoz ofrece como ejemplo el prólogo del *Nunca Más* cuando éste afirma que la mayoría de los desaparecidos eran "inocentes de terrorismo", forzándose una determinada interpretación de los hechos que exime al lector de todo cuestionamiento acerca de si quienes no eran 'inocentes' merecían ser torturados y desaparecidos.
Pilar Calveiro sostiene que "hay muchas formas de hacer memoria", y afirma que del modo de realizarla

dependen sus usos políticos. Esta autora ubica al presente, a la realidad actual, como el principal impulso de la memoria. Aludiendo a nuestro pasado reciente, se pregunta: "¿cómo construir las memorias colectivas, necesariamente múltiples de esta historia?" Y responde siguiendo a Walter Benjamin: "Es el presente, o más bien, son los peligros del presente, de nuestras sociedades actuales, los que convocan la memoria. En este sentido ella no parte de los acontecimientos de los años setenta, sino que arranca de esta realidad nuestra y se lanza al pasado para traerlo, como iluminación fugaz, como relámpago, al instante de peligro actual"[2].
Calveiro entiende que, a diferencia de la historia, la memoria arranca de la propia experiencia vivida y al darle sentido la hace transmisible, 'pasable' a otros. Mientras la historia forma una suerte de archivo fijo, la memoria, siempre impulsada por el presente, arma relatos que van cambiando y reconstruye el pasado interminablemente. ¿Cuál es entonces la 'memoria verdadera'? Calveiro prefiere hablar de la 'fidelidad de la memoria', contrapuesta a la repetición y derivada de abrir el pasado recuperando sus claves de sentido. "La conexión entre el sentido que el pasado tuvo para sus actores y el que tiene para los desafíos del presente es lo que permite que la memoria sea una memoria fiel". Esta no es posible si se les quita a los hechos del pasado el sentido que tuvieron. Sería lo que sucede, dice, con la idealización de la militancia de los 70, que 'sustrae' la política. "Esa idealización congela la memoria, la ocluye, la cierra, no permite el procesamiento, lo obstruye".

¿De qué modo trabajar entonces con la memoria? Si la memoria se construye, ¿cómo construirla? Mónica Muñoz, también citando a Benjamin ("el articular históricamente lo pasado no significa conocerlo 'tal y como verdaderamente ha sido' sino 'adueñarse' de un recuerdo tal y como relumbra en el instante de un peligro") concluye que "no se trata de construir memoria porque

[1] Alejandra Oberti-Roberto Pittaluga „¿"Qué memorias para qué políticas"?, en *El Rodaballo. Revista de política y cultura*, Nº 13, Buenos Aires, invierno 2001.

[2] Pilar Calveiro, *Memorias virósicas*, México 2000.

sí" sino de hacerlo en función de un proyecto que discuta de qué queremos apropiarnos para "transformar la historia en memoria y construir un camino por el cual marchar, (...) el camino que le da a un pueblo el sentido de su identidad y su destino". Si de esto se trata, construir la memoria pública del terrorismo de Estado debería partir de un debate inicial que desde las necesidades del presente se lance hacia el pasado. ¿Qué valores sociales deberían sustentarse hoy y en qué espacio de nuestra historia relumbran? Asumiendo el riesgo de simplificar demasiado, resulta bastante obvio que recuerdos y olvidos serán al menos dispares, entre quienes privilegien el reclamo de orden y seguridad y aquellos que demanden una sociedad justa y solidaria.

La historia a contar

Éste es un eje crucial del debate: ¿qué historia habrá de 'contar' el Museo de la Memoria? ¿Desde qué consenso se impulsará la construcción de memorias disímiles que puedan sostener el relato? ¿Corresponde hablar de 'un' relato o de muchos? ¿Cuál será el 'guión' que sustente lo que allí se exponga o represente? "La memoria es siempre un relato social", sostiene Pilar Calveiro. "Se trata de un ejercicio a muchas voces donde lo que se busca no es armar un relato único, sin fisuras, sino hacer presente la contradicción, la diferencia, la tensión, de manera que todo esto, la ambivalencia, la ambigüedad, incluso el silencio, cobren una dimensión más compleja, con muchos planos..."[3]

La narración de lo sucedido en nuestro país es una brasa ardiente. Por ser una historia tan próxima, cuyos protagonistas participan del debate actual, por haber implicado a toda a una sociedad que aún no termina de asumirlo, y fundamentalmente por la naturaleza de lo ocurrido: la ejecución planificada de crímenes de lesa humanidad a manos del Estado contra un sector de la sociedad, algo que supera largamente la violencia histórica. Y éste es,

precisamente, el 'núcleo duro' del "Museo": la narración de lo que ocurrió y el aporte de elementos que contribuyan a explicar cómo fue posible.

¿Cómo se llegó a esa etapa? ¿De qué modo se fue tejiendo la trama social que la sustentó? Hay numerosas cuestiones cruciales en una discusión que merece profundización, tiempo y amplitud de pensamiento.

Daniel Feierstein analiza la relación entre el modo en que narran lo ocurrido las sociedades postgenocidas y los resultados que estas narraciones producen, en tanto logren o no realizar simbólicamente lo que los genocidas se propusieron cuando eliminaron a un determinado grupo social, es decir clausurar la posibilidad de que se reintente "otra modalidad en la formas de relacionarse de los hombres."[4] Para Feierstein esta 'realización simbólica' se produce si las narraciones, en lugar de negar burdamente los hechos ocurridos, trastocan la lógica, intencionalidad y sentido que se les atribuye. O también al desvincular el genocidio del orden social que lo produjo, al presentarlo como 'inenarrable' (y, por consiguiente imposible de ser comprendido teóricamente), al remitirlo a la patología de la perversión o a la locura, al negar la identidad de las víctimas en la figura del 'inocente', al transferir la culpa y equiparar la responsabilidad de genocidas y víctimas resistentes a través de la lógica de la responsabilidad colectiva, al hacer de la recreación morbosa del horror el vehículo del terror y la parálisis.

Algunos de los elementos sobre los que alerta Feierstein aparecen en versiones circulantes sobre la etapa del terrorismo de Estado. Hay varios relatos posibles y en conflicto. ¿Cuál o cuáles de ellos podrían sustentar, con más o menos sutileza, las representaciones del pasado que vaya adoptando una política pública de memoria? ¿El de la lucha entre dos facciones frente a una sociedad atónita? ¿El de la reacción impuesta a las Fuerzas Armadas por la agresión terrorista de jóvenes idealistas 'instrumentados por otros intereses'? ¿El de los excesos a manos de psicópatas y enfermos que asesinaron a víctimas

[3] Lorenzano, Sandra. "Pilar Calveiro. Legados de la experiencia y la narración", en *MilPalabras* Nº 5, Buenos Aires, otoño 2003.

[4] Daniel Feierstein, *Seis estudios sobre genocidio*, Eudeba, Buenos Aires, 2000.

inocentes? ¿El de una intransferible irrupción del 'mal absoluto' en nuestra historia? ¿El de la escalada de luchas donde los sectores dominantes planificaron el exterminio disciplinador? Todos o algunos de los elementos de estos discursos libran una batalla política en la escena argentina sobre temas del presente no resueltos. De ahí el fuerte impacto que se produce, desde el advenimiento de la democracia, cada vez que se pone en juego el tema de la memoria.

Los numerosos sectores que demandan verdad, justicia y memoria integran un amplio arco de miradas diferenciadas. El debate que se desarrolla entre ellos no apunta tanto a la centralidad del terrorismo de Estado (cuya naturaleza diferencian de otro tipo de violencias), sino a la explicación del proceso histórico que lo hizo posible, con especial énfasis en el rol que jugaron diferentes sectores y grupos de la sociedad y, en particular, las organizaciones armadas. Así, el historiador Federico Lorenz señala que "la responsabilidad de las organizaciones guerrilleras en hechos de violencia debe ser explicitada y expuesta tanto como el terrorismo de Estado. Pero no de un modo tal que permita una operación de homologación entre una y otra forma de violencias, fundamentalmente distintas".[5] Feierstein, por su parte, enfatiza: "con frecuencia se confunden y entrecruzan dos discusiones. Una cosa es plantear el análisis crítico de la política desarrollada por cualquiera de las organizaciones de izquierda de aquellos años (....) Pero otro asunto muy distinto (y con otros efectos) es utilizar esta crítica necesaria, para adjudicar una parte (sea la que fuere) de la responsabilidad de los asesinatos a las organizaciones que los sufrieron".

El trabajo de Oberti y Pittaluga, desde una fuerte preocupación por el análisis de la militancia de los años 70, avanza también sobre este tema: "Si hay algo que ofrece pocas dudas es la desmesura del terror que se imple-

mentó (...). Pero esto no nos impide señalar otras cuestiones; pretendemos que sean las prácticas y las definiciones políticas de la izquierda armada de aquellos años el objeto de una memoria crítica. Si el terror de la dictadura no se explica por sus antecedentes inmediatos, también es cierto que el accionar de las fuerzas de la izquierda armada debe ser desmontado si se quiere comprender a esas fuerzas –junto con sus experiencias y expectativas– como sujetos activos antes que como víctimas pasivas".

Pilar Calveiro, por su parte, propone abordar la cuestión de las responsabilidades subrayando que no se trata de una responsabilidad difusa, repartida por igual entre todos, sino "de responsabilidades políticas concretas, específicas" ejercidas no por miles de 'demonios' sino por actores políticos concretos (partidos políticos, sindicatos, empresariado, Iglesia Católica, organizaciones armadas, etc). Sostiene que la teoría de los dos demonios, al girar sobre esa supuesta confrontación diabólica entre militares y guerrilla, sustraía la responsabilidad del Estado y de la sociedad. Y que hoy le preocupa el posible deslizamiento de aquella teoría hacia la de un solo demonio, el militar, lo cual supondría otra vez una sustracción de la política. De ser así, dice, podría caerse en una pérdida de memoria, porque hay una pérdida de sentido de buena parte de los hechos ocurridos en los 70, que al no ser considerados desde las 'constelaciones de sentido' entonces vigentes, 'aparecen' como una suerte de locura. Es en este marco que Calveiro insiste en la imperiosa necesidad de analizar la relación que se dio entre violencia y política y de efectuar el balance político de la actuación de las organizaciones armadas[6]. Allí reside su interés en analizar la historia política previa al golpe del 76 y las responsabilidades que lo hicieron posible, de estudiar cómo el autoritarismo vino permeando la sociedad desde mucho tiempo atrás y de qué modo ese modelo autoritario implementado por las Fuerzas

[5] Federico Lorenz, "Lo que está en juego en la ESMA", en *Puentes* Nº 11, mayo 2004.

[6] Pilar Calveiro, "Puentes de la memoria, terrorismo de Estado, sociedad y militancia", en *Lucha Armada* Nº 1, Buenos Aires, febrero 2005.

Armadas fue siendo reproducido por la lógica militarista de las organizaciones guerrilleras. Y de ahí también su insistencia en el rol que toca a quienes fueron militantes respecto de este análisis, y particularmente en lo concerniente al proceso que los llevó hacia la derrota política y militar.

Los dilemas del Museo
Pero, ¿cómo se vinculan estos análisis con la discusión sobre el "Museo de la Memoria" en la ESMA? Creo que un espacio/museo sobre el terrorismo de Estado debe trasmitir qué fue, en qué consistió ese fenómeno, y brindar todos los elementos que ayuden a entender cómo se gestó y qué lo hizo posible. Si además, ese museo está ubicado en un lugar como la ESMA (donde funcionó un centro clandestino de detención y exterminio emblemático) el sitio en sí mismo cumple de hecho una intransferible función testimonial al evocar y hacer evidente la existencia del gran crimen que perpetró allí el terrorismo estatal. Éste es el punto de máximo consenso para comenzar a pensar el Museo. A partir de aquí se abre el debate sobre un conglomerado de ideas y propuestas acerca de la trasmisión que recién empieza a desplegarse.

Transmitir es pasar a otros, constituir un legado. Se transmite a través de las representaciones de los hechos, lo que siempre implica atribuirles algún sentido. Hay transmisiones que intentan reproducir lo más exactamente posible lo sucedido: a través de reconstrucciones pretendidamente idénticas del pasado transmiten un relato cerrado, que no admite modificaciones ni invita a hacerlas. Lo que de ellas se pretende es precisamente que el visitante fije ese recuerdo repetitivo. Otros modos de transmitir, los "no acabados", eligen representaciones que al contribuir a tomar cierta distancia de lo ocurrido, estimulen en el destinatario el interés y las ganas de saber que impulsen la interpretación, la elaboración y la reflexión sobre los hechos. Estas cuestiones son particularmente importantes en el caso de la transmi-

sión de los crímenes del terrorismo de Estado, ya que la reconstrucción del horror como eje siempre arriesga dejar afuera a un visitante anonadado y sin palabras, mientras las representaciones abiertas que combinan información con elementos de fuerte simbolismo buscan incluirlo y estimular su participación.

Los 'sitios históricos' que son testimonios materiales, como es el caso de la ESMA, contribuyen al conocimiento de los hechos y funcionan como denuncia, prueba y evidencia de lo ocurrido. Ése es el primer motivo para rescatarlos y preservarlos. No es el único. Su potencial de transmisión es enorme y el resultado depende de cómo se los use, ya que no se puede perder de vista que "hay algo involuntariamente moralizante en estos sitios"[7]. Desde mi perspectiva, se trata de aprovecharlos no en sacralizar y clausurar sino por el contrario, para motivar el diálogo intra e intergeneracional sobre lo ocurrido. Habitualmente se dice que estos sitios 'hablan por sí mismos' y en algún sentido no cabe duda que es así. Al verlos, tocarlos, recorrerlos, al estar donde ocurrieron los hechos, el visitante siente la presencia concreta del pasado. En este marco no hay duda que el sitio 'habla' haciendo vibrar la emoción e interrogando el pensamiento. Es, por ejemplo, lo que siente quien recorre el Casino de Oficiales de la ESMA, edificio donde estuvieron recluidos los detenidos desaparecidos. Más aún: en tanto allí se 'respira' el pasado, su 'vacío' del presente convoca a imaginar y pensar generando ese flujo de curiosidad e interpretaciones que, en mi opinión, sería trabado por la rigidez de una escenografía reconstruida.

Sin embargo, no son éstos sitios para entablar debates[8]. Ni nadie podría pretender que alcanzara con visitarlos para entender lo ocurrido, para desentrañar el proceso que lo posibilitó o para detectar sus modos de perduración en el presente. Por eso mismo se presenta la necesidad de habilitar otras vías que inciten al visitante

7 "Relacion entre el hoy y el ayer", en Stephanie Schell-Faucon, "Aprender de la Historia?" en *Ciencia y Educación I / B&W Bildung und Wissenschaft I*. Bonn, Goethe-Institut Inter Nationes, 2001
8 "No se pueden perder nunca de vista los efectos contraproducentes de una sobrecarga moral. En los adultos el aura de esos lugares produce un efecto inhibitorio y les impide enfrascarse en discusiones...", se señala en "Relación entre el hoy y el ayer", Stephanie Schell-Faucon, op. cit.

a plantearse interrogantes, a investigar, a buscar la documentación, memorias, estudios y demás elementos cuyo acceso debe posibilitarse. Varias de las propuestas esbozadas sobre el destino de la ESMA coinciden en dedicar a estos fines algunos edificios del predio.

Si la etapa más rica de los sitios de memoria es la discusión previa, se requiere conocer y analizar otras experiencias (sin perder de vista en cuánto difieren los casos). En algunos trabajos sobre centros conmemorativos ubicados en antiguos campos nazis[9], se refiere a la necesidad de introducir cambios en el trabajo allí desarrollado si es que aspira a aprender de lo ocurrido en el pasado. Los especialistas alertan acerca de la 'sobrecarga moralizante' que detectan y aconsejan pasar del 'recuerdo ritualizado' (que pierde sentido para generaciones que no conocieron a las víctimas) a formas más activas como la reconstrucción de historias de vida y el procesamiento artístico de sucesos históricos, con el fin de "intentar dar un rostro a las víctimas y crear un espacio para el acercamiento estético-emocional a lo inconcebible". El abandono de la 'didáctica moralista' a favor de otra orientada a la captación de vivencias supone promover la participación activa en lugar de la 'pedagogía de la consternación' predominante hasta los 90 que, según entienden, pudo ser contraproducente al generar distanciamiento y represión silenciosa en los adultos y haciendo que los adolescentes se 'pusieran en guardia' frente a este aleccionamiento. "Hay que propiciar enfoques individuales del tema que no contrapongan la emocionalidad con la racionalidad", señalan. Y enfatizan su rechazo a los relatos que hacen eje en la dupla 'víctima-victimario', al plantear una visión unilateral de ambos que contrapone 'victimas pasivas' a 'criminales inhumanos' "reduciendo la complejidad social hasta limites inadmisibles" e impidiendo la distinción de "numerosas zonas oscuras de la actividad humana donde las personas se vuelven crueles o, por el contrario, oponen una resistencia cotidiana".

[9] Stephanie Schell-Faucon, "Aprender de la Historia?" en *Ciencia y Educación I / B&W Bildung und Wissenschaft I*. Bonn, Goethe-Institut Inter Nationes, 2001.

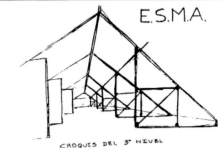

E.S.M.A.

CROQUIS DEL 3° NIVEL

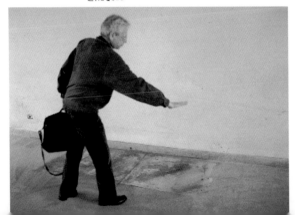

Cuestiones que parten aguas

La 'representación' del terrorismo de Estado plantea la disyuntiva entre 'privilegiar' la muestra del 'horror' que se desplegó o poner el acento en estimular la 'reflexión' sobre el terrorismo de Estado, sus antecedentes y consecuencias. Es decir: si bien todas las propuestas incluyen la descripción de lo ocurrido y alguna contextualización histórica, la diferencia reside en cuál es el eje que se acentúa. En las discusiones que se han ido dando sobre la ESMA hay, como ya hemos dicho, varias cuestiones que parten aguas: el discurso que da sentido a la representación, la multiplicidad o no de las voces a incluir, los usos del predio, el énfasis en la 'reconstrucción' física o en el simbolismo…, todas vinculadas estrechamente con la consideración que hacen del 'montaje del horror'. Quienes de plano lo cuestionan esgrimen como principal argumento su potencialidad paralizante.

Desde su lugar de sobreviviente, Pilar Calveiro señala que el testimonio directo puede resultar abrumador. "Si yo pongo en primer lugar mi propio sentimiento, mi propio dolor, lo único que cabe al que está enfrente es el horror. Existe la posibilidad de hacer un relato desde otro ángulo, de hacer una construcción de lo vivido que en lugar de dejar al otro en el lugar del horror que finalmente lo excluye, pueda incorporarlo, abarcarlo. Se trata de un relato que propicia en el otro una escucha participativa, que lo ayuda a la propia reflexión al sacarlo del lugar del anonadamiento y del espanto"[10].

Daniel Feierstein, quien enfatiza el peligro de que el modo de narración del genocidio termine legitimándolo a través de su 'realización simbólica', ha sostenido que la mayoría de los museos encapsulan al genocidio en el momento del horror arriesgando así generar la misma parálisis social que aquellas prácticas buscaban. Siguiendo su razonamiento podríamos preguntarnos si el rechazo a la intervención de múltiples voces no implica evitar que se establezcan relaciones de reciprocidad entre quienes puedan procesar y discutir sus diferencias, un objetivo perseguido por los genocidas. Y del mismo modo, ¿no respondería mejor a las preguntas de las nuevas generaciones que en lugar de limitarse a "mostrar" lo ocurrido, el museo les ofrezca la oportunidad de conocer diferentes explicaciones acerca de cómo fue posible?

Estas y otras cuestiones están presentes en la discusión sobre qué hacer en la ESMA. Entre otras: ¿para que se usará el predio de 17 hectáreas? ¿Se lo dedicará en su totalidad a Museo del Centro Clandestino o incluirá otras actividades relativas a los derechos humanos? ¿Qué representación se hará del terrorismo de Estado? ¿Se privilegiará versión abierta o se reconstruirá la escenografía del terror? ¿Cómo se abordará lo ocurrido en esa etapa histórica? ¿Se estimulará la indagación del proceso que lo anticipó y de sus efectos o se restringirá a la descripción de la maquinaria de secuestro y exterminio? Se trata, básicamente, de una discusión política en la cual ni lo que se descarta ni lo que se perfila como propuesta puede resultar neutral. "Las 'reconstrucciones' siempre son interpretaciones de grupos o personas, siempre invalidan otras, las dejan afuera… La memoria de lo que 'fue' está constituida por lo que 'es'. ¿Desde qué presente se reconstruye?, ¿desde qué recuerdos?, ¿quiénes lo hacen?", cuestiona uno de los borradores de propuestas circulares cuestionando la reconstrucción física del Casino de Oficiales."[11]

La mayoría de los organismos de derechos humanos ha venido reelaborando sus propuestas sobre el predio de la ESMA, destinado a ser un "Espacio para la Memoria y la Defensa de los Derechos Humanos" según el convenio firmado por el Estado nacional y la Ciudad de Buenos Aires (que se reproduce en la página 226).
 Existen coincidencias en preservar las instalaciones en tanto prueba judicial, incluido el campo de deportes, en señalizar todo el predio y sus edificios según sus usos

[10] Lorenzano, Sandra, op. cit.

[11] Borrador de propuesta conjunta de "Buena Memoria", "Familiares" y otros organismos en referencia al planteo de reconstrucción física parcial del Casino de Oficiales propuesto por la Asociación de Ex Detenidos Desaparecidos (AEDD).

durante las décadas del 70 y 80 y en que se lo abra al público sólo cuando se haya completado el desalojo. A partir de estos acuerdos y considerando temas como los usos del predio, el relato y explicación del terrorismo de Estado y los modos de representación, se abren dos líneas de propuestas.

Por una parte, varios organismos de derechos humanos deslindan 'usos' específicamente dedicados a la memoria del terrorismo de Estado y sugieren otros para el resto de predio. Por lo general estos últimos usos están condicionados al carácter público de los emprendimientos y a su estrecha vinculación con la defensa y promoción de los derechos humanos tanto en las etapas anteriores como en la actual. Algunas propuestas incluyen espacios para acciones sociales dirigidas a los sectores mas perjudicados por la crisis y por diversas formas de violencia. En cuanto al área de Memoria, por lo general se diferencia en ella a los lugares reservados a la representación del sitio histórico *Centro Clandestino de Detención y Exterminio ESMA* (con eje en el Casino de oficiales y en algunos establecimientos próximos), de otros edificios dedicados a brindar documentación, análisis, testimonios, relatos y otros elementos en diversos soportes sobre el terrorismo de Estado, sus antecedentes históricos y consecuencias, así como representaciones artísticas y otras modalidades de acercamiento a la captación y comprensión de los hechos de la etapa. Estas propuestas coinciden en plantear un cuidadoso manejo del horror (aun en el caso de algún texto que sugiere la posibilidad de reconstrucciones parciales) y enfatizan el peso que debe tener en el museo el estímulo a reflexionar sobre lo ocurrido.

Una propuesta *claramente diferenciada de las anteriores*[12] es la que plantea que *"el predio en su totalidad"* (resguardado por su carácter probatorio en las acciones judiciales) "no deberá tener otro destino ni función que el de ser testimonio material del genocidio a través de su representación y reconstrucción como Centro Clandestino de Detención y Exterminio" con el fin de hacer conocer el accionar de la Armada y de representar la identidad de los detenidos desaparecidos allí secuestrados. Esta propuesta se opone a "adaptar ese espacio a otras funciones que no sean las de significar, preservar y representar" lo ya mencionado , considerando que no debe funcionar en el predio ninguna institución estatal ni privada (incluyendo explícitamente al "Archivo Nacional de la Memoria y el Instituto Espacio de la Memoria"). Entiende que el movimiento que generarían vaciaría de contenido al espacio, y, fundamentalmente, sostiene que "donde hubo muerte debe señalarse, recordarse, mostrarse, saberse que hubo muerte, quiénes fueron los que murieron, por qué murieron y quiénes los mataron. No debe pretenderse que ahora haya vida". Además, plantea la *'reconstrucción'* del Casino de Oficiales[13] .

Otras voces, nuestras voces
Quienes hemos sobrevivido a los centros clandestinos sentimos, de modo inexorable, un mandato en relación con los compañeros ausentes. Es el que enuncia Primo Levi: "Que un resto de las palabras de los que ya no pueden hablar, encuentre un espacio, un ámbito de audición, una representación, en el propio presente". Ese intento, que muchos hacemos, supone *diversos relatos*, según el sentido que cada uno otorgue a la propia experiencia. Y aunque no sea fácil, vale la pena dar cabida a todas estas voces (a la tan evocada 'polifonía') y no sólo por respeto a las diferencias sino precisamente porque uno incluye a los ausentes al incorporar sus miradas y actitudes contrapuestas, similares, ambiguas, tensas, reticentes..., las que fueren.

Pilar Calveiro dice que entre los sobrevivientes no hay una sola voz, sino muchas voces, todas parciales, y al mismo tiempo existe una cierta unidad. "Siempre he sentido que conformamos un grupo muy particular (uno un poco loco,

12 "Propuesta de la Asociación de Ex Detenidos Desaparecidos para el Predio de la ESMA y el Campo de Deportes", presentada a la Comisión Bipartita, 2005. En un documento de febrero de 2004, "Propuestas para la ESMA", donde ya anticipaba estos lineamientos, la entidad afirmaba: "Que se diseñen los mecanismos, recorridos, o lo que corresponda, que permitan que (el predio) sea visitado, recorrido, odiado por lo que fue".

13 A tal efecto la propuesta determina qué período específico debe reproducir la reconstrucción de cada uno de sus sectores (sótano, "capucha", etcétera).

otro obsesivo, uno que decide no hablar, otro que se convierte en testigo contumaz, uno que escribe ficción, otro que hace matemáticas...). Todo este espectro conforma un mosaico único en el cual cada uno es sólo un pedacito. Es como una visión caleidoscópica, como si la supervivencia implicara todos esos pedacitos cual figuras móviles en el caleidoscopio. Ésta es mi sensación, y entonces, obviamente, no puede haber un solo relato".

No lo hay, está claro. Para algunos, lo que más importa es que todo el predio de la ESMA aparezca como un sitio de recuerdo y luto escenificado por la reconstrucción física, puntual, 'mimética'; para otros, la representación del terror allí ejercido se debe 'mostrar' a través de relatos, voces, maquetas, paneles y testimonios que pongan distancias y permitan pensar, interrogarse... Hay relatos que acentúan el heroísmo y espíritu de lucha de los prisioneros y otros su vida cotidiana, sus formas de resistir incluyendo sus flaquezas, miedos, gestos solidarios, dudas, cuestionamientos políticos, su esperanza. El sentido de los hechos que se transmitan variará según los temas que se elijan: cada uno priorizará algunos y rechazará hablar de otros. En cualquier caso, nada de lo que proponga o elija es neutral.

De ahí mi convicción de que, a partir del consenso básico la condena sin eufemismos al terrorismo de Estado- habrá que intentar lograr acuerdos parciales y modificables que permitan avanzar. Creo que la condición a cumplir debe ser no impedir de hecho otras expresiones, no imponer la clausura de debates ni excluir miradas diferentes.

Entiendo que quienes fuimos militantes políticos y sobrevivimos al terror del poder concentracionario podemos cumplir un papel significativo en este proceso de construcción de la memoria. Para ello no sólo importa saber que nuestro testimonio ayuda a conocer lo sucedido sino también ser conscientes de nuestras limitaciones y abrirnos al diálogo con muchos otros cuyas marcas no son las nuestras ni lo es el sentido que da un pasado más o menos compartido. Y, sobre todo, asumir cabalmente nosotros mismos que no hay dueños de esta construcción. Sí hay destinatarios, en gran parte

integrantes de generaciones que no conocerán el testimonio directo y en quienes merece pensarse a la hora de imaginar la transmisión. Creo que para los que participamos en la acción política de los años 70, hacer memoria desde el presente de este país desgarrado implica, yendo mucho más allá del testimonio, desempeñar un rol activo en la explicación de lo ocurrido. Debemos profundizar el análisis de los centros clandestinos, explorar la relación que se daba entre ellos y la sociedad, rastrear en nuestros genocidios negados y en las impunidades actuales, poner el cuerpo en indagar sobre nuestras propias prácticas.

"Lo que yo busco, dice Pilar Calveiro, es entender cuál fue el proceso histórico que desembocó en el fenómeno de los campos. A través de un ejercicio de memoria busco comprender aquello de lo cual yo misma formé parte... Y no es ésta una memoria individual sino la posibilidad de poder contar con los otros con quienes uno compartió ese proceso, esos otros que están pero también los que no están: es, de algún modo, la posibilidad de asumir en tu voz esas otras voces. Porque si al escribir conecto mi experiencia con otras, mi propia voz en diálogo con otras voces, también las de quienes no están, se recogen en el propio relato, en el propio sentimiento."

Lila Pastoriza es periodista y ha publicado en numerosos medios, como *Crisis, El Periodista de Buenos Aires, Humor, El Caminante, Pagina/12, Las 12, Puentes, La Trama*, entre otros. Ex militante política, estuvo detenida en la Escuela de Mecánica de la Armada. Posteriormente se exilió. Trabaja temas relativos al movimiento de mujeres, derechos humanos y nuestra historia reciente. Pertenece a la Asociación "Buena Memoria" e integra el Instituto "Espacio de la Memoria" de la Ciudad de Buenos Aires. Junto con María Moreno, dirige la colección "Militancias" de la Editorial Norma.

El playón de estacionamiento del Casino de Oficiales de la ESMA, con algunos Ford Falcon operativos y la camioneta SWAT al fondo. Esa camioneta era utilizada para pasear a los detenidos por la ciudad, para que señalaran otros militantes por la calle. En el mismo playón estacionaban los camiones que se llevaban a los detenidos para su ejecución. El ex detenido-desaparecido Juan Gasparini señala el mismo playón, en una visita reciente.

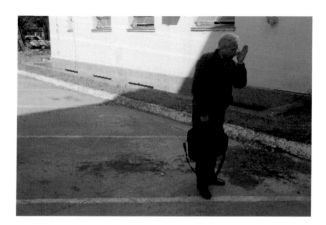

Tras la visita de la CIDH, el sótano del casino de oficiales, donde tenían lugar las sesiones de tortura, se modificó. Éste es el aspecto que tenía cuando fue fotografiado por Víctor Basterra en 1982, mientras 'probaba' un flash. En la foto de abajo, el sótano en su aspecto actual.

"Hay una interrogación que postulan sistemáticamente los artistas más complejos de América Latina: ¿De qué maneras puede el arte participar en el proceso de invención de nuevas formas de acción colectiva?"

Reinaldo Laddaga, *Flash Art* Nº 243, 2005

La convocatoria a los artistas argentinos para participar de *Memoria en construcción* se basó en una carta y en una serie de llamados telefónicos y recomendaciones cruzadas. Buscamos a los artistas de referencia que trabajaron el tema de la violencia del Estado desde antes del golpe, anticipando en sus obras lo que pasaría después. Investigamos obras en catálogos, en colecciones y con los familiares o albaceas en los casos de artistas fallecidos. También incluimos obras de los que han trabajado el tema de modo contemporáneo con la dictadura o después, y de artistas jóvenes que han mantenido en sus propuestas o acciones un interés por las consecuencias del terrorismo de Estado.

La selección de artistas y de obras no tiene pretensiones exhaustivas, y no aplica los criterios de una investigación académica. En la mayoría de los casos, se ha pedido a los artistas que participen de un debate colectivo sobre la representación de la violencia del Estado seleccionando ellos mismos la obra que mejor expresa su punto de vista. Cuando las obras seleccionadas por los artistas fueron varias, hice mi elección sobre la base de la calidad de las obras y la emoción o reflexión que producían en mí y en nuestro equipo de edición, siguiendo criterios enteramente subjetivos. No hay pretensiones científicas en la zona de obras. Es una zona de acción, de intercambio, con tiempos, sentimientos y urgencias distintos a los de la preparación de una tesis doctoral.

Debido a ese carácter, la selección es transitoria, y puede ampliarse tantas veces como se quiera. Nuevos trabajos y formas de acción callejera quedan por hacer, basados en los ya realizados o totalmente distintos. Se plantearán otras formas de elaboración, otras técnicas, otras propuestas. No es posible mantener abierto un libro en forma permanente. Un libro se cierra el día del cierre, si no no se llega a la calle en el momento elegido. Pero el libro es una herramienta más, y tiene, como todas, sus funciones propias. Y la de este libro es invitar a un diálogo amplio que no se cierra con él en absoluto, sino que pretende continuar con nuevas obras, nuevas ediciones y nuevas publicaciones.

Compruebo a lo largo de los años que el arte contribuye a ir cosiendo la memoria. Obras distintas realizadas en períodos diferentes de nuestra historia, antes, durante y después de los hechos, dan elementos para entenderlos e interpretarlos. Gestos de resistencia, de rabia o de hastío, de denuncia o impotencia, se suman construyendo un discurso heterogéneo. Un fraseo humano, de obras que se combinan estableciendo relaciones, de voces distintas que se complementan y que sin embargo son únicas.

En **Zona de Obras** los artistas visuales aportan sus propuestas atravesadas por la vida y el color, el dolor y la ironía, el hartazgo o la elegía. A veces son reacciones puntuales, ideas sueltas. Otras períodos enteros de una obra. Años pensando en el asunto, desgranando sentimientos encontrados, pertenencia y repulsión, identidad y disputa. Obras de artistas argentinos que decidieron abordar con su trabajo el momento más doloroso de nuestra historia e interpretarlo, meterse en él, dibujarlo, darle forma, entender su color y sus sombras. Contarlo en un lenguaje sin límites, abierto al diálogo y al intercambio de ideas. Con la universalidad de la cultura visual, apelando a la emoción, la reflexión o el relato, cada frase individual confluye en un discurso común que puede ayudar a entender ese momento que ha marcado con la muerte y el dolor a varias generaciones de argentinos.

Arte para deshabituar la memoria
Florencia Battiti

No es cierto que la poesía responda a los enigmas.
Nada responde a los enigmas. Pero formularlos desde
el poema es develarlos, revelarlos. Sólo de esta manera
el preguntar poético puede volverse respuesta, si nos
arriesgamos a que la respuesta sea una pregunta.
Alejandra Pizarnik[1]

¿Hasta qué punto las elaboraciones estéticas cuestionan algunos de los presupuestos acerca del terrorismo de Estado y los desaparecidos? ¿Quiénes están socialmente habilitados para seleccionar e interpretar aquellos hechos del pasado que pasarán a formar parte de nuestra memoria, e incluso, de nuestra historia?

Los vínculos entre el arte y la memoria pueden rastrearse bien atrás a lo largo de la historia de la humanidad. Desde la antropología, por ejemplo, Joël Candau considera a las pinturas prehistóricas como las primeras expresiones de una preocupación propiamente humana por inscribir, firmar, memorizar y dejar huellas, ya sea a través de una memoria explícita –la representación de objetos o animales– o de una memoria más compleja pero de mayor concentración semántica: la de formas, abstracciones o símbolos[2]. Incluso en uno de los tantos tratados escritos a propósito del descubrimiento de América, *Historia natural y moral de las Indias* de 1596, José de Acosta señala que "la memoria de las historias y las antigüedades puede quedar entre los hombres en una de tres maneras: por medio de letras y escritura, como lo usan los latinos, los griegos y los judíos y muchas otras naciones, o por medio de pinturas, como en casi todo el mundo se usa"[3].

Sin embargo, el arte contemporáneo se ve cuestionado acerca de su capacidad para simbolizar los crímenes cometidos por regímenes dictatoriales. Algunos autores consideran que en él se deposita la responsabilidad de cumplir una función reflexiva para la cual no estaría preparado. Los reparos apuntan, sobre todo, al divorcio del arte contemporáneo en su relación con el gran público y a su supuesta dependencia a los dictados del mercado. Expresar lo indecible, representar lo irrepresentable, parece ser, de alguna manera, una tarea destinada al fracaso. Probablemente muchos de estos argumentos se encuentren inscriptos en el marco de la crisis de representación que el arte contemporáneo atraviesa desde comienzos del siglo XX y, si bien proporcionan explicaciones, no permiten formular más que interrogantes retóricos que devuelven la pregunta a su propio marco explicativo.

Ahora bien, más allá de la validez de algunos de estos argumentos, en la escena de las artes visuales de la Argentina postdictatorial existen elaboraciones estéticas que se constituyen en una vertiente más del trabajo sobre la memoria social. En este sentido, algunas producciones de arte contemporáneo operan como herramientas valiosas para la puesta en crisis de la memoria "habitual", esa memoria rutinaria y carente de reflexión que contrasta y se distingue de las memorias narrativas que, por estar inmersas en afectos y emociones, son intersubjetivas y mantienen vigencia en el presente[4]. La construcción de la naturaleza social de los seres humanos es producto de su capacidad reflexiva y de su facultad para abolir la separación sujeto/objeto, tomándose a sí mismos como objeto de estudio para establecer un "mundo de significados compartidos y un espacio intersubjetivo, sin los cuales la dimensión social no podría constituirse como tal"[5].

El arte, y más precisamente, la experiencia estética son sin duda prácticas sociales que cobran sentido en la actividad

[1] "Alberto Girri: El ojo", en *Alejandra Pizarnik. Prosa completa*, Buenos Aires, Lumen, 2003, p. 222.

[2] Joël Candau, *Antropología de la memoria*, Buenos Aires, Ed. Nueva Visión, 2002, p.43.

[3] Citado en Paolo Rossi, *El pasado, la memoria, el olvido*, Buenos Aires, Ed. Nueva Visión, 2003, p.65.

[4] Tomo de Elizabeth Jelin la expresión "memoria hábito". Cfr. E. Jelin, "Memorias en conflicto", en *Puentes*, año 1, número 1, agosto 2000, pp. 6/13. No obstante, en mi elección del término, están presentes muchas de las propuestas artísticas de Ricardo Carreira (Bs. As. 1942-1993) que se basaron en la premisa de "des-habituar" la mirada del espectador para dar cabida a una experiencia inmediata, sin intervención de la cultura.

[5] Cfr. Félix Vázquez, *La memoria como acción social. Relaciones, significados e imaginario*, Barcelona, Paidós, 2001, p. 74.

relacional entre la obra y su espectador. Cuando utilizo la acepción "experiencia estética" lo hago en el sentido definido por Jauss, como un dispositivo que no se pone en marcha con el mero reconocimiento e interpretación de la significación de una obra ni con la reconstrucción de la intención de su autor sino como una actividad relacional en la que obra y receptor se organizan como dos horizontes diferentes, el interno implicado por la obra y el entorno aportado por el receptor, para que de este modo, la expectativa y la experiencia se enlacen entre sí [6].

Siguiendo este hilo argumental, resulta interesante lo afirmado por Vezzetti cuando señala que "el pasado ominoso requiere, para convertirse en una experiencia operante y transmisible, de imágenes y relatos tanto como de interpretaciones racionales y conceptuales"[7], e incluso lo manifestado por discursos provenientes de diversas disciplinas cuando sostienen que la memoria social puede encontrar en la voz de los diversos actores –los artistas en nuestro caso– una contribución "al autoconocimiento y al autoesclarecimiento de una sociedad cuya esfera pública se encuentra en crisis tras el trauma de la dictadura"[8].

Proust parecía tener claro este punto cuando afirmaba en las últimas páginas de *Le temps retrouvé* que su libro era un medio que él les proporcionaba a los lectores para leer en ellos mismos: "(...) Un acto de memoria es ante todo esto: una aventura personal o colectiva que consiste en ir a descubrirse a uno mismo gracias a la retrospección. Viaje azaroso y ¡peligroso!, porque lo que el pasado les reserva a los hombres es indudablemente más incierto que lo que les reserva el futuro"[9].

Nuestro aporte a esta publicación no pretende ahondar en las estrategias estético-conceptuales que emplea el arte contemporáneo en relación con el trabajo de memoria que la sociedad argentina viene realizando desde los años de la dictadura y el posterior período de transición sino sugerir que los artistas, en tanto actores sociales, ofrecen con sus obras un valioso instrumento de reflexión crítica y de transmisión de la experiencia de la última dictadura a las futuras generaciones. Aquellas obras cuyas estrategias apelan a una experiencia estética activa brindan un ámbito propicio para socavar certidumbres e inaugurar nuevos espacios de reflexión.

A pesar de los reparos y sospechas que se ciernen sobre él, el arte contemporáneo parece no haber abandonado su preocupación por los significados y ciertas producciones artísticas, lejos de estetizar los discursos sobre la memoria diluyendo su conflictividad, brindan la posibilidad de reflexionar críticamente sobre el terrorismo de Estado y las marcas que aún hoy perduran en nuestra sociedad.

Florencia Battiti es licenciada en Artes, egresada de la Facultad de Filosofía y Letras (UBA). Realizó estudios de postgrado en Gestión y Comunicación Cultural (FLACSO). Es investigadora del Instituto de Teoría e Historia del Arte Julio E. Payró y docente de arte argentino contemporáneo. Ha realizado tareas de investigación, producción y curaduría de exposiciones de artes visuales para diversas instituciones en Buenos Aires. Es miembro de la Asociación Argentina de Críticos de Arte (AACA).

[6] Cfr. Hans Robert Jauss. *Experiencia estética y hermenéutica literaria. Ensayos en el campo de la experiencia estética*, Madrid, Taurus Ediciones, 1986, p. 17 y subsiguientes.

[7] Hugo Vezzetti, "Variaciones sobre la memoria social", revista *Punto de Vista*, Año XIX, N° 56, Buenos Aires, 1996, p.5.

[8] José Fernández Vega, "Dilemas de la memoria. Justicia y política entre la renegación personal y la crisis de la historicidad", *Revista Internacional de Filosofía Política*, RIPF, Madrid, 1999, N°14, diciembre, pp. 47/69.

[9] Citado en J. Candau, *Antropología de la memoria*, Buenos Aires, Ed. Nueva Visión, 2002, p. 123.

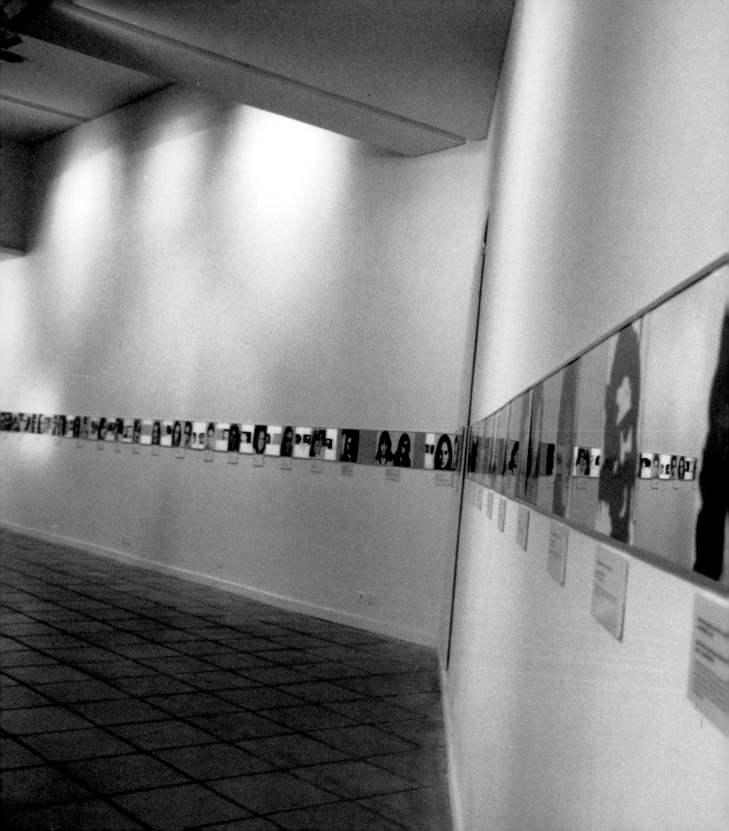

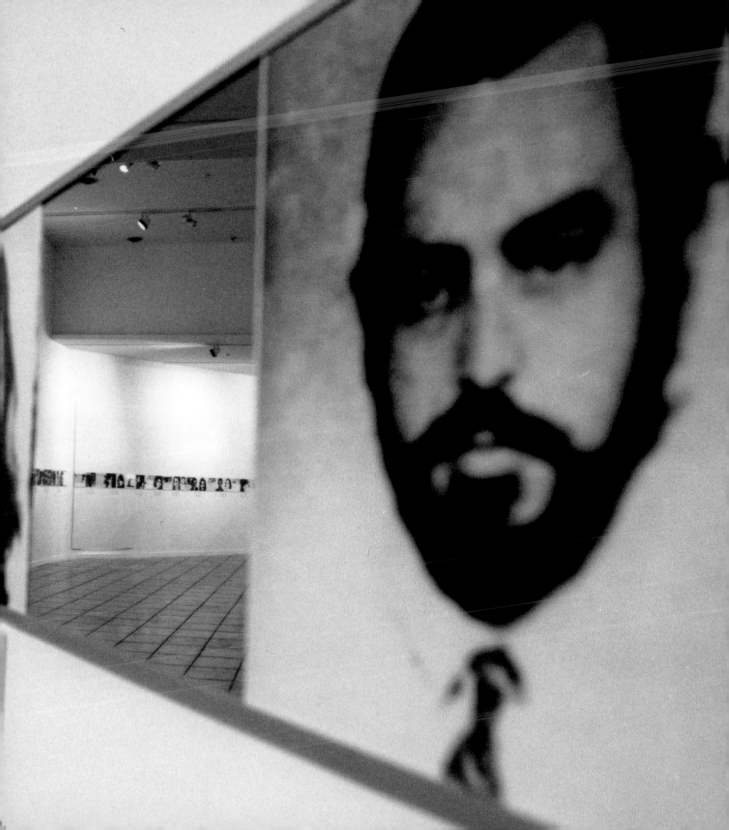

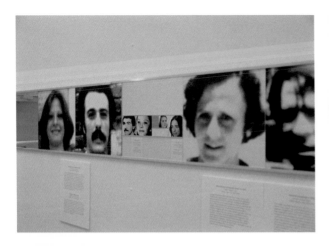

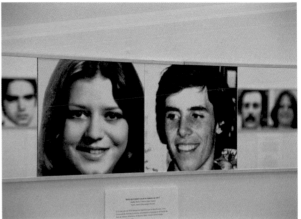

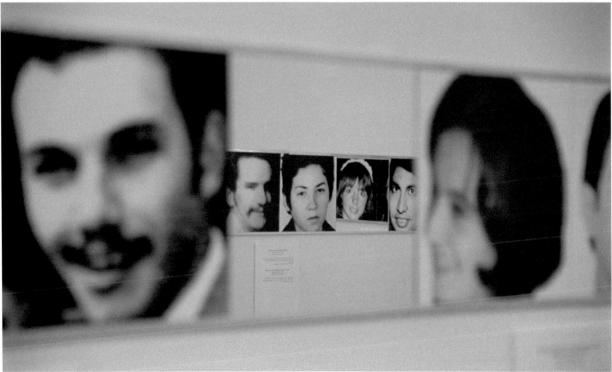

Identidad Instalación producida por el Centro Cultural Recoleta para las Abuelas de Plaza de Mayo (1998)
Artistas invitados: Carlos Alonso, Nora Aslan, Mireya Baglietto, Remo Bianchedi, Diana Dowek, León Ferrari, Rosana Fuertes,
Carlos Gorriarena, Adolfo Nigro, Luis Felipe Noé, Daniel Ontiveros, Juan Carlos Romero, Marcia Schwartz.

La memoria es un lugar

"No olvidar aquello de lo que no podemos acordarnos" Ludwig Wittgenstein

Los monumentos recuerdan a otros monumentos, cuando su función es hacer ver y no hacerse ver.
El cuerpo físico del monumento reemplaza al cuerpo/los cuerpos que se procura recordar.
El monumento es la mejor manera que una sociedad adopta para, precisamente, hacer desaparecer el sentido de aquello que se evoca.
En las plazas, en las ciudades, los monumentos se comunican con otros monumentos de otras ciudades, de otras plazas.
Primera pregunta, entonces: ¿es el monumento un efectivo medio de comunicación?
No. Así como genéricamente se comprende la noción de monumento, éste no conduce al objetivo deseado: recordar.
Un busto del general San Martín no recuerda ni instruye sobre la gesta heroica del Libertador de América del Sur, sino más bien a otro busto del mismo general en otra plaza.
Así, San Martín evoca solamente a otro busto de San Martín.
¿Es el monumento un efectivo medio de comunicación?
Sí. En la medida en que adoptemos otras variantes del significado 'monumento'.

Es necesario recordar. Recordar es parte de nuestra responsabilidad civil.
Es necesario un objeto que haga de intermediario para recordar; un símbolo, una herramienta gracias a la cual la memoria no solamente implique mirar hacia atrás sino, también activamente, hacia adelante.
De tal manera seremos capaces de una calidad de futuro predeterminada por la verdad y la justicia.
Un futuro posible en el que cada uno, sin distinción, sea responsable de sus actos.

El monumento es la construcción de una mirada.

Cuando se recuerda se está comunicando.
¿Recordar es volver a abrir la herida? ¿Recordar es arrojarnos los unos a los otros, en la cara, contra los ojos, imágenes del horror? ¿Recordar es seleccionar qué se recuerda? ¿Recordar es reunirnos otra vez en esa fecha precisa? ¿Recordar es una placa? ¿Una estatua? ¿Una metáfora? ¿Una transgresión?

Recordar es establecer un sistema eficiente de comunicación.

Recordar es organizar la memoria como sistema de comunicación.
¿Recuerdo para qué? Recuerdo para, con justicia, conocer la verdad.

Saber qué comunicamos, con quién nos comunicamos, cómo lo hacemos, con qué.

El monumento es la memoria misma.
¿Qué es memoria? ¿Una acción? ¿Rastro, persistencia, *memento*? ¿Memoria feliz, tenaz, exacta? ¿Es un arte?
¿Es salvar del olvido, recoger, ordenar? ¿Una capacidad antropológica? ¿Cómo dimensionar la memoria?
¿La memoria tiene un lugar, límites? ¿Es un lugar?

La memoria es la capacidad humana de hacer presente una acción o hecho del pasado.
La memoria señala, compara, selecciona, dicta un juicio y finalmente comunica.
La memoria sabe qué recordar, qué cosa específica tener presente.
¿Cómo comunica la memoria?
Presentándose como sujeto y no como objeto.
Se comunica por medio de representaciones, gestos, palabras, ausencias, lugares para pensar.

El lugar debe ser señalado. Si nos remitimos a lugares estaremos haciendo vigentes hechos, acontecimientos, sucesos que ocurrieron en esos lugares.
Saber la naturaleza del lugar, nombrarla, nombrarlo.
Comunicar sus coordenadas, sus usos y funciones.

Clasificar los acontecimientos. Conservarlos. Diseñar una didáctica de la comunicación.
No se informa sino que se pone en conocimiento.
¿A quién? Al cuerpo social, al barrio, al vecino. ¿Cómo?, otra vez la pregunta.

La memoria está en todos.
No en un lugar al que hay que acudir, sino un lugar en el que se está.
Ser escenario de la memoria.

Ser memoria.
¿Cómo?, reitero.
Identificar, señalar, diseñar sistemas estratégicos y didácticos de comunicación.
La memoria se aprende, se ejercita, se practica. Aprender y saber recordar.
La libertad es siempre consecuencia del saber.

La memoria produce justicia, la memoria es un mecanismo de verdad.
No comunica un juicio, sino que permite tener juicio.

La memoria no se interpreta; tampoco es necesario hacer de ella un conjunto de metáforas.

La memoria no santifica, no disfraza: devela, revela, descubre.
¿Es el monumento un lugar, un espacio de revelación?

El monumento en sí mismo, sinónimo de permanencia, estabilidad, reposo, obstinación, statu quo.
El monumento es un volumen que se mira.
Algo que sustituye, que de tan inerte parece muerto.
Sea austero, tradicional, fundamentado, moderno, firme; el monumento inmutable no comunica.
Por ello, resulta que el monumento recuerda la muerte del recuerdo de aquello que se busca recordar.
El monumento como tal no sirve.

El lugar es el monumento y lo que sobre ese espacio ocurrió.
Ni mausoleo, ni arco de triunfo, sino un espacio de creación, producción, formación, construcción, información.

Conservar la memoria para perpetuar lo humano; por tanto, debería ser la persona el lugar en donde se recuerda.
Así, no habrá objeto en el mundo que reemplace la memoria.
La memoria está allí donde se encarna.
La memoria aparece allí donde el monumento desaparece.

'La ESMA', un lugar específico, debe provocar preguntas específicas.

¿Qué hacer con 'la ESMA'?
'La ESMA' es un lugar que realiza un acto, un hecho que origina causas.
Es causa de memoria.

'La ESMA' lugar de restitución.
Restituir es confirmar, ser o estar completo, integrar, concluir.
Concluir el prolongado padecimiento con verdad y justicia.
Restituir de esta manera significa también castigar el delito.

'La ESMA' fue una escuela; por lo tanto, es un lugar que enseña.
Enseña que esto es esto y que la mejor manera de recordar es informar, difundir y capacitar.

Hacer de 'la ESMA' un Centro de Información Global sobre Derechos Humanos, Centro de asesoramiento y atención de causas referidas a la violación de los Derechos Humanos, Escuela primaria y secundaria con extensión de talleres interactivos de capacitación y salida laboral.

Hacer de tal manera que también podamos recordar lo que no se debe hacer nunca más.

Remo Bianchedi **La memoria es un lugar** [2005]

desaparecido

* se oculta repentinamente.
* el día en que se colocó la placa su padre dejó de ser un desaparecido.
* existe aunque no puede ser visto.
* lo que existe porque no puede ser visto.
* se entiende por *desaparición forzada de personas*.
* desde la óptica del Derecho, refleja la situación de casi certeza que se tiene de que el individuo desaparecido está muerto aunque no se haya podido encontrar el cadáver.
La presunta certeza de la muerte del desaparecido se apoya o descansa en la naturaleza del acontecimiento que constituye la certeza, la causa eficiente y determinante de la desaparición: el accidente de una nave aérea en pleno vuelo, la explosión de una caldera de un barco, o de una mina de carbón, la guerra o el sismo violento, etcétera.
* el Senado y la Cámara de Diputados de la Nación Argentina reunidos en Congreso, etc., sancionan con fuerza de ley: Artículo 1° - Podrá declararse la *ausencia por desaparición forzada* de toda aquella persona que hasta el 10 de diciembre de 1983 hubiera desaparecido involuntariamente del lugar de su domicilio o residencia, sin que se tenga noticia de su paradero.
* los redactores del Código Civil en principio no insistieron en su reglamentación, en razón de que en Francia, para esa época, sólo podía ser certificada la muerte de un ciudadano francés cuando se comprobara oficialmente dicha muerte por el funcionario competente y con calidad para librar la correspondiente acta de defunción. Posteriormente, la realidad fría y dramática de los innumerables desaparecidos durante la Revolución Francesa y en otros acontecimientos violentos que por su naturaleza creaban la certeza casi segura de la muerte o fallecimiento del desaparecido, aunque no se hubiere encontrado el cadáver. En tal virtud, el desaparecido debe ser asimilado al de la persona o individuo cuyo fallecimiento se ha comprobado por cuya partida o certificado de defunción no ha podido librarse por no haber encontrado el cadáver.
* miles de personas desaparecieron en la Argentina durante la guerra sucia. Fueron arrancadas de sus hogares, lugares de trabajo o de paseo, para ser metidas en centros clandestinos de detención (C.C.Ds), cruelmente torturadas y posteriormente 'trasladadas'. Aún hoy, más de veinte años después del inicio del horror, no se sabe con exactitud cuántos fueron ni quiénes fueron. Las fuerzas armadas responsables por estos crímenes contra la humanidad han rehusado repetidamente entregar las listas de desaparecidos, negando su existencia (la cual es atestiguada tanto por represores como por sobrevivientes).
* un bote artesanal que había desaparecido el sábado 1 de septiembre desde caleta Punta Lavapié, en Arauco, fue encontrado el 2 de septiembre, frente a Lirquén, con sus tripulantes a salvo. En la búsqueda participó el avión naval de la Gobernación Marítima de Talcahuano, y botes a motor de pescadores y lugareños.

La embarcación, que se había quedado sin bencina, fue arrastrada por los vientos, recalando por sus propios medios en Coliumo, en las cercanías de Lirquén.

* estoy entendiendo el trabajo sistemático que hice desde el 82 para borrar mis propios rasgos y no dejar huella, como resabio de un trabajo interno, donde uno aprende a borrar los nombres y los números y las calles, borrar los datos, borrar los registros para estar protegido y también para proteger a los que uno quiere.
Éste es el matiz que toma la estética de la desaparición en países periféricos en épocas de dictadura.
* está presente, pero nos está vedado verlo. No es invisible, pero tampoco es visible. Soporta un proceso de desidentificación, pero aún es posible identificarlo a través de la memoria.
La memoria toma el lugar de la verdad histórica.

Claudia Fontes

* los europeos cultivaron deliberadamente esta imagen, no permitiendo nunca que los nativos presenciaran la muerte de un hombre blanco: solían arrojar en secreto sus cuerpos al mar y explicaban que los hombres desaparecidos habían vuelto al cielo.

Marvin Harris

Diana Aisenberg **Historias del arte, diccionario de certezas e intuiciones** (obra en construcción 1997-2005) soportes múltiples dimensiones variables.

Juan Travnik **Buenos Aires, 1991** Copia gelatina bromuro de plata 46x46cm.

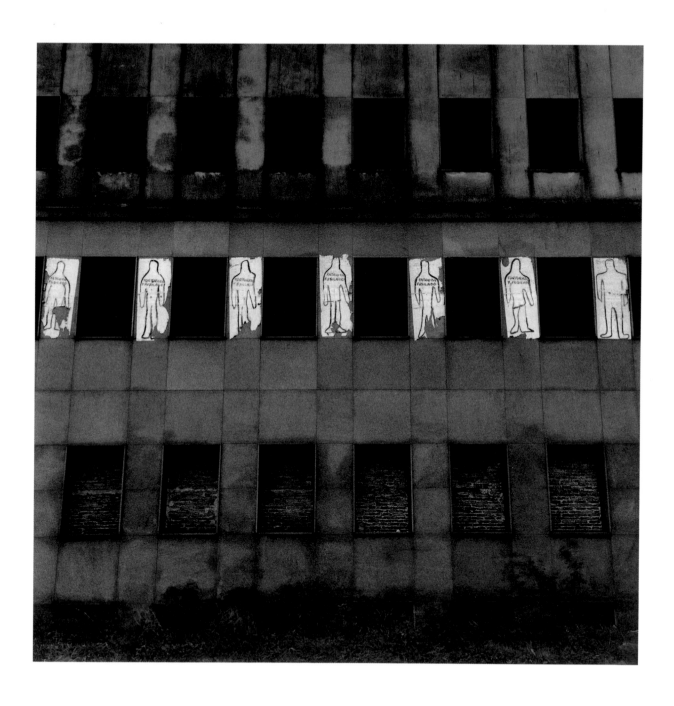

Juan Travnik **Buenos Aires, 1985** Copia gelatina bromuro de plata 46x46cm.

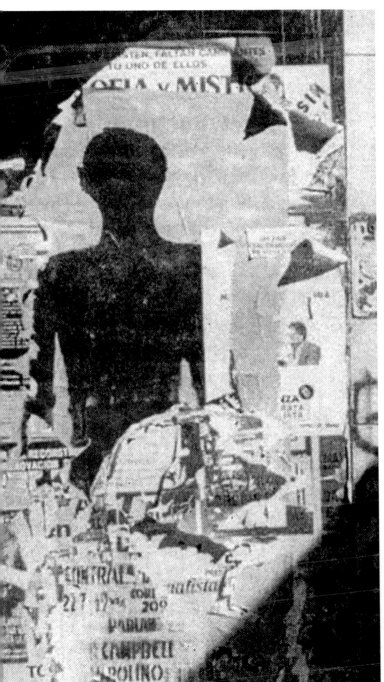

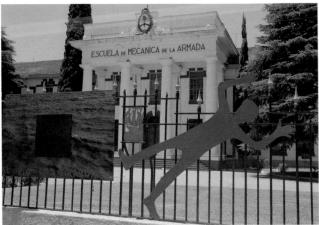

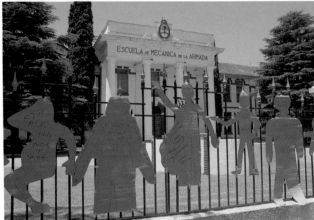

Siluetazo (1982) Colección Juan Carlos Romero.

El Siluetazo II (2004)

113

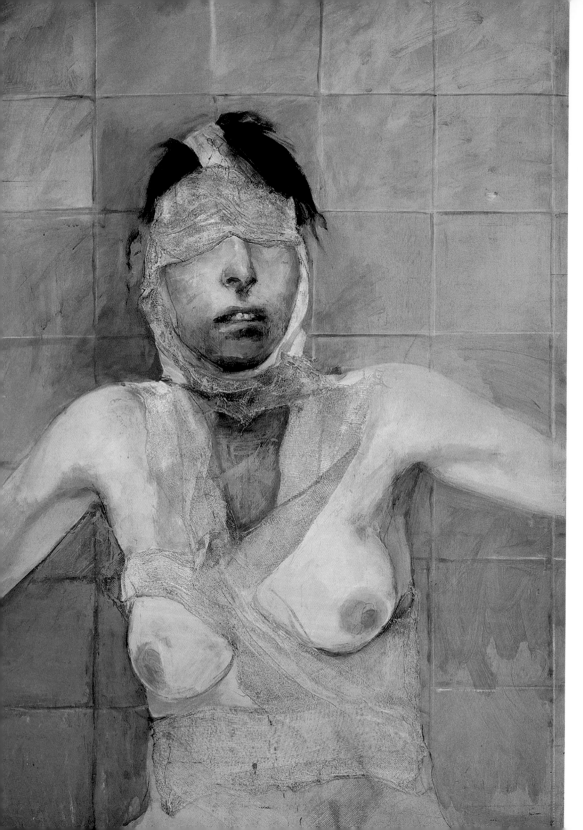

Carlos Alonso
No te vendas
(1978)
Acrílico, óleo y vendas
pegadas sobre madera
100x70cm.
Serie Manos anónimas

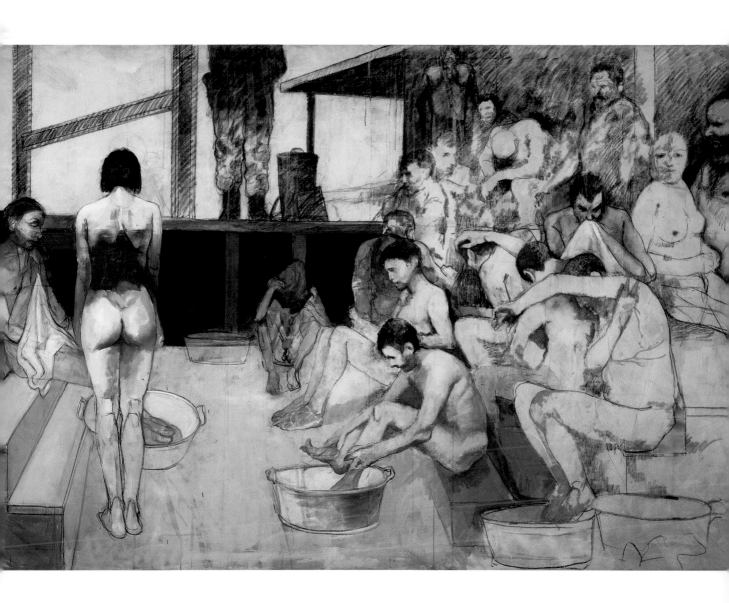

Carlos Alonso **El campo** (1999) Cartón y óleo sobre tela 200x300cm. Serie Manos anónimas

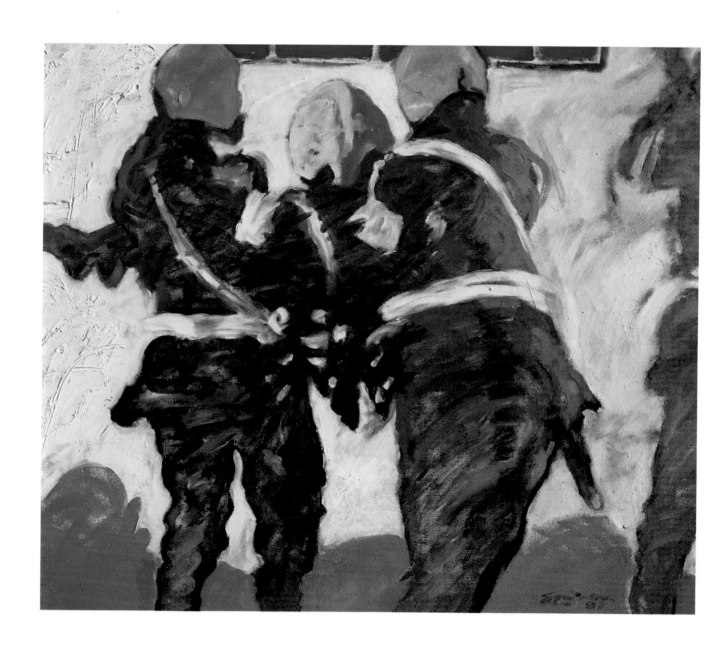

Carlos Gorriarena **Sobre una blanca pared** (1982) Acrílico y óleo sobre tela. 99x119cm.

Carlos Gorriarena **Para que el espíritu viva** (1981) Acrílico sobre tela 130x200cm.

Luis Felipe Noé **Aquí no pasó nada** (1996) Técnica mixta 190 x 330cm.

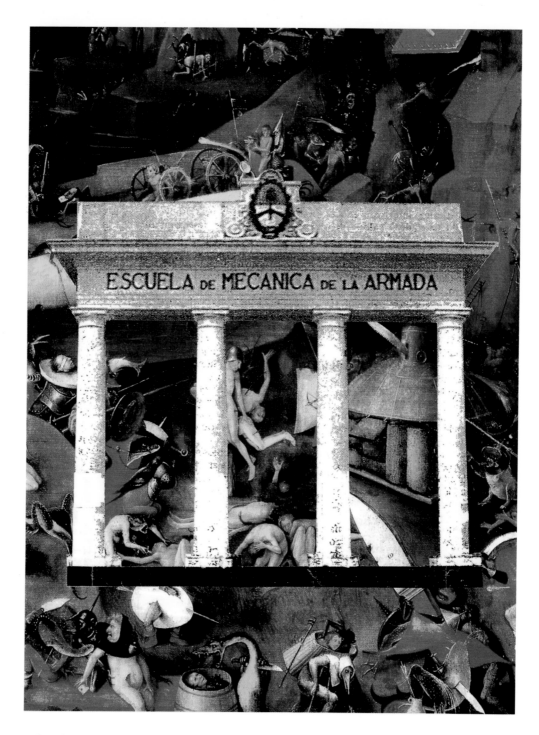

León Ferrári **Sin título** (ca. 1995) Collage 27x20.5cm.

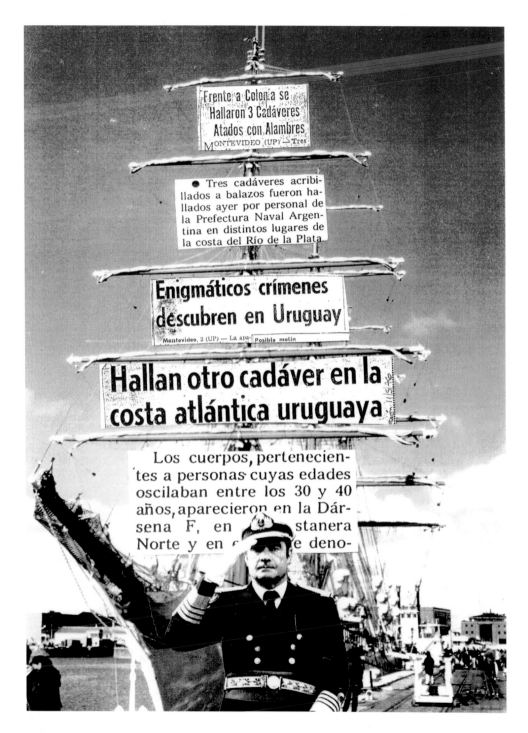

León Ferrari **La fragata Libertad** (1996) Collage 41x27cm.

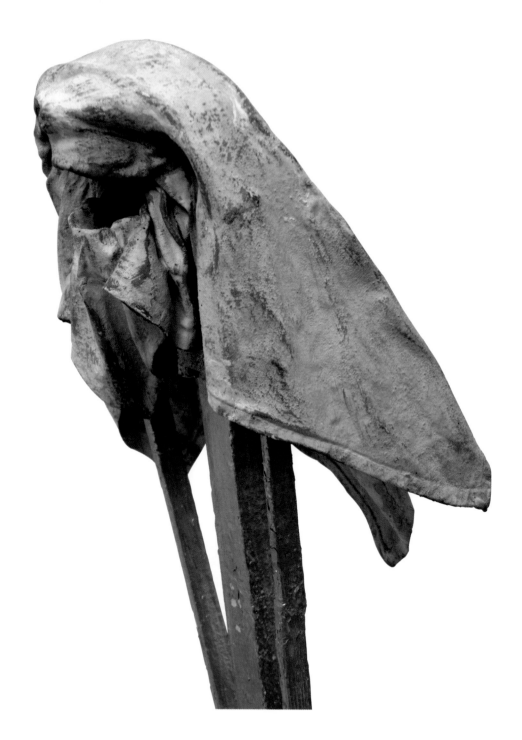

Alberto Heredia **Monja** (1973) Técnica mixta 47x21x21cm.

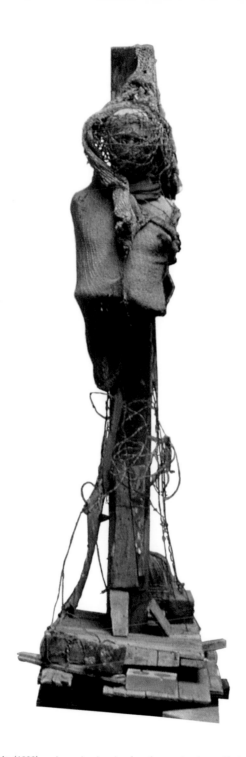

Ennio Iommi **Último Testimonio** (1980) madera, alambre de púa, género,adoquines, plástico, escoba y cabeza de maniquí 208 x61.5x96cm.

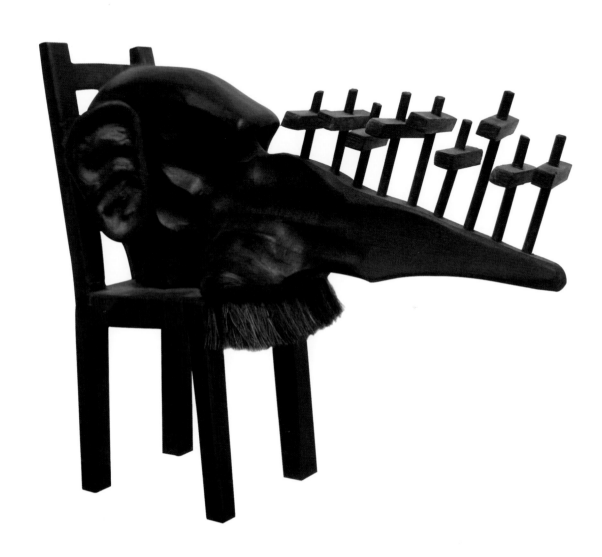

Norberto Onofrio **Sin título** (2002) Detalle 27x30x100cm.

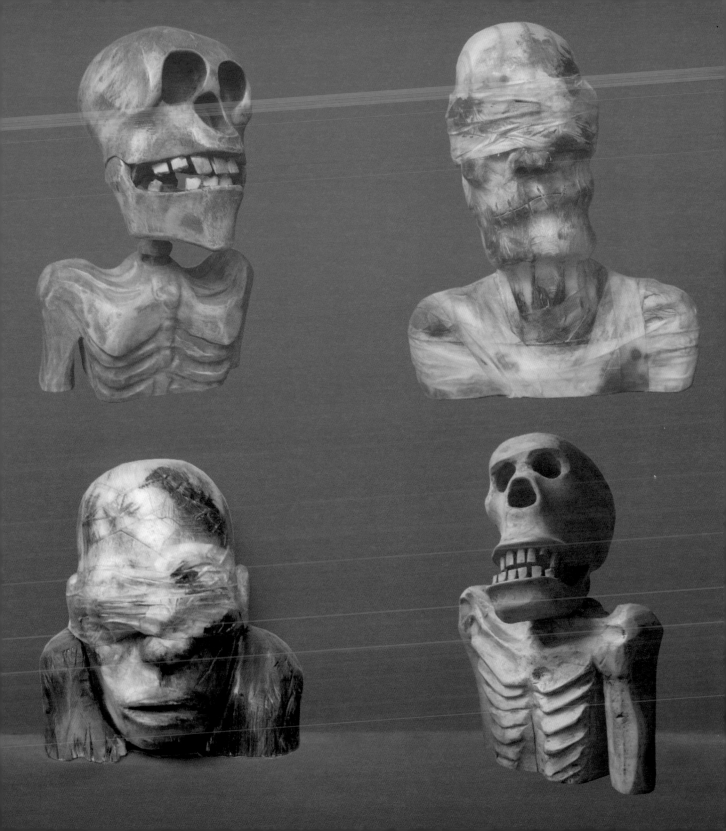

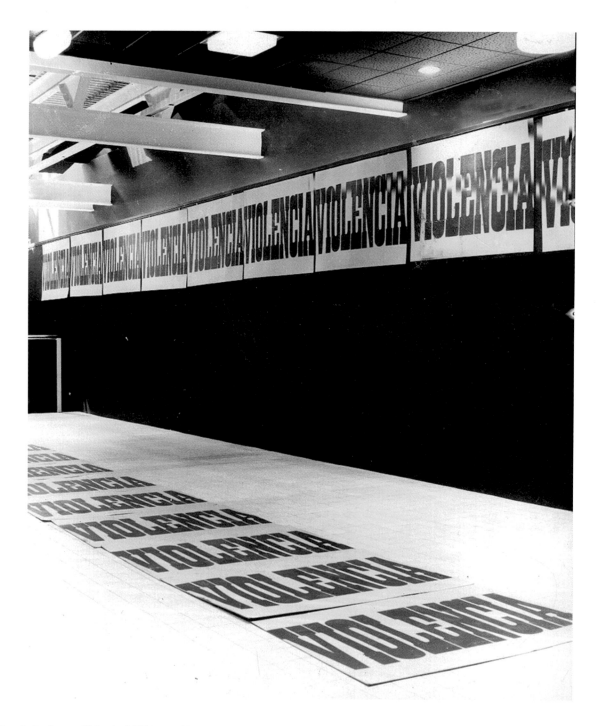

Juan Carlos Romero **Violencia** (1973) Instalación.

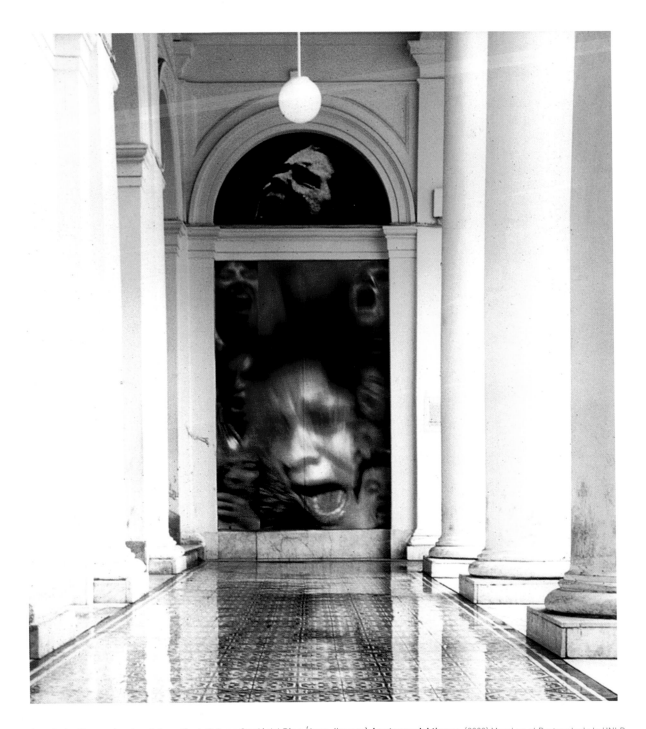

Juan Carlos Romero (con la colaboración de Paloma Catalá del Río y Álvaro Jimenez) **Las trazas del tiempo** (2000) Mural en el Rectorado de la UNLP.

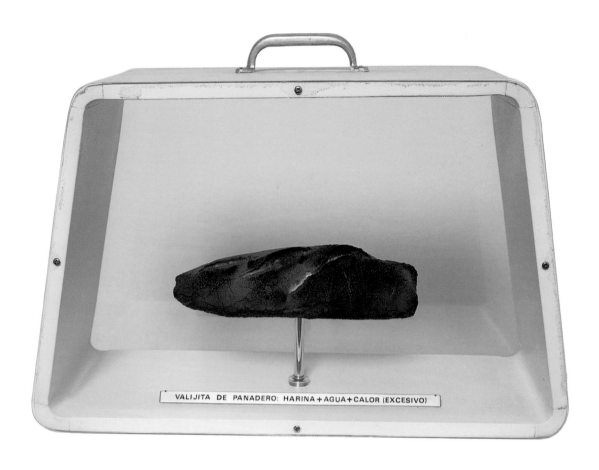

VALIJITA DE PANADERO: HARINA+AGUA+CALOR (EXCESIVO)

Victor Grippo **Valijita de panadero (homenaje a Marcel Duchamp)** (1977) Objeto caja. Pan quemado tratado para conservación, sobre vara en aleación de aluminio pulido, en caja de madera pintada y acrílico con manija de metal; placa de bronce con textos grabados en anverso y reverso. 32,5x51x 20cm.

La realidad tangible con su presente, pesa sobre los acontecimientos futuros. Si ajustamos ese futuro a ella poco queda para el campo de los 'supuestos'. La lógica racional impera de tal forma que niega toda posibilidad de re-creación Pero el acto creativo propone una realidad- abonada basada en ir más allá del hecho-en-sí para suponer la **a-rracionalidad a-lógica.** La creatividad de la persona pasa entonces por una interpretación del hecho y en base a esta interpretación UN NUEVO HECHO pasa por la realidad-abonada, es decir aquella que se ha concretado a través de una hipótesis tan real como el hecho en sí.

1976 - ABEL LUIS (a) PALOMO, VIVE - 1986

A PROPOSITO DE LAS UTOPIAS REALIZABLES

REALIDAD TANGIBLE / REALIDAD ABONADA

TANA y EDGARDO-ANTONIO VIGO

ABOUT FULFILLED UTOPIAS

TANGIBLE REALITY / FERTILIZED REALITY

If tangible reality is present it has weight over futur accounts. If one fits that futur to the tangible reality there will be very little for the area of 'suppositions'. Rational logic prevails so much until deny any possibility of re-creating. But a creative **act** proposes a fertilized reality based on a surpassed fact and supposes an **a-logic a-rationality.** Personal creativity passes through the comprehension of a fact, then based on that comprehension a NEW FACT passes through the fertilized reality, this means the concreted one through a hypothesis as real as the same fact.

1976 - ABEL LUIS (a) PALOMO, IS ALIVE - 1986

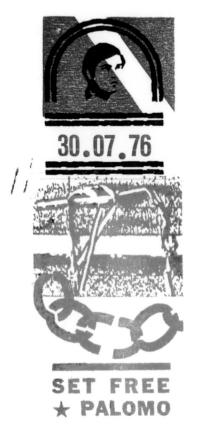

Edgardo A. Vigo **A propósito de las utopías realizables. Realidad tangible / Realidad abonada** (1986)
Múltiple. Xilografía, impresión tipográfica y sello sobre papel.

Norberto Gómez **Parrilla** [1978] Resina Poliéster 130x130cm.

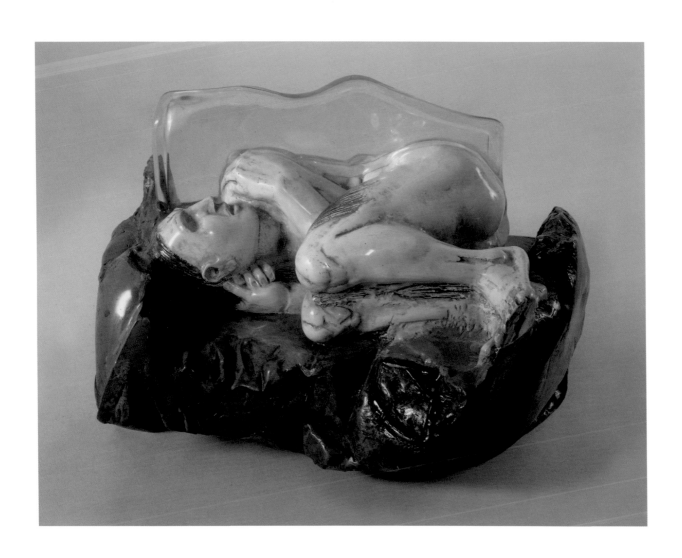

Juan Carlos Distéfano **Lo mismo en otras partes** (1977) Poliéster reforzado y colado 35x46x30cm. (Foto Lucas Distéfano)

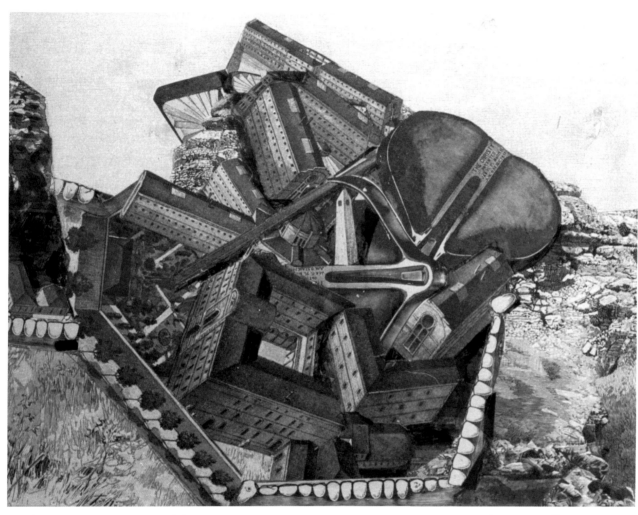

la muralla fue construida con dientes de los habitantes que hicieron travesuras.

Guillermo Roux **La ciudad** (1981) Dibujo en carbonilla.

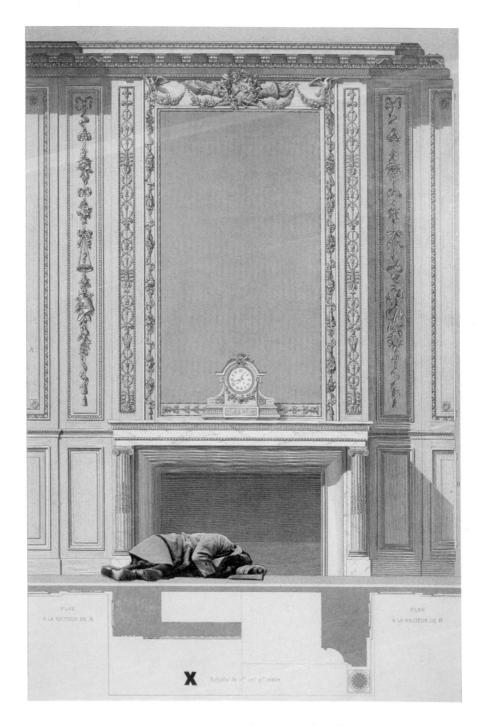

Jacques Bedel **Los crímenes políticos** (1973) Serie de grabados. 90x60cm.

Claudia Contreras **Fósil Guía 2** (2001) Objeto, loza y dientes humanos 8x12x12cm.

Hugo Vidal **Tabas** (2003) Objeto 56x25x10cm.

Cristina Piffer **Sin título** (2002) Chinchulines, agua y formol, vidrio, acero inoxidable 115x75x75cm. Serie de trenzados.

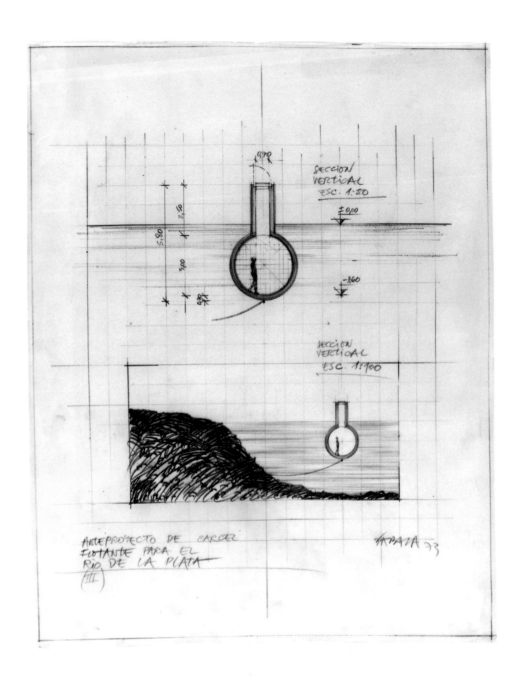

Horacio Zabala **Anteproyecto de cárcel flotante para el Río de la PLata III** [1973] Lápiz sobre papel calco 60x48 cm.

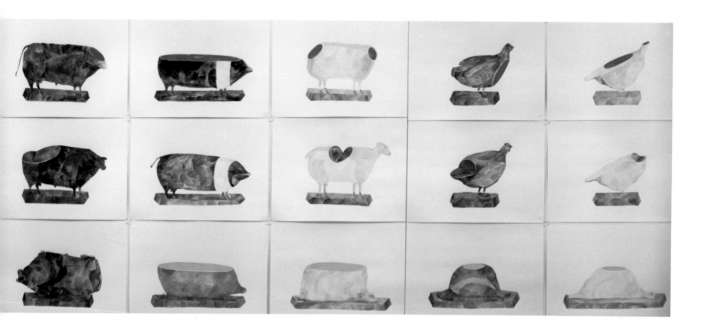

Mónica Girón **El Largo del Amo** (1996) Instalación de medidas variables, 15 acuarelas de 50x70cm.
Acrílico sobre tela de 110x200cm y formas huecas de yeso.

El pañol (1999) Instalación. Materiales varios, sonido y olor 900x400cm.
Reconstrucción del pañol de la ESMA en ``La desaparción. Arte y política´´, Centro Cultural Recoleta. Buenos Aires.

Rosana Fuertes **Uno / 30.000** (1997 - en proceso) Acrílico sobre cartón, dimensiones variables, piezas de 7x7cm.

Adolfo Nigro **Madres** (1985) Tinta 25x20cm.

Daniel Ontiveros **G. Ritcher: La casa de Diana Teruggi** (1997) Acrílico sobre tela 150x180cm.

Guillermo Kuitca **Nadie Olvida Nada** (1982) Acrílico sobre cartón entelado 24x30 cm. Colección del artista.

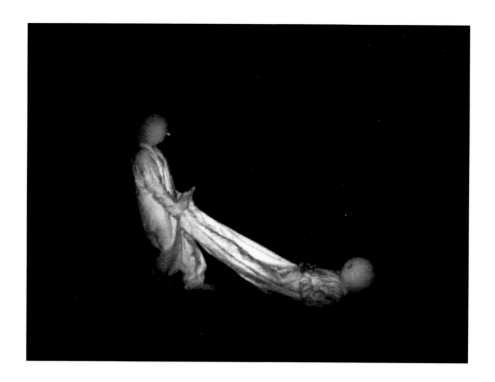

"No se me ocurrió vincular **Darkroom** con los desaparecidos hasta que leí el libro de Pilar Calveiro, por otra parte, extraordinario. La forma en que la despersonalización tenía lugar era justamente quitarles la visión, la posibilidad de hablar y sin embargo estar ahí todos juntos. En un momento llegué a pensar que el experimento a que son sometidos los performers del **Darkroom** es como un entrenamiento sobre cómo afrontar la situación del campo, la situación del terror".

Roberto Jacoby **Darkroom** Imagen fija de la video instalación performance para un único espectador realizada en Belleza y Felicidad (2002) y Malba (2005).

Ricardo Longhini **Retrato de J.R.V. ó el fruto envenenado de un ejército sudaméricano** (2004)
Sombrerera, dientes de Carlos Casares, mástil de barco, hierro, jacaranda de la Av. San Juan 40x35x172cm. (Fotografía Juan Cavallero).

Franco Venturi **Hablá** (1969) Técnica acrílico sobre tela 160x120cm.

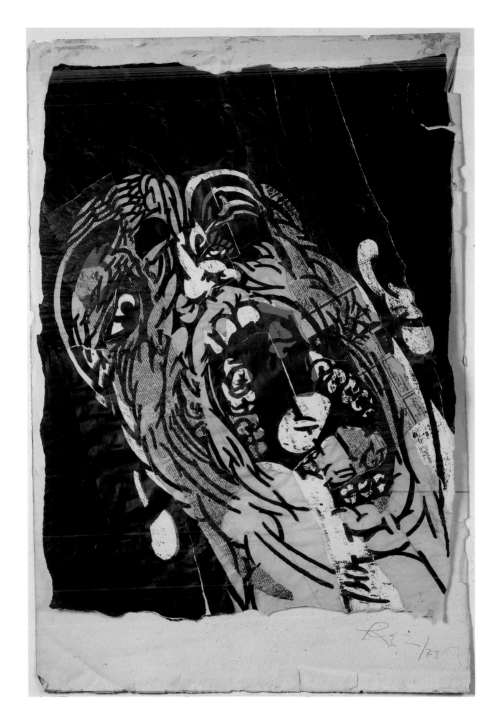

Roberto Páez **Sin título** (1973) Técnica mixta 100x90 cm.

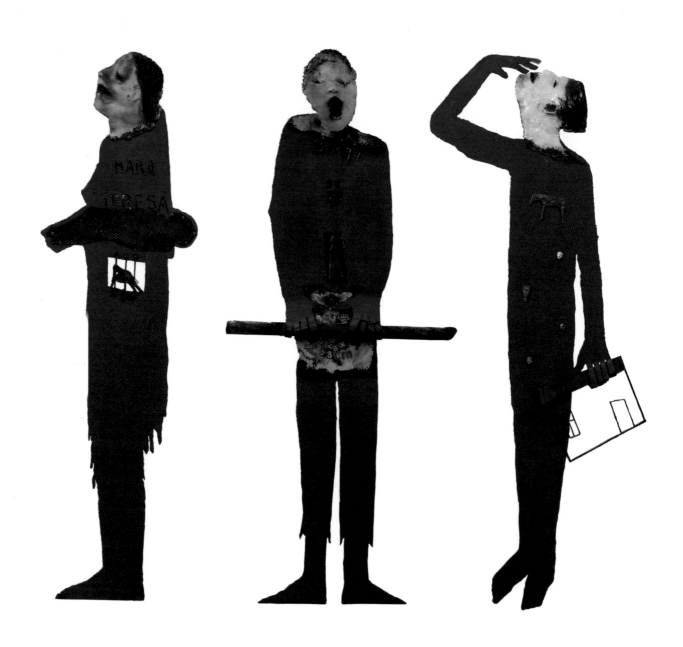

Gustavo lópez Armentía **Memoria** (2005) Escultura en hierro 180x60cm c/u.

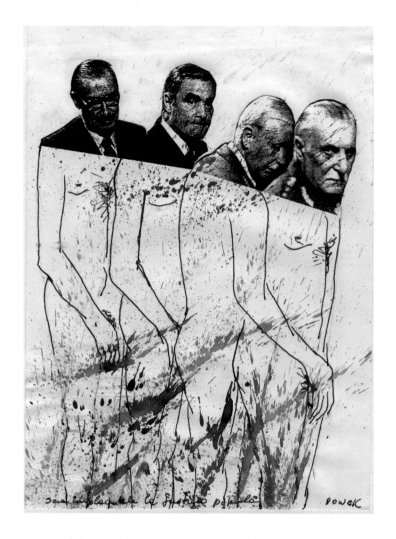

CON RESPECTO AL "MUSEO DE LA MEMORIA"

... QUE NO QUEDE PIEDRA SOBRE PIEDRA
DE LA REPRESENTACION DEL ESTADO FASCISTA
ESTO ES SU DEMOLICION "EXPUESTA" PARA
SU MEMORIA

Diana Dowek **Será implacable la justicia popular** (2000 - 2001) Técnica mixta 30x21cm.

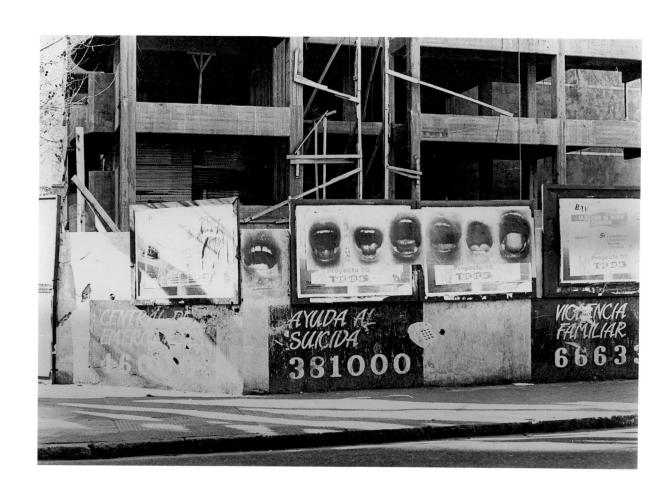

Graciela Sacco **Bocanada** Intervención urbana realizada en la ciudad de Rosario en 1993. Heliografías sobre papel 50x70cm c/u.

Fernando Traverso **029/350... puede no haber banderas** Intervención urbana realizada entre el 24/03/01 y el 24/03/04 en la ciudad de Rosario.

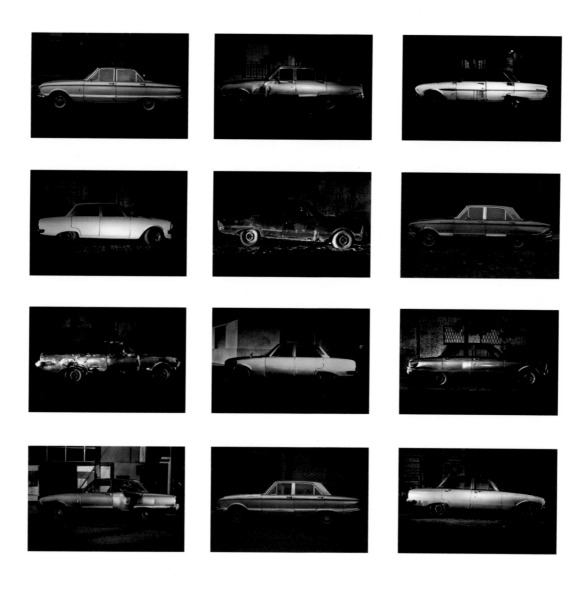

Fernando Gutiérrez **Sin título** (2001) Toma directa copias digitales 200x200cm. Instalación. Serie Secuela.

Fernando Gutiérrez **Sin título** (1994) Fotografía B/N plata sobre gelatina 33x11cm. Serie Treintamil.

Helen Zout **Interior de un avión similar a los usados en los vuelos de la muerte** (2002) Toma directa 35 mm, gelatina de plata 30x40cm.

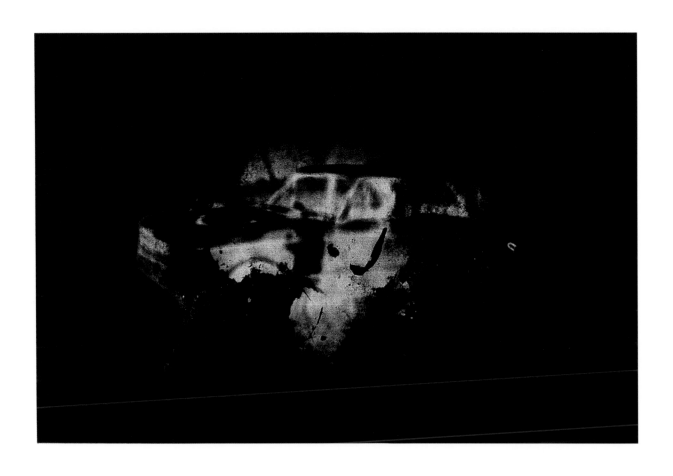

Helen Zout **Falcon incendiado con dos personas no identificadas dentro. Se trata presuntamente de dos desaparecidos.**
(2004) Fotografía tomada de imágenes pertenecientes a un archivo policial. B/N, gelatina de plata 30x 40cm.

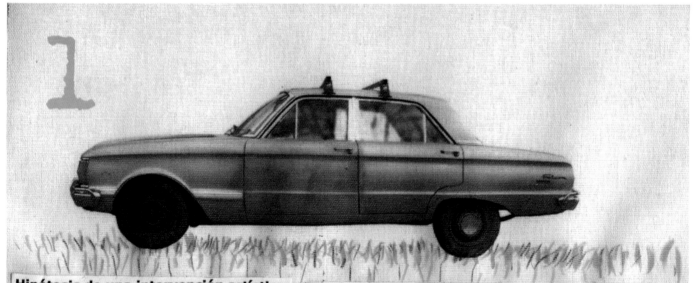

1

Hipótesis de una intervención artística: **Disolución de un Ford Falcon** **en un jardín de la Esma**

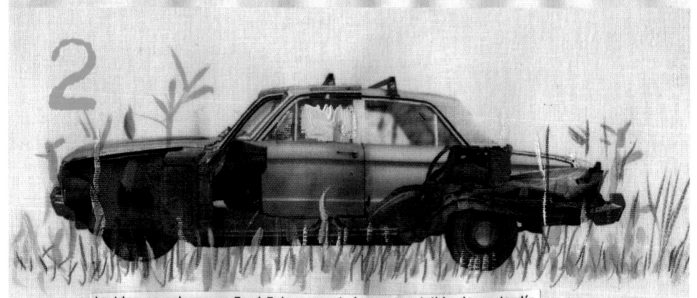

2

La idea es colocar un Ford Falcon en algún punto visible de un jardín de la Esma y dejar que crezca libremente la vegetación nativa en un radio de aproximadamente 2 metros alrededor del mismo.

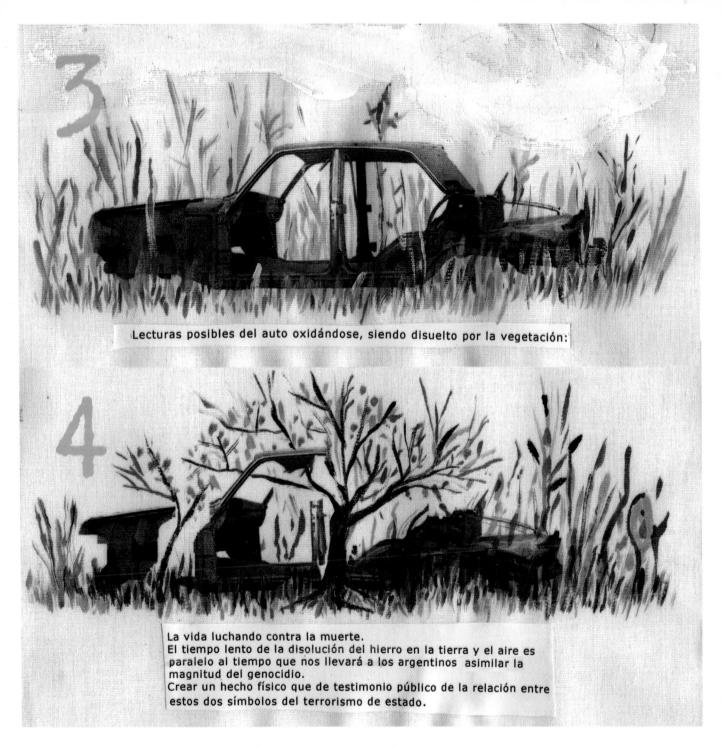

Lecturas posibles del auto oxidándose, siendo disuelto por la vegetación:

La vida luchando contra la muerte.
El tiempo lento de la disolución del hierro en la tierra y el aire es paralelo al tiempo que nos llevará a los argentinos asimilar la magnitud del genocidio.
Crear un hecho físico que de testimonio público de la relación entre estos dos símbolos del terrorismo de estado.

Martín Kovensky **Desaparición de un Ford Falcon en la ESMA** (2005) Fotografía impresa en lienzo intervenida con acrílico 40x34cm.

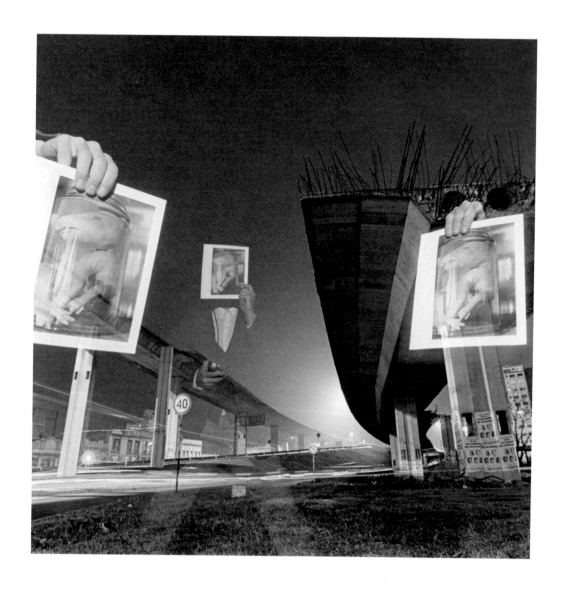

Res **Dónde están?** (1987) Fotografía analógica toma directa B/N papel baritado entonado al selenio 50x50cm.

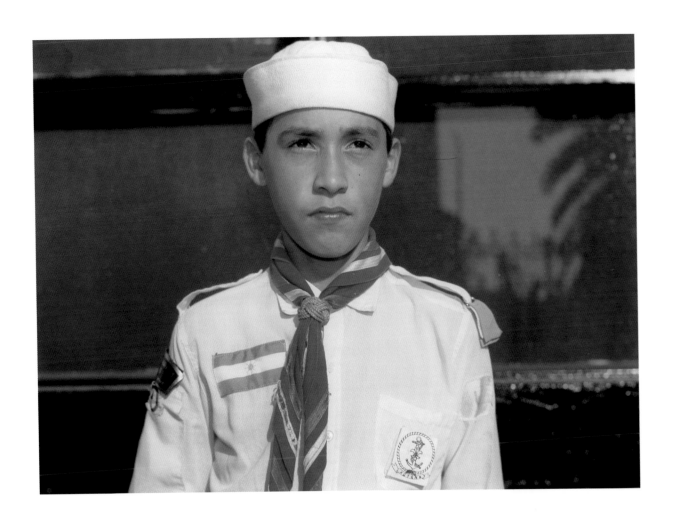

Marcelo Grosman **E.C.1158.15.97** (1997) De la serie El Combatiente. Copia C medidas variables, edición de 5.

Eduardo Iglesias Brickles **Manos con dos tenazas** (1997) Acrílico sobre papel 36x27.5cm.

Alfredo Benavídez Bedoya **El guardián del museo** (1995) Grabado en linóleo 80x60 cm.
Colección de la Trienal de Grabado de Osaka, Japón.

Esta imagen fue pintada con aerosol (esmalte sintético) en las paredes de Buenos Aires entre 1980 y 1985, el proyecto consistia en pintar 30.000 cabezas de tamaño real en las paredes de la ciudad.

La síntesis, abstracción y el modo de pintarlo estaban pensados para no ser atrapado por la policía durante la concreción del mismo, pintaba los circulos de la boca, cabeza y ceros primero, luego la venda en los ojos, los palotes de las 'N' y finalmente el '3' que era lo que le daba sentido político. "Hasta ese momento si me detenían podía decir que simplemente estaba dibujando 'mamarrachos'".

José Garófalo **Serie de los 30.000 desaparecidos** (2005) Tinta sobre papel, variaciones entre 20x17cm y 21x27cm.
Seudónimo en las pintadas callejeras: Galo

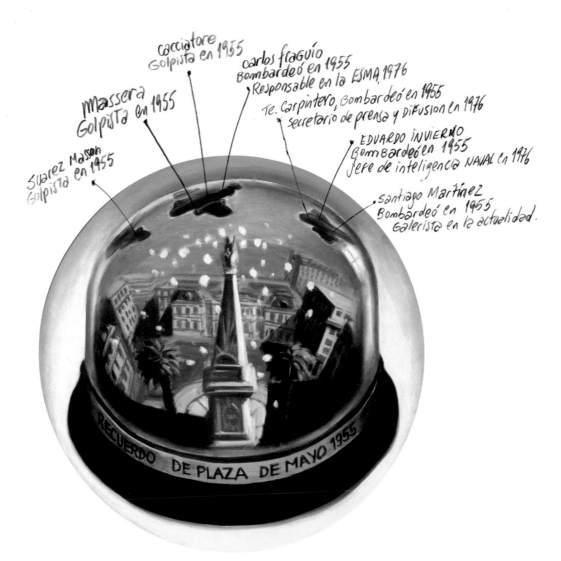

cacciatore
Golpista en 1955

Massera
Golpista en 1955

Suarez Masson
Golpista en 1955

carlos fraguío
Bombardeó en 1955
Responsable en la ESMA, 1976

Te. Carpintero, Bombardeó en 1955
secretario de prensa y Difusion en 1976

EDUARDO INVIERNO
Bombardeó en 1955
Jefe de inteligencia NAVAL en 1976

santiago Martinez
Bombardeó en 1955
Galerista en la actualidad.

RECUERDO DE PLAZA DE MAYO 1955.

EL MISMO VUELO la Misma MUERTE.

Daniel Santoro **Recuerdo de Plaza de Mayo 1955** (2005) Óleo sobre tela, diámetro 60cm.

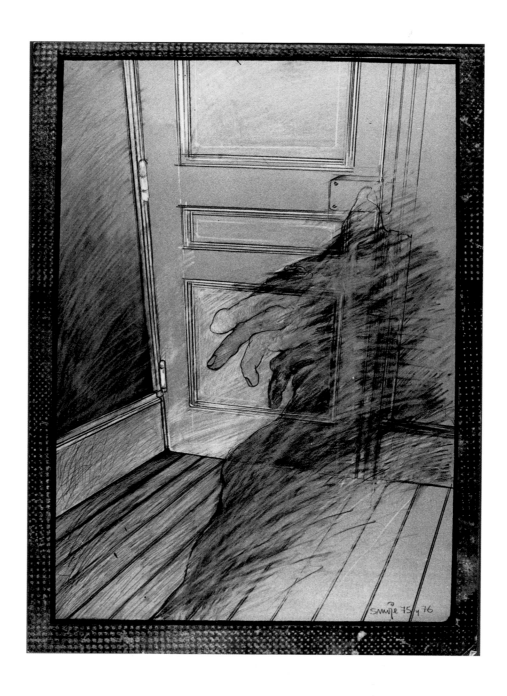

Oscar Smoje **Las sombras** (1975-1976) Dibujo, grafito y lápiz sobre papel 70x50cm.
Muestra inaugurada el 23 de marzo de 1976 en la Galería Carmen Waugh, Buenos Aires.

era un centro clandestino de detención donde se aplicaban
ormentos a los detenidos los subían inconscientes a un avión
y los tiraban al mar

LA MEMORIA

NO PERDONA

ocultaban con el exterminio de sus víctimas o del
que cometían el hijo del represor Emilio Massera fu
procesado en una causa por apropiación de bienes
de desaparecidos

Margarita Paksa **La memoria no perdona** (2005) Impresión digital sobre papel 60x60cm.

Durante el transcurso del año 2004 transcribí a mano, en letra cursiva y carillas simple faz, uno de los testimonios que forman parte del Juicio a las Juntas Militares argentinas realizado en Buenos Aires en 1985. Se trata del interrogatorio efectuado a Graciela Daleo.

La transcripción manual fue una de mis maneras de estudiar en la escuela secundaria; transcribir fue reflexionar durante ese espacio entre la lectura y la escritura. Pienso que algunas veces logré retener lo que había escrito. Pero aunque no fuera así, el transcribir era una especie de acto mágico; yo estaba convencido de que el texto permanecería en mí.

La acción de transcribir, entonces, está ligada a la idea de tarea escolar. La tarea sería fijar en la memoria ese relato. Fijar en la memoria ese texto de carácter público. Y el resultado, este apunte, que no es un resumen porque no hay modo de resumir ese relato. La transcripción finalizó en 72 carillas, que luego fotocopié y encuaderné con broches y tela en el lomo.

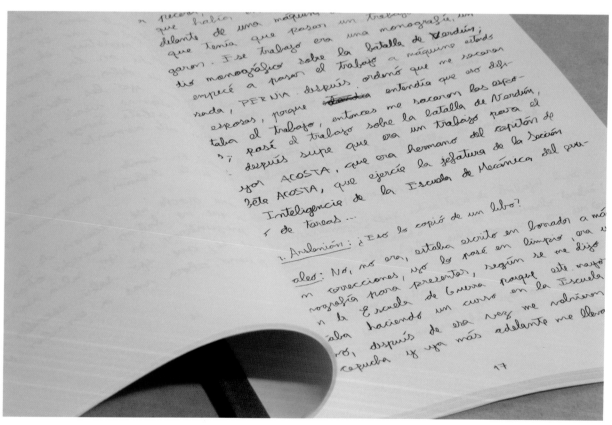

Lucas Di Pascuale **Apunte Daleo** (2004-2005) Transcripción manuscrita del testimonio de Graciela Beatriz Daleo; en el Juicio a las Juntas Militares Argentinas (18 de julio de 1985, Buenos Aires) fotocopiada y encuadernada. 40 ejemplares A4 de 72 páginas.

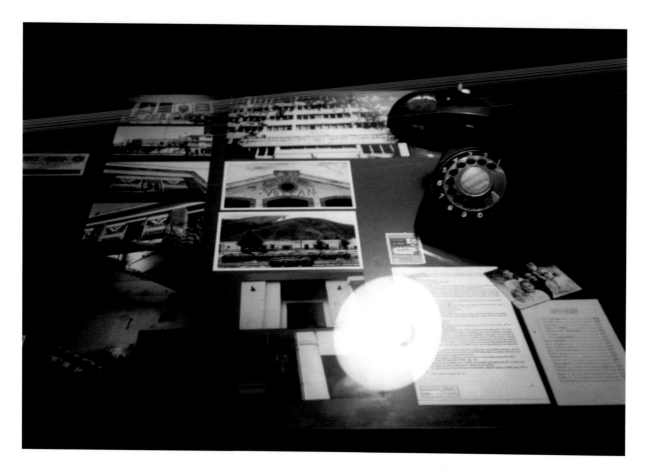

Bdsm.[1]

En Argentina/Latinoamérica los responsables de las políticas de la década del 90 han construido importantes mutaciones: las instituciones oficiales y la banca (pública y privada) cuyo destino originario sería proteger los frutos de los esfuerzos del pueblo se han transformado –por decisiones gubernamentales, decisiones con nombre y apellido– en sitios de incautación del futuro de la comunidad.

La búsqueda y localización de los responsables de dicha situación generan líneas de información que permiten establecer continuidades en el diseño de un circuito del dinero. También existen continuidades en la adjudicación de destinos a ese dinero, destinos acordes con un modelo económico-social cuyas raíces, vinculadas con las dictaduras militares en la Argentina (en especial con la última) pretenden ser olvidadas.

En Bdsm, un sujeto ausente/presente ordena sobre su escritorio y en la pared imágenes de contrainformación, que mantienen viva la memoria y preparan para la acción.

El Archivo Caminante trabaja desde la historia y no sobre la historia. Es un intento de construír memoria colectiva, labor que también incluye 'documentar' los sueños, los anhelos de una sociedad.

La historia es mañana.

1. 'B.d.s.m': Banda delincuente subversiva marxista. Nombre que la dictadura militar daba a las organizaciones populares armadas.

Eduardo Molinari **B.d.s.m.** (2002) Instalación. Mesa, silla, fotografía, dibujo, material del Archivo Caminante. Dimensiones variables.

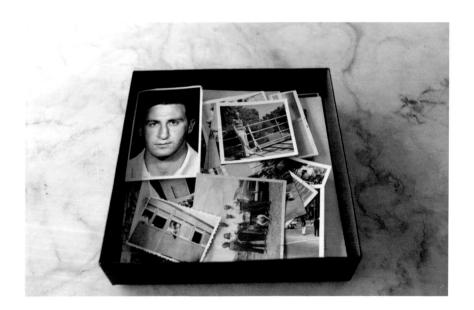

Inés Ulanovsky **Sin título** (2002) Negativo color. De la serie "fotos tuyas".

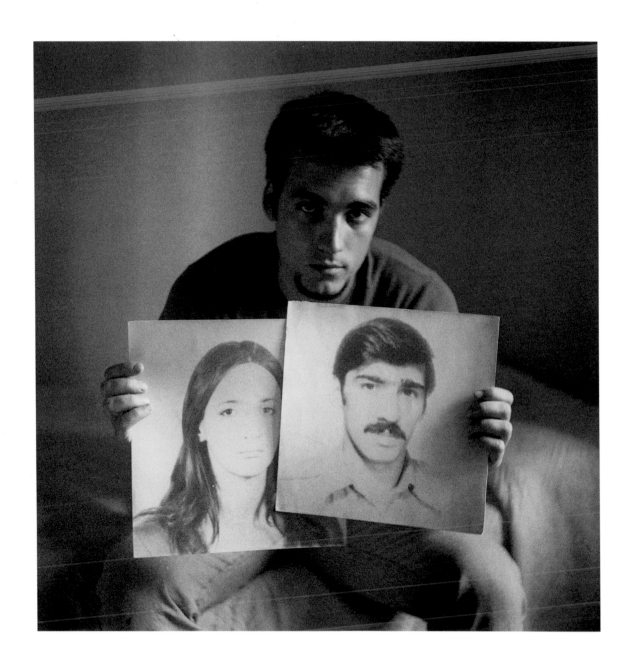

Julio Pantoja **Pablo Gargiulo, estudiante de abogacía** (1997) Gelatina de plata virada al selenium 24x30cm. Serie "Los Hijos, Tucumán 20 años después".

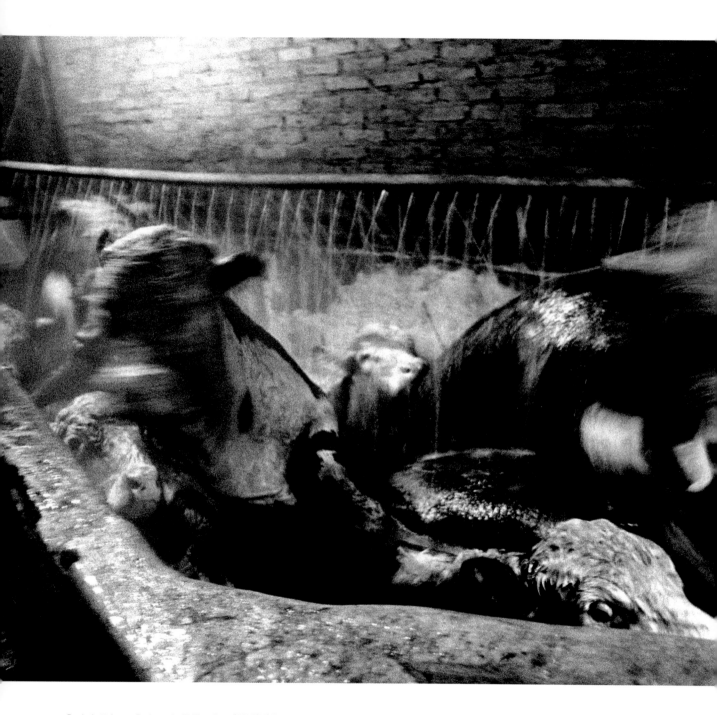

Paula Luttringer **De la serie El Matadero** (1995/96) Fresson Print 38.5x58cm.

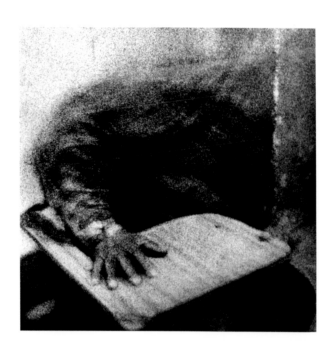

Paula Luttringer **De la serie El Lamento de los Muros** (2000/05) Fresson Print 60x60cm y 45x45cm.

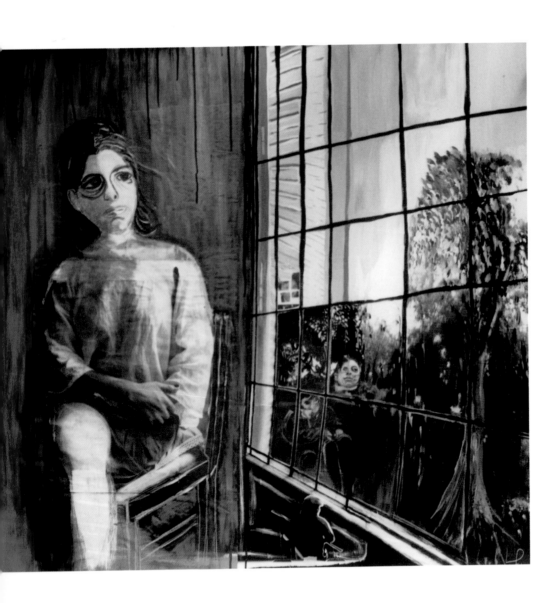

Lucila Quieto **Sin título** (2005) Técnica mixta 100x100cm.

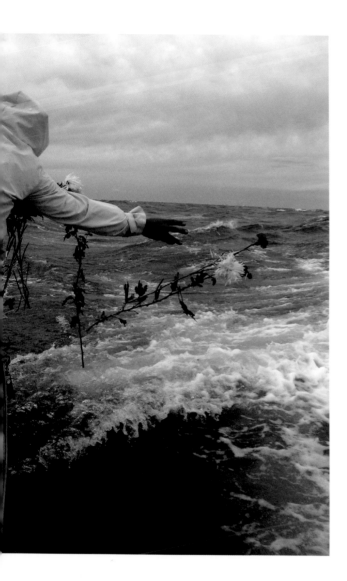

Dibujos en el río hasta llegar al mar

Bitácora:
21/03/98 Entre las orillas de Buenos Aires y Colonia,
 en la zona del río llamada Playa Honda.
21/03/00 Frente a las orillas de la ESMA.
 Acción colectiva entre cuatro barcos.
 Organizaron y participaron: Madres de Plaza
 de Mayo Línea Fundadora; Memoria, Verdad y
 Justicia de Zona Norte; Comisión de Detenidos
 Desaparecidos Españoles en la Argentina;
 y Asociación Pro DDHH de Madrid.
02/04/01 Frente a Punta Lara.
22/03/05 En aguas de mar, a 50 millas
 de Samborombón.
Fin de la serie.

Jorge Velarde Ferrari **Marcación del signo X en el Río de La Plata** (1998-2005) Intervención.

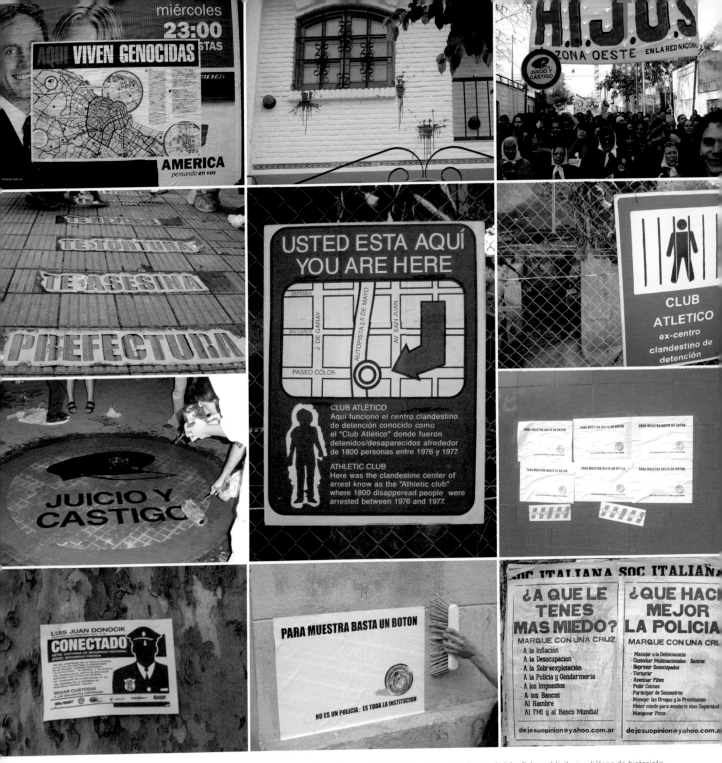

Grupo de Arte Callejero **Sin Título** (1998-2005) Intervenciones varias en el espacio público (escrache, stencil, cartel vial, afiche publicitario, diálogo de historieta, monumentos urbanos y otros).

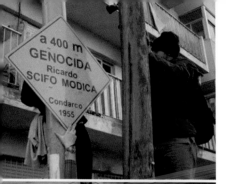

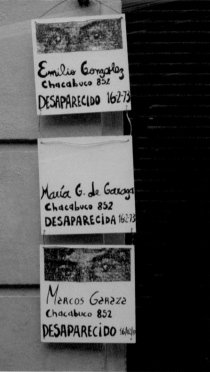

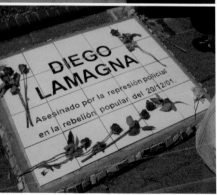

Si No Hay Justicia Hay Escrache

Posiblemente del cruce de dos términos italianos scraccâ (expectorar) y schiacciare (romper, destrozar) el lunfardo contruye 'escarchar'. Algunas de sus acepciones más usuales son: retratar, o fotografiar a alguien sin habilidad o contra su voluntad; arrojar una cosa con fuerza y estrellarla contra algo; romperle a alguien la cara; poner a alguien en evidencia; delatar a alguien abierta y públicamente. De todos estos usos deriva –son posibles acepciones– el término 'escrache'.

El escrache es un tipo de performance-guerrilla que revela y marca las atrocidades cometidas y señala a quienes las perpetraron. Se trata de una acción de señalamiento a través de la cual el público general, y en particular el vecino, es informado sobre la vivienda en la cual habita un personero de la dictadura y toma conciencia sobre el pasado de su vecino de barrio. El término y la acción fue concebida por el grupo H.I.J.O.S. (Hijos por la Identidad y la Justicia contra el Olvido y el Silencio) hacia fines de 1996 y desde entonces han contado siempre con la colaboración activa de grupos artísticos, políticos y gremiales. Dada la situación de impunidad jurídica creada por las leyes de Obediencia Debida y Punto Final, y del decreto de indulto otorgado por Menem, el escrachado recibe, al menos, el oprobio público como castigo.

El escrache da a conocer la identidad del represor, su rostro, su dirección, y sobre todo sus antecedentes represivos, entre los vecinos con los que convive o aquellos con quienes trabaja. Se han dado muchos casos de represores desocupados reciclados por empresas de seguridad privadas, que deciden ignorar su prontuario. Sin embargo, el primer escrache del que se tenga registro fue dirigido en 1997 al médico Jorge Magnacco que había participado de varios partos clandestinos en la ESMA y trabajaba por entonces en el Sanatorio Mitre. Magnacco fue despedido del sanatorio. Les siguieron escraches a Antonio del Cerro (alias Colores), Albano Harguindeguy, Fernando Enrique Peyón, Leopoldo Fortunato Galtieri, Santiago Omar Riveros...

Se procura con el escrache que a aquellos que gozan de una impunidad tranquila dejen de ser desconocidos para la mayoría de sus conciudadanos, no necesariamente se trata de sorprender al represor. Por el contrario, se trata de concientizar a los vecinos a través de un diálogo previo que puede anteceder en semanas a la acción concreta y espectacular. ¿Sabía que allí vive fulano de tal?, ¿que era torturador? De esa manera HIJOS ha invertido las tácticas de terror usadas por las Fuerzas Armadas durante la dictadura. El escrache sucede en la casa de la persona perseguida, pero se hace con la participación de la ciudadanía. Los grupos de activistas y vecinos suelen llegar a 300 o más personas.

La técnica del escrache se ha convertido en uno de los principales vehículos de denuncias políticas y ya comenzó a ser utilizada por otros movimientos sociales locales y de otras partes del mundo.

juicio y castigo no olvidamos

Raúl Sánchez Ruiz: médico militar, participó en el robo y apropiación de bebés de las detenidas
en los campos de concentración durante la dictadura militar de 1976.
Libre por la Ley de Obediencia Debida.
Vive en la calle Peña 2065, 3er. piso, departamento 15, en el barrio de la Recoleta.

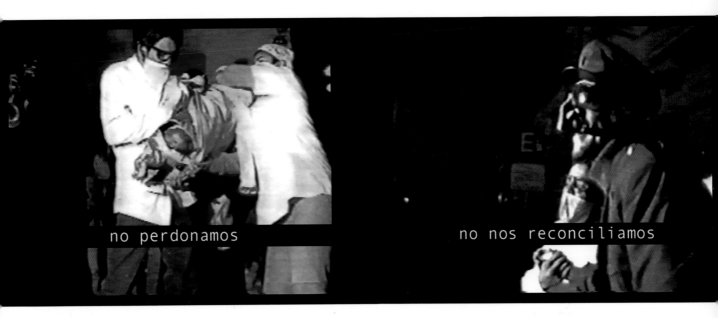

El *escrache,* o 'señalamiento' de la casa del represor se expresa mediante performace, graffiti, bombas de pintura, afiches, volantes y otros recursos.
La acción teatral realizada por el Grupo Etcétera... para colaborar con este escrache, consistió en funcionar como señuelo con el fin de distraer la atención de la policía apostada, y así poder realizar las marcas en las paredes de la casa del represor.

Grupo Etcétera... **Escrache a Raúl Sánchez Ruiz realizado por H.I.J.O.S el 23 de mayo de 1998**
Cuadros de video y fotografía impresos en afiches de 120x85cm.

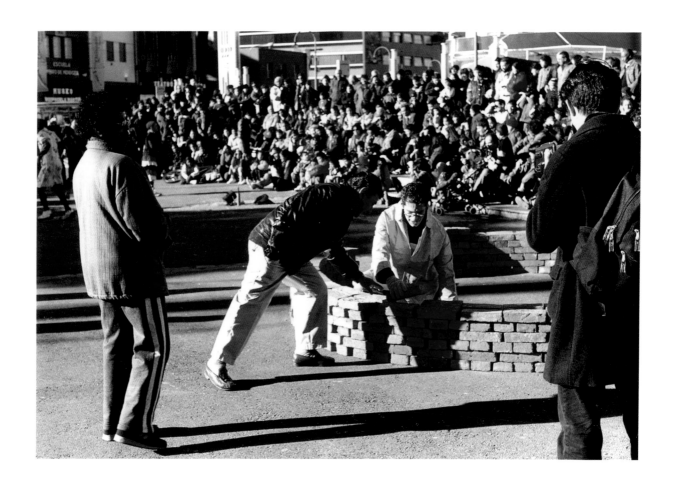

El debate no es únicamente sobre aquello que ocurrió, sino sobre esto que sigue sucediendo. Sobre cómo continuar la lucha, de qué manera rearmar dispositivos lógicos de enfrentamiento.

Horacio Abram Luján **Tu casa, mi casa** (2000) Acción de ocupación precaria.

Grupo Escombros **Sutura** En la ciudad del arte (1989) Land art.

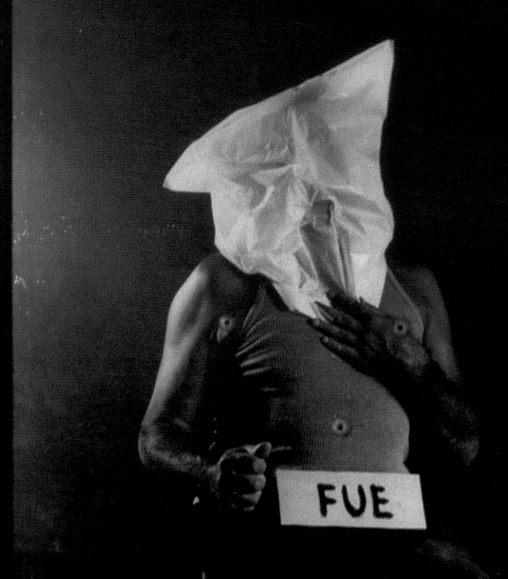

Oscar Bony (1941-2002) "Fue, no fue. Nunca lo sabremos" (1999) Fotografías y vidrios baleados con pistola automática (Walther P. 88) de 9 mm. Díptico 127x204cm.

doble noticia

*En este diario hay doble
noticia: ovnis + casas
y arrestos.
Hay diferente tipos de
noticias
(diarios del 22 de julio)*

ocurrido hasta el momento en el país.

La estricta reserva que rodea la causa, no permite la confirmación oficial de las diligencias que se vienen cumpliendo, pero trascendió también que los hechos imputados han sido calificados legalmente como falsificación de documento y tentativa de estafa; no se conoce en cambio el grado de responsabilidad que les cabe a los detenidos, cuyos letrados defensores, al ser decretada la prisión preventiva habrían ya

directivos del establecimiento industrial a cambio de un importante porcentaje del valor de la prima confeccionada tres días después de producido el siniestro en el molino harinero, según las declaraciones de los miembros del directorio del establecimiento que se hallan detenidos y la empleada de la compañía aseguradora, que registró los datos de la póliza, en reemplazo de otra, de fecha anterior, que había sido anulada y borrada del libro [...] de

minado por la justicia [...] gar la prima del segu[...] con costas y honorari[...] fesionales, llegaba en [...] tualidad —tres años [...] después— a la sum[...] 1.500.000 dólares, por [...] ta la compañía Alb[...] [...]lado al INDER el [...] de la póliza.

[...]ras expedirse la [...] federal y disponer el [...] [...]seimiento primero pro[...] y después definitivo [...] imputados, la Cámara [...] ral en La Plata rev[...] sobreseimiento definitivo

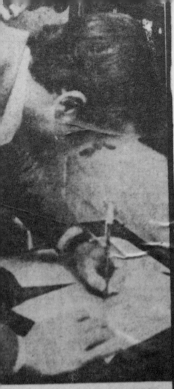

...pertenecientes a la comunidad británica
...l firman la nota de protesta dirigida a la BBC

...dos nosotros, ...algunos paí...adía tienen ...rados, aún no ...a han comen... horripilantes ... actual Gobier... ...porcionado un ...nidad que no ...o somos una ...titucional go... ...estilo de vida ...liberal para ...os negocios en ...enada y civili...

...oría de nues... ...ha gozado de ...l país por más ...nosotros hemos ...bres para tra...

...bajar y para educar nuestros niños en la forma que deseamos. Solamente los políticos izquierdistas y sus aliados terroristas, a muchos de los cuales ahora aparentemente ustedes escuchan, son los que han tratado de quitarnos esas libertades y derechos, y no el actual Gobierno como ustedes insidiosamente dicen. Habiendo dado amplia publicidad a los hechos parcializados por aquellos que simpatizan con la causa terrorista, nosotros le solicitamos a usted que dé equitativa publicidad a los sectores justos y representativos de la vida de la Argentina de hoy. Esto es, con seguridad, un período justo".

Condenas para nueve
subversivos en Santa Fe

SANTA FE. — El juez federal Dr. Fernando Mántaras dictó sentencia condenatoria contra nueve miembros del PRT y su rama armada, la banda de delincuentes subversivos autodenominada erp. Son ellos Horacio Alberto Amado Martínez y Antonio José María Matterson, a cinco años de prisión por los delitos de asociación ilícita y violación a la ley de seguridad nacional; Héctor Raúl Borzatti, Ricardo Daniel Rivero y Enrique Alfredo Fumeaux, a seis años de prisión, y Eugenio Acosta, a ocho años de la misma pena por los delitos de asociación ilícita, violación a la ley 20.840; a Cristina María Pot, por tenencia de armas de guerra, asociación ilícita y violación a la ley de seguridad nacional, a la pena de nueve años de prisión; a Néstor Antonio Bustos, a quince años de la misma pena, por privación ilegítima de la libertad en forma reiterada, robo calificado, tenencia de armas de guerra, asociación ilícita e infracción a la ley de seguridad nacional; y por último a Juan Muñoz, a cuatro años de prisión por delitos de asociación ilícita y violación a la ley 20.840.

La causa se inició en 1976, con la detención de Enrique Alfredo Fumeaux, quien confesó ser militante activo

con encuadramiento dentro de la Juventud Guevarista, apéndice del Partido Revolucionario de los Trabajadores y su brazo armado la banda de delincuentes subversivos autodenominada erp, y responsable zonal dentro del compuesto total de depender del dirigente político regional y de la zona II, estando articulados los cuadros partidarios en una diversidad de frentes, entre ellos el metalúrgico, abarcando Fiat y Sideral, Lácteos, Juventud Guevarista, solidaridad, propaganda, etc., a cargo, entre otros, de los militantes Amado Martínez y Matterson, los que actuaban en la célula que dependía de Rivero en distintos barrios marginales de la ciudad de Santa Fe.

Néstor Antonio Bustos reconoció tener a su cargo el grupo militar armado con actuación en el frente. Lácteos de la ciudad de Fafaele, privando de su libertad y desarmando a personal policial, escondiendo en su domicilio diversa armamento —2 ametralladoras tipo Pam, dos revólveres 45 mm., un FAL desarmado—, organizando y realizando juntamente con Acosta y Cristina María Pot acciones del prt-erp (panfleteadas, pintadas de muros, colocación de banderas alusivas) y con la pretensión de que la determinación de sus comportamientos, plasma

dos en hechos concretos, [...] naban de sus decision[...] bres y no imperado [...] mandatos ajenos o impr[...] sino en comunión con [...] "ideales".

Considera el magistra[...] terviniente que de las [...] tuaciones respectivas [...] notoriamente que se [...] frente a la acción unit[...] un grupo de activistas [...] nizados celularmente en [...] tintas facetas: militar, [...] sa, propaganda, difusión [...] nanzas, dependientes de [...] regional y a su vez de [...] nas, subzonas, frentes en [...] mayoría fabriles, algun[...] plena actividad y otro [...] sus comienzos, que estr[...] rados en un ordenamien[...] rárquico, se encaminab[...] la consecución de [...] realizados en seguimien[...] un plan, esquematizado [...] gánicamente en vista a [...] vertir el orden consti[...] poner en peligro la paz [...] cial, socavar la estab[...] del ciudadano, insuflar [...] contrarias a nuestra id[...] crasia nacional, incitar [...] rebelión con la destru[...] de las bases más pon[...] bles de nuestro ser nac[...] propediando la capt[...] y adoctrinamiento de a[...] tos, infligiendo a la N[...] el tremendo daño por [...] conocido, segando vidas [...] nentes, sumiendo en la d[...] neración a sus familias, [...] nerando entre hermanos [...] una misma tierra la div[...] sectaria.

Rojas disert[...]
[...]estiones actu[...]

...bajo la sobe... ...3 una vez má"... ...hile se apre... ...y las nego... ...onduieron a... ...tocolo adicional...

...tenta su pretensión de sobe... ...ranía en las islas en litigio. También demostró la parcia... ...lidad de la corte arbitra... ...citó diversos ejemplos de pe... ...netración chilena —rechaza... ...dos— en la Patagonia y afir...

[...]o del [...]che

Nuevos inte[...]
un tribunal

que "una persó... ...l tráfico aero... ...al diario...

SAN MIGUEL DEL TUCU... MAN. — Durante una cere... ...monia realizada en esta ciu...

Concurso sobre
las ideas de
Moreno

Para adherirse a la celebración del bicentenario del nacimiento de Mariano Moreno, el Círculo de Legisladores de la Nación Argentina organizó un concurso literario con el tema "Ideas constitucionales en el pensamiento del doctor Mariano Moreno".

Los trabajos recibirán un diploma de honor y medalla de oro, el primer premio, diploma y medalla de plata, el segundo, y diploma, el tercero.

El jurado estará constituido por el profesor Héctor Orlandi, miembro de la Academia Argentina de la Historia; el [...]

Desactualización de
prést[...]

SAN JUAN. — Est[...] cursos dispuestos po[...] cario Nacional con de[...] ra la construcción de [...] nas afectadas por el [...] viembre de 1977. La [...] después del grave su[...] la destrucción de má[...] en la capital, Caucete [...] Sarmiento, 25 de Ma[...] des alcanzada a 10.80 [...] Ese monto ha qued[...] meses recientes al d[...] ditos, aproximadamen[...] [...]

En el Comando
Antártico hay
un nuevo jefe

Hoy, a las 11, en la cabecera de la Dársena Norte, en el rompehielos General San Martín, se realizará el acto de asunción de funciones del nuevo comandante del Comando Conjunto Antártico, capitán de navío Alberto Oscar Casellas.

La ceremonia será presidida por el jefe del Estado Mayor Conjunto, brigadier Pablo Osvaldo Apella. Asistirán delegaciones de las Fuerzas Armadas.

El martes
llegará Kurt
Waldheim

El secretario general de las Naciones Unidas, señor Kurt Waldheim, quien asistirá a la inauguración de la Conferencia de las Naciones Unidas sobre Cooperación Técnica entre Países en Desarrollo, que deliberará en esta ciudad entre el miércoles y el 12 de septiembre, llegará el martes a nuestro país.

El señor Waldheim viajará en compañía de su esposa y su reducida comitiva, y fueron declarados huéspedes oficiales [...]

...la gravedad de los...
...dispuso la habilita-...
del juzgado el domingo...
...y quien ahora, valién-...
...de las comprobaciones...
...por la delegación...
Policía Federal, dictó...
...aquellos y el pedido...
...tura del ex presidente...
...rectorio del estableci-...
...industrial, del ex ge-...
...general de la Compa-...
seguros Alba S.A.,...
...se halla prófugo y del...
...director Mario Lislin-...
...ambos radicados en la...
...Federal.

...donde el país tiene la alter-
nativa de contrarrestar la in-
suficiencia en cantidad de la
misma".

En primer término habló la
presidenta de la cooperadora
del establecimiento, señora
Elvira de Verdinelli.

Tras un almuerzo en ho-
nor de los visitantes, éstos re-
gresaron a Santa Rosa, don-
de a las 16, el doctor Perra-
món Pearson ofreció una
conferencia de prensa, en el
curso de la cual anunció la
visita a la provincia del mi-
nistro de Cultura y Educa-
ción, doctor Juan José Cata-

...cativo sólo, sino junto a la
familia argentina, señalando
que se ha propuesto elabo-
rar en la provincia una ley
para la carrera docente que
la jerarquizará y será san-
cionada antes de fin de año.

Luego de este acto el doc-
tor Perramón Pearson visitó
el rectorado de la Universi-
dad Nacional de La Pampa.

Importantes anuncios en Córdoba

CORDOBA. — El secreta-
rio de Cultura y Educación
de la provincia, vicecomodo-
ro Eduardo Guillamondegui,
formuló ayer importantes
anuncios sobre un plan de
expansión...

...ieron vistos OVNIS
...San Juan y Neuquén

...JUAN. — Nuevamen-
...denunció la presencia
...OVNI en el cielo san-
... Según el vespertino
...na de la Tarde, el obro-
...lador habría sido avis-
...por testigos cuya iden-
...no se proporciona, en
...nas rurales de 9 de
...Bermejo y Caucete, a
...30 de ayer.

...presunto OVNI habría
...do suspendido en el
...aproximadamente, 20
...los. El aparato, de unos
...metros de diámetro,
...día luces amarillas en
...bordes, y el cuerpo se
...El objeto se perdió
...dirección al aeropuer-
...Chacritas, ubicado a
...ómetros de la ciudad de
...Juan.

...mentos después, alrede-
...de las 21.50, el mismo
...fue observado en la
...dad de Bermejo, en
...ha hacia Marayes.

...el cementerio de Valle-
...(Difunta Correa), el
...cruzó el cielo, en di-
...ón a la Quebrada de la
...ha, a las 22.

...gún las declaraciones de
...adores, el objeto despe-
...colores que se alternan
...el rojo y el blanco,
...los testigos se negaron
...r identificados o foto-
...ados.

En el Neuquén

NEUQUEN. — Nueve per-
sonas manifestaron haber si-
do observadores de una po-
tente luz espacial de origen
desconocido en la noche del
martes último, y una de
ellas tomó varias fotografías
de lo que se convierte en la
tercera expresión del fenó-
meno OVNI durante el mes
actual en la región de Río
Negro y Neuquén.

La radioemisora de Cipo-
lletti informó que vecinos de
esa ciudad y de Fernández
Oro divisaron una poderosa
fuente lumínica desplazándo-
se entre las 21.30 y las 22,
durante más de quince minu-
tos, sin precisar otros deta-
lles del suceso.

Por su parte, otro testigo
identificado como Juan Car-
los Ferreira dijo que a las
21.40 advirtió la trayectoria
de una fuerte luz en el cie-
lo, cuando junto con el ex
diputado nacional Ramón Al-
fredo Asmar viajaban en au-
tomóvil por la ruta nacional
237, rumbo a la zona de los
lagos.

Agregó que ambos presen-
ciaron el hecho durante unos
veinte minutos, en las pro-
ximidades de El Chocón, y
que en la oportunidad tam-
bién fueron observadores los
tres ocupantes de otro

vehículo procedente de Bari-
loche, que se identificaron
como oficiales de la guarni-
ción militar con asiento en
Mendoza.

Ferreira informó haber ac-
cionado unas quince veces
su cámara fotográfica, como
también que al llegar a
su domicilio, en Junín de los
Andes, varias personas le
manifestaron haber pasado
una experiencia similar en el
mismo horario.

INVASION DE OVNIS EN NEUQUEN

Cierre temporario de un frigorífico

...reocupación empresaria
...por la tasa de inflación

...RIOJA — Al término
...plenario realizado en es-
...ciudad por el Movimien-
...de Empresarios del Inte-
...realizada recientemen-
...se a conocer un do-
...en el que los de-
...dos de las confederacio-
...y federaciones económi-
...de Catamarca, Salta, La
...Jujuy, San Juan, Men-
...y Tucumán, que confor-
...el movimiento, junto a
...ausentes provincias de
...iones, Formosa y Santa
..."refirman enfáticamente
...irrestricto apoyo al
...ceso de reorganización na-
...al en su nueva etapa,
...da el 1º de agosto pa-
...", y declaran "su apo-
...decidido al superior de-
...de la Nación y a las
...Armadas en todos

...tica económica, donde la al-
ta tasa de inflación, junto a
una aguda recesión, esterili-
do por las fuerzas producti-
vas tendiente a un desarro-
llo creciente y armónico de
nuestra economía".

"Una política financiera
—dicen los empresarios— y
cambiaria, con reintegros ade-
cuados como la actual, que
no consulta la realidad de
nuestros costos internos, cons-
pira contra las economías de
las economías regionales —
que el MEDI representa".

"La producción, la indus-
tria y el comercio, compo-
nentes inseparables de nues-
tras economías provinciales,
sufren las consecuencias del
deterioro de los precios relati-
vos de las producciones

comercio de las regiones
que también sufren, junto a
la producción, una elevadísi-
ma presión fiscal, dentro de
un contexto financiero que,
lejos de alentar, reprime el
crecimiento de las economía...

Citan a políticos

Vilas, en el Comando

(manuscrito:) Noticias de gra... ...ños o Satelicles

(manuscrito:) OVNI en Mendoza.

Magdalena Jitrik y Luján Funes **Ovnis en La Nación** (2005) Collage sobre madera 5 paneles de dimensiones variables.

183

Daniel Acosta **Compañeros** (1981-1982) Acuarela y técnica mixta. Autorretrato y tres retratos de compañeros de celda. Penal U-9 de La Plata 23,5x20cm.

Piedra Libre Proyecto colectivo (1979-1982) Revista clandestina realizada en el Penal U-9 de La Plata 27.5x22.5cm.

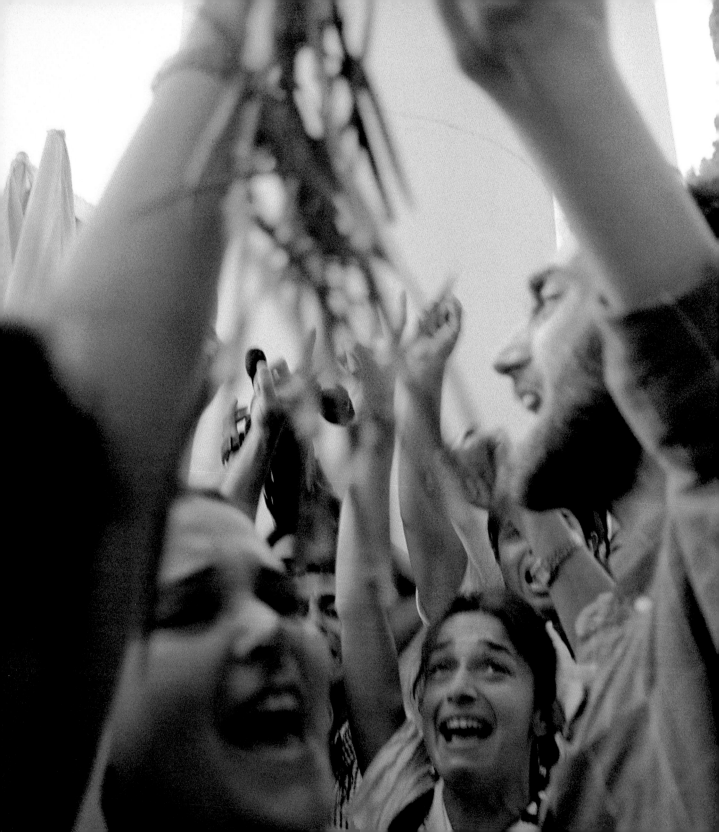

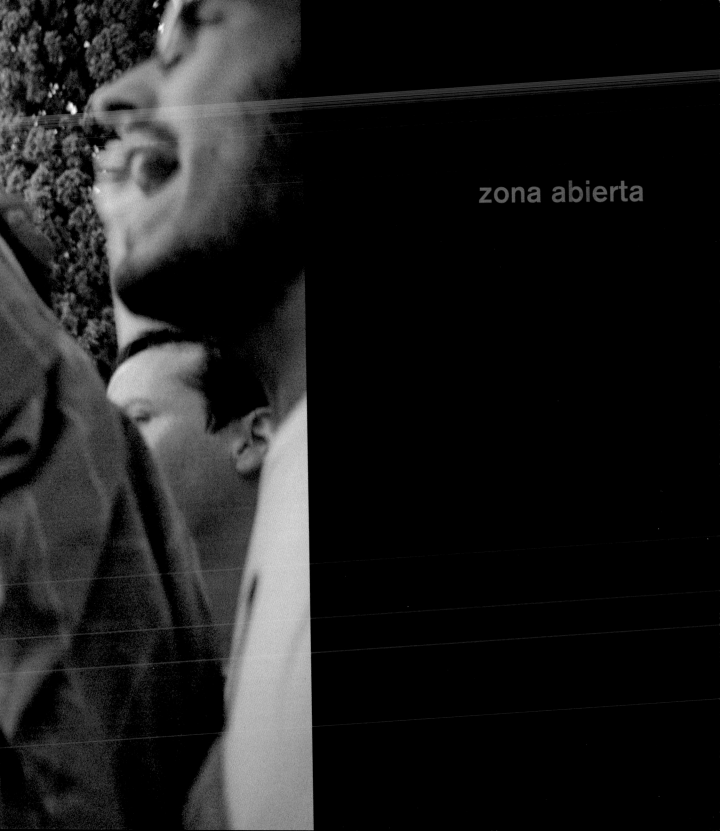

zona abierta

índice

192 **Perspectivas**
Alejandra Naftal

194 **Discurso del 24 de marzo
de 2004 en la ESMA**
Juan Cabandié

Pensamiento y Memoria

196 **Pilar Calveiro**
Conferencia "Puentes de la memoria: terrorismo
de Estado, sociedad y militancia". UTPBA,
Buenos Aires, agosto de 2004.
Anticipo del libro "Política y/o violencia", Buenos Aires,
Norma, 2005.

197 **Enzo Traverso**
"Las memorias de Auschwitz. De la ocultación a la
conmemoración". Publicado originalmente en *Rouge*
y la traducción al castellano en *Rebelión*. 2005.

198 **Nicolás Casullo**
"Pensar entre épocas. Memoria, sujetos y crítica intelectual".
Buenos Aires, Norma. 2004.

200 **Andreas Huyssen**
Extractado de la Conferencia "Resistencia a la Memoria:
los usos y abusos del olvido público"
Porto Alegre, 2004.

201 **Proyecto de creación del Memorial Democrático**
"Un futuro para el pasado". Barcelona, 2004.

201 **Estela Schindel**
"Escribir el recuerdo en el cemento".
En *Berlín-Buenos Aires*.
Edición del Instituto Iberoamericano, 2004.

202 **Mónica Muñoz**
"La memoria light o 'la verdad es un plato indigesto'".
1er Coloquio "Identidad: Construcción social y subjetiva".
Abuelas de Plaza de Mayo. Buenos Aires, 2004.

203 **Rainer Huhle**
"De memorias y olvidos. Las políticas del pasado
y las dificultades de la memoria".
Centro de Derechos Humanos de Nüremberg, 2003.

204 **Montserrat Iniesta**
"Historias y Museos". Revista *Barcelona Metrópolis
Mediterránea*. Barcelona, 2004.

204 **Juan Antonio Travieso**
Conferencia: "Privacidad individual y la necesidad
de hacer las cuentas con el pasado". Wroclaw, 2004.

205 **Horacio Tarcus**
"La lenta agonía de la vieja izquierda argentina y el
prolongado parto de una nueva cultura emancipatoria".
Revista *Memoria*. Nº 191. México, 2005.

205 **Susan Sontag**
Comentario de *Ante el dolor de los demás*.
Barcelona, Alfaguara, 2003.

Arte y Memoria

206 **Grupo Etcétera**
De los Fundamentos sobre su obra artística.
Buenos Aires, 2005.

207 **Marcelo Brodsky**
Revista *Ramona*, Nº 42. Buenos Aires, 2004.

208 **Andreas Huyssen**
Nexo. Buenos Aires, la marca editora, 2001.

208 **Beatriz Sarlo**
*Tiempo Pasado. Cultura de la memoria y giro
subjetivo. Una discusión.* Buenos Aires,
Siglo XXI editores, 2005

209 **Claudio Martyniuk**
ESMA, fenomenología de la desaparición.
Buenos Aires, Prometeo, 2004.

209 **Guillermo Saccomanno**
Fragmento leído en el debate "Arte y Memoria"
organizado por Memoria Activa en el Centro Cultural
Recoleta. Buenos Aires, 2004.

210 **Eduardo Grüner**
*El sitio de la Mirada. Secretos de la imagen y silencios
del arte.* Grupo editorial Norma. 2001.

211 **Susan Sontag**
Comentario de *Regarding the pain of Others*.
New York, Farrar, Strauss and Giroux, 2003.

211 **Nicolás Guagnini**
Correo electrónico del 3 de agosto de 2005
a Roberto Jacoby, publicado en su totalidad en la
Revista *Canecalon*. Buenos Aires, septiembre de 2005.

ESMA y Museo

212 **Leonor Arfuch**
"Las Identidades". 1er Coloquio "Identidad:
Construcción social y subjetiva". Abuelas de Plaza
de Mayo. Buenos Aires, 2004.

212 **Marcelo Brodsky**
Buenos Aires, 2005.

213 **Eduardo Molinari**
Buenos Aires, 2005.

213 **Mónica Muñoz**
"La memoria light o 'la verdad es un plato indigesto'"
1er Coloquio "Identidad: Construcción social
y subjetiva". Abuelas de Plaza de Mayo.
Buenos Aires, 2004.

213 **Claudio Martyniuk**
ESMA, fenomenología de la desaparición.
Buenos Aires, Prometeo, 2004.

214 **Alejandra Naftal**
Buenos Aires, 2005.

215 **Familiares de desaparecidos y detenidos
por razones políticas, Madres de Plaza de Mayo
Línea Fundadora y Abuelas de Plaza de Mayo.**
Buenos Aires, 2005.

215 **Asociación de Ex Detenidos Desaparecidos**
Buenos Aires, 2005.

216 **Buena Memoria,** Asociación Civil, 2005.

217 **Fundación Memoria Histórica y Social Argentina**
Buenos Aires, 2005.

217 **Centro de Estudios Legales y Sociales –CELS–**
Buenos Aires, 2005.

218 **Servicio de Paz y Justicia –SERPAJ–**
Buenos Aires, 2005.

219 **Asociación Madres de Plaza de Mayo**
Buenos Aires, 2005.

219 **Hebe de Bonafini**
Entrevistada por Pilar Chahin, Revista *Punto Final*
Nº 571, Santiago de Chile, 2004

220 **Hermanos de Desaparecidos por la Verdad
y la Justicia**
Buenos Aires, 2005.

220 **Hijos por la Identidad, la Justicia, contra el Olvido
y el Silencio - H.I.J.O.S**
Buenos Aires, 2004.

222 **Bruno Groppo**
De la carta a los organismos de DDHH. París, 2005.

224 **Propuestas de uso**

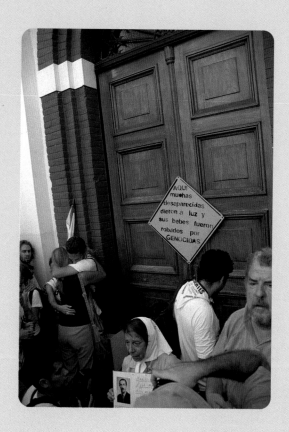

Perspectivas
Alejandra Naftal

A partir del 24 de marzo de 2004, junto a la decisión oficial de transformar la ESMA en un "Espacio de la Memoria y la defensa y promoción de los Derechos Humanos", se instaló un debate entre distintos sectores de la sociedad nacional e internacional. Artistas, pensadores, organizaciones de DDHH, estudiantes, académicos, políticos y ciudadanos, participan de esta discusión histórica.

Conceptos como memoria e historia, transmisión y arte, reconstrucción y vacío, representación y testimonio, memorias de vida y memorias de horror; museo y sitio, se entrecruzan, pujan y se diluyen en disputas y polémicas que operan como sentidos de búsquedas y encuentros.

El tratamiento de estos temas nos sugiere, inmediatamente, una serie de interrogantes sobre los que dar cuenta: ¿por qué debemos recordar? ¿Por qué la recuperación de los ex centros clandestinos en general y de la ESMA en particular genera este debate? ¿Guardan estos hechos alguna relación directa con nuestra realidad actual? ¿Qué saben las nuevas generaciones respecto de una de las mayores matanzas sistemáticamente organizadas? ¿Qué lecciones podemos obtener a partir de esta experiencia? ¿Cómo podríamos prevenir nuevos genocidios?

Cuando pensamos en este espacio en la ESMA y qué hacer allí, llegamos irremediablemente a Arendt. Dice Hanna Arendt que la mayor parte de la vida adulta de una generación de alemanes, la suya, había vivido bajo el peso de estas preguntas: ¿qué ha sucedido? ¿Por qué sucedió? ¿Cómo ha podido suceder? No esperamos que las respuestas a estos interrogantes estén escritas en las paredes del "Espacio de la Memoria", como una voz oficial, autorizada, unívoca. Imaginamos en cambio una indeclinable voluntad de fomentar y sustentar la interpelación permanente, como requerimiento y condición de cada generación presente y futura. Imaginamos un espacio de reflexión y conocimiento que influya en la construcción de un proyecto de país.

Porque descubrir y poner a la luz el pasado en sus múltiples variantes es una oportunidad de influir en el presente y un alerta de peligros, de posibles repeticiones con nuevos formatos. Como dice Benjamin: *"la memoria es adueñarse de un recuerdo tal y como relumbra en el instante de un peligro".*

Ante la cantidad de debates, juegos de consensos y disensos, distintas versiones y visiones de los mismos hechos, cabe preguntarse, ¿cuánto tiempo llevará construir los relatos de nuestro pasado? ¿Cuántos años son necesarios para que el pasado sea admitido por la sociedad, que las responsabilidades de las generaciones anteriores sean asumidas, que la memoria adquiera un lugar público?

Más de un cuarto de siglo después de los acontecimientos se renueva el interés de la opinión pública en esta época. En la medida en que el carácter criminal del régimen militar estatal deja de ser cuestionado (con la excepción de algunos recalcitrantes históricos), el espacio que se diseñe en la ESMA debería contribuir a que la experiencia del terrorismo de Estado no sea percibida en la sociedad como una irrupción extraña, por decirlo de alguna manera casi extraterrestre, en la historia política, social y cultural del país.

Otros países que atravesaron por períodos de su historia con crímenes de lesa humanidad también se cuestionan cómo abordar la problemática de la Memoria. ¿Qué se trata de conmemorar? Contextualizar política e históricamente la experiencia, construir y representar diversos relatos, cuestionar el pasado a modo de balance político, ejercer la crítica responsable, ¿significa relativizar el rol de las víctimas y los sobrevivientes? ¿Qué ocurre cuando las "políticas de memoria" alcanzan niveles de institucionalización en los que inevitablemente también se hace "política con la memoria"? Éstas son algunas de las cuestiones que surgen cuando se sincera la pregunta acerca de la actualidad del pasado. Por el momento hay más preguntas que respuestas.

En *Memoria en construcción* las imágenes y las palabras están visibles, ya no pueden ocultarse. Entran a los libros y revistas, a las escuelas y museos. Aportan al largo e inacabado período de relativización de las imágenes y los hechos. Para quienes hemos vivido esos años, el trabajo audaz, creativo y minucioso de Marcelo Brodsky nos acerca a nuestra historia. Para quienes no los han vivido, les acerca la oportunidad de conectarse y conmoverse con una historia cargada de resistencias y luchas, hipocresías y miedos.

Zona Abierta está en construcción. Es una selección inicial y fragmentada de ideas y propuestas, reflexiones y comentarios, pensamientos y publicaciones referentes a diversas problemáticas que hacen a la memoria del pasado reciente en general y a la ESMA en particular, como disparos al infinito para ser alcanzados como legados en el tiempo por vivir.

Zona Abierta está en construcción. Es una construcción colectiva como la memoria, con presencias y ausencias, con idas y vueltas, con contradicciones y ambivalencias que se articulan y retroalimentan. Por eso esta sección comienza con las emotivas palabras de Juan Cabandié, nacido en cautiverio en la ESMA, continúa con un ordenamiento arbitrario e inconcluso de puntos y contrapuntos, a modo "de palabras clave de un buscador", sobre algunos ejes centrales del debate y concluye en www.lamarcaeditora.com/memoriaencontruccion como un espacio abierto de acceso, intercambio y aporte a la discusión.

Alejandra Naftal es museóloga. Trabajó en la Dirección Nacional de Museos y en la Dirección de Comunicación Social de la Secretaría de Cultura de la Nación. Dirigió el Archivo Oral de Memoria Abierta. En 2004 realizó la investigación para la Subsecretaría de Derechos Humanos de la Ciudad, base de la señalización estática de la ESMA. En el área audiovisual realizó la exhibición virtual "Otras voces de la historia" y participó en los films "Flores de septiembre", "Hermanas" y "Garage Olimpo" entre otros. Pertenece a la Asociación "Buena Memoria" e integra el Instituto "Espacio de la Memoria" de la Ciudad Autónoma de Buenos Aires.

Discurso del 24 de marzo de 2004 en la ESMA

" En este lugar le robaron la vida a mi mamá (...) Luego de muchísimos años, y sin tener elementos fuertes, le puse nombre a lo que buscaba, y dije, soy hijo de desaparecidos. Sin ningún elemento. Encontré la verdad hace dos meses, soy el número 77 de los chicos que aparecieron. Cuando el análisis de ADN confirmó que soy hijo de Alicia y Damián, y ahora sí puedo decir que soy mis padres, que soy Alicia y Damián, les pertenezco y tengo la sangre de ellos, gracias a Estela y a todas las Abuelas. MI madre estuvo en este lugar detenida, seguramente fue torturada, y yo nací acá adentro, en este mismo edificio. El plan siniestro de la dictadura no pudo borrar el registro de la memoria que transitaba por mis venas, y fui aceptando la verdad que hoy tengo. Bastaron los 15 días que mi mamá me amamantó y me nombró para que yo le diga a mis amigos, antes de saber que eran mi familia, que yo me quería llamar Juan, como me llamó mi mamá en el cautiverio de la ESMA. En este lugar está la verdad de la sangre, Juan. Mi madre acá adentro me abrazaba y me nombraba, así dicen los relatos que hoy pueden contarlo. Fui su primer y único hijo, y tanto a mí como a ella nos hubiese encantado estar juntos y este maldito sistema no me permitió eso. Y lamentablemente las manos impunes me agarraron y me sacaron de los brazos de mi mamá. Hoy estoy acá, 26 años despés para preguntarles a los responsables de esta barbarie si se animan a mirarme a la cara, a los ojos y decirme donde están mis padres, Alicia y Damián. Estamos esperando la respuesta que el punto final quiso tapar. Éste es el principio de la verdad gracias a una acertada decisión política, pero no basta si no se llega hasta lo más profundo. La verdad es libertad absoluta, y como queremos ser íntegramente libres, necesitamos saber la verdad total, como mencionamos recién, los archivos escondidos. Gracias a mi familia, que me buscó incansablemente, gracias a las Abuelas, a todas, gracias a los que fueron sensibles a esta lucha y me ayudaron a recobrar mi identidad, gracias a los que dieron vida en un contexto de tanta muerte y a sus relatos y a su ayuda estoy acá parado. Gracias a los que piensan y luchan por una sociedad más justa, gracias a los que apuestan por la verdad y la justicia, por los 400 chicos que aún faltan recuperar, por los casi 10 chicos aproximadamente que nacieron acá en la ESMA y que aún no lo saben, o los que están dudando y sufren. Que nunca más suceda lo que hicieron en este lugar, no le podemos poner palabras al dolor que sentimos por los que aún no están, que nunca más suceda esto. Yo recién miraba a toda esta multitud y pienso que estamos dando un ejemplo a todas estas personas malditas que nos robaron a mí y a tantos otros en tantos centros clandestinos de detención. Que nunca más suceda esto, por favor, que nunca más suceda esto. Gracias. Hasta la victoria siempre. "

Juan Cabandié, nacido en cautiverio en la ESMA.

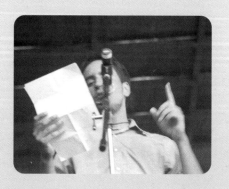

El 24 de marzo de 2004 frente a la ESMA.

Pensamiento y Memoria

"Cuando decimos que un pueblo 'recuerda', en realidad decimos primero que un pasado fue activamente transmitido a las generaciones contemporáneas a través de los canales y receptáculos de la memoria y que después ese pasado transmitido se recibió como cargado de un sentido propio. En consecuencia un pueblo 'olvida' cuando la generación poseedora del pasado no lo transmite a la siguiente, o cuando ésta rechaza lo que recibió o cesa de transmitirlo a su vez, lo que viene a ser lo mismo. La ruptura en la transmisión puede producirse bruscamente o al término de un proceso de erosión que ha abarcado varias generaciones. Pero el principio sigue siendo el mismo: un pueblo jamás puede 'olvidar' lo que antes no recibió".

Yosef Hayim Yerushalmi

La memoria es un ejercicio mucho más que una reflexión teórico-académica.

Precisamente porque es un acto hay muchas formas de hacer la memoria y por lo tanto creo que es interesante detenerse en qué se entiende por memoria y cómo se hace la memoria, porque de acuerdo con esto, serán los usos políticos que se le den. Porque indudablemente no hay posibilidad de realización de la memoria neutral, sino que todo ejercicio de memoria tiene signos políticos. Si esto es así, en realidad más que memoria lo que tenemos son memorias, en plural. Y estas memorias en plural, creo que lo son, en tanto tienen la capacidad de recoger distintas voces.

Creo que la diferencia con la construcción que tratamos de hacer de la memoria es que justamente la memoria no solamente es múltiple, no solamente son memorias, sino que arranca de lo vivido, de la experiencia, que toma como punto de partida lo que podríamos llamar la marca: la marca que la experiencia vivida graba, graba sobre el cuerpo individual o sobre el cuerpo social. Que de alguna manera está inicialmente esta marca, pero la memoria es capaz de trascenderla y de hacer de ella otra cosa, asignarle sentidos, pasar de la marca a algo que va más allá. Hacer de la experiencia, que es única e intransferible, algo que sí se puede transmitir y que sí se puede comunicar.

Si esto es así, si la memoria o este ejercicio que estamos empeñados en hacer tiene estas características, al haber muchas experiencias, diversidad de experiencias, habrá también una diversidad de relatos. Y lo interesante será que estos relatos no solamente pueden ser distintos sino que podrán ser contradictorios o incluso ambivalentes. Y que en el ejercicio o los ejercicios de memoria caben todas estas diferencias, estos desacuerdos, estas ambivalencias de los relatos. En este sentido yo creo que la memoria arma el recuerdo no como un rompecabezas en donde cada pieza entra en un lugar y en ningún otro, o sea tiene un lugar único para entrar y hay una figura única que se forma. Creo que la memoria opera más que como un rompecabezas, como un rasti. O sea que con las mismas piezas se puede construir distintas figuras. Y esta diversidad de las figuras es justamente desde mi punto de vista la riqueza de la memoria. Y lo que hace que en este ejercicio de la memoria no puede haber dueños. No puede haber dueños ni puede haber relatos únicos, sino que necesariamente hay quienes van a armar unas figuras y quienes armarán otras.

La fidelidad de la memoria no puede tener que ver con la repetición. La repetición de una misma historia, creo que al mismo tiempo que seca el relato, que lo va haciendo cada vez más irrelevante, también seca los oídos que escuchan el relato y se empieza a hacer un relato hartante. Por otro lado, la repetición constante de una misma cosa no es del orden del pasaje de las experiencias, sino que la repetición de una misma cosa punto por punto tiene que ver con la transmisión de un procedimiento técnico, con la transmisión de un ritual, por ejemplo, que lleva a la repetición. Mientras que el sentido del pasaje de la memoria nunca tiene que ver con la repetición sino que tiene que ver justamente con un pasaje de aprendizaje por la experiencia.

Creo entonces que la cuestión de la fidelidad de la memoria está siempre ahí, molestándonos (porque cambia, porque se altera el relato, porque se modifica según aquel que hace memoria). Entonces creo que la cuestión de la fidelidad de la memoria nos obliga como a una especie de doble movimiento. Por un lado, hay que abrir el pasado, desde las urgencias del presente. Preguntarle al pasado desde las preguntas del presente. Pero por otro lado, la fidelidad de la memoria también nos obliga a la lectura del pasado desde las coordenadas del pasado, recuperando las coordenadas de sentido del pasado. Por un lado, el sentido que el pasado tuvo para los actores del pasado y por otro lado, el sentido que ese pasado tiene para los desafíos y preguntas del presente. Creo que es la conexión entre los sentidos la que permite que la memoria sea una memoria fiel, haya una fidelidad de la memoria. Y creo que en este ejercicio también lo que recuperamos es el pasado y los fenómenos del presente como proceso, no como acontecimientos aislados, sino los procesos que ligan y vinculan. En este sentido, la memoria sería una especie de gozne que conecta de distintas maneras, porque creo que no se puede entender la memoria como un ejercicio necesariamente del orden de la resistencia. La memoria puede ser resistente, pero también puede ser funcional al poder, al poder vigente. De hecho puede haber formas de ejercicio de la memoria que consumen las pretensiones y los actos del propio poder. Que una memoria sea resistente tiene que ver justamente con cómo se articula con el presente y cómo esa memoria rehúsa la construcción de un relato único.

Pilar Calveiro

Alemania despliega un esfuerzo considerable para reivindicar, conservar, a menudo "embalsamar" la memoria de hijos suyos que antes había expulsado y perseguido, cuando no exterminado...
Ayer olvidado o semiignorado como un no-acontecimiento, el genocidio de los judíos ha dejado sitio a una memoria presente en el espacio público de forma casi obsesiva, hasta convertirse en un objeto de testimonios, de investigaciones y de museos. Inevitablemente, su memoria ha sido reificada por la industria cultural, transformándose así en mercancía, en bien de consumo. Para una buena parte de los habitantes del planeta, la imagen de los campos nazis es la de las películas realizadas en Hollywood.
Según el historiador Peter Novick, el recuerdo de Auschwitz se ha convertido en una "religión civil" del mundo occidental, con sus dogmas (el "deber de la memoria") y sus rituales (las conmemoraciones, los museos). En otro tiempo ignorados y no escuchados, los sobrevientes judíos de la Shoah están hoy erigidos en "santos seculares"; los resistentes deportados, por su parte, han sido juzgados culpables de luchar por una causa más que sospechosa, una causa totalitaria, como ha intentado probar François Furet en *El pasado una ilusión*, donde ponía al antifascismo en el banco de los acusados, reduciéndolo a un producto derivado del comunismo.
En definitiva, hoy el riesgo no es olvidar Auschwitz, sino más bien hacer, al cabo de varios decenios de rechazo, un mal uso de su memoria.

Enzo Traverso

(...) Mientras me alejo del museo del Holocausto pienso en el pasado, el siglo XX, la historia de millones de asesinados, donde ahora la horma del mercado del esparcimiento, el turismo y "las Disneylandias sobre variadas cuestiones" intervienen en la actualidad sobre cualquier posible discusión sobre política y cultura. Pienso en el drama de nuestra historia sureña, latinoamericana. Desde lo civilizatorio de avanzada se pretende atraer clientela, megaexplicar, fabricar concurrencias, crear una conciencia paseante, convertir la historia en travesía entretenida entre hotel y hotel de cinco estrellas. Extremar los emocionalismos desde lenguajes de masas expertos en estas lides, impactar con sapiencias documentalistas, archivar, pautar, alisar, curar, instalar: coronación de las técnicas almacenadoras. Una articulación de artes del espectáculo aglutinando todas estas medicaciones, para conservar como dato a distancia una modernidad tenida por demoníaca y releída de manera saturante sólo desde sus ideologías extremas, autoritarismos, sus Stalin, sus Hitler, vanguardias, irresponsabilidades, activismos callejeros, confrontaciones directas, violencias justicieras, clases en pugna, quimeras de cambios históricos.
En síntesis, modernidad desde esos nombres del mal asimilada a desmesuras, despropósitos, horrores y dramas. (...)

(...) ¿Qué es, en definitiva, la memoria? Ésa por la cual bregan los que sienten las distintas formas afrentosas de políticas o estrategias culturales del olvido. ¿En qué radicaría esa memoria? ¿En qué radicaría, además de sustentar que se condene a los asesinos, que se haga público todo lo actuado por el poder represor, que se institucionalice el recuerdo y hasta se lo pueda llevar a un muy filosóficamente reflexionado, y no cuestionable, museo del terror homicida? (...)

(...) La memoria, entonces, se nos aparece –en su comparecer con la idea de comunidad– en tanto dilema de cómo impedimos que no se interrumpa la interrupción que significa la memoria del terror.
Cómo resistir contra aquellos intereses, concepciones, lógicas informativas, archivistas y judiciales, instituciones, dispositivos, artefactos y argumentos discursivos dominantes que aspiran a que una política de la memoria no interrumpa la historia. Es decir, que la memoria, en definitiva, también se realice, progrese, se consuma, se cumpla históricamente, racionalizadamente; que se eslabone de manera adecuada al discurso rector de lo histórico. Intereses, concepciones y lógicas que buscan que la memoria de la muerte no suspenda la historia preguntándole indefinida e inoportunamente por la real inteligibilidad del futuro. Indagándola una y otra vez por el sentido de lo histórico ahora, siempre ahora. Intereses y concepciones "democráticas" pretenden, en cambio, promocionar y publicitar una memoria que se adapte, que se conforme a respuestas finales, a mausoleos clausurantes. Una memoria que "resuelva" el tema de la memoria. Que la incorpore al tren de la historia. El museo normaliza la excepcionalidad de la muerte. Por lo tanto, postulación de una memoria que eluda preguntándose si más allá de la condena a los culpables, la comunidad nacional –el cuerpo histórico de esa comunión de suelo, gente, ideas, valores, convivencia colectiva– subsiste todavía como sentido político, de bien común. (...)

(...)...visitar un museo de la memoria de la muerte que nos delinea con pasillos y flechas indicadoras de recorridos los tramos que llevaron a la Solución Final permite pensar críticamente –junto con la mirada que mira– que nada queda, en esas detalladas reconstrucciones, de lo que importa. Sino su contracara: aquello que importa es lo que no se pretende poner museísticamente en evidencia.
Es decir, tal experiencia permitiría descifrar –a contrapelo de la intención del montaje expositor– a la comunidad ontohistóricamente desamparada. Descifrar la insoportable e inadmisible idea de una comunidad histórica irrecuperable. Que al hablar ya no habla, que en el comunicar no comunica, que en la política mata la política, que en lo social desagrega lo social, que en el decir sustrae: Europa en el caso del Holocausto. Su irrecuperabilidad. La nuestra en el drama de los miles de desaparecidos. (...)

(...) En nuestro caso, el tema de discutir la memoria histórica de lo sucedido en la Argentina como muerte a mansalva a cargo del Estado en el contexto de una violenta lucha social y militar nos transporta a una situación en algunos aspectos parecidos. ¿Qué se puede discutir en el tema de la memoria? Sin duda, se escribe y se debate entre nosotros sobre los desaparecidos, al menos en esa franja que reúne derechos humanos, posicionamientos intelectuales, información periodística y crítica política. La muerte física acontecida, la otra muerte –simbólica– de la sustracción de los cadáveres a sus deudos, los olvidos de la sociedad, los pactos de los homicidas, la negación del pasado, el imprescindible castigo a los culpables, la índole controversial de los proyectos de institucionalización de la memoria del horror, la incidencia de este drama en el actual proceso nacional. (...)

(...) ¿Qué se puede discutir de la memoria? Pensar esa experiencia humana colectiva de la memoria desde su historicidad concreta. Pensar que ese sitio donde se fija lo irreparable –la muerte– y lo irreductible –la justicia– apunta no sólo a lo que de ella se admite como instancia acusatoria, sino a la posibilidad de construir un potencial crítico ausente, ahí donde la sociedad argentina realmente no lo tiene. Ahí donde nuestra sociedad no quiere o no puede decir ni admitir ni asumir el estado de las cosas: en este caso, el estado ruinoso de una historia nacional. (...)

(...) Planteo: la memoria debería ser aquello, en la Argentina del presente, que impida la naturalización de su historia: que no la tranquilice culturalmente, que desmitifique las formas de dominación de la historia por las cuales ésta siempre "se sigue haciendo" pase lo que pase, enancadas en un nunca puesto en duda sentido histórico. Quiero decir, a la vista de las lapidarias secuelas sociales, culturales, económicas y éticas que la crónica del terror de Estado y los desaparecidos dejaron en la Argentina (sustentadas en el pacto de silencio como corporación mafiosa de las Fuerzas Armadas), enfocar la cuestión de la memoria es preguntarse qué es posible discutir para que las políticas críticas de la memoria no concluyan también realizando esta historia ciega e inescuchable sobre sí misma, en vez de develar de esa historia su estado terminal. Que es posible debatir para que aquello no pase a historia, no adquiera su forma final como historia, sino como conciencia de un gran impedimento

de la comunidad, en lugar de homogeneizar un pasado, ahora con el problema del genocidio adentro, simplemente legalizado como pasado.

Dicho de otra manera: no aportar silencio al silencio. No encerrar la cuestión de la memoria en una resolución tribunalicia justiciera, o como renacimiento de una política "revolucionaria" en su nombre. No complicar a la memoria con una idea de su posible y venidero "triunfo", ni desde la otra vereda, adecuarla a las argumentaciones que sólo aceptan su protagonismo para los actuales "tiempos críticos" (construyendo, entonces, el simulacro de tiempos no críticos, posmemoria aciaga). Y aún más: no postular una memoria que, frente a excepcionalidades ignominiosas y lacras de la historia, se la piense sustancialmente como dignificadora de la sociedad, en tanto "fortaleza" de un recuerdo acusatorio de lo inhumano frente a una sociedad apática o cómplice. Porque desde esta comprensión de una memoria políticamente redentora, la propia catástrofe de los años de la dictadura pasa a ser amenazada por una memoria normalizadora, simplemente reclamante de condenas efectivas, o autosaturada de políticas salvacionistas inmediatas. (...)

(...) Lo posible de discutir es cómo repensar la memoria en la Argentina para hablar de su actualidad, cómo componer una contramemoria, contra lo que estamos habituados a considerar de nosotros mismos. Si no quebramos desde la palabra las trampas escriturales, el idioma, los ideologismos eficaces, las apoyaturas sistematizadas, la memoria de la muerte deviene muerte de la memoria, desaparición del pasado en su propia cita. Ejemplos sobrarían de tal memoria infectada: lo que produjo la dictadura no fue, como quedó ya establecido, básicamente un modelo económico neoliberal que requirió asolar de cadáveres sin sepultura y campos de concentración clandestinos el país. Desde esta lógica discursiva nos volvemos a encontrar con el espejo en blanco, con nuestros fantasmales rostros tan desaparecidos como el desaparecido. Desde esta lógica interpretativa, la memoria sigue reparando lo irreparable. Sigue diciendo lo que hay que decir: sigue haciéndose tan infaustamente "comprensible" como lo requiere el dominio cultural de una historia, aunque tal dominio se convierta en blanco de nuestro dedo acusatorio. Desde esta lógica que aparecería irrefutable –absolvedora de lo humano comunitario a causa de los engranajes de las estructuras objetivas del sistema y de los "intereses" económicos–, las políticas de la memoria vuelven a reinstaurar la historicidad del mutismo, las apariencias del pasado. Vuelven a identificarse con las identificaciones, a situar a la sociedad histórica en los itinerarios consoladores de lo caduco. (...)

Nicolás Casullo

En la cultura contemporánea, obcecada como está con memoria y con traumas sobre genocidio y terror de Estado, el olvido tiene una 'mala' prensa. El olvido puede describirse como el fracaso de la memoria e implica un rechazo o inhabilidad para comunicar. A pesar de que algunos argumenten que nuestra cultura está demasiado centrada en el pasado, el olvido permanece bajo una sombra de desconfianza y se ve como un fracaso evitable o como una regresión indeseable. Por otro lado, la memoria puede ser considerada crucial para la cohesión social y cultural de una sociedad. Cualquier tipo de identidad depende de ella. Una sociedad sin memoria es un anatema.

La imagen negativa del olvido no es, por supuesto, ni sorprendente ni especialmente nueva. Podemos observar una fenomenología de la memoria, pero con certeza no tenemos una fenomenología del olvido. La falta de atención sobre el olvido puede ser documentada en la filosofía desde Platón hasta Kant, desde Descartes hasta Heidegger, Derrida y Umberto Eco, que una vez rechazó, sobre la base de la semiótica, que podría haber algo así como un arte de olvidar, análogo al arte de la memoria.

Estamos refiriéndonos con facilidad a una ética del trabajo de la memoria, pero probablemente negando que también podría haber una ética, mucho más que simplemente una patología del olvido.

Memoria, de cualquier forma, parece requerir esfuerzo y trabajo, olvido, al contrario, simplemente acontece.

En consecuencia, la demanda moral para recordar ha sido articulada en contextos religiosos, culturales, y políticos, pero, excepto Nietzsche, nadie hizo nunca una tentativa de elaborar una ética del olvido. Tampoco lo voy a hacer aquí, pero es claro que necesitamos ir más allá del "sentido común" binario que supone un abismo irreconciliable entre el olvido y la memoria.

Debemos ir también más allá de la tesis contenida en la paradoja que el olvido es constitutivo de la memoria. Reconocer esta paradoja, a menudo, implica concordar con el continuo predominio de la memoria sobre el olvido.

Es útil recordar la patología de la memoria total, tal como Borges la describe de manera tan brillante en su historia "Funes, el memorioso", reconocer que el olvido, en su amalgama con la memoria, es crucial para ambos: conflicto y solución en las narrativas que componen nuestra vida pública e íntima. El olvido no solamente hace 'vivible' la vida sino que es la base para los milagros y epifanías de la memoria.

Existe una política de olvido público que difiere de la que conocemos como simplemente represión, negación o evasión. Voy a presentar un caso histórico de olvido público –no en el sentido abstracto o genérico, sino con relación a situaciones concretas en que el olvido público era constitutivo de un discurso memorialista, políticamente deseable.

Voy a analizar dos debates recientes en que memoria y olvido se implican en un *pas de deux* compulsivo: la Argentina y la memoria del terror de Estado, por un lado, y de otro, Alemania y la memoria de los bombardeos permanentes de las ciudades alemanas en la Segunda Guerra Mundial.

La relación política entre estos dos casos, geográfica e históricamente tan dispares es que en ambos, tanto el olvido como la memoria, han sido cruciales en la transición de la dictadura a la democracia. Ambos configuran una forma de olvido necesaria para las reivindicaciones culturales, legales y simbólicas en pro de una memoria política nacional. Especialmente en el caso alemán, estoy inclinado a hablar de una forma políticamente progresiva de olvido público. Al mismo tiempo, se reconoce que hay que pagar un precio por esa instrumentalización de la memoria y el olvido en el dominio público. Aun formas políticamente deseables de olvido darán resultados que distorsionan y erosionan la memoria.

El precio a pagar es comprensión, precisión y complejidad.

En pocas palabras: en la Argentina había una dimensión política del pasado, a saber, los atentados en la guerrilla urbana a principios de la década de 70, tuvieron que ser 'olvidados' (silenciados, desarticulados) para conseguir un consenso nacional de memoria que emerge en torno de la figura del desaparecido como víctima inocente.

En cambio, en Alemania, fue la dimensión de la experiencia de los bombardeos de las ciudades alemanas que tuvieron que olvidarse para admitir plenamente el Holocausto como parte central de la historia nacional y de autocomprensión.

Obviamente, la Argentina ha alcanzado una nueva fase de discusión en que un olvido público pasado es substituido por una nueva configuración de la memoria y el olvido. Esta nueva postura debe permitir un tributo histórico más correcto sobre el período que condujo los militares a la dictadura. Los avances en las políticas de derechos humanos, encarnados en la figura de los desaparecidos y en la condena moral del régimen militar, son suficientemente fuertes para resistir a la tentación de una falsa memoria de izquierda heroica que, de cualquier forma, me parece más síntoma de un movimiento de desespero que una versión históricamente sustentable.

Si *Nunca más* y el proceso contra los generales en 1985 estableció una victoria de los derechos humanos en la Argentina, con base en un relativo olvido público, un caso análogo puede hacerse con relación a la Alemania de la postguerra. En Alemania el reconocimiento de la naturaleza criminal del régimen nazi dependía de la fuerza de la memoria pública del Holocausto y de la aceptación de la culpa por la guerra.

Pero inclusive estas nuevas versiones mantienen la historia como sustentada en la oposición mal olvido vs. buena memoria política. Mi argumento es que la estructura binaria del discurso es en sí reductora porque le falta reconocer la dimensión del olvido público que era central para la victoria de los memorialistas, sobre aquellos que querían el olvido. Como en el caso argentino, algo tuvo que olvidarse en el debate político público para que la memoria política del Holocausto tuviera "éxito" en primer lugar.

Como en la Argentina a partir de 1980, el olvido público en Alemania desde sus primeros tiempos estaba al servicio de una memoria política que era, en última instancia, capaz de forjar un nuevo consenso nacional, aceptando responsabilidades por los crímenes del régimen anterior. En ambos países, los recuerdos repudiados por razones políticas resurgieron.

Resurgieron no solamente como un retorno de lo reprimido, sino como resultado de una nueva amalgama del recuerdo del pasado con un presente político.

Así como la crítica latinoamericana sobre el neoliberalismo y el consenso de Washington presionó los recuerdos de la oposición de izquierda al capitalismo, llevándolos hacia un primer plano (los recuerdos de

Allende en Chile serian un otro ejemplo), fue la guerra de Irak que dio a la memoria alemana sobre los bombardeos urbanos su resonancia contemporánea. La ironía en esta danza entre memoria y olvido es, evidentemente, que cuando ciertos recuerdos de interés político como el recuerdo del Holocausto en Alemania y la memoria de los desaparecidos en la Argentina están codificados en el consenso nacional y se tornan clichés, se han convertido en un nuevo desafío para la memoria viva.

La represión produce inevitablemente un discurso, como nos enseña Foucault. Un discurso memorialista omnipresente, inclusive excesivamente público con una campaña de marketing, puede generar otra forma de olvido, un olvido de agotamiento... El desafío del agotamiento afecta ahora ambos: la memoria del Holocausto y los recuerdos de la guerra aérea y tal vez hasta la memoria de los desaparecidos. En ese punto es cuando el foco intenso en la memoria del pasado puede bloquear nuestra imaginación del futuro y crear una nueva ceguera sobre el presente. En este punto, podremos desear colocar entre paréntesis el futuro de la memoria para poder recordar el futuro.

Andreas Huyssen

[...] A menudo se arguye que, para poder tratar temáticas tan delicadas como las que han enfrentado hasta la muerte a los ciudadanos, hay que dejar pasar tiempo para que la distancia temporal permita su objetivación. Este argumento se ha utilizado en Francia para explicar la significativa cronología de los centros interpretativos de la ocupación, pero también en España para afrontar públicamente el franquismo y su represión, y, como consecuencia, la dignificación de la resistencia antifranquista. Pero es más importante el discurso subyacente, porque está muy extendido y muy presente en medios populares, políticos, museográficos y académicos. De hecho, la argumentación sobre la "necesaria" distancia temporal para la comprensión histórica y, sobre todo, para su transmisión y divulgación entre los ciudadanos, lo que hace es relegar los acontecimientos a un pasado que se considera cerrado, agotado, y en la práctica significa la ruptura entre pasado y presente, la no-continuidad entre lo uno y lo otro, una ruptura que no existe en la vida y que, por lo tanto, se transforma en olvido de los hechos, o en su encubrimiento, y sitúa la memoria en una excelente posición para la manipulación política. [...] [...] La distancia temporal no hace que el conocimiento sea mejor, lo que hace es que sea diferente. Y lo que a veces se gana con nuevas informaciones pierde la riqueza de la vivencia y el testimonio. La invocación al transcurso del tiempo y a la distancia para poder hacer frente a la historia reciente y tan dolorosa en nombre de la objetividad es en realidad –y siempre– una simple operación ideológica destinada a elaborar otra versión de los hechos, o encubrirlos, o banalizarlos. [...]

Proyecto de creación del Memorial Democrático.

[...] Al menos desde que el escritor Robert Musil advirtió que no hay nada más invisible que un monumento, las acciones destinadas a inscribir la memoria colectiva en el ámbito público deben asumir esa condición paradojal de los memoriales. Destinada a la conmemoración y el recuerdo, la fijación de las memorias en el espacio lleva consigo el riesgo de su normalización y su olvido. La velocidad y la indolencia propias de la vida en la metrópolis conspiran contra una experiencia activa y cotidiana de la memoria. Y sin embargo, sus habitantes precisan registrar en las ciudades los dolores pasados a fin de reconocerse en el paisaje del presente. ¿Cómo inscribir las huellas del sufrimiento en la superficie dura de la ciudad? ¿Cómo aunar el cuidado a los sobrevivientes y el respeto a los muertos con un compromiso alerta hacia los vivos? ¿Pueden conciliarse el cemento y la sensibilidad? En Berlín y en Buenos Aires preguntas como éstas han rodeado a las iniciativas y discusiones dedicadas a la memoria de los traumas colectivos y los modos de señalarla en el rostro de la ciudad. El totalitarismo, el genocidio y la persecución política que se adueñaron del escenario urbano dejaron su huella y herida en él. ¿Cómo señalarlas? ¿Quién debe honrar la memoria de las víctimas? ¿Los deudos, el Estado, la sociedad toda? ¿Pueden separarse estas cuestiones de un uso pleno y participativo del espacio de la ciudad? [...] [...] Los monumentos diseñados para evocar el pasado de horror mantienen a la vez una tensión con los sitios reales que albergaron ese horror y, velados o visibles, siguen diseminados en el tejido de la ciudad. Ellos son testimonio directo y evidencia de esos crímenes. Su presencia alecciona tanto como incomoda. ¿Qué hacer con ellos?

En Berlín, el dilema acerca de si usar recintos oficiales del régimen nazi para servir a ministerios actuales enfrentó a los ciudadanos con las preguntas por la culpa adosada a esos edificios. Construcciones que aúnan destreza arquitectónica con la connotación totalitaria del régimen criminal, como el aeropuerto de Tempelhof y el estadio de Olympia, son objetos de uso cotidiano y testigos de la historia que interpelan en silencio al peatón. ¿Cómo usar esos edificios malditos? ¿Están los sentidos atados a la arquitectura o pueden resignificarse mediante la apropiación simbólica del espacio? Esta idea animó a quienes promueven consagrar a la memoria la Escuela de Mecánica de la Armada (ESMA), donde funcionó un centro ilegal de torturas durante la última dictadura argentina. Los gestores, que vieron cumplirse su aspiración cuando el presidente Néstor Kirchner cedió el predio para la construcción de un Museo del Nunca Más, encaran ahora la dificultad de encontrar un consenso respecto a qué narrar en su interior. Emplazada en una de las principales avenidas de la ciudad, la ESMA, también llamada el "Auschwitz argentino", es conocida por haber ocultado tras su majestuosa fachada un submundo de terror. Otros sitios de la violencia estatal clandestina, en cambio, permanecen ocultos y disimulados en la superficie urbana y van siendo lentamente señalados y, literalmente, desenterrados. Es el caso del Club Atlético, un antiguo centro de tortura que fue demolido y aplastado bajo una autopista y ahora es lentamente excavado y estudiado en una curiosa arqueología del pasado reciente.

También la Topografía del Terror, sobre las ruinas del cuartel central de la Gestapo, expone como una víscera abierta el esqueleto de la estructura nazi en el centro de Berlín. Como en el Club Atlético, sucesivas capas de historia habían ido acumulándose por efecto del tiempo y la indiferencia. Como en Buenos Aires, el destino de estos centros es incierto y difícil. Experiencias como la del Centro de Documentación de la Casa de la Conferencia de Wannsee, que convirtió al nido del genocidio nazi en un ámbito de aprendizaje, dan cuenta no sólo de la fuerza testimonial sino también de la potencialidad

didáctica de esos espacios. ¿Pero quién asume, política y financieramente, los costos de la memoria? (...) En las capitales argentina y alemana la historia sigue latiendo. Bombas y bunkers se descubren en Berlín y antiguos centros de tortura de la dictadura se revelan en el mapa porteño del terror. Éstos son relevados y señalados, en ocasiones, por los mismos vecinos. Mediante la "marcación" de lugares, su apropiación física, emocional o simbólica, las memorias locales dan también respuesta a la pregunta de qué hacer con las huellas del terror. Actores colectivos expresan así su versión de la historia y enlazan las memorias nacionales, grupales e individuales. Placas y monumentos en sindicatos, universidades y escuelas de Buenos Aires otorgan esa dimensión local al recuerdo e inscriben su sentido en los lugares de paso habitual. En Berlín, la "pared de espejo" erigida por habitantes del barrio de Steglitz incorpora al reflejo los nombres de sus vecinos judíos; los breves carteles del Bayerisches Viertelcon fragmentos de las leyes racistas de Nüremberg introducen la dimensión cotidiana de la persecución en sitios familiares; adoquines de bronce insertos en veredas de toda la ciudad incitan al peatón a "tropezarse" con los nombres de quienes vivieron allí antes de ser deportados; en Neukölln, una proyección silenciosa ilumina sobre la acera la historia de una cárcel local. La intensidad de estas intervenciones reside en su capacidad de suscitar la memoria en un ámbito de uso diario. Como micromemorias dispersas en la ciudad, interrumpen un instante la deriva cotidiana e invitan al paseante a detenerse y reflexionar. En Buenos Aires la demarcación de los sitios donde ocurrieron las muertes por la represión de diciembre del 2001, que a poco de sucedidas ostentaban pequeños monolitos recordando a las víctimas, junto a dedicatorias y flores, indica un modo de la memoria espontáneo y directo, más ágil que los tiempos ralentados de las decisiones políticas. Si en los monumentos, con su afán definitivo, anida el riesgo de gene-

rar un efecto opuesto al deseado sellando autoritariamente el acceso al pasado, las iniciativas locales y participativas del recuerdo amplían el alcance de la memoria proponiendo una multiplicidad de relatos. Memoria oficial y memorias locales no se contradicen sino que se complementan, componiendo un mosaico de sentidos que dialogan entre sí. Las demarcaciones de la tiranía y la violencia, con sus muros, vallas y zonas vedadas, se revierten en los modos afirmativos de adueñarse del espacio y muestran que la memoria no reside tanto en los edificios como en los sentidos y afectos asociados a ellos. Un mismo objeto puede revertirse de significados diversos y hasta opuestos según el lazo emotivo que se establezca con él y la lectura política que se proponga. Así la Puerta de Branden-burgo contrapone su carácter de icono bélico imperial a los rasgos positivos que adoptó como emblema de la caída del muro de Berlín y la reunificación posterior, y ambos sentidos retroceden cuando las polémicas manifestaciones de los extremistas de derecha la convierten en una temible reminiscencia de la marcha de las antorchas nazi. Un espacio cargado de significados superpuestos, como la Plaza de Mayo en Buenos Aires, adquirió un valor adicional en el imaginario político argentino por las madres de desaparecidos que con sus rondas de los jueves se adueñaron moralmente de él. Su memoria, como esas marchas, es activa y permanente. Como los "escraches" que hacen los hijos de desaparecidos ante los domicilios de ex represores para advertir su presencia a los vecinos, como las "anti-marchas" que en Berlín buscan contrarrestar los actos de extrema derecha, estas prácticas sustituyen el memorial por una disposición comprometida en el presente. Ellas enseñan que la mejor memoria es una conciencia alerta y que el recuerdo puede grabarse en el cemento, pero sólo vive en los corazones y las mentes de quienes habitan la ciudad.

Estela Schindel

(...) La clave está en adueñarse de la historia para construir memoria. Memoria en función de un proyecto que discuta acerca de qué queremos apropiarnos y qué dejar de lado, o sea el conjunto de valores que nos permita transformar la historia en memoria, es decir construir un camino por el cual marchar. La "halakhah" como menciona Yerushalmi, "El Camino" que le da a un pueblo el sentido de identidad y de su destino. Y no construir memoria porque sí, porque volvemos a caer en una nueva falacia....

(...) Muchas veces nos venden esto de la memoria, de qué hay que recordar, de cómo hay que recordar, y cómo estas prescripciones acerca de qué recordar contribuyen a la salud de nuestra sociedad.

No hace mucho leí en el diario un artículo acerca de cómo la memoria se construye dejando que los hechos hablen por sí mismos, es decir que la memoria surja casi espontáneamente. Realmente me llamó mucho la atención porque me remonté al positivismo del siglo XIX, en el que la racionalidad técnica a partir de sus interpretaciones hacía que los hechos hablaran. En realidad los pobres o afortunados hechos, una vez acaecidos, nunca tuvieron la oportunidad de hablar sino fue a través de sus intérpretes, quienes los cuantificaron, cualificaron y establecieron sus bondades y sus perjuicios. Por lo tanto son esos intérpretes quienes nos transmitieron la normalidad o la patología social que encierran cada uno de ellos. (...)

(...) Vuelvo a repetir la memoria es un instrumento maravilloso para reconstruir nuestro pasado reciente, pero también puede ser un instrumento que nos conduzca a olvidos colectivos funcionales en pos de aportar al discurso único. Y esto se agudiza sobretodo cuando las interpretaciones de los procesos sociales tratan de homogeneizar el pasado y se apoyan en la reducción de la responsabilidad del interpretador.

Se privatizan los hechos y como pertenecen a la esfera privada de las víctimas, de quienes me compadezco, sí, profundamente, pero no tienen nada que ver conmigo. Esa negación inducida conduce a que los sucesos salgan de la esfera pública, escenario donde se han producido, e irremediablemente las responsabilidades quedan en el ámbito de las personas y no de las instituciones.

Los discursos hegemónicos que construyen memorias hegemónicas son el mejor modo para defenderse de la invasión de los recuerdos que pesan. Son en muchos casos la forma de impedir su entrada, es decir de tender una barrera sanitaria porque tienen la misión social de generar tranquilidad recordando el pasado. Eso es el efecto que se busca y que se alcanza cuando pareciera que los hechos no hubieran sucedido, es decir cuando los hechos se convierten en increíbles. Y aquí cito nuevamente a Primo Levi, sobreviviente de Auschwitz, cuando dice: "Que no

[...] La decisión de construir un museo instalado en uno de los edificios monumentales que dejaron los arquitectos de Hitler en las afueras de Nüremberg, donde el partido nazi celebraba durante los años treinta sus rituales anuales llamados "Días del partido del Reich" fue otra decisión de aquellas que, al parecer, necesitaban medio siglo para ser tomadas. "Hacer memoria" en un lugar que funcionó como espacio de propaganda nazi es, obviamente, distinto que conmemorar y honrar a las víctimas.

Hablar de derechos humanos en un sitio como éste, conocido como eje de la propaganda nazi significa contrarrestar la barbarie nazi, la negación absoluta de los derechos humanos, con su afirmación enfática como buscaron hacerlo, pocos meses después del Tribunal de Nüremberg, los redactores de la Declaración Universal de Derechos Humanos. Pero significa también relacionar el pasado nazi con los retos del presente, mucho más cuando el público que visita el lugar es mayormente de jóvenes para quienes el nacional-socialismo parece cosa de un pasado remoto y cuya información sobre esa época es cada vez más indirecta. [...]

[...] El Museo Judío de Berlín posee ahora una colección impresionante de todas las épocas de la larga y rica historia de los judíos en Alemania. Recupera, de manera trágica, el vacío que dejó el Holocausto –representado a través de "vacíos" en la arquitectura del edificio–, y retoma la historia del primer museo judío que la misma comunidad judía había construído en los últimos años antes de la llegada al poder de Hitler. La arquitectura moderna y desafiante que Daniel Libeskind diseñó para este nuevo museo fue tan impresionante que el edificio fue visitado por miles y miles de personas antes de que albergara una sola pieza de exposición. No pocos piensan que en su estado vacío era un reflejo más impactante y adecuado de la historia de los judíos en Alemania que la enorme y rica exposición que actualmente está a disposición de los visitantes. [...]

Rainer Huhle

ver fuese igual que no saber, y que no saber alivia la cuota de complicidad o de connivencia. Pero a nosotros la pantalla de la deseada ignorancia nos fue negada: no pudimos dejar de ver".
La pregunta hoy es: ¿de qué memoria hablamos? ¿Hablamos de una memoria que se arma como un rompecabezas de sucesivos hechos que hablan por si mismos?, ¿Hablamos de una memoria que se arma a partir de la visión de los interpretes de esos hechos? Y si es así, ¿quiénes son los habilitados socialmente para seleccionar e interpretar los hechos que van a formar parte de esa memoria?.
Primo Levi escribió: "La memoria es un instrumento maravilloso pero falaz" y yo agrego sobre todo si caemos en manos de esos interpretadores de hechos que se olvidan o confunden los contextos donde acaecieron los hechos, que se olvidan o confunden también quienes fueron los actores de esos hechos. Es decir, si nos olvidamos de la historia.

Mónica Muñoz

Todos los museos son museos de historia. Esto es lo que sugiere el hecho de que el concepto de patrimonio, producto de la modernidad, tenga un carácter intrínsecamente histórico: en tanto materialización de los referentes del presente en el pasado, el patrimonio responde a una determinada concepción del tiempo, que impone una concatenación lineal en la ordenación del mundo. (...)

(...) En un proceso aparentemente paradójico, las nuevas naciones adoptan, para reivindicar su derecho a la autonomía y a la existencia, los mismos lenguajes y sistemas de representación que las naciones de las que se liberan. Aunque no se diga de forma explícita, el museo nacional de cada nueva nación puede ser integrado en un programa político del espacio público que supere el estricto ámbito museístico. (...)

(...) El museo moderno se instaura a partir de un juego de hegemonías que separa a los productores de conocimiento de los espectadores del conocimiento. El museo, espacio público ordenado por profesionales, se convierte en un espacio de control social del conocimiento.

La primera deriva afecta a la especialización de las instituciones culturales en un tipo concreto de colección: las publicaciones van a parar a la biblioteca, los documentos escritos no encuadernados al archivo y los objetos al museo. La vigencia de este reparto no puede esconder la tendencia a la trasgresión sugerida por un determinado número de experiencias, algunas de ellas asociadas con las corrientes de las llamadas nuevas museologías. Las fórmulas de tratamiento museístico del patrimonio se han multiplicado significativamente, desde la diversificación de los soportes admitidos en una colección museística junto a la cultura material (imagen, sonido, memoria oral, todos ellos integrantes de un patrimonio inmaterial cada vez más reivindicado), pasando por la conservación *in situ* promovida por los ecomuseos, hasta la renuncia explícita a constituir colecciones.

Este último museo ejemplifica la trampa de algunos discursos relativistas: abierto a todas las voces y a todos los lenguajes, el museo se convierte en un gran calidoscopio en el que todas las posibilidades interpretativas conviven sin jerarquía, la perspectiva crítica se difumina y la polifonía corre el riesgo de convertirse en una jaula de grillos. En definitiva, la progresiva humanización de las ciencias sociales ha llevado a que el museo pase de la colección al hombre, del objeto a la idea, y de la idea al discurso. (...)

(...) El museo, nacido como espacio público de representación de un saber institucionalizado, como templo de la modernidad, sólo puede sobrevivir en medio de los debates de la contemporaneidad si es capaz de transformarse en ágora, en un espacio abierto de diálogo y de confrontación. Esto resulta especialmente relevante en el caso de los museos de historia, que ya no pueden limitarse a transmitir identidades o hechos históricos unívocos, y que tendrán que abrirse cada vez más a la representación de los pasajes, de los olvidos, de las alternativas abortadas y de los conflictos que definen la forma en la que las sociedades se reflejan en su pasado para renovar o bien discutir un consenso.

Desde la ciudadanía y desde la academia –también desde un sector político que perdiese el miedo a la pluralidad de discursos sobre el pasado y la identidad– deberíamos reivindicar las potencialidades del museo como espacio cívico de negociación sobre las memorias, en el que pudiese converger la participación del mayor número posible de ciudadanos en el debate y en la reflexión sobre los referentes patrimoniales que podrán permitirles orientarse en el presente. En los ensayos para encontrar nuevas narrativas de la historia que superen las limitaciones del relato lineal, los científicos sociales han desaprovechado hasta ahora, al menos en Cataluña, el interés de los lenguajes museográficos y el reto de participar activamente en la conformación de los recuerdos individuales y colectivos a través de las nuevas formas de restitución de la investigación. (...)

(...) Las memorias históricas individuales y colectivas se cuecen en este caldo de manifestaciones institucionales y ciudadanas, más o menos mediatizadas o espontáneas, pero siempre cargadas de sentido. El hecho de que interpretar el pasado siempre sea un acto político –y precisamente porque lo es– no debería legitimar a ningún sector para monopolizar el uso de los espacios en los que transmiten estos discursos. (...)

Montserrat Iniesta

(...) La memoria siempre tiene algo de imposibilidad, como si esa experiencia hubiera quedado clausurada en el silencio de los que no regresaron. Edmond Jabès dice: "Mientras que no nos expulsen de nuestros vocablos, nada tendremos que temer; mientras nuestras palabras conserven sus sonidos, tendremos una voz, mientras nuestras palabras conserven su sentido, tendremos un alma". Jabès habla de la memoria que siempre es deudora de palabras, pero también nos advierte el peligro que se cierne sobre la memoria cuando las palabras enmudecen. En ese momento, la escritura nace como testimonio.

¿Es la memoria verlo todo, decirlo todo, mostrarlo todo? La memoria se construye hoy sin espacios en blanco, sin sombras ni penumbras, la transparencia de la información ilumina hasta lo más profundo de la barbarie humana. La saturación informativa reemplaza el saber de lo acontecido. Mucho más de nada. Cuando la memoria se convierte en mera información sufre su propio destino: la de ser la expresión de un instante. Una época que ha confundido cuantificación con sabiduría, que cree que la acumulación infinita de información es capaz de llenar el vacío de lo inexpresable. Memoria confinada en museos solitarios –acumulando huellas– o en el espectáculo de la hipócrita nostalgia cinematográfica.

El exceso de memoria lleva a la parálisis. Una memoria integral sería insoportable. ¿Qué se debe guardar? ¿Podemos hablar de olvido selectivo? Siempre habrá que elegir para poder hacer frente al exceso de información del tiempo de los datos y de la publicidad de lo privado.

La memoria es una carga terrible que muy pocos pueden llevar. Por ello, los pueblos prefirieron olvidar o rodear las imágenes del dolor con el lenguaje de lo absolutamente lejano.

¿Qué memoria construir desde el abismo del silencio? Vuelvo a Jabès: "el porvenir es el pasado que viene". Parece inexorable el borramiento de la memoria histórica en una cultura que ha hecho del presente su única referencia.

(...) ¿Qué hacer? ¿Cómo es posible impedir que los mitos cristalicen, se alienen de la comunidad que los quiere utilizar para contar su lucha por la transformación del mundo volviéndose contra la propia comunidad? No puedo ni quiero responder la pregunta por el qué hacer según el viejo paradigma leninista; solo me atrevo a plantear, como historiador comprometido con las luchas sociales y citando a Wu Ming: "Nuestra respuesta es la siguiente: contando historias. Hace falta no parar de contar historias del pasado, del presente o del futuro, que mantengan en movimiento a la comunidad, que le devuelvan continuamente el sentido de la propia existencia y de la propia lucha, historias que no sean nunca las mismas, que representen goznes de un camino articulado a través del espacio y el tiempo, que se conviertan en pistas transitables. Lo que nos sirve es una mitología abierta y nómada, en la que el héroe epónimo es la infinita multitud de seres vivos que ha luchado y lucha por cambiar el estado de cosas". (...)

Horacio Tarcus

¿Qué es el hombre sin esta relación entre el provenir y el pasado? ¿Será que ese pasado que viene es el regreso de la barbarie como continuidad de la historia humana y como terrible promesa del porvenir? Dolorosa certeza de un pasado que retorna como barbarie. Quizás el porvenir –e invirtiendo la frase de Jabès– ya no sea el pasado que viene sino su clausura definitiva, el dominio del olvido. En el Antiguo Testamento hay un relato, el de la mujer de Lot –sobrino de Abraham– aquella que por mirar atrás –luego de la destrucción de Sodoma– fue convertida en estatua de sal. A pesar de la desobediencia es muy humano mirar atrás. Ella iba a dejar su casa, y su familia, ¿cómo no querer mirar atrás por última vez? Siempre estamos mirando atrás para seguir adelante. (...)

Juan Antonio Travieso

(...) Quizá la gente atribuye demasiado valor a la memoria y no bastante a la reflexión. Creemos que la rememoración es un acto ético profundamente arraigado en el corazón de nuestra naturaleza; después de todo, acordarse es todo lo que podemos hacer por los muertos. Sabemos que vamos a morir y llevamos luto por aquellos que, en el curso normal de las cosas, murieron antes que nosotros, abuelos, padres, profesores, amigos mayores que nosotros. La insensibilidad y la amnesia de hecho parecen correr paralelos en la vida de cada individuo. Pero pienso que la historia nos da signos contradictorios en cuanto al valor de la rememoración para las diferentes comunidades. El imperativo que gobierna nuestras relaciones con los que murieron antes que nosotros –en el lapso de una vida humana, de una vida individual– se llama piedad. En el tiempo mucho más largo de la historia de una colectividad, esa prontitud por querer recordar, por conservar el contacto con los desaparecidos señala, desde mi punto de vista, un cierto disfuncionamiento. Hay demasiada injusticia en el mundo y demasiados recuerdos de desgracias pasadas. Pensemos en los pueblos que justifican todo lo que hacen por lo que les pasó siglos antes. Hacer la paz, es olvidar. Es más fácil reconciliarse si el lugar que ocuparía una memoria tal hace sitio a la reflexión sobre la vida que llevamos, y si dejamos disolverse las injusticias particulares en una comprensión más general de aquello que los seres humanos son capaces de hacerse los unos a los otros. (...)

(...)Y a las ideas sobre aquello sobre lo que la sociedad elige reflexionar, la sociedad da el nombre de "memoria". A la larga, me parece, este tipo de memoria es una ficción. Estrictamente hablando, soy del parecer que la memoria colectiva, eso no existe. Toda memoria es individual, no reproducible y muere con cada persona. Lo que se llama memoria colectiva, no es recuerdo sino una afirmación: la afirmación que tal cosa o tal otra es importante; que una historia atañe a algo que aunque parezca imposible tuvo lugar; que ciertas imágenes fijan la historia en nuestros espíritus; que ciertas ideologías crean y alimentan un stock de archivos de imágenes; que ciertas imágenes representativas entrañan ideas comunes cuya significación provoca pensamientos y sentimientos previsibles... (...)

Susan Sontag

Arte y Memoria

"El mundo es difícil de percibir./ La percepción es difícil de comunicar. / Lo subjetivo es inverificable./ La descripción es imposible./ Experiencia y memoria son inseparables. / Escribir es sondear y reunir briznas / o astillas de experiencia y memoria / para armar una imagen determinada, / del mismo modo que con pedacitos de hilos de diferentes colores,/ combinados con paciencia,/ se puede bordar un dibujo sobre una tela blanca".

Juan José Saer

Boceto de situación: La dinámica situación que vivimos en este momento histórico nos lleva a una necesidad de recordar, de hacer memoria de lo inmediato, buscar rastros de identidad, reconstruir esos lazos que parecían disueltos y que hoy reaparecen.

La Desaparición, no sólo como práctica genocida, sino también como manifestación simbólica, no es una cicatriz, puesto que nada se ha cerrado.

La Desaparición, la ausencia, es una negación a la identidad. Las secuelas de esa acción son marcas indelebles en el inconsciente colectivo.

El arte, como manifestación sensible, ha acompañado y ha sido parte, tanto de los paradigmas revolucionarios que intentó aniquilar la dictadura, como de la posterior búsqueda por la "aparición con vida" (primera consigna de las Madres de Plaza de Mayo al buscar a sus hijos), hasta el presente.

Nos toca ser parte, generacionalmente, de los hijos de ese momento histórico, de los que nacimos bajo el oscuro período de la dictadura militar.

La generación que hoy tiene la edad de los desaparecidos al ser secuestrados y que ha demostrado, recientemente, que a pesar de los intentos por domesticarla, es una generación que busca afirmar su identidad en el presente.

Los signos de la Memoria objetivados en imágenes: desde los rostros y las miradas de las victimas, hasta la búsqueda vital por la Justicia corporizada en la denuncia a los victimarios, libres por las leyes de indulto, son expresiones de la importancia vital de los procesos simbólicos.

A partir de los símbolos surgidos alrededor de las rondas de las Madres de Plaza de Mayo en los 80, desde las Siluetas de los desaparecidos a las Manchas de los H.I.J.O.S., la tradición de las relaciones estrechas y dinámicas entre las luchas políticas y el arte se mantienen como huellas indelebles de esta Cultura.

Seguirán brotando signos alrededor de los acontecimientos sociales como hongos que se multiplicarán descomponiendo la forma actual.

El arte continuará acompañando y siendo parte del espíritu de cada época.

La continuidad de la línea en el trazo avanzará sin fronteras hacia una perspectiva infinita.

Se unieron aquí varios factores estéticos que surgen espontáneamente, pero que con el tiempo constituirían parte de la identidad que adquirió esta práctica.

El señalamiento, la intervención del espacio público, el arte-acción, la gráfica, el diseño, la performance, la música o el teatro, la suma de estos factores acompañaron el proceso del Escrache desde el inicio, potenciando la fuerza política de la actividad.

Grupo Etcétera

¿Qué trato darle a este espacio de tan intensa carga simbólica, para que sea posible su transformación en algo distinto? Visité un campo de concentración nazi en Mauthausen (Austria) hace unos veinte años, y me fue suficiente. Nunca más necesité ni quise entrar en otro.

La experiencia fue dura, necesaria, ¡pero con una vez en la vida, me bastó! Algunas esculturas realistas en los campos circundantes, los hornos crematorios, los pabellones, el paisaje siniestro... Me parece que estamos ante la posibilidad de encarar algo distinto en la ESMA. El mantenimiento del Casino de Oficiales en su estado actual permitirá a los visitantes conocer lo esencial del funcionamiento del campo de concentración, tortura y exterminio que fue la ESMA, así como las distintas funciones de cada edificio. Será necesario un tratamiento "museístico" del espacio, en el sentido de garantizar su preservación, determinar un recorrido, elegir un sistema de señalización, un conjunto de textos, imágenes, una experiencia que consiga transmitir la intensidad política de lo que sucedió en ese lugar, un lugar histórico, un sitio de memoria. No me parece conveniente ni interesante limitar la experiencia de visita a la ESMA a este espacio. El Casino de Oficiales, donde tantos fueron interrogados hasta la muerte, no puede ser la única opción de actividad al entrar en la ESMA, especialmente para los argentinos de las nuevas generaciones. El amargo recuerdo de la muerte se impondría sobre todo. Nadie querrá volver al infierno varias veces. Un conjunto de proyectos educativos, culturales y académicos podrían dar al espacio un nuevo sentido, en el que la reivindicación de un país distinto por el que muchos murieron allí se exprese de una manera constructiva, propositiva. Un espacio donde podrían convivir una sala de cine y teatro, en la que se programen en forma permanente las películas que se han producido y se producen en la Argentina y en el exterior, relacionadas con las temáticas de los derechos humanos y del terrorismo de Estado, representaciones de Teatro por la Identidad, una videoteca especializada. También sería posible desarrollar una actividad académica de postgrado y de investigación, relacionada con la memoria y con los distintos aspectos y consecuencias de la represión dictatorial, de ámbito interdisciplinario. Un archivo donde se puedan consultar libros e investigaciones publicados en el mundo sobre estos temas. Los testimonios orales y escritos de los supervivientes, así como las declaraciones en el Juicio a las Juntas y otras instancias judiciales, puestos a disposición del público y de los investigadores. En el marco de una actividad diversificada de esta naturaleza, que pretende llenar de contenido el "Espacio por la Memoria y los Derechos Humanos", tendría sentido plantearse la exhibición de una colección de arte político moderno y contemporáneo, curada especialmente para ese fin, con zonas de exposición permanente y salas temporarias, en diálogo con los Museos de la Ciudad y participando activamente de un debate latinoamericano y global. Las artes visuales pueden aportar un modo de reflexión cualitativamente diferente de la mera narración de los hechos históricos. La interpretación subjetiva presente en la obra de cada artista podría proponer al visitante un contrapunto y una visión diferente de lo que sucedió, permitir una conexión emotiva con el público y generar una experiencia intensa y enriquecedora. La naturaleza de las obras visuales es capaz de inducir un tipo de reflexión en el visitante que se puede complementar y articular con la aportada por el reconocimiento del espacio del horror. La cultura visual predomina sobre la verbal, en particular, en los más jóvenes. Artistas de distintas generaciones han trabajado en torno a estos temas. Obras realizadas cuando se estaban creando las condiciones que permitieron que sucediera lo que sucedió, otras contemporáneas con los hechos, reflexiones de tipo social, referencias al entorno, obras realizadas en el exilio o en la cárcel, obras relacionadas con la memoria de los hechos y obras de artistas de las nuevas generaciones afectados por sus consecuencias podrían conformar un conjunto de mensajes e interpretaciones cuya elaboración definitiva se dejaría al visitante. Una colección de arte político, o las sucesivas muestras que la vayan definiendo, permitiría dotar al Espacio por la Memoria y los Derechos Humanos de un ámbito para la reflexión y el diálogo con los testimonios visuales de la época realizados por los artistas que vivieron la dictadura o se interesaron por sus consecuencias.

Marcelo Brodsky

(...) Y si bien las diferencias con el caso alemán son diversas y obvias, las preguntas fundamentales son sin embargo las mismas: ¿necesita una sociedad un intervalo de tiempo antes de que pueda comprometerse con la tarea del recuerdo?. ¿Cuál es la relación entre justicia y memoria?. ¿Puede la memoria clausurar el debate? ¿Puede el olvido abrir el espacio para la reconciliación social? ¿Admite el trauma una representación artística? ¿Cuál es el papel que juegan las obras de arte en los procesos públicos que atraviesan una memoria nacional traumática? ¿Es posible que exista alguna vez consenso sobre un período de la historia que dividió, y divide todavía, radicalmente al pueblo en vencedores, vencidos y beneficiarios? Por otra parte, una diferencia clave con el caso alemán reside en que el tema de las violaciones de los Derechos Humanos y la justicia resulta ahora prioritario en relación con el problema de la representación artística que ha obsesionado al arte y la literatura alemana desde los años sesenta. En décadas anteriores, la cuestión clave, en su compromiso con el Holocausto, era precisamente los límites de la representación, mientras que en la actualidad el movimiento transnacional de derechos humanos proporciona el contexto para la obra de los artistas que trabajan sobre la memoria nacional traumática. Esto es válido para las obras hechas tanto en América latina como en Sudáfrica, la ex Yugoslavia o Ruanda. Y puede ser una de las razones que explique la presencia abrumadora del testimonio, la documentación, la autobiografía y la historia oral en el actual discurso de la memoria. No obstante, la atención sobre los derechos humanos en un dominio transnacional ha abierto nuevos caminos para el papel político y público de las artes visuales, instalaciones, monumentos, memoriales y museos.

Me permito sugerir entonces que la actividad de los derechos humanos en el mundo de hoy depende en gran medida de la profundidad y expansión del discurso de la memoria en los medios públicos. Y la obra de los artistas puede implicar una contribución importante a ese discurso público. Sería un error postular una oposición entre, digamos, proyectos como el del Parque de la Memoria en Buenos Aires y la militancia política de los organismos de Derechos Humanos o de las Madres de Plaza de Mayo. El discurso público de la memoria se constituye en distintos registros que en última instancia dependen uno del otro y se refuerzan mutuamente a partir de su diversidad, incluso cuando los representantes de los diferentes grupos no estén de acuerdo entre sí en sus políticas. (...)

Andreas Huyssen

(...) La memoria, (...) soporta la tensión y las tentaciones del anacronismo. Esto sucede en los testimonios sobre los años sesenta y setenta, tanto los que provienen de los protagonistas y están escritos en primera persona, como los producidos por técnicas etnográficas que utilizan una tercera persona muy próxima a la primera (lo que en literatura se denomina discurso indirecto libre). Frente a esta tendencia discursiva habría que tener en cuenta, en primer lugar, que el pasado recordado es demasiado cercano y, por eso, todavía juega funciones políticas fuertes en el presente (véanse, sino, la polémicas sobre los proyectos de un museo de la memoria). Además, quienes recuerdan no están retirados de la lucha política contemporánea; por el contrario, tienen fuertes y legítimas razones para participar en ella y para invertir en el presente sus opiniones sobre lo sucedido hace no tanto tiempo. No es necesario recurrir a la idea de manipulación para afirmar que las memorias se colocan deliberadamente en el escenario de los conflictos actuales y pretenden jugar en él. Por último, sobre las décadas del 60 y 70 existe una masa de material escrito, contemporáneo a los sucesos –folletos, reportajes, documentos de reuniones y congresos, manifiestos y programas, cartas, diarios partidarios y no partidarios-, que seguían o anticipaban el transcurso de los hechos. Son fuentes ricas, que sería insensato dejar de lado porque, a menudo, dicen mucho más que los recuerdos de los protagonistas o, en todo caso, los vuelven comprensibles ya que les agregan el marco de un espíritu de época. Saber cómo pensaban los militantes en 1970, y no limitarse al recuerdo que ellos ahora tienen de cómo eran y actuaban, no es una pretensión reificante de la subjetividad ni un plan para expulsarla de la historia. Significa, solamente, que la "verdad" no resulta del sometimiento a una perspectiva memorialística que tiene límites ni, mucho menos, a sus operaciones tácticas.

Por supuesto, esos límites afectan, como no podría ser de otra forma, los testimonios de quienes resultaron víctimas de las dictaduras; ese carácter, el de víctimas, interpela una responsabilidad moral colectiva que no prescribe. No es, en cambio, una orden de que sus testimonios queden sustraídos del análisis. Son, hasta que otros documentos no aparezcan (si es que aparecen los que conciernen a los militares, si es que se logra recuperar los que se ocultan, si es que otros rastros no han sido destruidos), el núcleo de un saber sobre la represión; tienen además la textura de lo vivido en condiciones extremas, excepcionales. Por eso, son irreemplazables en la reconstrucción de esos años. Pero el atentado de las dictaduras contra el carácter sagrado de la vida no traslada ese carácter al discurso testimonial sobre aquellos hechos. Cualquier relato de la experiencia es interpretable.

Beatriz Sarlo

[...] ¿Puede el arte ser un freno ante el límite?

¿Acaso el arte sea capaz de ayudar ante las experiencias límites, inasimilables, experiencias como la desaparición de las experiencias, como la desaparición?. Para narrar eso, ¿quién podrá coordinar alma, ojo y mano?, ¿quién podrá ser justo para encontrarse consigo mismo en ese acto de representación de la mudez radical? ¿Cómo hacerlo cuando al arte aspira a las masas, cuando en el arte predomina el aparato sobre la persona y cuando para la persona el montaje artístico ya parece quedar limitado a lo inconsciente (porque ya no es experimentación: la experimentación es consciente)? ¿Cómo, cuando la política se concibe como obra de arte para producir industrialmente conciencias, para construir mediáticamente realidades? ¿Cómo, después de la estetización de la política (nacionalsocialismo) y de la politización del arte (comunismo)? ¿Cómo, cuando la experiencia se empobrece? ¿Cómo establecer un silencio en el que la verdad pueda germinar? ¿Cómo? ¿Acaso se podría inventar un procedimiento, una máquina, para hacer obras sobre el dolor, el horror, la crueldad y la violencia? ¿Cómo el arte podría hacer, podría ser una máquina que hace sentir lo no sentido? ¿Cómo percibir un campo de desaparición para que pueda significar investirlo con la capacidad de mirarnos a nosotros mismos; cómo hacerlo sin aniquilarnos por el aura de esa imagen? ¿Cómo lograr que esa narración consiga un sentido de reciprocidad? Pero también, ¿cómo evitar que sea una fuga hacia la fantasía, una naturalización de la fantasía que, como una película, se haga más natural que la realidad; cómo lograr no que deje de ser una pesadilla, sino que permita que el yo despierte? [...]

Claudio Martyniuk

[...] Hay un pensamiento de Jack London con el que aspiro a ser consecuente: London se proponía escribir páginas que no le inspirasen arrepentimiento cuando las leyera su hija. Hoy, como padre de tres hijas, este pensamiento me funciona como consigna. Estoy convencido de que no hay tema más difícil de abordar para los escritores argentinos que los años dramáticos que padecimos bajo la última dictadura militar y el impacto del terrorismo de Estado. A menudo vuelvo a fracasar en el intento de una novela que pretende recorrer esos años y alcanzar el presente. La protagonista es una chica, hija de militantes. Su padre fue asesinado en un enfrentamiento falso y su madre permanece desaparecida. La chica lleva un diario íntimo. Y en ese diario, con obcecación, registra cada mínima experiencia. La chica fabula que algún día encontrará a su madre. Entonces le entregará ese diario íntimo –que no es tan íntimo porque ahí están su historia y la Historia–, compuesto por libretas y cuadernos y blocks, donde está asentada la memoria de su ausencia. Cada vez que vuelvo a empezar, fracaso. Y cuando fracaso, me digo que no es por falta de oficio. Más bien, todo lo contrario. Esta clase de historias, me digo, se deben escribir contra el oficio.

Se suele decir que cuando un escritor habla de lo que está escribiendo dilapida la fuerza, la intensidad que debe concentrar en la escritura. Si hablo de este proyecto frustrado se debe, estoy casi seguro, a que me resulta imposible. Sin embargo, la memoria de esos años oscuros atraviesa muchos de mis relatos. La intención no es deliberada: mi recurrencia a ese tiempo negro es casi refleja. Sin duda, es una memoria instintiva.

Hace algunas semanas, Feinmann retomó, en una de sus contratapas en *Página/12*, el planteo de Adorno: ¿cómo escribir después de Auschwitz? Feinmann repite esa pregunta acá y ahora: ¿cómo escribir después de la ESMA? Parafraseando a Simone Weil, Feinmann propone que la filosofía –y, con ella, la literatura– deben estar del lado de las víctimas. Cito a Feinmann: "Cuando un país produce Auschwitz, cuando un país produce la ESMA, no se sale adelante diciendo sencillamente fueron ellos. Tampoco se trata de aliviar a los criminales diciendo fuimos todos. Se trata de enfrentar la densidad del acontecimiento: no hay retorno, no hay sociedades de buenos y malos".

Cuando hubo algo como la ESMA, sólo resta preguntar: ¿cómo, por qué, para qué y ahora qué? Y la respuesta, sostiene Feinmann, nos incluye a todos. Soy de los que confían en la capacidad transformadora del arte sobre la realidad. Sin embargo, mi optimismo es reducido cuando se le pide a una expresión estética –la literatura, en mi caso– que ofrezca respuestas. ¿A quién no le ha sucedido acudir a un libro buscando soluciones y encontrar, con angustia, que se le presentaban más interrogantes? La pregunta de Adorno, resignificada en nuestro país por Feinmann, me empuja a reflexionar otra vez acerca de las relaciones no siempre transparentes ni lineales entre la memoria y la creación. Nuestra democracia es débil. A veces, con tristeza, me pregunto cuánto tiene en realidad de democracia. No hay excusas que puedan justificar el indulto otorgado a los verdugos de la última dictadura. A pesar del trabajo admirable de los organismos defensores de derechos humanos, todavía falta recorrer un camino largo para ver la justicia soñada. Si me preguntan, en este marco referencial, dónde ubico la masacre ocurrida en la AMIA, diré que este crimen debe encuadrarse en el marco de esta democracia temblorosa, en la que intereses vinculados con aquellos años siniestros continúan operando con impunidad. En este marco referencial, leo y escribo. Las palabras no remiten sólo a las palabras. Los discursos no aluden sólo a otros discursos. Walter Benjamin dijo que la narración es el lugar donde el justo se encuentra con su verdad. Además de un entretenimiento, de una pasión, la literatura representa la transmisión de un saber. Por eso traduzco la consigna de London de esta forma: cuando le inquieta que su hija pueda avergonzarse de alguna página que él, su padre, ha escrito, lo que está inquietándole es si pudo ser fiel a su experiencia, si fue justo o no con esa verdad.

Un escritor no es ni tiene por qué ser el tipo más inteligente de la cuadra. Previsiblemente, tengo más interrogantes que respuestas, y todo aquello que puedo decir con respecto a la relación entre arte y memoria se basa en mi propia experiencia. Citando a Sartre, me digo que no se trata sólo de lo que hizo la historia sino de qué puedo hacer con eso que la historia hizo de mí. [...]

Guillermo Saccomanno

Quisiera empezar por hacer una afirmación que, por el momento, no puede ser sino dogmática: históricamente, el arte ha servido –lo cual, desde luego, no significa que pueda ser reducido a ello– para constituir lo que me atrevería a llamar una memoria de la especie, un sistema de representaciones que fija la conciencia (y el inconsciente) de los sujetos a una estructura de reconocimientos sociales, culturales, institucionales, y por supuesto ideológicos. Que lo ata a una cadena de continuidades en la que los sujetos pueden descansar, seguros de encontrar su lugar en el mundo. (...)

(...) Se habla, sí, de falta de memoria. Pero la memoria es, constitutivamente, una falta. Y es por lo que falta –y no por lo que sobra– que se organiza la historia. La historia, como la economía en su definición clásica es la administración de la escasez. Lo que sobra, el excedente, es lo que se vende en el mercado. Y el mundo de hoy es un gigantesco shopping de memorias inútiles que no nos permiten interrogar nuestras propias faltas. (...)

(...) ... "toda la civilización es el producto de un crimen cometido en común". Es, en efecto, esta dimensión también constitutivamente criminal del poder la que se nos pretende hacer olvidar, mediante el astuto expediente de apelar a nuestra memoria. Que no nos permiten interrogar, por ejemplo, cómo es que todos los días vuelven a llenarse los tinteros que vuelven a tapar, de mil formas diferentes, los nombres que sí quisiéramos recordar. Eso es lo que sucede cuando nuestra inevitable escasez es administrada por los otros. De la política de la memoria, supongo, se podría decir lo mismo que de la política a secas: o lo hacemos nosotros o nos resignamos a soportar la que hacen los demás.
Por supuesto, la apelación a la memoria histórica y al pasado es (o debería ser) algo bien diferente cuando el sujeto de la enunciación de ese recordatorio pertenece a/ se identifica con/ adopta la perspectiva de las víctimas de la historia, o por lo menos de aquellos que alguna vez trataron de hacer oír (o ver, o leer) una voz diferente a –y disidente de– la política, la historia y la cultura llamadas, con un término sugestivo, oficiales. Si la cultura "oficial" es también –sin desmedro de su jerarquía– una cultura soldada, solidificada y saldada de una vez para siempre, esta obra política de la memoria intenta abrir esas soldaduras, revolver las viejas heridas, mostrar que su cicatrización es apenas una costura apresurada y superficial. Esta repetición constituiría, al modo kierkegaardiano, una estricta novedad: la novedad de recordar nuestro pasado no como la barbarie superada que ya no puede retornar, sino estrictamente como una ruina, en el sentido ya citado que Walter Benjamin le daba a ese término. Es decir, no como un resto arqueológico que debe ser prolijamente reconstruido para restaurar el edificio histórico al que perteneció originalmente y así congelarlo para su exhibición turística de museo, sino arrancándolo de su contexto muerto para mostrarlo (son las bellas palabras de Benjamin) "como un recuerdo que relampaguea en un instante de peligro". (...)

(...) Quiero decir: reconstruir el sentido de lo que se nos escapa en el laberinto de la memoria implica empezar por recordar que escribimos ese sentido, nuevamente, con una tinta que nos ha sido proporcionada por los otros, y que está preparada para secarse y tapar cotidianamente lo que creemos entrever. Pero, sin embargo, usamos esa tinta como si fuera nuestra, sin preguntarnos cuánto hay en esa memoria de la memoria del Otro, del victorioso; cuánto hay en ella, en efecto, de "recuerdo encubridor", de eso que se nos hace recordar para mejor hacernos olvidar que, si bien somos nosotros los que escribimos, lo hacemos con tinta ajena. (...)

(...) Cuál sea la posición de la cabeza, sin embargo, depende de qué se haga con esos frágiles fragmentos de la memoria, de historia desmantelada: depende de si nos limitamos a reconstruir con ellos el museo de la barbarie del pasado, o si los tomamos como las ruinas de un presente que es necesario deconstruir todos los días para anticipar una reconciliación imposible. Ello requeriría, por supuesto, una recuperación de la tragedia en cuanto discriminación política de las culpas y las responsabilidades, y no en cuanto purga psicológica de los pecados. Quizás eso nos permitiría la famosa "recuperación de la memoria" por vía de un verdadero olvido. Porque es fácil decir que es necesario olvidar para poder vivir. (...)

(...) Pero un auténtico olvido no puede nunca ser voluntario para olvidar eficazmente, hay que no saber lo que se quiere olvidar. Nosotros, en cambio, lo sabemos demasiado bien: cada tanto aparece alguien en la pantalla de televisión para recordarnos lo que quiere que olvidemos, para recordarnos que nuestra memoria ya está indultada. Al revés, poder olvidar –"elaborar", como se dice– lo que no es necesario recordar, requiere una política de la memoria, de la herencia, de las generaciones.
En fin, quizá todo esto no sea posible. Lo que seguramente no es posible es que renunciemos a que sea deseable. Eso sería como usar la culpa para perder la vergüenza.
Ello significaría, para decirlo una vez más con Benjamin, que ellos han ganado definitivamente, y que ni los muertos están a salvo. Leída bajo esta luz, la comparación de Benjamin entre el campo de concentración y la estructura de la sociedad adquiere una dimensión muy diferente: no se trata de reducir Auschwitz a la sociedad para que se nos haga más familiar, sino de aumentar la imagen de la sociedad a Auschwitz, para que ella se nos haga más extraña, para que ninguna explicación histórica o sociológica, por más necesaria que nos parezca, nos sea suficiente. Del mismo modo, no se trata de que el arte o la poesía ya no puedan hablar después de Auschwitz, sino de que sea su propia palabra y su propia imagen la que muestre, beckettianamente, que no hay que decir. Que lo que hay que decir es lo que no puede ser dicho. (...)

Eduardo Grüner

(...) El libro mostraba un cierto número de fotografías tomadas en Dachau, Buchenwald y Bergen-Belsen en la Liberación. Lo que vi estaba más allá de todo lo que hubiera podido imaginar desde mi infancia apacible, no violenta, en Arizona y en California. Recuerdo el choque como si acabara de sacudirme hoy. Lo que veía mostraba lo que la gente es capaz de hacer a otra gente. Fue probablemente uno de los momentos más importantes de mi vida. Una teoría que desarrollé sobre la fotografía de la atrocidad, la fotografía de guerra, las imágenes de gente que sufre muy lejos de nosotros, es precisamente que tales imágenes serían hoy incapaces de suscitar en nosotros una conmoción tan intensa. En lo sucesivo, nuestras vidas son inundadas por tales imágenes. Hemos visto todo, y eso nos ha hecho cada vez menos sensibles, cada vez más curtidos. Esta idea del predominio de las imágenes sobre la realidad ha ido muy lejos. El sociólogo francés Jean Baudrillard, por ejemplo, ha hecho suya la tarea de señalar que la realidad no existe, que no hay más que imágenes. Estamos enteramente desconectados de la realidad; hemos visto tantas imágenes que ya no podemos reaccionar. Sin duda, hemos sido desensibilizados por la fotografía. (...)

(...) Podemos pues, sin duda, habituarnos al horror y en particular al horror de ciertas imágenes. Sin embargo, tendería hoy a decir que hay casos en que la exposición repetida a lo que lastima, a lo que entristece, a lo que repele no impide a las fibras sensibles vibrar. Pienso que la costumbre no es automática en materia de imágenes. Porque son transportables, porque pueden ser insertadas en contextos diferentes, las imágenes no obedecen a las mismas reglas que la vida real. Las representaciones de la crucifixión no se vuelven triviales a los ojos de los creyentes, cuando son verdaderos creyentes (...)

(...) ... Pero la gente ¿quiere realmente ser horrorizada? Probablemente no. Y además, hay imágenes cuyo poder permanece vivo en parte porque no se puede mirarlas muy a menudo. Las imágenes de rostros destruidos que serán siempre el testimonio de una gran iniquidad, subsisten a ese precio (...)

(...) La fotografía desgarradora no tiene que perder su poder de choque. Pero no ayuda mucho a comprender. Es el relato lo que nos ayuda a comprender. Las fotografías hacen otra cosa :nos atormentan.(...) Pero hoy, cuando las miramos,¿quiénes somos nosotros? ¿Qué miramos nosotros? No somos espectadores. ¿Para qué sirve, podemos preguntarnos, mostrar estas imágenes? ¿Es acaso solamente para que nos sintamos mal? ¿Acaso para consternarnos, para entristecernos? ¿Es para ayudarnos a hacer un duelo? ¿Es verdaderamente necesario mirar tales imágenes, dado que esos horrores, sucedidos hace tanto tiempo, ya no pueden ser castigados? ¿Quizá somos mejores por haber visto esas fotos? ¿Nos enseñan algo? ¿No confirman simplemente lo que ya sabemos, y lo que deseamos ya saber? (...)

(...) Soy del parecer que hay que dejar que esas imágenes nos atormenten, aun cuando no sean más que imágenes, símbolos, parcelas importantes de una realidad que no podrían abarcar en su totalidad: cumplen, sin embargo, una función vital. Las imágenes dicen: "¡Ahí está lo que las personas son capaces de hacerse las unas a las otras!" "¡No olviden!". No es exactamente lo mismo que pedir a la gente acordarse de toda una suma monstruosa de horrores en particular. Decir "¡No olviden!", es otra cosa que decir "¡No olviden jamás!"(...)

(...) Durante más de un siglo de modernismo, el arte ha sido redefinido como una actividad consagrada a terminar en un museo o en otro. En la actualidad el estar expuestas y conservadas en condiciones similares es el destino de muchas colecciones fotográficas. Entre esos archivos del horror, las fotografías de los genocidios son las que conocieron el impulso institucional más importante. Se trata de asegurarse, creando lugares de memoria públicos para esos documentos y otros testimonios, que los crímenes que pintan permanecerán inscritos en la conciencia de la gente. Eso se llama recordar, pero a mi juicio es mucho más que eso. En su proliferación actual, el museo-memoria es el producto de un modo de pensar y de hacer el duelo de la destrucción del judaísmo europeo en los años 30 y 40, que encontró su colofón institucional en Yad-Vashem, el museo de la Shoah en Jerusalén, en el museo (sorprendentemente bien concebido) del Holocausto de Washington, y en el Museo Judío, una realización arquitectónica magnífica, que se abrió recientemente en Berlín. Fotografías y otros objetos y registros de la memoria de la Shoah circulan incansablemente como evocaciones permanentes de todo lo que representan. Esas fotografías de sufrimiento y de martirio son más que los recuerdos de la muerte, de la derrota, de la victimización. Evocan el milagro de la supervivencia. La conservación de la memoria perpetua pasa inevitablemente por la creación y la constante renovación de los recuerdos que vehiculizan especialmente las fotografías íconos. La gente quiere poder visitar sus memorias y reavivarlas. Muchos necesitan consagrar en museos de la memoria el relato de sus sufrimientos, un relato completo, cronológico, organizado e ilustrado; eso es muy importante.

Susan Sontag

"Su elemento constitutivo esencial, su materia prima, por así decirlo, es el miedo (...) Esta descripción de la relación estructural entre individuo y sociedad es una metáfora ajustadísima de la experiencia argentina en la segunda mitad del siglo pasado. ¿Miedo de qué? De la cana, de los milicos, del sida, de caerse de la escala económico-social, del ridículo, de desaparecer en todos sus sentidos (...)

La obra más potente en torno de los secuestros, las pérdidas y la sensación de secretos indecibles que todos conocen que ha envenenado nuestra sociedad, en suma, lo que podríamos resumir como 'el miedo en sí mismo', arroja también luz sobre la futilidad de la discusión sobre arte comprometido y light, sobre la supuesta ideologización o desideologización de determinados espacios; y revela que todas esas son construcciones discursivas que generan algún grado de capital simbólico o real para sus constructores, pero que no se corresponden con la realidad de las obras y los artistas tan linealmente como se pretende."

Carta de **Nicolás Guagnini** a R. Jacoby

ESMA y Museo

"Ahora hay que llevar a la conciencia de cada argentino que en ese espacio no se ha depositado algo que ya fue, que pasó, una antigualla. En el tema áspero del horror y la memoria del horror lo que frecuentemente desespera es un deseo que aprisiona a todos: congelar, dejar atrás, olvidar. La 'memoria', para serlo, no puede estar guardada, protegida en un santuario al que se acude cuando se quiere 'recordar'. En los museos suelen estar las cosas del pasado, las que ya fueron y no volverán a ser, las que hoy, casi siempre, son una rareza: un sable, un poncho mazorquero... En este Museo de la ESMA está expuesta la condición humana en su estado más puro de aniquilación, de muerte. Y todo el que vea ese Museo deberá saber que 'eso' no es el pasado. Que es un presente eterno, algo que fue y siempre puede volver a ser ya que es, ni más ni menos , lo que el hombre es, su oscura esencia obscenamente desplegada. Eso ocurrió y no le ocurrió a otros. No es un 'espectáculo'. Un 'más allá' de mí. Una exterioridad que, en cuanto tal, no me incluye..."

José Pablo Feinmann

Del Símbolo: (...) El 24 de marzo de 2004 fue notable por su dimensión simbólica y política. Pero este gesto público, la implicancia del Estado, no aminora el problema y la indecibilidad de la memoria. En el gesto simbólico, político, jurídico, de múltiples dimensiones, que tuvo lugar en la ESMA, se puso de manifiesto un conflicto para el cual no tengo respuesta: cómo recordar, qué recordar, qué hacer con estos sitios, sitios emblemáticos que poseen una carga sacra, sitios de la tortura y del sufrimiento, de la abyección. Qué hacer con ellos, abrirlos, mostrarlos, entrar en la dinámica del museo –que es una dinámica necesariamente ligada a la estetización, al turismo, la masificación–, qué hacer con la memoria, con los lugares de la memoria, con el exceso, con la falta... En definitiva, qué hacer con aquello que es necesario aceptar: que esa fisura, ese vacío, lleva muy bien el nombre de lo trágico, tal vez de lo trágico de la tragedia griega, de aquello que no tiene resolución, que no se salda ni con castigo ni con perdón. Y que ni siquiera se salda con la justicia, que como todos sabemos nunca es suficiente, nunca alcanza, no existe humana justicia para los crímenes de lesa humanidad, nada puede saldar este diferendo.

Entonces, aceptar que nuestra identidad colectiva tiene este vacío que nada podrá llenar, esta fisura con la cual debemos convivir, es algo sin duda inquietante pero que no podemos desoír. (...)

Leonor Arfuch

Del Lugar: (...) Decidir qué hacer en el lugar del horror se ha convertido en un problema. El interés por transmitir a las nuevas generaciones de argentinos una visión comprometida con los caídos y su visión del mundo ha servido como detonante de una discusión sobre la memoria, en la que se expresan puntos de vista diferentes sobre cómo narrar, qué herramientas usar para hacerlo, qué guión histórico usar como referencia, qué lenguaje, qué palabras, qué imágenes.

Si el espacio está marcado por su historia de gritos y de sangre, es lícito preguntarse si cabe en él la reflexión y el arte. Si es posible representar lo sucedido o si es mejor transitarlo en silencio.

Las artes visuales han intentado aproximarse al tema de modos distintos. El imposible retrato de un desaparecido, la difícil representación del horror, y sin embargo la necesidad imperiosa de no olvidar y de contarlo de un modo inteligible a quien no lo ha vivido.

Las ideas son fragmentarias, y se ven desafiadas a cada paso por la contundencia de los hechos. El espacio está vacío, evacuado de su ajetreo marinero y de su dudoso proyecto educativo. Y sin embargo ese vacío no es suficiente, no cabe en él lo que no se ha dicho todavía. Los discursos se agotan, mientras persisten el cemento y las marcas del terreno.

Es necesario dotar de contenido visual y verbal el recorrido, para que al recorrerlo los jóvenes, los testigos de la época y los visitantes de otros mundos entiendan de modo emotivo e imborrable lo que allí sucedió y se vean estimulados a actuar para evitar que se repita.

Marcelo Brodsky

Trama: Creo que es muy importante que la información que dé cuenta de los sucesos –sobre todo de las responsabilidades acerca de los sucesos– ocurridos dentro del campo de concentración que funcionaba en la ESMA puedan ser transmitidos a las nuevas generaciones para evitar un manto de olvido y de impunidad, y también para evitar la repetición ciega de tamaña violencia desplegada: un museo del terror, un museo del terrorismo de estado. Un museo que permita configurar una genealogía del genocidio, inclusive de sus aspectos económicos y culturales.

Otra cosa es un "museo de la memoria". Hay allí una ambigüedad y un peligroso contacto entre la memoria de los genocidas y la memoria de las víctimas. La memoria de los seres humanos que fueron llevados por la fuerza a ese lugar no se aloja allí. No pueden museificarse de igual manera una y otra cosa. Necesita de la nada, que no es olvido: es la presencia de una ausencia.

La dificultad de proponer imágenes que nos pongan en contacto de manera cálida con esa ausencia es notoria y perturbadora. Sin embargo, creo que es fundamental intentar esa acción. No cortar la trama, cruzar el agujero negro, y sobre todo no dejar solos a aquellos que aún hoy, pese a todos los esfuerzos desaparecedores, siguen haciendo escuchar su voz.

Eduardo Molinari

Mitos: (...) Creo que hay que identificar y llevar adelante proyectos que nos lleven a discutir, por ejemplo: ¿la teoría de los dos demonios, que "exculpaba" al grueso de la sociedad de cualquier participación en los procesos históricos analizados, qué imagen de sociedad propiciaba y para qué?, la discusión que se avecina acerca de los contenidos del Museo de la Memoria en la ESMA, ¿nos remitirá a discutir acerca de la lucha armada, la violencia política, la respuesta que se les dio a estos sucesos desde el estado de derecho?, o bien, ¿volveremos a discutir el tan mentado prólogo del *Nunca Más* cuando está probado fehacientemente que muchos de los cuadros dirigentes de las organizaciones armadas en algunos casos estuvieron años detenidos-desaparecidos en la ESMA y posteriormente fueron asesinados?

Éstas y otras más son las preguntas que nos debemos para poder construir una memoria que se construya a partir de un sistema de valores que se oponga a la mentira deliberada por deformación de las fuentes y archivos, de la invención de pasados recompuestos y míticos al servicio de los poderes de las tinieblas. Una memoria que no propicie el olvido y que se sustente en la justicia. (...)

Mónica Muñoz

Huellas: (...) ESMA, campo, fuerza que impedía a los ojos ver miradas. ESMA, campo de gritos para imponer el silencio. ESMA, persistencia de cada uno de los crímenes. ESMA, ¿desaparecida?. ¿Hay rastros en ESMA de lo experimentado?. ¿Lugar vacío, como la memoria?. Tras la huella o desde la distancia, hacia el pasado. Advertir que la memoria se convirtió en una preocupación central: el foco habría pasado de los futuros presentes a los pasados presentes. Allí se ubica el auge de los testimonios. ... Las políticas de la memoria, dirigidas por los estados, se basan en emplazar, emplacar y fijar cómo debe ser la representación oficial del pasado. Evitan que una sociedad se quede sin pasado (como si eso fuera posible). Musealiza. Globaliza hasta la discusión sobre el abuso de la memoria (inverosímil en la Argentina, y sin embargo, se oye repetir el cántico). La literatura del boom de la memoria. La conciencia de la imposibilidad de hallar la representación correcta. El entretenimiento, la industria del espectáculo y el arte como mercancía ganan explotando la memoria. El deber impone. Las "Comisiones por la Memoria" para "mantener viva", "fomentar" el estudio, "contribuir" a la educación y difusión del tema, "recopilar, archivar y organizar toda la documentación". (...)

(...) Exceso de olvido, ¿pero también exceso de memoria? No hay límite para la memoria de quien no ha vivido el infierno de que da testimonio (Jankélevich). Así la condena de Primo Levi a los verdugos: que no cesen de recordar. A las víctimas, en cambio, les deseo que olviden, si pueden. Los otros, tejiendo la culpa o cultivando la indiferencia. Hilos de visión, hilos de sentido rodeando los hechos, y escribir para recuperar y reparar, para exigir más reparación, para reconstruir, para arrancarle a la nada, para paliar esa dolorosa situación, básica y perdurable, que describió con precisión Primo Levi: los que sabían no hablaban, los que no sabían no preguntaban, los que preguntaban no obtenían respuestas.

ESMA agujero: por allí se pierde el espacio, se absorbe el tiempo, personas, objetos, palabras. Salir sólo es sacar. Entrar es desaparecer. Desaparecer que nunca cesa. ESMA no tiene fin. Sinfín de palabras y silencios. De negro opacado por el negro. (...)

(...) Escritura del desastre sobre el presente (no desapareció la desaparición de los desaparecidos, no desapareció la responsabilidad ante lo sucedido). Las huellas van desapareciendo, queda latente algo del orden del trauma y de lo siniestro. Distancia y herida abierta, pasado intrusivo que es presente, aun cuando no haya sido experiencia plena en el pasado. El recuerdo, la memoria trazan distancia, pero esa distancia es relato. Describir, simplemente, más que explicar, preguntar. Un edificio, unas rejas que vemos cotidianamente, una vereda. ESMA carece de sentido decir que es irrepresentable. Con misticismo se hizo del desaparecido una figura vacía de sustancia, sacralizada, un absurdo sin sentido, una idolatría.

Desenredar, desembrujar, apropiarse de las huellas y del lenguaje, de la materialidad y de la politicidad. (...)

Claudio Martyniuk

213

Vacío: Cada sujeto tiene un "input" informativo diferente. Cada visitante o grupo de visitantes carga con su historia, con su propio acervo de información, interés y sensibilidad. Hay quienes son contemporáneos de los hechos que se "relatan" y habrá quienes no vivieron la época y cuentan con innumerables y diversos niveles de acercamiento a la temática.

Los sitios que son testimonios materiales cuentan con un poder propio de transmisión: narran, expresan, comunican, lo que fueron y lo que son. Mantienen un diálogo entre el pasado y el presente. Las reconstrucciones "fieles" de estos espacios debilitan ese "poder", porque inevitablemente son interpretaciones subjetivas, ya sean de individuos o de grupos de individuos. La reconstrucción falsea la realidad, corriendo el riesgo de convertirse en una "interpretación hegemónica".

La memoria de lo que "FUE" siempre está constituida de lo que "ES". ¿Desde cuál presente se "reconstruye"? ¿Desde cuáles recuerdos? ¿Quiénes? Siempre hay una selección "contaminada" por innumerables motivos: el paso del tiempo, las vivencias y coyunturas del presente, los protagonistas activos, los dueños de la memoria. Todos ellos "motivos y actores" que irán cambiando a lo largo del tiempo y en el futuro.

Dejar el sitio "tal cómo se encontró" habilita la reflexión, la imaginación, la emoción. Habilita a quien lo visita a hacerse preguntas, a querer saber más.

Es mucho más contundente la transmisión no "acabada". Cuando hay un relato terminado y unívoco, se genera un alejamiento en el espectador, que se siente "afuera" de un posible diálogo. Qué más fuerte y expresivo que el "vacío encontra-do" a llenar por relatos múltiples, en los cuales la memoria se activa y se comparte. Cómo "reconstruir" lo que fue, cuando no sólo se trata de "reconstruir" espacios físicos, tal o cual elemento del lugar; la cucheta, "la huevera", la escalera, la sala de tortura, la picana o la "parrilla", en este caso concreto del Casino de Oficiales. ¿O interesa por sobre todo alcanzar una transmisión lograda desde la perspectiva de la condición humana, de lo que en ese espacio aconteció? No hay duda que "rescatar" el lugar en donde acontecieron los hechos es de singular importancia para testimoniar el pasado común de muchas generaciones y es una prueba contundente. Así como está, vacío, frío, deshabitado.

Alejandra Naftal

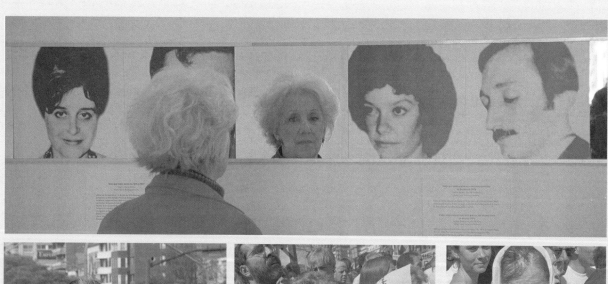

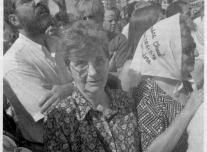
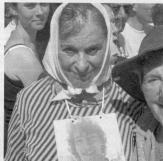

En el Museo que queremos debe darse la palabra a las minorías, a los olvidados de la historia y de los museos. Debe ser un lugar de intercambio donde los problemas mayores de la sociedad contemporánea sean el punto neurálgico de la noción de patrimonio. El siglo XXI exige otros acercamientos a la realidad que permitan desarrollar capacidades para almacenar y transmitir a la vez lo mítico y lo histórico, pero, sobre todo, la complejidad del mundo sociocultural actual.

El Museo que queremos deberá entonces incorporar otras memorias silenciadas y reivindicar los valores de justicia, autonomía e igualdad, como el significado más profundo de esas luchas reprimidas por la dictadura de 1976-1983.

Dado que todo el predio de la ESMA fue una instalación que estuvo al servicio de la represión ilegal en general y de las acciones del grupo de tareas en particular (secuestros, reclusión, tortura y exterminio) fundamentalmente en su momento junto a otros organismos, el desalojo y recuperación de todo el predio.

Queremos definir, dentro de este predio, tres espacios con distintos destinos de la memoria.

Uno, el Centro Clandestino en el que la memoria tendrá como interrogante *el por qué* y *el cómo* se implementó el terrorismo de Estado. Donde la memoria permanece en el *pasado*. Este lugar físico estará integrado por el Casino de Oficiales y los lugares donde funcionaron dependencias del CCD. Se transmitirá allí el accionar de las FF.AA. (la Marina en este caso), los métodos que utilizaron para sacar información, intentar "quebrar" a los militantes, las torturas físicas y psicológicas que infligieron a sus víctimas y el destino final de miles de personas que allí vivieron sus últimos momentos.

También se comunicarán las vivencias y experiencias que allí experimentaron quienes estuvieron detenidos desaparecidos, algunos por días y otros por años.

El otro, el espacio para la memoria en conexión con el *presente* y donde el interrogante será el *para qué* se implementó el terrorismo de Estado. Allí deberá funcionar un Museo del terrorismo de Estado, que tendrá una muestra permanente, cuyo contenido deberá ser fruto de una larga reflexión de organismos de derechos humanos y de la sociedad toda. Abarcará como paradigmático el período 1976-1983, con antecedentes que deberían remontarse, mínimamente, a 1930 y sus consecuencias hasta nuestros días. Con referencias a las violaciones a los derechos humanos, *el por qué* y *el para qué* no sólo en nuestro país sino en América latina y en el mundo.

Y, finalmente, el contacto con el *porvenir*, donde el interrogante será *el para qué lucharon* las víctimas del terrorismo de Estado, donde la proyección de la memoria tendrá que ver con el proyecto de país que quiso construir aquella generación que sufrió el exilio en el exterior, el exilio interno, la prisión, tortura, desaparición y muerte.

No resultan suficientes los espacios de homenaje o la memoria emocional: la mejor reivindicación a los detenidos-desaparecidos y a los ideales por los que lucharon y murieron sería destinarlos a lugares dedicados a la educación en derechos humanos económicos y sociales y a la práctica de los mismos, como su transformación en institutos –educativos y de salud– comprometidos en la mejora de las condiciones de vida de las capas más necesitadas de la población.

De la propuesta de **Familiares de Desaparecidos y Detenidos por Razones Políticas, Madres de Plaza de Mayo-Línea Fundadora y Abuelas de Plaza de Mayo.**

[...] La ESMA, así como otros sitios que funcionaron como centros clandestinos de desaparición y exterminio durante la dictadura, constituye una evidencia material que caracteriza y testimonia el desarrollo de un proceso histórico: la implementación de prácticas sociales genocidas en la Argentina durante las décadas del 70 y 80...

Toda la materialidad de la ESMA, es decir el predio con todos sus edificios y su campo de deportes, constituyó el núcleo operativo de la Armada para implementar la represión.

En ese sentido la ESMA, desalojada en su totalidad (incluido su campo de deportes) de presencia naval, y preservada como testimonio material del genocidio constituirá un aporte a la construcción de la memoria del pueblo argentino, memoria que, unida a la búsqueda de verdad y justicia, permitirá reconocernos e identificarnos como sujetos históricos partícipes y conscientes de nuestro rol de constructores de nuestra realidad.

A la hora de pensar en la preservación de la Escuela de Mecánica de la Armada (ESMA) como testimonio del genocidio perpetrado en la Argentina en las décadas del 70 y 80, resulta indispensable investigar y analizar los antecedentes vinculados a la preservación de patrimonio histórico y cultural. En ese sentido especificamos algunos conceptos que consideramos deben tenerse en cuenta para la conservación y atribución de significaciones y representaciones que le serán otorgadas como Espacio para la memoria:

- El predio completo de la ESMA, sus edificios con su contenido y sus alrededores, incluido su campo de deportes significan un LUGAR que funcionó como centro clandestino de desaparición y exterminio, y toda su materialidad constituye el TEJIDO HISTÓRICO de ese sitio.

- El VALOR CULTURAL de la ESMA como centro clandestino de desaparición y exterminio significa valor histórico y social para las generaciones presentes y futuras, porque representa el núcleo operativo de la práctica social genocida implementada por el Estado en las décadas del 70 y 80, y es un elemento importante para la explicación de la causalidad y funcionalidad del genocidio.

- La CONSERVACIÓN de la ESMA significa todo el proceso de tutela por el Lugar con el fin de mantener su Valor Cultural, es decir, su conservación como sitio-testigo del genocidio, como centro clandestino de desaparición y exterminio, y debe incluir medidas para su seguridad, su mantenimiento y su futuro. La conservación debe basarse en el respeto por el tejido histórico del sitio, y no debe distorsionarse la evidencia que posea.

- La Conservación debe incluir su MANTENIMIENTO, entendido éste como el cuidado continuo de toda la materia física de la ESMA, del contenido –todo el predio con sus edificios y su campo de deportes– y del entorno del lugar.

- La Conservación no debe permitir ninguna demolición o cambio que tenga un efecto adverso sobre el valor cultural del sitio.

Debe excluirse toda intrusión en el medioambiente que tenga un efecto adverso sobre la apreciación histórica del lugar.

- La PRESERVACIÓN de la ESMA es apropiada ya que el estado actual del tejido histórico en sí constituye evidencia de un valor cultural especifico, la de sitio histórico testimonio del genocidio. La preservación debe limitarse a la protección, al mantenimiento y, si fuere necesario, a la estabilización del tejido histórico existente, pero sin distorsión alguna de su valor cultural.

Es apropiada la RECONSTRUCCIÓN del Casino de Oficiales como parte del centro clandestino de desaparición y exterminio, ya que constituye un lugar que ha sufrido transformaciones destinadas a ocultar los hechos que allí tuvieron lugar. A través

de la Reconstrucción se puede llegar a revelar el valor cultural del lugar en su totalidad. Dicha reconstrucción debe limitarse a la reproducción del tejido histórico, cuya forma es sabida a través de la evidencia física-documental y testimonial, y debe ser visible y reconocible la Reconstrucción como obra nueva.
- La política de conservación que se adopte con respecto a la ESMA debe tener en cuenta que la ADAPTACIÓN de ese espacio a otras funciones que no sean las de significar, preservar y representar los acontecimientos históricos que tuvieron lugar allí, constituye una forma de atentar contra su valor cultural como sitio testigo del genocidio. (...)

De la propuesta de la **Asociación de Ex Detenidos Desaparecidos**

De la Conservación:

La obstinación de muchos argentinos en la conservación y preservación de los lugares en donde funcionaron los Centros Clandestinos de Detención durante la última dictadura militar no se plantea como un ejemplo a seguir, como ocurre con otros sitios históricos, sino, como una herida, una cicatriz y sobre todo como un llamado a la reflexión sobre nosotros mismos.
A futuro, estos espacios se podrán visitar. Los sobrevivientes podrán mostrarle a sus hijos, a sus nietos, cómo era un lugar donde ellos estuvieron. Pero también para todos, Estos sitios serán elementos de un relato histórico, social y cultural.
Sin embargo, también es significativa una cuestión que siempre aparece –incluso desde el ámbito de especialistas (museólogos, arquitectos, historiadores)– relacionada con la persistencia de los espacios construidos: edificios, esquinas, calles, ciudades; que permiten una experiencia vivencial atravesada por los cinco sentidos, donde una persona puede tener una idea de cómo fue y cómo se vivió en esos espacios; cosa que no puede hacerse a través de un plano o de una foto; que en tal caso, entrará por los ojos, requerirá una elaboración intelectual y, además demandará un entrenamiento previo. En cambio, el edificio está ahí, se puede ver, se puede entrar, se lo puede tocar; tiene una textura, tiene un olor, un color. En definitiva, transmite una vivencia mucho más fuerte, la cual permite una identificación más plena con lo que constituye nuestra historia y nuestra cultura.

Del Relato:

Un relato múltiple, abierto a la interpretación, promoverá la reflexión y el aprendizaje. Un relato que incluya diversas voces, pero basado en un acuerdo de principios básicos. Un relato que combine el documento, el testimonio y el arte. No será recreando el horror como se podrá transmitir lo sucedido. La reconstrucción del escenario de la tortura es paralizante. Reconstruir un espacio de horror es contraproducente, al pretender congelar el tiempo para construir una didáctica ejemplarizadora. Reconstruir como un orfebre un espacio inexistente contribuye a matar los matices y a eliminar la riqueza que el recuerdo subjetivo y sugerente puede provocar.

Construir un relato múltiple es mucho más difícil que construir uno homogéneo. Las diferencias que hay entre los distintos organismos y grupos de sobrevivientes respecto del futuro de la ESMA pueden leerse como un problema pero también como una oportunidad para elaborar un discurso complejo y multidireccional, en el que no existan voces únicas que actúen como las dueñas de la verdad. Todos los que cayeron no pensaban de la misma manera. Todos los que queremos recordarlos y mantener viva su memoria, tampoco. Partiendo de este hecho evidente, es necesario actuar con generosidad y amplitud.
Es necesario entender que la democracia participativa, la libertad de expresión, la igualdad de derechos y la multiplicidad de puntos de vista son imprescindibles para encarar este proyecto con la amplitud que requiere.

Del Predio:

Dejar el predio vacío es una invitación a que lo llene otra propuesta. Ni en política ni en urbanismo, los espacios desocupados tienen capacidad de resistir el paso del tiempo. Dejar la ESMA reducida a una única función de memoria, con sus 17 hectáreas y sus 34 edificios, es en parte una ingenuidad, y también es una invitación para que, si se producen involuciones políticas en el país, el lugar se pueda convertir en lo que la autoridad del momento determine. En cambio, si se encuentra ocupado por distintos proyectos dependientes del Estado, solidarios, educativos y de derechos humanos, es muy probable que esos mismos proyectos velen por mantener su espacio y por dar continuidad a su misión y es también previsible que sepan defenderse de los movimientos contrarios a su continuidad apelando al apoyo de distintos sectores de la sociedad.

De la propuesta de **Buena Memoria, Asociación Civil.**

[...] Vivimos un tiempo histórico en que sobrevivientes y testigos directos saben que deben preparar el legado para las generaciones venideras: las narraciones, los archivos, los símbolos, los ritos, los museos y las imágenes.

Esos elementos pueden transformar la destrucción masiva y el trauma en conclusiones que puedan ayudar a encontrar nuevos caminos. Lo que deseamos es lograr que dentro del dolor se encuentre un espacio para que la tragedia no se mantenga en un presente continuo, sino que se transforme en lecciones para el futuro.

Preservar la memoria es proyectarse al futuro, sin los males que eran protagónicos cuando el pasado era presente. Quienes somos víctimas de la desmemoria de los gobernantes y de las instituciones, sobre lo que significó el terrorismo de Estado en nuestro país, estamos inmersos en un duelo inconcluso e interminable, en una fractura familiar y social, en la amputación del futuro, ya que también nos robaron los cuerpos e hicieron desaparecer las palabras. [...]

De la propuesta de la **Fundación Memoria Histórica y Social Argentina.**

[...] El museo como parte de una política pública de memoria

El proyecto de creación de un museo de la memoria en el predio de la ESMA es un hito histórico para nuestro país. Es, además, una gran oportunidad para construir políticas de Estado con respecto a la memoria. Para ello es imprescindible que se tomen algunos criterios básicos.

La legitimación social: el museo de la memoria debe trascender a las víctimas directas, los familiares de las víctimas y las organizaciones de derechos humanos, sustentándose en toda la sociedad. Es imprescindible ampliar desde todas las perspectivas el diálogo, para lograr un sentido del pasado compartido que sea fructífero para el presente. Es fundamental el involucramiento de las instituciones educativas, universidades, etc. de manera de vincular el conocimiento y la reflexión académica a la gestión, complejizando las miradas y multiplicando las propuestas creativas. Los sectores profesionales pueden aportar su experiencia y saberes específicos, promoviendo también la reflexión sobre la particularidad del proceso de la dictadura en diversos grupos. Pero además, porque la dimensión de los temas hace necesario pensar cómo construimos políticas de Estado perdurables y enriquecedoras. Políticas que trascenderán las coyunturas y los gobiernos si están sustentadas en una amplia legitimación social y en el respaldo político que surja de debates sociales profundos.

El marco institucional: la estabilidad del proyecto también requiere de una instancia institucional para su gestión que lo preserve de los avatares políticos. Este marco debe garantizar un ámbito adecuado de participación social que permita llevar adelante estudios, análisis y debates de largo plazo en cuanto al contenido del museo. Por otra parte, la gestión de una política estatal implica definir un sistema para elegir su órgano de gobierno, los mecanismos de transparencia y rendición de cuentas de la gestión presupuestaria, y la articulación política y administrativa entre las dos jurisdicciones, entre otros temas prioritarios.

La coherencia con otras iniciativas de memoria: el Estado puede lograr una eficaz interrelación entre las distintas iniciativas de memoria. También tiene una obligación en cuanto a la coordinación de proyectos que deben alimentarse mutuamente.

La proyección nacional: el museo de la memoria debe contar con una amplia participación y un profundo compromiso de las distintas áreas del Estado nacional para garantizar una mirada que incluya a todo el país. Esto es imprescindible si tenemos en cuenta que la memoria colectiva sobre la dictadura debe ser un marco en el que identificarnos como comunidad y por la necesidad de ampliar la legitimidad social de este nuevo espacio.

Criterios rectores de las actividades del museo

La pluralidad de voces: el relato del museo debe articularse en una pluralidad de voces que enriquezcan con nuevas miradas y también con nuevas preguntas.

La complejidad del debate: es imprescindible impulsar el debate sobre los procesos ideológicos, políticos, económicos y sociales que preanunciaron la violencia estatal y aquellos que posibilitaron el terrorismo de Estado. También es indispensable abordar el complejo debate sobre las formas de organización y militancia política, la lucha armada, etc. En primer lugar, porque es necesario ampliar los contenidos de la historia y los significados de la memoria. En segundo lugar, porque es importante generar una memoria que muestre cómo el terrorismo de Estado afectó a toda la sociedad, empobreciéndola y rompiendo los lazos comunitarios.

El lugar del testimonio: un papel primordial del museo debe ser la documentación tanto como la recolección y preservación de materiales que testimonien sobre la época.

La multiplicación de las memorias: el museo debe revalorizar y alentar a las distintas iniciativas de memoria que desde hace muchos años se han gestado y diversificado en sectores y generaciones, y multiplicado en expresiones periodísticas, académicas, artísticas, etcétera.

La educación: una función central del museo debe ser la promoción de una educación en derechos humanos. En este sentido debe tanto abocarse a desarrollar proyectos propios como a cooperar con las instituciones de educación formales e informales.

La reflexión académica: en los últimos años ha habido una importante producción académica sobre el terrorismo de Estado. La planificación y los proyectos del museo deben ser un espacio que incorpore dichas reflexiones y apoye nuevas producciones. Asimismo es fundamental que establezca vínculos con las instituciones universitarias.

La preservación del predio

La identificación pública de la ESMA y su preservación para la memoria es un paso trascendental para nuestra sociedad.

Al igual que lo ha hecho la justicia, implica reconocer que es parte de nuestro patrimonio cultural. El reconocimiento, la construcción y la preservación de este patrimonio es y será un pilar fundamental para nuestra sociedad, porque otorgará un espacio de significados compartidos sobre la experiencia contemporánea, anclándola en la historia. Estos edificios deben interpelar y estimular la reflexión; el diálogo y el debate, deben oponerse al silencio y la negación.

Sin embargo, el desafío es que no se convierta en un museo del horror. La recuperación edilicia, testimonial e histórica de un centro clandestino de detención es una herramienta fundamental para mostrar algunos de los métodos que la dictadura utilizó para imponer el terror. Sin embargo, es imprescindible que dicha reconstrucción privilegie la perspectiva de la reflexión y transmisión sobre qué sucedió, cómo sucedió y por qué pudo suceder. En este sentido debería abordar los crímenes de la ESMA desde las condiciones políticas, sociales y culturales que la hicieron posible.

En anteriores ocasiones en las que expresamos nuestra opinión también planteamos que debía profundizarse el debate acerca de la coexistencia allí de algunas de las instituciones de la Armada existentes en la actualidad. Pensamos que ese debate debía realizarse no en aras de una supuesta reconciliación, que nunca avalamos ni promovimos, sino en función de su utilidad o no respecto de los objetivos y el sentido del futuro museo, de las políticas de memoria que le sirvan de marco y en pos de la construcción de unas fuerzas armadas respetuosas de los valores democráticos. La opinión del CELS resultó minoritaria dentro del movimiento de derechos humanos. Muchos entendieron que no era el momento o el lugar para dar la discusión. Las distintas posiciones resultan atendibles y es indudable que se trata de un debate político complejo que se vería facilitado si la justicia hubiera actuado y existieran condenas penales para los que secuestraron, torturaron y asesinaron. Tampoco puede desvincularse de otras discusiones difíciles y profundas acerca del sentido de las políticas de memoria y de reparación y en general de los objetivos de las políticas de derechos humanos como condición para la reconstrucción de la institucionalidad en nuestro país.

De la propuesta del **Centro de Estudios Legales y Sociales –CELS–**.

La ESMA es un lugar emblemático no solamente para la Argentina sino para el resto de América latina. Doctrina de la Seguridad Nacional, Plan Cóndor, torturas, robo de niños, vuelos, son todos conceptos y palabras que se asocian con este centro de desaparición y muerte. También debemos recordar que fue uno de los cientos de centros clandestinos de detención que funcionaron en el país, no el único, y todos y cada uno de estos centros deberían ser debidamente señalados por lo que fueron, incluso las numerosas comisarías de policía que siguen funcionando como tales.

Para el Servicio Paz y Justicia (SERPAJ), lo que se crea con este acuerdo, entre Estado nacional y la Ciudad, es un "Espacio para la Memoria y para la promoción y defensa de los Derechos Humanos" que implica mucho más que denunciar el terrorismo de Estado. El mismo nombre del Espacio abre las puertas para actuar contra la dura realidades de las violaciones a los derechos humanos, económicos y sociales que sigue sufriendo hoy la Argentina y el resto del continente: "promoción y defensa de los Derechos Humanos". De ahí también surge el hecho de que la "memoria" no se limita a los crímenes de la ultima dictadura: la memoria de los pueblos originarios, de las complicidades del poder económico con las dictaduras, de la deuda externa, eterna, pagada e impagable, deberían, a nuestro criterio, ser parte del "Espacio para la Memoria y para la promoción y defensa de los Derechos Humanos". Asimismo, la promoción y defensa de los Derechos Humanos implica educar, estar con las víctimas, especialmente los niños, y trabajar para modificar las estructuras injustas del Estado que son causas fundamentales de las violaciones a los derechos. Con esto también queremos aportar a la definición del "¿para quiénes?" queremos un tal Espacio, y de ahí pensar en el "¿cómo?". Este Espacio mucho tiene que ver con las generaciones futuras, algo que no podemos olvidar. Finalmente, este acuerdo por el cual la Marina desalojará el predio en su totalidad tiene que ser visto también como un acto de desmilitarización de la sociedad.

En base a los conceptos vertidos, el SERPAJ quiere primero ratificar unos acuerdos previos compartidos por muchos organismos de Derechos Humanos: el desalojo del predio debe ser total; la apertura al público de forma general no puede producirse antes del desalojo total del predio; la sociedad toda debe ser partícipe de las ideas sobre el futuro de la ESMA. Segundo, existen muchas experiencias de "museos" y sitios históricos en el mundo relacionados con los temas de memoria y Derechos Humanos que es preciso tener en cuenta, estudiar, intercambiar, para avanzar hacia lo concreto. Finalmente, el Serpaj tiene presente que el predio de la ESMA es muy extenso, y no consideramos necesario hacer propuestas para cada uno de los edificios que lo componen, con la salvedad de que no aceptaríamos ningún uso contradictorio con la Memoria y los Derechos Humanos. El Gobierno de la Ciudad podría, por ejemplo, instalar un centro de Defensa Civil, donde se prepararían planes de emergencia ante distintos tipos de catástrofes, o un centro sanitario o de estudios e investigación sobre otros tipos de derechos (medio ambiente, energías alternativas, salud, centro de atención a las víctimas, Consejo de la Niñez)

Para el Serpaj, el "casino de oficiales", lugar donde estaban concentrados los detenidos-desaparecidos , seria el sitio principal de la memoria del terrorismo de Estado. Estaríamos de acuerdo con "reconstrucciones" parciales de cómo estaba el edificio en los años de la dictadura, y quiénes deberían definir esas reconstrucciones, el recorrido de visitas, etc, son los sobrevivientes. Consideramos también que en el "casino" no deberían producirse exhibiciones, exposiciones, charlas debates, etcétera.

El edificio emblemático (de las columnas) seria el lugar para presentar exhibiciones, exposiciones temporales, charlas debates, muestras de películas y videos, biblioteca, lugar de estudio, etc, sobre el terrorismo de Estado.

De la propuesta del **Servicio Paz y Justicia –SERPAJ–**.

La opinión de las Madres es absolutamente diferente a la de otras organizaciones.

Cuando el Presidente dio la noticia de que se iba a expropiar la Escuela de Mecánica de la Armada y que las organizaciones de derechos humanos iban a hacer un museo de la memoria, las Madres dijimos que la mejor memoria es la que tiene que ver con la cultura. Y en función de eso, le pedimos al señor Presidente que, si había un espacio, nos lo diera para hacer un centro cultural donde los jóvenes de todo el país tuvieran un lugar para exponer pintura, escultura, música, teatro, películas, videos…, todo lo que al joven lo inspire y le dé la posibilidad de hacer memoria de lo que pasó antes, de lo que pasa ahora y con el futuro.

Nosotras no queremos un museo donde la gente va sólo una vez a ver mucho horror y no lo ve nunca más. En una casa de cultura, en cambio, en un centro cultural para la juventud de todo el país, seguramente va a haber jóvenes todo el día y todo el tiempo, que recreen el pasado, el presente y el futuro. Y las Madres creemos eso, que la cultura tiene mucha participación y tiene mucha vida y nunca nos van a encontrar en algo que tenga que ver con la muerte. El pañuelo blanco se identifica con la vida. La muerte es la del verdugo, no la nuestra.

De la propuesta de la **Asociación Madres de Plaza de Mayo.**

¿Qué piensan de la decisión de Kirchner de transformar la Escuela de Mecánica de la Armada (Esma), que fue centro de torturas, en un museo?
"Nos parece excelente que se la hayan quitado (a los marinos). Pero no compartimos la idea de un museo del horror. Pedimos al presidente abrir allí una escuela de arte popular. Donde esté todo lo que tiene que ver con la cultura y la vida, donde se enseñe música, teatro, escultura, pintura, tallados en madera. La expresión del pasado, presente y futuro. No ligado al horror. Además no sería un museo verdadero, porque deberían estar representadas todas las organizaciones revolucionarias".

Pero se trata de un museo de las víctimas…
"No me interesa, no somos víctimas. Ni ellos, ni nosotras. Quiero vida, canto, música, danza, exposiciones, teatro".

¿Al exponer fusiles y otras armas de guerra, no se reivindica la vida?
"Lo que digo es que tendría que estar todo, si vamos a hablar de museo de la memoria. Si no, parecería que los chicos eran terroristas. Si ponemos una cámara de tortura solamente, olvidamos que ellos dieron su vida por un país mejor. Y eso es lo que tendría que ser reivindicado, porque hasta ahora no se los ha reconocido como revolucionarios. Le tienen miedo a la palabra guerrillero, que habla de generosidad y entrega".

¿No será bueno ese museo para enseñar a las futuras generaciones que el Estado usó toda su maquinaria para matar?
"No estoy de acuerdo. Los museos se asocian a la muerte, a cuando todo termina. Y acá nada terminó. Todo está empezando. A las futuras generaciones tenemos que hablarles de vida, no de muerte".

Hebe de Bonafini

Creemos que este espacio debe transmitir el aprendizaje, la investigación y la reflexión acerca de la historia del terrorismo de Estado. Sus causas, objetivos, metodología e implementación y el análisis de las circunstancias que lo hicieron posible, fortaleciendo los valores de justicia, verdad y memoria.

Mostrará el país por el cual lucharon nuestros hermanos, un proyecto de país, la recuperación del sentido que tuvo para ellos ese proyecto y su conexión con el sentido que hoy damos a nuestro presente.

Un país que repiensa su historia se reconoce como sujeto histórico, reconstruye sus lazos comunitarios, se convierte en un protagonista consciente de su propia realidad y adquiere valor para crear su transformación posible.

Este sitio histórico, este recorrido por la ESMA, nos posibilita reflexionar sobre nosotros mismos como generación. Nos impulsa a participar en la reconstrucción de un relato histórico, social y cultural, en el que estén incluidas las diversas voces dentro del contexto de un largo debate imprescindible.

Construir y experimentar políticas públicas con respecto a la memoria y los derechos humanos

"Los que lucharon y perecieron, vivirán la vida en la memoria que tengamos el coraje de darles..." León Rozitchner.

De la propuesta de **Hermanos de Desaparecidos por la Verdad y la Justicia.**

Desde H.I.J.O.S. denominamos a los CCD como Centros Clandestinos de Detención, Desaparición, Tortura y Exterminio.

Es necesario que el Estado cree un ente autárquico que se encargue de la política a llevar a cabo con los centros clandestinos recuperados o por recuperar. Esto debe ser producto de una ley que lo impulse, dándole, a nivel nacional, un peso que no debe estar sujeto a los vaivenes de los gobiernos. Este instrumento debe ser impulsado por el Estado porque éste es quien debe hacerse cargo de los ex CCD, por ser responsable del genocidio. Tiene que reparar sus actos dentro de la historia.

Los centros clandestinos deben ser "Espacio por la Memoria" en contraposición con la idea de museo, escapándole al rol estático en tiempo y espacio y poco participativo.

En estos Espacios no queremos una memoria abstracta y cómoda, sino una memoria en acción, activa, de toda la sociedad. Partiendo desde el presente, porque el recuerdo, la reconstrucción de la memoria es una vivencia que no puede abstraerse del ahora y sus problemáticas. Es de ahí desde donde se recuerda y desde donde se olvida. De lo contrario corremos el riesgo de cadaverizar la memoria, de secarla. De creerla parte de un pasado incuestionable, incapaz de crear una relación con el presente. De hacer de sus sujetos pasibles de imposiciones exógenas y desentendimiento. Es el riesgo de negar la historia como proceso y construcción social.

La memoria es una interpelación al compromiso del ser social, constructor de su propio devenir.

Por otro lado es muy importante preservar el lugar donde funcionaron los ex centros clandestinos, todavía pueden ofrecer pruebas concretas para las causas judiciales abiertas. Por lo tanto se debe garantizar una primera etapa de trabajo arqueológico y de investigación antropológica forense, si es necesario.

Superada esta etapa se pueden hacer reconstrucciones parciales, utilizarlos como disparadores para debates, espacios de intercambio de vivencias, garantizar espacios para los testimonios, para la narración de las acciones del terrorismo de Estado.

Mostrando la lucha de los compañeros militantes de los '70, una lucha por un mundo mejor, entendiendo historia como continuidad, este presente como consecuencia de aquellos años, pero también dejando bien en claro que no fue una derrota. Hoy en día las luchas siguen en los movimientos sociales que muestran la continuidad de esas resistencias, comprobando que el poder

militar y económico se encargó de crear el terrorismo de Estado, para evitar el cambio e imponer este modelo económico que hoy seguimos padeciendo.

Dentro de estos Espacios de la Memoria planteamos hacer un escrache permanente a todos los genocidas, cómplices, ideólogos y beneficiarios de la dictadura militar.

No puede dejar de mencionarse la existencia de los Centros Clandestinos de Detención, Desaparición, Tortura y Exterminio en todo el país como parte de la maquinaria de terror de la dictadura militar. Y el incentivo y apoyo del poder hegemónico representado en gran parte por los Estados Unidos, quien generó estructuras como la Escuela de las Américas y políticas de exterminio como el Plan Cóndor, y el plan sistemático de robo de bebés, por sólo mencionar algunos ejemplos.

También planteamos una reconstrucción de la identidad de los militantes, sus historias de vida, dónde militaban, qué hacían. Humanizarlos para evitar la mitificación.

Creemos necesario resaltar la importancia de los testimonios al momento de la visita a los lugares de detención y tortura. Es importante partir de la palabra de los ex detenidos-desaparecidos. Esas vivencias nos alcanzan argumentos para poder ver el mapa de las complicidades y el entramado perverso que no ha sido desmantelado, más aún: está más sólido que nunca garantizado por la impunidad. Son los medios masivos, el poder económico, empresario y financiero, los sectores reaccionarios dentro de las esferas del Estado, tanto judiciales como legislativas y también gubernamentales. Son los beneficiarios de este sistema económico. Estado de las cosas por las cuales los 30.000 desaparecidos luchaban para cambiar.

Desde estos Espacios podemos ver que la lucha, la resistencia organizada, no es una cuestión mitológica. La memoria es presente y la historia una construcción de la cual no podemos desligarnos. El cambio está al alcance del pueblo, de una sociedad que debe entender que está en ella el poder de cambio, en el ejercicio pleno de sus derechos.

Esto es lo que creemos puede ser el aporte de los Espacios de la Memoria.

De la propuesta de **Hijos por la Identidad, la Justicia, contra el Olvido y el Silencio (H.I.J.O.S.).**

Queridos amigos,

Quisiera proponerles algunas reflexiones sobre el tema del Museo de la Memoria que se instalará en el predio de la ESMA y que es (y seguirá siendo) objeto de intensos debates en el país.

En primer lugar, me parece necesario y oportuno conservar en su estado actual los locales que sirvieron como centro de detención y tortura, para servir de testimonio de lo ocurrido y, en lo inmediato, para servir de prueba en los juicios penales que se reabrieron o que se reabrirán gracias a la derogación de las leyes de impunidad.

Sin embargo, cuando se habla de un Museo de la Memoria (MM) se piensa en algo más. El concepto de museo es en sí mismo ambiguo porque un museo, al igual que los monumentos, puede servir en realidad para enterrar definitivamente lo que, oficialmente, se pretende recordar. Los riesgos son numerosos. El más evidente es que se transforme en un museo del horror, con la consecuencia de limitar la mirada histórica sobre la época de la dictadura exclusivamente a este aspecto. Otro riesgo es el de producir y poner en escena un relato que se transformaría en una versión oficial de la historia, obstruyendo el camino a la necesaria variedad de miradas que caracteriza el trabajo de los historiadores.

Cuando se dice Museo "de la Memoria" se abre automáticamente el camino de la subjetividad, inherente a la memoria como tal.

E inmediatamente surge la pregunta: ¿de cuál memoria? La respuesta puede ser: la memoria de las víctimas, y no hay duda de que esta reparación moral por parte del Estado, o más exactamente de la Nación, es oportuna. Pero no hay una sola memoria de las víctimas, sino varias, y el concepto mismo de víctimas debe ser definido (en particular sus fronteras). Por esta razón habrá en la Argentina, durante largo tiempo, una serie de batallas de memoria.

En Europa hay muchos museos de la Resistencia. El relato que proponen es siempre escrito desde la perspectiva del triunfo político y moral de los ideales de la Resistencia, aceptados como valores básicos para la reconstrucción de la sociedad.

En la Argentina no puede ser así, porque la historia de los años 1976-1983 es esencialmente la historia de una derrota de la sociedad. Los militares (y sus apoyos civiles) ganaron, aunque debieron devolver el poder, porque lograron imponer cambios irreversibles. Las organizaciones guerrilleras fracasaron, como era lógico, y no constituyen una referencia política y moral válida para la mayoría de los argentinos: no es necesario avalar la teoría de los dos demonios para reconocer que sus políticas aventureristas y su militarismo fueron una forma de suicidio político. El único aspecto verdaderamente positivo fue (y es) la acción de los Organismos de Derechos Humanos, que se conviertieron en una referencia moral (y en parte política) importante.

Todas estas circunstancias hacen particularmente difícil la tarea de construir un relato histórico aceptable para proponer en el futuro museo de la ESMA.

¿Cuáles deberían ser los objetivos de este museo? Salvaguardar la memoria de las víctimas, por cierto, pero además aportar elementos que permitan comprender lo que pasó. Esto significa entrar en otro terreno, el de la historia.

Si se quiere un museo, éste debería ser, en mi opinión, un museo de historia contemporánea, o más exactamente un museo del pasado reciente, que no se limitara a los años de la última dictadura, sino que integraria, como mínimo, la primera época peronista, la "revolución libertadora" de 1955 y la dictadura de Onganía, para llegar a los nefastos años 90 y a la época actual.

En este esquema el terrorismo de Estado de la última dictadura recibiría una atención particular, pero no exclusiva. El único problema es que, en mi opinión, no existe actualmente un consenso, siquiera mínimo, entre los historiadores argentinos, que permita imaginar un proyecto de este tipo: es decir, una mirada histórica, crítica y autocrítica, hacia el pasado.

Además, en un proyecto de este tipo los representantes de las víctimas se sentirían probablemente defraudados, porque para ellos su propia memoria constituye la verdadera historia de aquel período trágico.

Para que la memoria no se pierda, es indispensable reunir y salvaguardar los documentos. Por esto, lo más importante me parece la creación, en el predio de la ESMA, de un archivo (al mismo tiempo, "clásico", audiovisual y digital): éste podría enriquecerse con la producción de nuevas fuentes (archivo oral) y recuperando documentos en el extranjero sobre los exiliados argentinos y sobre las acciones de solidaridad con las víctimas de la dictadura.

Junto al archivo se debería crear un centro de documentación sobre la historia reciente, que por un lado recogería la producción (libros, revistas, diarios, imágenes) sobre este período y por otro lado organizaría encuentros, seminarios, cursos, conferencias, exposiciones, actividades orientadas hacia las escuelas, etc., con una atención particular pero no exclusiva para el tema de los derechos humanos.

Ésta me parece la manera más eficaz para establecer un contacto permanente con la sociedad argentina y hacer que un símbolo del horror se transforme en un lugar de reflexión y discusión sobre el pasado reciente y sobre el presente.

El archivo reuniría los documentos sobre la represión, pero también sobre las varias formas de resistencia de la sociedad, en particular sobre la actividad de los Organismos de Derechos Humanos y también sobre lo que la Argentina quisiera olvidar, la vasta red de complicidades que apoyó a la dictadura militar.

Una iniciativa fundamental del archivo y del centro de documentación debería ser la creación de una base de datos sobre el itinerario biográfico y político de cada uno de los desaparecidos. Un relato biográfico de tipo histórico, que busque ser objetivo y no celebrativo. Se trataría de construir una biografía colectiva desde una perspectiva que no sería ni la de las instituciones de represión (como en los archivos policiales) ni la de la memoria militante (que a menudo es un espejo inverso de la memoria policial).

Un archivo y un centro de documentación en la ESMA deberían tener articulaciones en las provincias, para evitar que todo se centralice en la Capital.

En proyectos de este tipo, el problema de la financiación es, por supuesto, esencial. Se trata de imaginar un mecanismo que pueda garantizar la continuidad en el tiempo y limitar la influencia de las vicisitudes políticas.

Si hubiera que establecer prioridades, yo las pondría en el siguiente orden: 1) creación de un archivo; 2) creación de un centro de documentación; 3) creación de un museo.

El museo a condición por supuesto, de conservar los locales del centro de detención– me parece, en verdad, el asunto menos urgente y más complicado.

La transformación de la ESMA es una oportunidad extraordinaria.
Que se la aproveche depende de la capacidad de propuesta y de imaginación de los principales actores de la sociedad argentina.

Bruno Groppo

Propuestas de uso para el predio de la ESMA

De la propuesta de la **Asociación de Ex detenidos desaparecidos**

Creemos que:
1. sólo deberán establecerse en el predio de la ESMA usos que estén directamente vinculados con la preservación y conocimiento del lugar como Centro Clandestino de Desaparición y Exterminio.
2. no deberá funcionar ninguna institución estatal –y mucho menos privada– como el Archivo Nacional de la Memoria, el Instituto Espacio para la Memoria, dependencias públicas y/o instituciones educativas, ya que no debe establecerse allí un movimiento rutinario de personal o de público que permita la naturalización y el vaciamiento de contenido del espacio y desplace su significación como centro clandestino de desaparición y exterminio.

Proponemos que el "uso" del predio de la ESMA (el terreno con todos sus edificios y el campo de deportes) tenga en cuenta:
1. Que no se produzca ningún cambio al tejido histórico de valor cultural.
2. Que los cambios que se realicen sean esencialmente reversibles.
3. Que dichos cambios tengan un impacto mínimo.

De la propuesta del **Servicio Paz y Justicia –SERPAJ–**

Sugerimos temas y usos en parte del predio, sin identificar lugar, y por ahora sin demasiados detalles, pero con la recomendación expresa de que cada una de estas propuestas sean elaboradas desde los protagonistas principales:
- Deuda externa – poder económico
- Los Centros Clandestinos de Detención de todo el país
- Historia de las violaciones a los Derechos Humanos en la Argentina
- Pueblos originarios
- Niñez y adolescencia

- Centro de estudios, investigación y formación para la Paz y los Derechos Humanos (pensando en una Universidad de la Paz con convenios con UNESCO/ONU). Este Centro tendría un carácter continental, trabajaría sobre la resolución de conflictos (sociales, regionales). Podrían incluirse cursos y formación sobre derechos humanos, de post-grado, y de nivel internacional.
- Centro de aprendizaje de oficios para jóvenes.

De la propuesta de la **Fundación Memoria Histórica y Social Argentina**

El predio que se asigna a tal efecto ofrece múltiples posibilidades.
Proponemos algunas que ya tienen cierto consenso y otras a debatir.
- **Actuación de la Justicia** en trabajos de investigación y búsqueda de pruebas, antes de que se pierdan las evidencias.
- **Testimonio:** Conservar como testimonio las dependencias que sirvieron de prisión clandestina, tortura y "desaparición", con la implementación que decidan los expertos en Museología.
- **Centro de Documentación:** Debe brindar un amplio e imparcial aporte de instrumentos que permitan el conocimiento de los hechos (documentos libros, publicaciones, fotografías, filmografía, etcétera).
- **Muestra permanente:** Una exhibición que recorra nuestra historia desde los años treinta hasta la actualidad. Un tema complejo que genera discusiones, pero que debe tratarse con la mayor objetividad posible, dando lugar a diferentes miradas. Sólo de esta forma podrá lograrse la credibilidad que requiere El Espacio para la Memoria.
- **Sala de exhibiciones:** Apta para múltiples usos: cine, teatro, conferencias, debates, seminarios, etcétera.
- **Muestra de Arte:** Un espacio para muestra permanente de Arte Político, Moderno y Contemporáneo.
- **Instituciones de ética y de ética aplicada** a la justicia, a la función pública a la educación, la salud, la vivienda, etcétera.
- **Centro de Educación Básica y Capacitación Laboral:**

Los objetivos principales serían:
- Dar un sentido nuevo de construcción social a lo que fue, durante tanto tiempo, un espacio de destrucción pervertida.
- Instalar una nueva propuesta educativa con salida laboral, contemplando las necesidades de la actividad productiva del país.

El Centro tendría que brindar
- Formación técnica
- Instrucción básica
- Formación conforme a valores éticos
- Contención material y afectiva.
- Afirmación de la autoestima.

En el momento de organizar este centro se propone recurrir al asesoramiento y aporte docente de técnicos especializados procedentes de los respectivos gremios. Esta propuesta daría la posibilidad de inserción e integración social a jóvenes y adultos, que hoy viven en la marginalidad. Se lograría así reivindicar los ideales de justicia social que alentaban los luchadores de aquella época.
Existen en el lugar edificios e instalaciones aptas para ese fin y a las que se les podría dar ese uso reivindicatorio y de profundo sentido social.

De la propuesta de **Buena Memoria, Asociación Civil**

En el Casino de oficiales proponemos:
- Declararlo Sitio Histórico.
- No reconstruir.
- No realizar ningún tipo de obra que genere cambios edilicios.
- Señalizar el funcionamiento de cada lugar y época a través de textos simples y testimonios.
- Generar climas a través de la iluminación y la sonorización.
- Garantizar la conservación y mantenimiento.
En un edificio cercano al Casino de Oficiales.
Por lo expuesto en el punto 1, es necesario ofrecer y complementar información al visitante, que será incorporada a través de diversos recursos expositivos como maquetas, reconstrucciones virtuales, testimonios orales, dibujos, fotografías, etcétera.
En las demás instalaciones:

- Museo - Espacio "histórico" del terrorismo de Estado.
- Colección permanente de arte moderno y contemporáneo relacionado con el terrorismo de Estado.

- Sala de exposiciones temporarias
- Sala de Cine/Teatro
- Centro de documentación y Biblioteca: audiovisual; gráfico, fotográfico, etcétera.
- Centro de Estudios Universitarios en Derechos Humanos
- Organismos oficiales como por ejemplo:
 - Instituto Espacio para la memoria
 - Archivo Nacional de la Memoria
 - Subsedes de las Comisiones Provinciales de la Memoria

De la propuesta de **Familiares de Desaparecidos y Detenidos por Razones Políticas y Madres de Plaza de Mayo-Línea Fundadora y Abuelas de Plaza de Mayo**

Declarar sitio histórico: Casino de Oficiales, enfermería, herrería, imprenta, taller mecánico patio de deportes, etcétera.
En este sector sólo se dará cuenta de lo que sucedió en la ESMA:
- Descripción e información acerca del funcionamiento del Centro.
- Fotografías, listas de nombres, recuerdos, historias de vida de los detenidos desaparecidos que pasaron por allí.
- Listas, currículums y fotos de los represores.
- Voces de sobrevivientes y de familiares de las víctimas.

La muestra permanente se instalará en el Edificio de la cuatro columnas.

Otras actividades del Espacio:
- Centro de distribución de materiales educativos a nivel popular, primario, secundario, terciario y a nivel general, sobre todos los soportes: material gráfico (folletos, libros, etc.), cassettes grabados, videos, CDs, etcétera.
- Centro de cómputos, con toda la información disponible sobre el tema, de nuestro país y del extranjero a nivel de archivos, investigación, publicaciones, etc. con computadoras para manejo del público.
- Muestras itinerantes de pintura, escultura,

exposición de libros, exposición de trabajos realizados por alumnos, muestras de organizaciones culturales, barriales, etcétera.
- Salones para actos, conferencias, proyecciones, festivales, etcétera.

¿Qué destino dar a las decenas de construcciones existentes en el predio? Proponemos diferenciar físicamente, los lugares del "sitio histórico" del resto. En esos edificios podrían funcionar institutos educativos de derechos humanos –civiles y políticos, económicos, sociales y culturales– a nivel de formación de formadores, terciarios y de posgrado. Instituciones de ética y de ética aplicada a la justicia, a la función pública, al trabajo, la educación, la salud, la vivienda, etc. Escuelas de oficios, instituciones para formación de empleo y distribución equitativa de la riqueza.

De la propuesta del **Centro de Estudios Legales y Sociales (CELS)**

En nuestra opinión el museo sólo debería comprender el emblemático pabellón central, que se convirtió en la imagen del centro clandestino de detención, y el edificio del Casino de Oficiales donde fueron torturados y mantenidos en cautiverio en condiciones aberrantes los detenidos-desaparecidos. Creemos que esa superficie permite la recuperación edilicia, testimonial e histórica de la memoria del centro clandestino de detención ESMA en particular y del terrorismo de Estado en general. Éste es nuestro anhelo y objetivo para la creación de esta institución dedicada a la memoria.
Corresponde a los gobiernos involucrados decidir cuáles serán las actividades que se desarrollarán en el resto del predio. Consideramos que para tomar esta decisión es una condición insoslayable que todo el espacio sea destinado a emprendimientos públicos. El alto significado social de la recuperación del predio de la ESMA se concretará si las actividades que allí se realizarán están pensadas desde y para la comunidad y no con fines privados.

De la propuesta del **Gobierno de la Ciudad Autónoma de Buenos Aires**

- Instituto Espacio para la Memoria
- Centro de Investigación y Taller sobre periodismo y comunicación "Rodolfo Walsh" dedicado a la investigación y la producción sobre el periodismo y los medios en los '70 y durante la dictadura.

De la propuesta del **Poder Ejecutivo Nacional:**
- Archivo Nacional de la Memoria
- Biblioteca Monseñor Angelelli de Derechos Humanos (Centro de documentación y divulgación)
- Academia Nacional de Derechos Humanos.

Propuestas que derivan de las consultas realizadas a *los vecinos* en los Centros de Gestión y Participación de la Ciudad de Buenos Aires:

- Instituciones relacionadas con el cumplimiento de derechos:
- Centro de Salud
- Centro de Rehabilitación para Personas con Necesidades Especiales
- Instituciones educativas no formales o con orientación específica
- Centro cultural barrial
- Emprendimientos productivos comunitarios
- Centros de día para chicos de la calle
- Lugares de esparcimiento y deportes para chicos carenciados de la ciudad y del interior.

anexo documental

Acuerdo entre el Estado Nacional y la Ciudad Autónoma de Buenos Aires sobre la creación del espacio para la memoria y para la promoción y defensa de los derechos humanos

Acuerdo entre el Estado Nacional y la Ciudad Autónoma de Buenos Aires, conviniendo el destino del predio donde funcionara el centro clandestino de detención Escuela de Mecánica de la Armada - E.S.M.A. Entre el ESTADO NACIONAL representado por el señor PRESIDENTE DE. LA NACIÓN, Dr. Néstor Carlos KIRCHNER, con domicilio legal en Balcarce N° 50 de la Ciudad Autónoma de Buenos Aires, por una parte, en adelante "el ESTADO NACIONAL"; y la CIUDAD AUTÓNOMA DE BUENOS AIRES, representada en este acto por su JEFE DE GOBIERNO, Dr. Aníbal IBARRA, con domicilio legal en Bolívar N° 1, de la Ciudad Autónoma de Buenos Aires, en adelante "la CIUDAD AUTÓNOMA DE BUENOS AIRES", convienen en celebrar el siguiente ACUERDO, CONSIDERANDO:

Que como es de público conocimiento y quedara suficientemente probado en la causa judicial N° 13/1984 "Jorge Rafael Videla y otros", a partir del 24 de marzo de 1976 con la toma del poder por las Fuerzas Armadas se instrumentó un plan sistemático de imposición del terror y de eliminación física de miles de ciudadanos sometidos a secuestros, torturas, detenciones clandestinas y a toda clase de vejámenes.

Que este plan sistemático implicó un modelo represivo fríamente racional, implementado desde el Estado usurpado, que excedió la caracterización de abusos o errores.

Que de este modo se eliminó físicamente a quienes encarnaban toda suerte de disenso u oposición a los planes de sometimiento de la Nación, o fueron sospechados de ser desafectos a la filosofía de los usurpadores del poder, tuvieran o no militancia política o social.

Que los principios irrenunciables del Estado de Derecho fueron sustituidos por sistemáticos crímenes de Estado, que importan delitos de lesa humanidad y unir a la sociedad tras las banderas de la justicia, la verdad y la memoria en defensa de los derechos humanos, la democracia y el orden republicano.

Que es propósito del Poder Ejecutivo Nacional consagrar las dependencias donde funcionó la ESMA como Museo de la Memoria, desafectando del predio a las actuales instituciones que hoy realizan sus ctividades en el mismo, tal como lo solicitaran a lo largo de 20 años los sobrevivientes, familiares de las víctimas y los organismos de derechos humanos.

Que en igual sentido, la CIUDAD AUTÓNOMA DE BUENOS AIRES, a través de las Leyes N° 392 y N° 961, ha sentado como principio que el predio de la ESMA debe ser consagrado a tareas de recuperación, resguardo y transmisión de la memoria e historia de los hechos ocurridos durante el Terrorismo de Estado, de los años 70 e inicios de los '80 hasta la recuperación del Estado de Derecho.

Que de tal manera, el destino que se asigne al predio y a los edificios de la ESMA formará parte del proceso de restitución simbólica de los nombres y de las tumbas que les fueran negados a

las víctimas, contribuyendo a la reconstrucción de la memoria histórica de los argentinos, para que el compromiso con la vida y el respeto irrestricto de los Derechos Humanos sean valores fundantes de una nueva sociedad justa y solidaria.

Que resulta necesario, para el logro de estos propósitos, que la administración de este proceso esté en manos de una Comisión Bipartita entre la NACIÓN y la CIUDAD AUTÓNOMA DE BUENOS AIRES, con la participación de organizaciones no gubernamentales de derechos humanos.

A tales fines las partes agravian a la conciencia ética universal y al Derecho Internacional de los Derechos Humanos, constituyendo la etapa más cruel y aberrante de nuestra patria, cuyas dolorosas y trágicas secuelas aún persisten.

Que en ese contexto, en las dependencias donde se hallaba en aquel período la Escuela de Mecánica de la Armada (ESMA) funcionó el más grande centro clandestino de detención y exterminio, asiento del grupo de tareas GT. 3.3.2 en donde sufrió el calvario previo a su muerte un número estimado de cinco mil hombres y mujeres de toda edad, constituyendo un trágico símbolo del asiento del horror.

Que igualmente allí funcionó una maternidad clandestina que sirvió de base a la también sistemática y perversa apropiación de los niños que dieran a luz las prisioneras embarazadas.

Que es responsabilidad de las instituciones constitucionales de la República el recuerdo permanente de esta cruel etapa de la historia argentina como ejercicio colectivo de la memoria con el fin de enseñar a las actuales y futuras generaciones las consecuencias irreparables que trae aparejada la sustitución del Estado de Derecho por la aplicación de la violencia ilegal por quienes ejercen el poder del Estado, para evitar que el olvido sea caldo de cultivo de su futura repetición.

Que el apartamiento de los fines propios de la Nación y del Estado no puede jamás buscar una simetría justificatoria en la acción de ningún grupo de particulares.

Que la enseñanza de la historia no encuentra sustento en el odio o en la división en bandos enfrentados del pueblo argentino, sino que por el contrario busca unir a la sociedad tras las banderas de la justicia, la verdad y la memoria en defensa de los derechos humanos, la democracia y el orden republicano.

Que es propósito del Poder Ejecutivo Nacional consagrar las dependencias donde funcionó la ESMA como Museo de la Memoria, desafectando del predio a las actuales instituciones que hoy realizan sus actividades en el mismo, tal como lo solicitaran a lo largo de 20 años los sobrevivientes, familiares de las víctimas y los organismos de derechos humanos.

Que en igual sentido, la CIUDAD AUTÓNOMA DE BUENOS AIRES, a través de las Leyes N° 392 y N° 961, ha sentado como principio que el predio de la ESMA debe ser consagrado a tareas de recuperación, resguardo y transmisión de la memoria e historia de los hechos ocurridos durante el Terrorismo de Estado, de los años '70 e inicios de los '80 hasta la recuperación del Estado de Derecho.

Que de tal manera, el destino que se asigne al predio y a los edificios de la ESMA formará parte del proceso de restitución simbólica de los nombres y de las tumbas que les fueran negados a las víctimas, contribuyendo a la reconstrucción de la memoria histó-

rica de los argentinos, para que el compromiso con la vida y el respeto irrestricto de los Derechos Humanos sean valores fundantes de una nueva sociedad justa y solidaria.

Que resulta necesario, para el logro de estos propósitos, que la administración de este proceso esté en manos de una Comisión Bipartita entre la NACIÓN y la CIUDAD AUTÓNOMA DE BUENOS AIRES, con la participación de organizaciones no gubernamentales de derechos humanos.

A tales fines las partes

ACUERDAN:

PRIMERA: El ESTADO NACIONAL y la CIUDAD AUTÓNOMA DE BUENOS AIRES convienen que el destino del predio sito en Avenida Del Libertador 8151/8209/8305/8401/8461 de la Ciudad Autónoma de Buenos Aires, Nomenclatura Catastral: Circunscripción 16, sección 29, manzana 110 A, donde funcionara el Centro Clandestino de Detención identificado como "Escuela de Mecánica de la Armada -ESMA-", y cuyos informes de dominio se integran como Anexo I del presente, o la fracción que de él se delimite, será el "ESPACIO PARA LA MEMORIA Y PARA LA PROMOCIÓN Y DEFENSA DE LOS DERECHOS HUMANOS".

SEGUNDA: A fin de cumplir con lo establecido en la cláusula precedente el ESTADO NACIONAL se compromete a concretar los trámites que resulten necesarios para la restitución del predio que oportunamente la ex Municipalidad de la Ciudad de Buenos Aires cediera al Gobierno Nacional para destinarlo al entonces Ministerio de Marina con cargo a la instalación moderna de algunas de sus escuelas. La CIUDAD AUTÓNOMA DE BUENOS AIRES acepta tal restitución. A tal efecto la pertinente escritura que instrumente la retrocesión se otorgará por ante el ESCRIBANO GENERAL DEL GOBIERNO DE LA NACIÓN.

TERCERA: Las partes convienen en crear una COMISIÓN BIPARTITA que tendrá por finalidad supervisar las tareas de desocupación y traspaso del predio individualizado en el Anexo I, que deberá efectuarse antes del 31 de diciembre de 2004, y acordar los mecanismos aptos para delimitar físicamente el "Espacio para la Memoria y para la Promoción y Defensa de los Derechos Humanos".

CUARTA: La COMISIÓN BIPARTITA se integrará por representantes de la SECRETARIA DE DERECHOS HUMANOS del MINISTERIO DE JUSTICIA, SEGURIDAD Y DERECHOS HUMANOS de la NACIÓN, y de la SUBSECRETARÍA DE DERECHOS HUMANOS del JEFE DE GABINETE del GOBIERNO DE LA CIUDAD AUTÓNOMA DE BUENOS AIRES. Dicha COMISIÓN BIPARTITA concederá la más amplia y efectiva participación para el cumplimiento de su finalidad a los organismos no gubernamentales de derechos humanos, representantes de los familiares e hijos de las víctimas y de las personas que hayan sufrido detención-desaparición en el predio objeto del presente ACUERDO y otras organizaciones representativas de la sociedad civil.

QUINTA: La COMISIÓN BIPARTITA deberá fijar su sede, reglamentar su funcionamiento interno, expedirse y elevar sus propuestas y conclusiones antes del 31 de diciembre del año en curso.

SEXTA: Las partes se comprometen a desistir de cualquier acción judicial en trámite por la propiedad del citado predio.

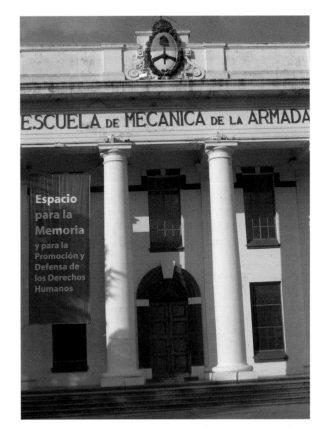

A tal fin se instruirá a la PROCURACIÓN DEL TESORO DE LA NACIÓN y a la PROCURACIÓN GENERAL DE LA CIUDAD AUTÓNOMA DE BUENOS AIRES, para que arbitren los medios necesarios para concluir con los procesos que se sustancian por ante el Juzgado Nacional de Primera Instancia en lo Contencioso Administrativo Federal N° 5, Secretaría N° 9 de la Capital Federal (caratulados "Gobierno de la Ciudad de Buenos Aires contra Poder Ejecutivo Nacional s/ Medida Cautelar" y "Gobierno de la Ciudad de Buenos Aires contra Poder Ejecutivo Nacional s/ Proceso de Conocimiento"), invocando que la cuestión ha devenido abstracta, con costas en el orden causado.

SÉPTIMA: El señor Jefe del Gobierno de la Ciudad Autónoma de Buenos Aires suscribe el presente "ad referéndum" de la Legislatura de la Ciudad Autónoma de Buenos Aires, a la que lo elevará para su consideración.

OCTAVA: El ESTADO NACIONAL y la CIUDAD AUTÓNOMA DE BUENOS AIRES dispondrán la publicación del presente ACUERDO en sus Boletines Oficiales, a fin de garantizar la efectiva difusión del mismo. En prueba de conformidad se firman dos ejemplares de un mismo tenor y a un solo efecto en la Ciudad Autónoma de Buenos Aires, a los 24 días del mes de marzo de 2004.

Acta de entrega parcial del predio de la ESMA

En la Ciudad Autónoma de Buenos Aires, a los 28 días de diciembre de 2004 comparecen por una parte el Señor Secretario de Derechos Humanos de la Nación Dr. Eduardo Luis Duhalde y la Señora Subsecretaria de Derechos Humanos de la Ciudad Autónoma de Buenos Aires, Sra. Gabriela Alegre, quienes lo hacen en representación de la Comisión Bipartita creada por el convenio suscripto el 24 de marzo de 2004 por el Poder Ejecutivo Nacional y el Gobierno de la Ciudad Autónoma de Buenos Aires y, por la otra, en el marco del Acta de Ejecución de fecha 6 de octubre de 2004, la Armada Argentina, representada por el Señor Jefe del Estado Mayor General de la Armada, Almirante Dn. Jorge Omar Godoy, con el objeto de hacer efectiva la entrega de una fracción del predio ubicado en la Ciudad Autónoma de Buenos Aires con frente a la Avenida Libertador número 8151/8209/8305/8401/8461, nomenclatura catastral C.16, s.29, M. 110 A., donde funcionara la escuela de Mecánica de la Armada (ESMA) a cuyo efecto se establece:

PRIMERO: La Armada procede a la entrega a la Comisión Bipartita y ésta acepta de conformidad, de los espacios y edificios detallados en el croquis agregado en cumplimiento de lo esta-blecido en el artículo 1 del Acta de Ejecución de fecha 6 de octubre de 2004 mencionado precedentemente.

SEGUNDO: La fracción que en este acto se entrega se encuentra identificada en el croquis adjunto en una sola línea continua que comprende una superficie total aproximada de 39.909,93 metros cuadrados, con una superficie cubierta de 15.709,14 metros cuadrados y de un perímetro total aproximado de 1.409 metros lineales. Se deja constancia que las medidas y superficies detalladas son de carácter provisorio y sujetas a la medición que en definitiva practique la Comisión Bipartita.

TERCERO: A partir de la fecha de entrega de la tenencia precaria y hasta tanto se proceda a la división de los servicios y tasas municipales que afectan al inmueble en su conjunto, los gastos que se originen serán soportados por las partes en forma proporcional a la superficie asignada en este acto.

CUARTO: La entrega de los restantes espacios y edificios pendientes de desocupación se operará de acuerdo al cronograma fijado en el Acta de Ejecución de fecha 6 de octubre de 2004 hasta alcanzar la transferencia completa del predio.

En prueba de conformidad se firman tres ejemplares del mismo tenor, en el lugar y fecha arriba indicados.

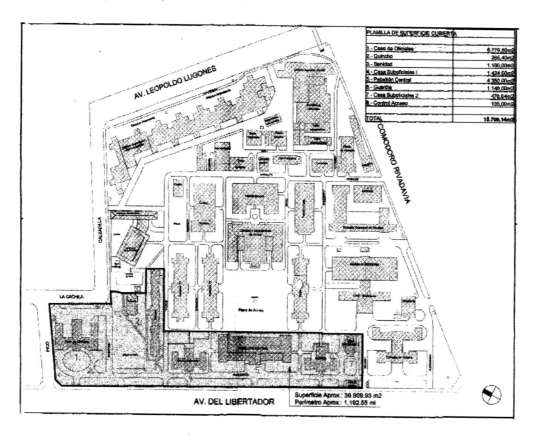

Decreto nº 1259/2003 de creación del Archivo Nacional de la Memoria

ARCHIVO NACIONAL DE LA MEMORIA

Decreto 1259/2003
Creación. Objetivos. Actividades fundamentales.
Bs. As., 16/12/2003

VISTO la labor desempeñada por la SECRETARIA DE DERECHOS HUMANOS del MINISTERIO DE JUSTICIA, SEGURIDAD Y DERECHOS HUMANOS, como custodia de los Archivos de la Comisión Nacional sobre Desaparición de Personas (CONADEP), tal como lo dispone el Decreto Nº 3090 de fecha 20 de septiembre de 1984; y

CONSIDERANDO:
Que las experiencias repetidas de violaciones graves y flagrantes de los derechos humanos fundamentales sufridas en nuestro país en distintos períodos de su historia contemporánea, alcanzaron carácter masivo y sistemático durante las dictaduras militares de seguridad nacional, e inusitada gravedad durante el régimen de terrorismo de Estado instaurado el 24 de marzo de 1976.

Que la respuesta social se ha expresado en la poderosa, persistente e indoblegable demanda de verdad, justicia y reparación a lo largo y lo ancho del país y en ocasiones muchos años después de cometidos gravísimos atentados contra la dignidad humana.
Que deben tenerse presentes los consiguientes deberes del Estado de promover, respetar y garantizar los derechos humanos, incluidos los derechos a la verdad, la justicia y la reparación, rehabilitar a las víctimas y asegurar los beneficios del Estado democrático de derecho para las generaciones actuales y futuras.

Que hoy tiene vigencia en nuestro país un amplio plexo de normas constitucionales de derechos humanos y de instrumentos internacionales universales y regionales en la materia a los que la REPUBLICA ARGENTINA ha reconocido jerarquía constitucional, que constituyen la base normativa del derecho a la verdad de las víctimas y la sociedad en su conjunto, y que conllevan el correlativo deber de memoria del Estado, ambos explícitamente desarrollados en el Proyecto de Conjunto de Principios para la Protección y la Promoción de los Derechos Humanos mediante la Lucha contra la Impunidad, actualmente en curso de elaboración en la ORGANIZACION DE LAS NACIONES UNIDAS.

Que es necesario contribuir a la lucha contra la impunidad, como lo reafirma, entre otros documentos, la Declaración Final y el Programa de Acción adoptados en la Segunda Conferencia Mundial de Derechos Humanos celebrada en Viena, Austria, en junio de 1993.

Que es conveniente que el Estado Nacional pueda integrarse a tales fines al importante programa Memoria del Mundo de la Organización de las Naciones Unidas para la Educación, la Ciencia y la Cultura (UNESCO), creado en 1992.

Que existen valiosos antecedentes representados en nuestro país, entre otros, por las experiencias de recuperación de la memoria histórica realizadas mediante la COMISION PROVINCIAL DE LA MEMORIA de la PROVINCIA DE BUENOS AIRES desde su creación por Ley Provincial Nº 12.483 el 13 de julio de 2000, el MUSEO DE LA MEMORIA dependiente de la SECRETARIA DE CULTURA de la CIUDAD DE ROSARIO, creado por Ordenanza Nº 6506 el 26 de febrero de 1998, o la "MANSION SERE" en la MUNICIPALIDAD DE MORON, PROVINCIA DE BUENOS AIRES.

Que el presente decreto se dicta en uso de las facultades conferidas por el artículo 99, inciso 1 de la CONSTITUCION NACIONAL.

Por ello,

EL PRESIDENTE DE LA NACION ARGENTINA
DECRETA:

Artículo 1º — Créase el ARCHIVO NACIONAL DE LA MEMORIA, organismo desconcentrado en el ámbito de la SECRETARIA DE DERECHOS HUMANOS del MINISTERIO DE JUSTICIA, SEGURIDAD Y DERECHOS HUMANOS, cuyas actividades fundamentales serán obtener, analizar, clasificar, duplicar, digitalizar y archivar informaciones, testimonios y documentos sobre el quebrantamiento de los derechos humanos y las libertades fundamentales en que esté comprometida la responsabilidad del Estado Argentino y sobre la respuesta social e institucional ante esas violaciones.

Art. 2º — Otórgase carácter intangible al material testimonial, documental e informativo que integre el ARCHIVO NACIONAL DE LA MEMORIA, por lo que el mismo deberá conservarse sin cambios que alteren las informaciones, testimonios y documentos custodiados. La destrucción, rectificación, alteración o modificación de informaciones, testimonios o documentos relativos a la materia de este decreto queda estrictamente prohibida en el ámbito de la Administración Pública Nacional, hayan o no ingresado al Archivo.

Art. 3º — Serán como objetivos del Archivo Nacional de la Memoria:

a) Contribuir a mantener viva la historia contemporánea de nuestro país y sus lecciones y legados en las generaciones presentes y futuras.

b) Proporcionar un instrumento necesario en la búsqueda de la verdad, la justicia y la reparación ante las graves violaciones de los derechos humanos y las libertades fundamentales.

c) Fomentar el estudio, investigación y difusión de la lucha contra la impunidad y por los derechos humanos y de sus implicancias en los planos normativo, ético, político e institucional.

d) Preservar informaciones, testimonios y documentos necesarios para estudiar el condicionamiento y las consecuencias de la represión ilegal y el terrorismo de Estado en la República Argentina, su coordinación con los países del cono sur y sus demás manifestaciones en el exterior y contribuir a la coordinación regional y subregional de los archivos de derechos humanos.

e) Desarrollar los métodos adecuados, incluida la duplicación y digitalización de los archivos y la creación de una base de datos, para analizar, clasificar y archivar informaciones, testimonios y documentos, de manera que puedan ser consultados por los titulares de un interés legítimo, dentro del Estado y la sociedad civil, en un todo conforme a la Constitución, los instrumentos internacionales de derechos humanos y las leyes y reglamentos en vigencia.

f) Coadyuvar a la prevención de las violaciones de los derechos humanos y al deber de garantía del Estado en lo que se refiere a la prevención, investigación, juzgamiento, castigo y reparación de las graves violaciones de los derechos y libertades fundamentales.

g) Crear un poderoso instrumento pedagógico para hacer realidad el imperativo de "NUNCA MAS" frente a conductas aberrantes expresado abiertamente por la ciudadanía al restablecerse las instituciones democráticas después de la dictadura militar instaurada el 24 de marzo de 1976.

Art. 4º — La Presidencia del ARCHIVO NACIONAL DE LA MEMORIA será ejercida por el Secretario de Derechos Humanos del MINISTERIO DE JUSTICIA, SEGURIDAD Y DERECHOS HUMANOS. El Archivo contará con un SECRETARIO EJECUTIVO, el cual tendrá carácter de extraescalafonario, con rango y jerarquía equivalente a Director Nacional, Función Ejecutiva I, Nivel A - Grado 8 del SISTEMA NACIONAL DE LA PROFESION ADMINISTRATIVA, aprobado por Decreto Nº 993/91 (t.o. 1995) y un CONSEJO ASESOR, cuya composición y atribuciones serán definidas por el Secretario de Derechos Humanos, en su carácter de Presidente del organismo.

Art. 5º — Serán atribuciones del Presidente del ARCHIVO NACIONAL DE LA MEMORIA o del funcionario o funcionarios en quien éste delegue las mismas:

a) Elaborar, de acuerdo con las directrices para la salvaguardia del patrimonio documental de la Organización de las Naciones Unidas para la Educación, la Ciencia y la Cultura (UNESCO), el plan de gestión del Archivo Nacional de la Memoria, conforme al cual se organizarán y preservarán los archivos y se establecerán las pautas para su utilización.

b) Tener acceso directo, para los fines y objetivos de este decreto, a los archivos de los organismos integrantes de la administración centralizada y descentralizada del Poder Ejecutivo Nacional, incluyendo las Fuerzas Armadas y de Seguridad.

c) Requerir directamente a dichos organismos informaciones, testimonios y documentos sobre la materia de este decreto obrantes en sus archivos los que deberán cumplimentarse en el término que se fije en el requerimiento y conforme a las normas legales en vigencia.

d) Recibir nuevas informaciones, testimonios y documentos relativos a la materia del presente decreto.

e) Centralizar en el ámbito nacional los archivos existentes en esta materia, incluidos los Archivos de la CONADEP, los de la Secretaría de Derechos Humanos (Archivos SDH) y los de las leyes reparatorias 24.043, 24.411 y 25.192, custodiados en la SECRETARIA DE DERECHOS HUMANOS y ofrecer a los estados provinciales, municipales y a la Ciudad Autónoma de Buenos Aires la coordinación de los archivos locales.

f) Ofrecer su colaboración a la COMISION POR LA MEMORIA de la PROVINCIA DE BUENOS AIRES y su CENTRO DE DOCUMENTACION Y ARCHIVO LATINOAMERICANO y demás instituciones existentes en los demás estados provinciales, municipales y en la CIUDAD AUTONOMA DE BUENOS AIRES.

g) Invitar a los Estados Provinciales y a la CIUDAD AUTONOMA DE BUENOS AIRES a colaborar con el ARCHIVO NACIONAL DE LA MEMORIA mediante la celebración de convenios tendientes a facilitar el cumplimiento de los fines y objetivos de este decreto en sus respectivas jurisdicciones.

h) Invitar al PODER JUDICIAL DE LA NACION, al MINISTERIO PUBLICO, a los Defensores del Pueblo, a los organismos descentralizados y a los organismos de contralor, a colaborar con la SECRETARIA DE DERECHOS HUMANOS a fin de facilitar el cumplimiento de los fines y objetivos previstos en este decreto.

i) Dirigirse por intermedio del MINISTERIO DE RELACIONES EXTERIORES, COMERCIO INTERNACIONAL Y CULTO, a los gobiernos de países extranjeros, y directamente a organizaciones internacionales intergubernamentales, para requerir la comunicación de informaciones, testimonios y documentos sobre la materia de este decreto, como así también solicitar la nominación del Archivo Nacional de la Memoria para programas universales y regionales de archivo y memoria como el programa UNESCO Memoria del Mundo.

j) Requerir por los canales correspondientes las informaciones pertinentes para los fines y objetivos de este decreto que pudieran obrar en los archivos de INTERPOL.

k) Dirigirse directamente a organismos no gubernamentales, tales como organismos de derechos humanos nacionales e internacionales, iglesias, asociaciones profesionales, académicas, estudiantiles, sindicatos y otras similares solicitando su colaboración para cumplimentar los fines y objetivos de este decreto.

l) Dirigirse a cementerios, hospitales, clínicas y establecimientos similares para cumplimentar los fines y objetivos de este decreto.

m) Ofrecer su colaboración a "Memoria Abierta. Acción Coordinada de Organizaciones de Derechos Humanos", constituida por una alianza de ocho organizaciones no gubernamentales de derechos humanos reunidas para promover acciones a favor de la memoria sobre lo ocurrido en la Argentina durante el período del terrorismo de Estado y a otros organismos de derechos humanos que desarrollen programas similares.

n) Celebrar convenios con universidades y otras entidades públicas o privadas para el cumplimiento de los fines y objetivos previstos en este decreto, incluidos la definición de los subproyectos y las consultorías necesarias en materia de investigación y metodología.

o) Adoptar todas las medidas organizativas, técnicas y metodológicas necesarias para el cumplimiento de los fines y objetivos del presente decreto - incluida la adquisición del equipamiento necesario (hardware y software) y la formación y perfeccionamiento del personal técnico - para lo cual contará con el apoyo logístico, financiero y administrativo de la SECRETARIA LEGAL Y TECNICA de la PRESIDENCIA DE LA NACION y del MINISTERIO DE JUSTICIA, SEGURIDAD Y DERECHOS HUMANOS. Asimismo, la OFICINA NACIONAL DE TECNOLOGIAS DE INFORMACION de la SUBSECRETARIA DE LA GESTION PUBLICA de la JEFATURA DE GABINETE DE MINISTROS brindará asistencia técnica en el marco del Decreto Nº 1028/03

p) Desarrollar las tareas anexas a la digitalización necesarias para el cumplimiento de sus objetivos, incluido el desarrollo de software de recuperación de información, el reconocimiento óptico de caracteres (OCR), y el establecimiento de métodos adecuados para carga de información.

q) Organizar el Centro de Documentación con un Area de Recepción de nuevas informaciones, testimonios y documentos, un Area de Clasificación y Preparación del Material, un Area de Digitalización y Banco de Datos, un Area de Análisis e Investigación y un Area de Consulta.

r) Organizar el Archivo Documental, el Archivo Oral, El Archivo Fotográfico, Audiovisual y Fílmico y el Archivo de Sitios relacionados con la represión ilegal.

Art. 6º — Los organismos integrantes de la administración centralizada y descentralizada del PODER EJECUTIVO NACIONAL, incluyendo las Fuerzas Armadas y de Seguridad deberán enviar a la SECRETARIA DE DERECHOS HUMANOS, con destino al ARCHIVO NACIONAL DE LA MEMORIA, de oficio y en forma global, las informaciones, testimonios y documentos relacionados con la materia de este decreto conforme a las normas legales en vigencia.

Art. 7º — Los gastos que demande el cumplimiento del presente decreto serán imputados a las partidas correspondientes de la Jurisdicción 40 - MINISTERIO DE JUSTICIA, SEGURIDAD Y DERECHOS HUMANOS.

Art. 8º — Comuníquese, publíquese, dése a la Dirección Nacional del Registro Oficial y archívese. — KIRCHNER. — Alberto A. Fernández. — Gustavo Beliz.

índice onomástico

Indicadas en itálica las apariciones de la versión bilingüe. *Names mentioned in English, and English version page numbers in italics.*

Abuelas de Plaza de Mayo
(Grandmothers of the Plaza de Mayo): 107, 194, 215, 225, *263, 267.*
Acosta, Daniel: 186.
Acosta, José de: 102, *256.*
Adad, Ida: 20.
Adams, Ansel: 21, *231.*
Adorno, Theodor W.: 75, 209, *247, 266, 272.*
AIDA (Asociación internacional para la defensa de los artistas víctimas de la represión): 59 n.5, 62, *240, 241.*
Aisenberg, Diana: 110, *258.*
Alberdi, Juan Bautista: 60-61, *241.*
Alberti, Graciela Estela: 25.
Alegre, Gabriela: 228.
Alfonsín, Raúl Ricardo: 29, 69, *244.*
Allende, Salvador: 201.
Almeida, Tati: 195.
Alonso, Carlos: 107, 114, 115.
Álvarez, Raúl J.: 47.
Alvear, Marcelo T. de: 47, *238.*
Amado, Jorge: 59, *240.*
Ardeti, Enrique Néstor: 18.
Arendt, Hanna: 192, *262.*
Arfuch, Leonor: 212, *275.*
Aslan, Nora: 107.
Asociación de Ex Detenidos Desaparecidos
(AEDD, Association of Former Disappeared Detainess): 92-93, 216, 224, *254, 278, 283.*
Asociación Madres de Plaza de Mayo
(Mothers of the Plaza de Mayo): 68, 85, 202, 206, 208, 219, *244, 250, 271, 272, 280.*
Asociación pro DDHH de Madrid *(Association Pro Human Rights of Madrid)*: 173, *260.*
Astrada, Carlos: 75, *247.*
Atlántida, Editorial: 59, *240.*

Baglietto, Mireya: 107.
Barreiro Martínez de Villaflor, María Elsa: 17.
Basterra, Víctor Melchor: 29, 31, 32, 44, 51, 97, *235, 235-236, 237, 238.*
Battiti, Florencia: 45, 102-103, *238.*
Baudrillard, Jean: 211, *274.*
Beckett, Samuel: 210, *274.*
Bedel, Jacques: 133.
Benavidez Bedoya, Alfredo: 161.
Benjamin, Walter: 87, 193, 209, 210, *251, 266, 273.*
Bianchedi, Remo: 107, 109, *260.*
Bignone, Reynaldo Benito: 68-69, *244.*
Boitano, Lita: 195.
Bonafini, Hebe de: 219, *281.*
Bony, Oscar: 180-181.
Borges, Jorge Luis: 200.
Brodsky, Fernando Rubén: 15, 32-33.
Brodsky, Sara: 214.
Buena Memoria, Asociación Civil
(Good Memory, a Civil Association): 94n., 193n., 216, 224, *254n., 255n., 278n., 278, 284, 286.*

[Cabandié], Alicia: 194, *263.*
Cabandié, Damián: 194, *263.*
Cabandié, Juan: 190, 193, 194, *262, 263.*
Calveiro, Pilar: 87-89, 92, 94, 144, 197, *251, 252, 253-255, 259, 264.*
Candal, Joël: 102, *256.*

Candau, J.: 103.
Canitrot, Adolfo: 57-58, *239.*
Cañón, Hugo: 195.
Cardenal, Ernesto: 59, *240.*
Carlotto, Estela de: 194, 214, *263.*
Carreira, Ricardo: 102 n.4, *257 n.4.*
Carter, James E. (Jimmy): 63, 68, *242, 244.*
Castillo, Marcelo: 51, *238.*
Casullo, Nicolás: 198-199, *265.*
Catalá del Río, Paloma: 127.
Cavallo, Domingo Felipe: 64, 68-69, *242, 244.*
Celan, Paul: 75, *247.*
Centro de Estudios Legales y Sociales
(CELS, Center for Legal ans Social Studies): 29, 218, 225, *235, 279, 285.*
Centros de Gestión y Participación de la ciudad de Buenos Aires, propuestas de *(CGP, Centers of Initiatives and Participation of the City of Buenos Aires)*: 225, *285.*
Cervantes Saavedra, Miguel de: 59, *240.*
Chiaravalle, Juan Carlos José: 16.
Comisión de Detenidos Desaparecidos Españoles en la Argentina *(Comission of Spanish Dissapeared Detainess in Argentina)*: 173, *260.*
Comisión Interamericana de Derechos Humanos *(CIDH, Inter American Comission on Human Rights)*: 68, 97, *244.*
Comisión Nacional sobre la Desaparición de Personas (CONADEP): 47.
Comisión pro Monumento a las Víctimas del terrorismo de Estado: 234, *286.*
Conte, Laura: 195.
Contreras, Claudia: 134.
Cortázar, Julio: 59 n.5, *240 n.5.*
Cortiñas, Nora: 199.

Daleo, Graciela: 166, *260.*
de Luca, Pepe: 195.
del Cerro, Antonio (Colores): 175.
Derrida, Jacques: 200, *266.*
Descartes, René: 200, *262.*
Di Pascuale, Lucas: 166, *260.*
Distéfano, Juan Carlos: 131.
Donadio, Alberto Eliseo: 26.
Dowek, Diana: 107, 149, *259.*
Duchamp, Marcel: 128.
Duhalde, Eduardo Luis: 228.

Eco, Umberto: 200, *266.*
Einstein, Albert: 60, *240.*
Elsa. 23.
Equipo Argentino de Antropología Forense
(EAAF, Argentine Forensic Anthropology team): 45, 83, *238, 249-250.*
Estrella, Miguel Ángel: 59 n.5, *240 n.5.*

Familiares de Desaparecidos y Detenidos por Razones Políticas *(Family members of those Disappeared and detained for Political Reasons)*: 215, 225, *277, 284.*
Federación Juvenil Comunista
(FJC, Young Communist Federation): 62, *242.*
Feierstein, Daniel: 88-89, 92, *252, 254.*
Feinman, José Pablo: 209, 212, *272, 274.*
Fernández Vega, José: 103, *257.*

Ferrari, León: 107, 120, 121, 195.
Fontes, Claudia: 110, *258.*
Forster, Ricardo: 87, *251.*
Foster, David William: 45, *234, 238.*
Foucault, Michel: 201.
Freisztav, Luis "Búlgaro": 125.
Freud, Sigmund: 59, *240.*
Fuertes, Rosana: 107, 139.
Fundación Memoria Histórica y Social Argentina *(Argentine Foundation of Historical and Social Memory)*: 217, 224, *278, 283-284.*
Funes, Luján: 182-183.
Furet, François: 197, *264.*

Galilei, Galileo: 60, *240.*
Galtieri, Leopoldo Fortunato: 69, 175, *260.*
García Meza, Luis: 60, *240.*
Gargiulo, Pablo: 169.
Garófalo, José: 162, *261.*
Garzón, Baltasar: 214.
Gasparini, Juan: 96.
Gente: 59, *240.*
Giberti, Eva: 85-86, *250.*
Girón, Mónica: 138.
Girri, Alberto: 102 n.1, *257 n.1.*
Gobierno de la Ciudad de Buenos Aires, propuesta del *(Government of the City of Buenos Aires)*: 225, *285.*
Gobierno Nacional, propuesta del *(National government)*: 225, *285.*
Godoy, Jorge Omar: 228.
Goldman, Daniel: 195.
Gómez, Norberto: 130.
González, Horacio: 45, 71-77, *237, 244-248.*
Gorriarena, Carlos: 107, 116, 117.
Grippo, Víctor: 128.
Grondona, Mariano: 85, *250.*
Groppo, Bruno: 222-223, *282-283.*
Grosman, Marcelo: 159.
Grüner, Eduardo: 210, *273-274.*
Grupo de Arte Callejero: 174-175.
Grupo Escombros: 179.
Grupo Etcétera: 176-177, 206, *261, 270-271.*
Guagnini, Nicolás: 211, *275.*
Gutiérrez, Fernando: 152, 153.
Gutiérrez, Mabel: 195.
Guzzetti, César Augusto: 58, *239.*

Harguindeguy, Albano Eduardo: 175.
Harris, Marvin: 110, *258.*
Heidegger, Martin: 200, *266.*
Herbón, Alicia: 214.
Heredia, Alberto: 122.
Hermanos de Desaparecidos por la verdad y la justicia: 220.
Hijos por la Identidad y la Justicia contra el Olvido y el Silencio *(H.I.J.O.S., Children for the Identity and Justice against Oblivion and Silence)*: 174-175, 176-177, 202, 220, *260, 261, 267, 271, 281-282.*
Hill, Robert: 58, *239.*
Hitler, Adolf: 203, *268.*
Hoheisel, Horst: 86, *248.*
Huhle, Rainer: 203, *268.*
Huyssen, Andreas: 73, 77 n.1, 200-201, 208, *248, 266, 271-272.*

Ibarra, Aníbal: 226.
Iglesias Brickles, Eduardo: 160.
Indij, Guido: 42-43, *236*.
Iniesta, Monserrat: 204, *269*.
Instituto "Espacio de la Memoria" *(Institute Space of Memory)*: 94 n., 193 n., *262 n.*.
Iommi, Ennio: 125.

Jabès, Edmond: 204-205, *269*.
Jacoby, Roberto: 144, 211, *259, 275*.
Jankélevich: 213, *276*.
Jarach, Vera: 199.
Jauss, Hans Robert: 103, *257*.
Jelin, Elizabeth: 102 n.4, *257 n.4*.
Jiménez, Álvaro: 127.
Jitrik, Magdalena: 182-183.
Jurado, Alicia: 62, *241-242*.
Juventud Guevarista *(JG, Young Che Guevaras)*: 62, *242*.
Juventud Radical *(JR, Radical Youth)*: 62, *242*.

Kafka, Franz: 75, *248*.
Kant, Immanuel: 200, *266*.
Kaufman, Alejandro: 45, 79-80, *237, 248-249*.
Kirchner, Néstor Carlos: 85, 201, 219, 226, *250, 267, 280*.
Kissinger, Henry: 58, *239*.
Kovensky, Martín: 156-157, *261*.
Kuitca, Guillermo: 143.

La Nación: 63, *242*.
Laddaga, Reinaldo: 101, *256*.
Laghi, Pío: 60, *240*.
Lapacó, Carmen: 199.
Lepíscopo, Paulo Armando: 19.
Lessing, Gothold Ephraim: 72, *245*.
Levi, Primo: 87, 202-203, 213, *251, 268, 276*.
Licciardo, Cayetano: 62, *242*.
Liga Patriótica Argentina *(Argentina Patriotic League)*: 60, *240*.
Llerena Amadeo, Juan: 60, *240*.
London, John Griffith (Jack): 209, *272*.
Longhini, Ricardo: 145.
López Armentía, Gustavo: 148.
Lorenz, Federico: 89, *252*.
Lorenzano, Sandra: 88, 92, *251, 254*.
Luján, Horacio Abram: 178, *261*.
Luttringer, Paula: 170, 171.

Madres de Plaza de Mayo. Línea Fundadora *(Mothers of the Plaza de Mayo, Founding Line)*: 173, 202, 206, 208, 215, 225, *250, 260, 267, 271, 272, 276, 284*.
Magnacco, Jorge: 175, *260*.
Martínez de Hoz, José Alfredo: 63, 64, 68-69, 79, *242, 243-244, 248*.
Martyniuk, Claudio: 29, 209, 213, *235, 272, 276*.
Marx, Carlos: 59, *240*.
Massera, Emilio Eduardo: 58, 59, 60, 68, *240*.
Memoria, Verdad y Justicia, de Zona Norte *(Memory, Truth and Justice of the Nothern Zone)*: 173, *260*.
Menem, Carlos Saúl: 63, 175, *242, 260*.
Menéndez, Luciano Benjamín: 58-59, 62, 64, *239-240, 241, 243*.

Menéndez, Mario Benjamín: 59, *240*.
Molinari, Eduardo: 167, 213, *260, 275*.
Moreno, María: 94, *255*.
Muleiro, Vicente: 69n., *244 n.*.
Muñoz, Mónica: 87-88, 203, 213, *251, 268, 276*.
Musil, Robert: 201, *266*.

Naftal, Alejandra: 45, 190, 192, 214, *238, 262, 276*.
Neruda, Pablo: 59, *240*.
Nietzsche, Friedrich: 200, *266*.
Nigro, Adolfo: 107, 140.
Noé, Luis Felipe: 107, 118-119.
Nora: 24.
Novalis [Friedrich L. von Hardenberg]: 42, *236*.
Novick, Meter: 197, *264*.

Oberti, Alejandra: 87, 89, *251, 252*.
Olivera, Héctor: 69n., *244 n.*.
Onganía, Juan Carlos: 222, *282*.
Onofrio, Norberto: 126.
Ontiveros, Daniel: 107, 142.

Páez, Roberto: 147.
Paksa, Margarita: 165.
Pantoja, Julio: 169.
Para Ti: 61, 241.
Pastoriza, Lila: 45, 85-94, *238, 250*.
Pérez Esquivel, Adolfo: 195.
Pergolini, Mario: 64n., *243 n.*.
Peyón, Fernando Enrique: 175, *260*.
Piedra Libre (revista clandestina): 187.
Piffer, Cristina: 136.
Pigna, Felipe: 45, 57-64, *237, 239-243*.
Pittaluga, Roberto: 87, 89, *251, 252*.
Pizarnik, Alejandra: 102, *256*.
Platón *(Plato)*: 200, *266*.
Proust, Marcel: 103, *257*.

Quieto, Lucila: 172.

Rep, Miguel: 184-195.
Res: 158.
"Revolución Libertadora" *(Liberating revolution*, 1955): 222, *282*.
Riveros, Santiago Omar: 175, *260*.
Rock, David: 58, *239*.
Roisimblit, Rosa: 199.
Romero, Juan Carlos: 107, 113, 126, 127.
Rossi, Paolo: 102 n.3, *257 n.3*.
Roux, Guillermo: 132, *261*.
Rozitchner, León: 220, *281*.

Sacco, Graciela: 150.
Saccomanno, Guillermo: 209, *272-273*.
Saer, Juan José: 206, *270*.
Sánchez Ruiz, Raúl: 176-177, *261*.
Santoro, Daniel: 163.
Sarlo, Beatriz: 208, *283*.
Sartre, Jean-Paul: 209, *273*.
Schell-Faucon, Stephanie: 90-91 n.7, 8 y 9, *253*.
Schindel, Estela: 77 n.1, 224 n.1, *270*.
Schvartz, Marcia: 107.
Seoane, María: 45, 67-69, *237, 243-244*.

Servicio de Inteligencia del Estado *(SIDE, Nacional Intelligence Service)*: 61, *241-242*.
Servicio de Paz y Justicia *(SERPAJ, Service of Peace and Justice)*: 218, 224, *280, 283*.
Smoje, Oscar: 164.
Somigliana, Maco: 45, 83, *237, 249-250*.
Sontag, Susan: 205, 211, *270, 274*.
Sosa, Mercedes: 59 n.5, *240 n.5*.
Sosa: 22.
Suárez Mason, Carlos Guillermo: 60, *240*.

Tarcus, Horacio: 205, *270*.
Tarnopolsky, Daniel: 195.
Teatro por la Identidad *(Theater of Identity)*: 207, *271*.
Tendencia Estudiantil Revolucionaria Socialista *(TERS, Socialist Revolutionary Student Aliance)*: 62, *242*.
Traversa, Enzo: 197, *264*.
Traverso, Fernando: 151.
Travieso, Juan Antonio: 204-205, *269-270*.
Travnik, Juan: 111, 112.

Ulanovsky, Inés: 168.
Unión de Estudiantes Secundarios *(UES, Union of Secondary Students)*: 62, *242*.

Vázquez Ocampo, Gustavo: 195.
Vázquez, Félix: 102 n.5, *257 n.5*.
Vázquez, Marta: 195.
Velarde Ferrari, Jorge: 172, *260*.
Ventura, Franco: 146.
Verbitsky, Horacio: 195.
Vezzetti, Hugo: 103, *257*.
Vidal, Hugo: 135.
Videla, Jorge Rafael: 57-58, 60, 63, 68, 145, *239, 240, 242, 243-244*.
Vigo, Edgardo A.: 129.
Vigo, Abel Luis (a) Palomo: 129.
Villaflor, Josefina: 21.
Villani, Mario: 195.
Viola, Roberto Eduardo: 68-69, *244*.

Weil, Simone: 209, *272*.
White, Diego: 47, *238*.
Wittgenstein, Ludwig: 108, *258*.
Wu Ming: 205, *270*.

Yerushalmi, Yosef Hayim: 196, 202, *264, 270*.

Zabala, Horacio: 137.
Zout, Helen: 28, 154, 155.

english texts

translated by David William Foster

David William Foster (Ph.D., University of Washington, 1964 [B.A., 1961; M.A., 1963 University of Washington]) dirige el Departmento de Lengua y Literatura de Arizona State University, donde es Profesor Emérito de Letras Hispánicas, Humanidades Interdisciplinarias y Estudios de la Mujer. Su programa de investigaciones se concentra en la cultura urbana de América Latina, con énfasis en las cuestiones relativas a la construcción del género y a la identidad sexual y a la cultura judía. Entre sus publicaciones más recientes, se destacan: *Violence in Argentine Literature; Cultural Responses to Tyranny* (University of Missouri Press, 1995); *Cultural Diversity in Latin American Literature* (University of New Mexico Press, 1994); *Contemporary Argentine Cinema* (University of Missouri Press, 1992); y *Spanish Writers on Gay and Lesbian Themes*; A Bio-Critical Source-book (Green-wood Press, 1999). Tiene en preparación varios otros estudios monográficos sobre cine, cultura urbana y la construcción de identidades homoeróticas.

David William Foster is Regents' Professor of of Spanish and Women's Studies at Arizona State University. He served as Chair of the Department of Languages and Literatures from 1997-2001. His research interests focus on urban culture in Latin America, with emphasis on issues of gender construction and sexual identity as well as Jewish culture. He has written extensively on Argentine narrative and theater, and he has held Fulbright teaching appointments in Argentina, Brazil, and Uruguay. He also served as an Inter-American Development Bank Professor in Chile. His most recent publications include *Violence in Argentine Literature; Cultural Responses to Tyranny* (University of Missouri Press, 1995); *Cultural Diversity in Latin American Literature* (University of New Mexico Press, 1994); *Contemporary Argentine Cinema* (University of Missouri Press, 1992); and *Gay and Lesbian Themes in Latin American Writing*. Austin: University of Texas Press, 1991). *Buenos Aires: Perspectives on the City and Cultural Production* was published in 1998 by the University Press of Florida. He is currently working on Cinema, Urban Culture and the construction of homoerotic identities.

taking pictures

Between 1980 and 1983, the work of slaves–prisoners moved to the Esma from various concentration camps–built a service for the falsification of documents. There was even the project to falsify Chilean currency. Víctor Melchor Basterra was a part of this group. He had been kidnapped on August 10, 1979 and "freed" in December 1983. In August 1984 he brought an athletic bag to the Center for Legal and Social Studies (CELS) containing fake registrations for stolen automobiles used in operations; written orders for fake documents, with the data and the antecedents of those kidnapped and held at the Esma; falsified ID cards of the Federal Police; fake arms permits; banners printed in the Esma for some Justicialist candidates; lists of the disappeared; photographs of the disappeared and detention and torture areas at the Esma. Basterra took photographs of the agents of his repression in order to prepare fake documents for them. He made copies. He took something like a hundred of these photographs out of the Esma. He was one of the disappeared who made the faces of the disappeared appear.

Claudio Martyniuk
ESMA, fenomenología de la desaparición.
Buenos Aires, Prometeo, 2004.

Taking Pictures Marcelo Brodsky

"You got it wrong, Marcelo," Víctor Basterra told me, "I didn't take the photographs." "You said in your book that I had taken them, when in reality they took them themselves. I took the photographs of the military for their documents, but the photographs of my fellow prisoners were done on their own, by a photographer who did that."
"I didn't press the button," he states. "But one day, working in the lab, I saw they had a pile of photographs that were going to be burnt–that was around 1983, you see, and changes were on the way. And I saw my own picture among them, my own photograph from when they had just hauled me in, the one they took the same day in which we were all photographed line up against the same wall. So I went through the pile and grabbed the negatives I could find, hiding them under my pants next to my stomach, down there by my balls."
"At this point it seemed that they had decided to save my life, because I had been a good boy and deserved to go on living, kept under a watchful eye, but, in the end, inoffensive. They had no idea that as soon as I could I got those photographs out of the ESMA a few at a time whenever I got to leave, and on those occasions jammed well down into my pants between my balls and my ass. They barely searched me, but if they had found one of those photographs, I'd have been done for."
And I ask myself: What does it mean to take a photograph? It is like shooting? Is it a question of saying "Smile" and then pressing the button? Does it mean going on a trip with the camera hanging from around your neck, pointing it every which way, searching? Does it mean to pursue realities, to invent combinations, to relate objects, ideas, time. . . ? It is to find the right moment to do it. It is to choose and make decisions: the light changed, the car left. It's too late.
Sometimes you risk your life to take a photograph. And you can take the same picture twice and risk your life twice. They are barely recognizable negatives like those taken by any passport photographer. Pieces of film, traces of features, shadows and lights, a scale of gray. Ansel Adams established the tonal scale of photographic film. From one to nine. The halftones go from pure black, infinite black, the unfathomable hole, to the incandescent brilliance of white, pure light.
Portraits of persons. Traces of their passage through a sinister place, the proofs. The ones that show that fucking reality that persists, that insists in its pretension at totality. And the photographer is there, too. Imprisoned, used, ordered around with a sneer. "Do up these documents for me. I need them by tomorrow, just like you did last time." The photographer is short in stature, inoffensive, quiet. It's like he wasn't there. He does his work in the lab in the basement and has little to say. They even take him for one of themselves. The document is an ID card for Lata Liste, the owner of Mau Mau.
You're right, Víctor, I got it wrong. You didn't press the button. But you took the photographs. Twice. And both times your life was in danger. The first time you took them from the pile, you saved them from the pyre, you saved them from oblivion.
And then you took them again. You stuck them down there–that took a lot of balls, to tell the truth–and you took them away from that place of death. You hid them away on the inside and you took them away on the outside. You took them, Víctor. Even though you didn't press the button.

The Undershirt Marcelo Brodsky

The photograph is endless. The image that I had succeeded in reconstructing , the portrait of my brother from the shoulders up during his detention at the ESMA ended up being incomplete. During the visit I had with Víctor Basterra at Superior Court No. 12, where the case of the ESMA is being handled, Víctor asserted his right to go through the file to see the proofs that he himself had provided. The first file that we saw contained only photocopies. We requested the originals. They appeared.
And the photograph was there, but complete. From the shoulders it continued on down toward the waist. And you could see the undershirt. It was a worn, sloppy, basic item of clothing. A minimal undershirt, wrinkled, clothing an adolescent body after a torture session.
The shoulders look young, crisscrossed by the shreds of the shirt (the tenses of the photograph overlap, continue). The defenselessness and at the same time the attractiveness of youth show through the bits of cloth following the beating. The face is a twisted a bit, but it is still complete. The photograph expands on and adds information. It has small details that are as irrelevant as they are real. You can make out the dark railing that leads to the wall against which it was taken, the sounds of chains being dragged as you walk, the handcuffs. . . . (another photograph shows the marks on the wrists of a young woman, someone else's sister, from having been bound).
The light protection provided by the undershirt dresses the body in its suffering, marking it. It is not a naked body. It recalls the loincloth of someone else who had been tortured, on the cross. And the scarves. Pieces of white cloth, scraps, worn on different places on the body.
They tell me that he worked out in his cell, in a space similar to

a sty for raising pigs–which is how we described it in the conversation with Víctor Basterra–with walls barely a meter high. A rectangular place, small, about the size of a mat that barely allowed any head room. They did everything possible to talk there. A sponge-rubber mat and some blankets, without either a covering or sheets. A bare minimum, what you provide a slave with, just the basics for survival so he won't freeze to death, because the sessions must go on.

I always liked undershirts. I sleep in one, which is more of a T-shirt. This one is different, a classic style, the one from the neighborhood, which shows the butcher drinking *mate*. One assumes the upper half to be quite dirty, with a clinging odor, and its folds, its shadows and highlights in the photograph to be still clinging to the body my living brother.

And one of the things the nine prisoners told Basterra the day they were able to meet with him, thanks to the complicity of a "good" guard, sticking their heads out of the opening in their hovels. They asked him "What will happen to us?" Silence. Víctor had no idea, and he couldn't even imagine what it might be. He had managed to change his rank: now he was a photographer. They needed him for something else than just to torture him. "Just don't let them get away with it, Víctor." That's what the nine told him in the dark. Don't let them get away with it.

Publisher's Note

"Writings are the Thoughts of the state; archives its memory"

Novalis

The violent kidnapping of persons, the clandestine detention, torture, and disappearance on the part of state agencies, as well as official denial of these acts of extreme violence, came to be a common practice in Argentina between 1976 and 1983. The images that precede this text, produced as part of the routine of a sinister bureaucracy are images of horror. This is so because these photographs were taken under circumstances of horror. A scar is a wound, which is what these photographs are in terms of the irrefutable fact these persons were there. These photos constitute the principal text of this book. They are as much a proof (personal, historical, juridical) and a reason for the following pages.

While a part of society, with the non-exclusive participation of former detainees, parents of victims, and organizations of human rights, works for those responsible for these crimes against society to be brought to justice, we consider the defense of other rights such as the rights of identity, truth, mourning, and the preservation of social memory to be basic and legitimate.

From prehistoric times the major events, triumphs, and catastrophes of humanity have produced monuments that prompt memory and historical knowledge. Memory is a necessary exercise for rescuing shared history and distinguishing it from individual daily life, as well as informing following generations about what otherwise would be forgotten. When we think of a "Museum of Memory, Mnemosyne (or Mnemosina, Μνημοσύνη), the Greek god of memory and the wife of Zeus and mother of the Nine Muses comes to mind. Etymologically speaking, a museum is inhabited by the muses, as well as by memory. As an indisputable fact of history, the Shoah, the creation of the Gedenkstätte und Museum Auschwitz-Birkenau, the handling of Nazi death camps like Dachau, Büchenwald, Mauthausen, Ravensbrück, or the memorials like the Jewish Museum in Berlin and the museums of the Holocaust in Israel, Washington D.C., and Buenos Aires are indispensable references for thinking about our "Museum of Memory."

The sites of memory in these examples are principally sites of conscience. Given the impossibility of the representation of death in the figure of a disappeared person, the discussion of whether we wish to have a site of memory, human rights, resistance or one for art is what we propose to debate. What will be the curatorial role for the museum and its exhibits, if our goal is to represent the facts of what took place in that very space or the interpretation of lifestyles in a period that could seem strange to us from the perspective of the present? Or, will it have as its goal documentation, education, artistic legitimation, or will it assume the symbolic weight of the ESMA as a synecdoche of the universe of centers of detention, torture, and disappearance of individuals or as the metonymy of State terrorism? Should it underscore its declaration as Historic Patrimony of Humanities? These are some of the topics that we must discuss as a society facing the creation of a new museum. We have here the opportunity to colonize a territory of conscience. And we understand the way to do it is in the form of a call for the contribution of ideas to the permanent debate.

We have already collaborated with Marcelo Brodsky on other publications (Buena memoria [Good Memory], 1967 and Nexo [Nexus], 2001), which put forth an account and provide a reflection of the symbolic damage produced in the dark years in which, in addition to the crimes against humanity of which the photos above are but a trace, there were acts of terror, persecution, prohibition, and censorship. Books were burned, buried, and disappeared. Books are the spaces for expression and memory. This book registers and documents how people live, think, feel about the memory of the ESMA today. Its title is Memoria en construcción (Memory under Construction), because we understand that memory is a dynamic, continuous exercise. If this museum was not created 30, 15, or 5 years ago, it is because the social and political conditions for it did not yet exist. Let this fact be sufficient for us to understand how the way in which we look today upon the events of the Centro Clandestino de Detención y Desaparición (The Clandestine Detention and Disappearance Center) of the Escuela Superior de Mecánica de la Armada (The Superior School of the Navy for Mechanics) is certainly distinct from how we will look upon it 5, 15, or 30 years from now. Since human activity is found in a fluid state, to invoke permanent debate and constant reflection on our part concerning memory is the way to prevent the coagulation that turns memory into merchandise.

Our goal for this publication is to inaugurate a debate–or, better, to contribute to organizing an ongoing debate. We understand the museum as an agora, a site for the participation of the polis, which is just the opposite of silencing our voice in the delegation of a mandate through representation. The representation of memory is certainly a complicated one and we cannot leave it to the State and its time that mission without intervening directly. With the goal of giving body to that museum and channeling the dialogue of the citizenry, along with overcoming the omissions we could have incurred in the attempt to grasp the urgency of the topic, we have opened a forum (www.lamarcaeditora.com/memoriaenconstruccion) that allows for the ongoing contribution of opinions and the social discussion undertaken in the following pages.

Guido Indij

The ESMA as a challenge Marcelo Brodsky

The decision to convert the ESMA into a space for memory and human rights has prompted the beginning of a debate between organisms of human rights, relatives of the victims, state entities, intellectuals and artists that is already well underway. This book has as its purpose a participation in that debate by providing images and ideas that will contribute to enriching it and endowing it with new visual and intellectual elements.

There is not just one way to recall those who are gone, and to do so forms part of the most ancestral practices of our genus, as humans, which is also characterized by other features such as the exercise of violence, the tyrannical exercise of power, and the destruction of nature, even social organization, solidarity, the fight for justice, scientific research, and artistic and cultural creation.

The debate over the ESMA opens up infinite possible ways for remembering those who disappeared and the victims of terrorism of the state in Argentina. The principal torture and death camp, where thousands of young people were hauled off to the rack, clandestine cells, and death, has been converted into a symbol of repression and state violence. It is a site of horror and memory. It is a place where a contribution can be made to telling the story of a generation wiped out by dictatorship and the goals for which that generation gave up its life, the story of its multiple voices and that of its passion for changing the country and making it different from what it was and what it is today.

What tools are to be used to recount that story to new generations is the Gordian knot of this challenge, and just as it was for Alexander, the quest for solutions cannot be an easy one. Neither a traditional museum nor the morbid recons-truction of the extermination camps. How to tell the young about the mechanisms of destruction in a positive way? How to explain torture, sadism, and the electric pick?

The response must be a multiple one, one that makes use of all possible forms. The itinerary and the testimonials, the elements of the period and their context, the interpretations of the survivors, relatives, eventual witnesses, intellectuals, artists, educators, scientists. A chorus of voices that is not necessarily either harmonious nor single-minded. A menu of options for drawing personal conclusions.

Any tour of the ESMA will have as its highpoint in the space of horror: the Officers' Club. That is where the prisoners, punishment and torture cells, sinister spaces were: Capucha, Capuchita, El Dorado, El Pañol. . . . This place of Memory will house testimonial references, plans, texts, perhaps some images. The space itself is so charged with historical density that museum contributions will be but a guide for the tour, notes for understanding.

In **Memory under construction** the space of horror is present in the photographs of *Víctor Basterra*, which he took there. For that reason **Taking Pictures** opens this book.

This book provides maps of the Esma that date from its original design, along with recent plans, which dialogue with those drawn by the survivors.

With the passage of time, the projects that will occupy the various buildings of that Space will be worked out. What remains are the institutional assignment, financing, and the nature of those projects. It is necessary to determine what degree of dependence there will be vis-à-vis the various organs of the State. It is also necessary to settle the discussion regarding the meaning of the place: while the majority of the Organisms of Human Rights propose that part of the Space be dedicated to memory and another part to projects related to Human Rights in a broad sense, other organisms propose that the entire space be dedicated exclusively to memory.

Art and Memory have been intimately related throughout the centuries. The debate on the diverse memories that exist side-by-side at the current moment, their representation and transmission, their relation to identity and with knowledge as fueled by different schools of thought and ways of understanding the world. Given these antecedents, the role of art and thought in the definition of the future of the clandestine detention centers is crucial. **Memory under construction** brings together diverse opinions that come from different fields.

In **Zone of the essays** *Felipe Pigna* and *María Seoane* analyze the political and social process that made the dictatorship possible and place the clandestine detention center in its historical context: Why the ESMA? How was it possible to arrive at such a limit? *Horacio González* and *Alejandro Kaufman* contribute texts that concern the transformation of the ESMA

and analyze its importance for the future of the country. Their opinions are as linked to the reality of the facts as to their feelings in this regard. There is no neutrality. The role of the word is at issue, and a word grounded in truth is what is sought after, one mixed with life and bearing the density of the real.

Maco Somigliana, from the *Argentine Team of Forensic Anthropology* (www.eaaf.org), explains the relationship between the holes left by the repression and the on-going reconstruction of social ties, the slow, ceaseless reconstruction of thousands of stories of life and death that are linked together and explain each other. *Lila Pastoriza* contributes a reflection as someone who was held at the ESMA and survived the hell and who lives to tell about it, dream it, write it, attempt to understand it, and contribute her words so that the rest of us can understand it.

Zone of the Works is a selection of works by Argentine artists who have taken on both explicitly and implicitly violence, repression, and the consequences of state terrorism. It does not attempt to be exhaustive nor is it the result of broad and in-depth academic work, but the response to a call for contributions. It is a work under development and aspires to provide a debate and not to settle it. Sixty five Argentine artists (or groups of artists) from different generations contribute works to this book. *Florencia Battiti* introduces this section, giving her critical vision of art concerning the relation between memory and contemporary art.

The contrast between various proposals, opinions, and points of view regarding memory and its representation, along with the future of the Space and texts of the Human Rights Organisms, Argentine and foreign, included alongside *Alejandra Naftal,* make up **Open Zone**, organized into the sections "Thought and Memory," "Art and Memory," "ESMA and Museum," and an Attachment with concrete proposals from the human rights organizations.

The **Documentary Attachment** transcribes the foundations explained in the document on the creation of the Space for Memory and the promotion and defense of Human Rights, the document of the partial handling of the building and the decree of creation of the National Memory Archive. These are all official documents that I believe that are necessary to include in this book.

David William Foster has generously assumed the task of the English translation. A Professor of Latin American Studies at Arizona State University in Phoenix, David has maintained a close relationship with Argentina, its history and its culture throughout forty years of academic activity. Since this book undertakes to participate in a specifically Latin American dialogue on the construction of memory, the English version of the texts extends its debate beyond these borders.

Memory under construction is a process, a collective journey, a discussion in progress. While the struggle for justice and truth continues unabated, the construction of collective memory continues its path of overlapping subjectivities. As long as the word remains alive, as long as the debate over ideas persists, as long as thought circulates, and as long as questions remain open, the road taken by those who lost their lives in the extermination camps of the dictatorship will not be closed.

zone of the plans

The Escuela Superior de la Armada (ESMA: Superior School of the Navy), formerly known as the Escuela Oficiales de Mar (Sea Officers' School), was built on land turned over by the Municipality in 1924.

On December 19th, 1924, the Executive Department was authorized to transfer to the Sea Ministry a fraction of municipal land measuring approximately 14.5 hectares (35 acres), with a border on the Medrano arroyo measuring 440 meters. The land had been acquired by the Municipality through public auction on November 30, 1904 from the estate of landowner Diego White, at a cost of 105 pesos of the day. During the presidency of Marcelo T. de Alvear, the Deliberative Council issued an order ceding the piece of land providing that, should the land ever be used for other purposes, it would revert immediately to Municipal control, along with all the buildings that might have been constructed and without any indemnification whatsoever.

During the military dictatorship that held power between 1976 and 1983, the ESMA was used as a clandestine detention center through which thousands passed, the majority of the whom disappeared, as can be ascertained in the testimony presented to CONADEP (National Commission on the Disappearance of Persons) and during the trials of the Commanders-in-Chief of the Armed Forces.

Its current address: Avenida del Libertador and Avenida Comodoro Martín Rivadavia.

Historic Institute of Buenos Aires

ESMA: reconstruction of the plans

The existing documentation of the plans for the work on the building from 1945 were redrawn and a comparison was made in situ, correcting said documentation to match the state of the building as it was found after the Navy had moved out.

Simultaneously the plans were looked over with the survivors, who provided reconstructions of the different stages and modifications that were undertaken during different periods to adapt the building to a Clandestine Detention Center.

The reconstruction of the plans was highlighted and the survivors were consulted once again to adjust and modify them. With regard to the basement, photographs taken by VB during his detention were used, which allowed for the reconstruction of the last organization (1981 to 1983).

Once the documentation was completed and during a visit to the site, traces of the last stage of the function of the Center were verified. These traces are material evidence that prove the practices at the site of the Center. The plans were drawn up by Marcelo Castillo for the Undersecretary of Human Rights of the Government of the City of Buenos Aires in January 2005.

zone of the essays

Everybody's History [or, Everybody's Story] Felipe Pigna

With the writing of this article for such a necessary book on such a painful but ultimately recovered space, I express a dream, a small one, but a dream after all: that it will be read by everyone. We, who are going to read it, because we were, are, and will be part of that generation, that of our dearly departed companions. And others, who neither had then, nor have now, anything to do with that history, our history. Because they did not want to know, because they could not, because they were not yet born, because no one told them about it.

The military dictatorship presented itself to Argentine society as a "Process of National Reorganization." With this reorganization, repression, the change in the model of production and distribution of income, and education were all basic headings. The military men and their civil associates ended up imposing a new model of society and doing away with any sense of an independent national development, disciplining a society with a long tradition of struggle and union consciousness. Videla expressed this fact quite clearly at the dinner of camaraderie of the Armed Forces on July 8, 1976: "The struggle will take place at all levels, in addition to the strictly military one. No antisocial or antinational acts will be allowed in the area of culture, media, economy, politics, or union activity."[1]

The determined support of the coup on the part of the Argentine upper bourgeoisie, which saw a threat to its privileges in the growing mobilization of important sectors of the working class and in the intellectual production of middle sectors who supported a project of social change, was decisive. As Adolfo Canitrot has pointed out: "...the refusal, on the part of the bourgeoisie, to resolve social questions through democratic means resulted in the loss of confidence in its own capacity to negotiate with other classes, particularly wage-earners, a social accord that could serve as a stable basis of co-existence. What was new about the 1976 experiment was the proposal to go beyond what was strictly authoritarian and to create a system regulated by general principles that would assure social discipline in the long run without the need for repression. The Argentine bourgeoisie wanted a system of rules for social order and not simply a regime of authoritarian power."[2]

The proprietors of large economic groups, suggestively known since that time as the "captains of industry," enjoyed a period of splendor during the military dictatorship by executing extraordinary deals as state contractors and taking out foreign credits at ridiculous interest rates with the backing of the Argentine state.

The imposition of an economic model designed by groups in power would not have been possible were it not for the influence of brutal repression at the hands of the Armed Forces in power. The level of organization of the workers' movement and its historical combativeness were obstacles to the solidification of a model of exclusion and the handing over of national patrimony.

The hierarchy of the Catholic Church maintained a complacent attitude toward the military dictatorship while many priests and even bishops were assassinated because of their steadfast adherence to biblical postulates.

The backing of the organisms of international credit was immediate. The day Videla assumed power, the newspaper La Nación announced on its front page: "The IMF approves a loan." As for the support of the United States, this anecdote provided by the North American ambassador during Videla's regime might be illustrative:

"When Henry Kissinger arrived at the Conference of American Armies Santiago de Chile, the Argentine generals were nervous about the possibility that the United States would call them to task over human rights. But Kissinger limited himself to saying to (the Chancellor of the dictatorship) Admiral Guzzetti that the regime should resolve the problem before the U.S. Congress went back into session in 1977. Just a word to the wise. Secretary of State Kissinger gave them the green light to go ahead with their "dirty war." In a period of three weeks a wave of mass executions began. Hundreds of detainees were put to death. By the end of 1976 there were thousands more dead and disappeared. There was no turning back for the military. Their hands were already too drenched in blood."[3]

Within this scheme of repressive accord between the economic and military powers anyone who raised ideas contrary to the "national being" which included values such as the unquestioning respect for any form of hierarchy was considered to be subversive: the worker must obey the boss, the son the father, the student the professor. This natural order–as they saw it–had been lost as the product of what they called "ideological infiltration." In order to eradicate disobedience it was necessary to repress any manifestation that went against their principles. Unthinking obedience must begin with its inculcation in children and youngsters.

Argentine society emerged from a process of change that had accelerated beginning with key events such as the Córdoba uprising and the arrival of the renewed ideological and intellectual production following the French May of 1968. An informed and restless middle class followed world processes with attention and began to adopt psychoanalysis and its categories of analysis.

As the historian David Rock points out: "the power groups, the Catholic Church, and military men began to get worried when they saw, among other things, that the priest in the confessional was being replaced by the psychoanalyst."[4]

For the military leaders and their associates, the analysis of, reflection on, and the questioning of authority were unacceptable and needed to be immediately replaced by proper obedience.

The individual responsible for the repression in Córdoba, the head of concentration camps like the infamous La Perla, was General Luciano Benjamín Menéndez –who at present enjoys perfect health in complete freedom– said in a speech during the period addressed to administrators of educational institutions: "We demand from teachers the inculcation of respect for established norms and a profound faith in the grandeur of the destiny of the country, as well as complete dedication to the cause of the Fatherland by acting spontaneously in accord with the Armed Forces, accepting their suggestions and cooperating with them in the unmasking and identification of persons responsible for subversion, including those who advance their propaganda under the guise of professors or students. We demand

[1] La Nación, July 9th, 1976.
[2] Adolfo Canitrot, *Social order and monetarism*, Buenos Aires, CEDES, 1981.

[3] Declarations of Robert Hill, US Ambassador in Argentina during the first phase of the military dictatorshipk in *El Periodista*, Buenos Aires, October 23rd, 1987.
[4] David Rock, interview of the autor for the documentary film Argentinian History 1976-1983, Buenos Aires, Escuela Superior de Comercio Carlos Pellegrini, 1996.

from students the understanding that they are to study and obey, in order to mature morally and intellectually, with absolute trust in the Armed Forces, which has been invincibly triumphant against all past and present enemies of the fatherland."[5]

There is no need to clarify how the speech of the general-knifeman was given five years before by his relative, Mario Benjamín Menéndez, also a general of that invincible army, gave himself up disgracefully in the Malvinas, but not before allowing the death of almost a thousand young Argentines for lack of food and training.

The process of ideological transmission and indoctrination through the schools and in the media developed during the dictatorship took on different characteristics that we could classify as formal and informal. The first were advanced by the educational apparatus of the terrorist state and the second by the apparatus of propaganda. It is important to emphasize that the latter counted on the active collaboration of the major forms of visual media and the few radio stations in private hands.

The emblematic case of the publisher Editorial Atlántida is amply illustrative in this regard. Its publications give evidence to, and in some cases even anticipate, the stipulations of the dictatorship as regards the censorship of textbooks.

This detail is very important since it underscores the willingness of the publisher to be holier than the Pope, going well beyond an understandable self-censorship and implying a clear ideological adherence to the dictatorship that seems to be mistakenly minimized as an opportunistic gesture of an exclusively commercial nature. The permanent appeal to parents for them to exercise control over what their children read and the repeated invitations to McCarthyism constitute something much more serious than mere opportunism, especially if we take into account the consequences that these denunciations could have for the lives of those being denounced.

"After March 24, 1976 you could give a sigh of relief, feeling that order had been restored. The entire social body had received a life-saving blood transfusion. Fine, but this optimism–at least in the extreme–is also dangerous. Because a gravely ill body needs more time to get better, while at the same time the bacilli continue the work of destruction. (...) For example: Do you know what your child reads? Cervantes is no longer read in some schools. He has been replaced by Ernesto Cardenal, by Pablo Neruda, by Jorge Amado, good authors for adults certain of what they want, but bad for adolescents who still do not know what they want and who see themselves besieged by thousands of subtle forms of infiltration."[6]

The magazine that devoted and still devotes the majority of its space to the lifestyle of the stars, with frivolity as its style, concerned itself repeatedly with the disappearance from the Argentine classroom of Don Quijote and his sidekick. Are they barking, Sancho?

In an article deserving of a place in an anthology, the highest authority of the ESMA clarified for Argentine society the origins of what he called the current crisis of humanity:

"Three men are responsible for the current humanity. Toward the end of the nineteenth century, Marx published the three volumes of `Das Kapital' [Note that in English we identify Marx's work by its original German title], in which they put into doubt the intangibility of private property; at the beginning of the twentieth century, the sacred intimate sphere of the human being is attacked by Freud, in his book `The Interpretation of Dreams', and as though this were not enough to aggravate the positive values of society, Einstein puts for the theory of relativity in 1905, where he critically undermines static structure and the death of material"[7]. The admiral summarizes in a few lines the pre-Vatican Council II thought of Catholic nationalists who began to make known their thoughts in our country at the end of the second decade during the events of the Tragic Week, in the form of bands of armed terrorists such as the Argentine Patriotic League, which attacked printing presses and workers locales, synagogues, and tenement houses. The ideological heirs of the Holy Inquisition, which almost send Galileo to the pyre for questioning in his day the established celestial order, exercised an important influence on the ranks of the armed forces.

The imposition of a culture vigilant as regards Western and Christian values affirmed itself as sort of a crusade in which the Catholic Church fulfilled a basic role, as can be send in these declarations by Vatican representatives in Argentina.

"Argentina has a traditional ideology, and when someone attempts to impose another ideology, one that is different and alien, the Nation reacts like an organism with antibodies faced with germs, with violence as the result. But violence is never just, nor does justice have to be violent. Yet in certain situations self-defense requires that certain measures be adopted, and in this case it becomes necessary to respect rights as much as possible."[8]

The close ties and ideological feedback between the ecclesiastical hierarchy and the dictatorship was evident and expressed itself in how each used the other to justify itself. Minister Llerena Amadeo even proposed that: "Toward the enhancement of social co-existence, it is necessary that those who are not Christians know what the Christian concepts are that are held by the majority of the population as regards these topics. Ours is a Western and Christian country, and one cannot help but show future citizens what such ideas mean. We must oppose Marxist materialist ideas with ones that will help our youth avoid painful times such as those experienced by the Argentine family in recent years."[9]

But what are these "Western and Christian" values the military and civilian genocides said they were defending? Western tradition has historically been linked to democracy and the broad application of the elementary rights of man. The model of Western democracy was opposed to tyranny, theocracy, and authoritarian regimes, which the West identified with the East.

As for Christian values: solidarity, mercy, communion, neighborly love to the point of sacrifice, the dignity of the human being, in addition to the Ten Commandments, not one of which the state terrorists refrained from violating.

There were few official documents that did not say that "subversion" made use of drugs as a form of sucking young people in, speaking of their devastating effects on the individual and the family. History reminds us that in 1980 Videla's dictatorship actively provided men, arms, money, and logistics for the so-called "cocaine coup" perpetrated in Bolivia by the generals linked to the narcotics trade headed by García Meza. On those responsible for Argentine support, General Suárez Mason, president and liquidator of the state petroleum company YPF –which he left with a debt of six billion dollars– and also the

[5] AIDA Report. Julio Cortázar, Miguel Ángel Estrella, Mercedes Sosa and others. *Argentina, how to kill culture*, Madrid, Editorial Revolución, 1981.

[6] Gente Magazine, December 1977.

[7] Declarations of admiral Massera,"La Opinión", November 26th, 1977.

[8] Declarations of the Representative of the Pope, Pío Laghi, *Clarín*, June 28th, 1976.

[9] La Nación, July 15th, 1979.

main person responsible for repression in the First Army Corps, went on to be found guilty by a U.S. court years later for drug trafficking and ties to the international drug trade.

The contradiction between word and deed is not new in our history, since Argentine conservatives, who call themselves liberals, who have held power during the greater part of our history, including the dictatorship, have turned the double discourse into their way of doing politics, just as a principled liberal like Juan Bautista Alberdi showed early on:

"Argentine liberals are Platonic lovers of a deity that they have never seen and do not know. To be free, for them, does not consist of self-government but in governing others. Possessing governance: therein lies their freedom. The monopoly on governance: therein lies their liberalism. Liberalism as the practice of respecting the dissent of others is something that cannot fit into the head of an Argentine liberal. The dissident is an enemy; disagreement is war, hostility, the authorization of repression and death."[10]

The ideological collaboration of these "liberals," who do not hesitate to close ranks with their supposed adversaries, national Catholics, was basic in the area of culture and education.

A veritable masterpiece of state terrorism was published in January 1977 by the magazine Para Ti, which included almost a verbatim transcription of a document of the National Intelligence Service (SIDE), but cast in the customary language of the magazine ("How to win your boss over," "How to lose 5 kilos in 5 days" ...), with the title of "How to detect Marxist speech at school." These are the exact words: "The first give-away is the use of a certain type of vocabulary that, although it might not seem to be any big deal, is very important for the sort of `ideological transfer' we are concerned about. Thus words like dialogue, bourgeoisie, proletariat, Latin America, exploitation, structural change, capitalism, and the like show up a lot. In the religious classroom common terms like the following are abundant: pre-Vatican II and post-Vatican II, ecumenism, liberation, commitment, and the like.

"History, Civics, Economics, Geography, and Catechism in religious schools are often the subjects chosen for indoctrination. The same sort of thing happens in Spanish and Literature, a discipline in which all classic authors have been eradicated and replaced by `Latin American novelists' or `committed literature' in general.

Another subtle system of indoctrination involves having students comment in class on political, social, or religious articles appearing in magazines and newspapers that have nothing to do with school. It is easy to deduce how the conclusions can be managed.

By the same token, the `group work' that has taken the place of `personal responsibility' can easily be used to depersonalize the young person, allowing him to get used to being lazy, thereby facilitating his indoctrination by students previously selected and trained to `pass on ideas.'

These are some of the techniques used by leftist agents to get on board in schools and foment at the very bottom their hotbed for future `combatants."But parents are a crucial agent for eradicating this veritable nightmare. They must be vigilant, taking part and filing their complaints when they feel justified in doing so."[11]

This article by the SIDE in Para Ti, given its emblematic nature, suggests a series of comments. In the first place, the profound mistrust on the part of the ideologues of the dictatorship and

their employees of the strength of their own convictions which, as they repeatedly claim, are deeply grounded in and form part of that entelechy called "national being," but which are always in danger of being rapidly replaced by totally opposing values. Parents are presented by the article as an ideological safeguard for the system, with the assumption that anyone older than thirty-five (the average age of the parents of adolescents) would adhere unconditionally to the postulates of the dictatorship.

The ideologues of the "Process" focused on language, which is understandable from the strategic point of view, since the majority of the population was in no condition to question the scientific contents of each discipline, but yet could grasp how their child suffered at the hands of a "subversive" classmate or teacher by only detecting some of the "unadvisable" words, thereby easily informing the authorities. Any parents could run to the nearest barracks to denounce a teacher who had uttered in his child's class phrases that were anathema like Latin America. Along the same lines of what was said in the article I have transcribed, Pedagogic General Luciano B. Menéndez said: "A simple composition on the four seasons is enough for a subversive teacher or his unwitting ally to comment to his students on the possibility of combating the cold in conformance with the income of each family."[12]

It is interesting to note how an absolutely logical, and even obvious, comment becomes transformed in Menéndez's analysis into a subversive act or something idiotic. But it would be naïve to interpret his words literally. His goal was to provoke fear in teachers and to warn them that they could not deviate from the script and that any invitation to reflection, any analysis tied to social factors would be considered subversive.

Unfortunately this prediction by the dictatorship was remarkably successful and today there are many fathers and social commentators who accuse teachers of "practicing politics" if they refer to current events or express their opinion on a specific historical topic. Dictatorships have the "advantage" of thinking and deciding for people, and this leads to the enshrining of the doctrine of "Don't get involved," justified by that of "They don't let me." In Spain the statement "We were all better off when we opposed Franco" became famous. Generally, military governments are not seen as political facts. When a large percentage of the populace supported explicitly or implicitly the politics of dictatorship, no one would have thought of accusing someone else by saying "You're in politics." The sensation of the majority of Argentines is that they did not engage in politics during the military dictatorship, because the word politics was banned. But yet how can you call utterances like "They must have done something," "There must be a good reason," and other similar expressions of the day anything other than political? What is certain is that party politics were shut down and supporting Videla did not make you seem any less apolitical.

Another interesting point that appears in the majority of the official and officious speeches is an absolute underestimation of the capacity of the populace to think rationally, especially young people, something that is confirmed by declarations of intellectuals allied to the terrorist state such as this one, a piece of creative work by Alicia Jurado:

"Young people, who are so susceptible to becoming enthusiastic over individuals they consider charismatic and so ignorant of

10 Juan Bautista Alberdi, *Escritos Póstumos*, Tomo X, Buenos Aires, Editorial Cruz, 1910.
11 Para Ti Magazine, January 1977.
12 AIDA Report, op. cit.

the melancholic repetitions of history, have allowed themselves to be seduced by the siren song of Marxism."[13]

An office of the SIDE set up shop inside the Ministry of Education to ferret out "suspects" in the education sector. The teaching and nonteaching staff of secondary schools were indoctrinated, with the goal of ferreting out and turning in students and teachers suspected of being "subversive." A pamphlet of required reading, with the title "Subversion in the Educational Setting (We Must Know the Enemy)," was passed out.

But as if the recommendations of the document were not enough, the minister of Education of the dictatorship declared: "If the freedom of teachers to choose readings for their courses is not used properly and I find out that there is a teacher using texts contrary to tradition, good conduct, national being, national doctrine, I am obviously going to have to call that teacher in and we will just see what is going on."[14]

But it is imperative to remember that the distrust toward young people was not limited to statements. All of this intellectual production we have been quoting had its rationale in the solidification of the task of repression. It not only justified it, but, as we saw, it demanded it.

Repression in secondary schools was very harsh, and it sought to put an end to the high degree of political involvement of young people in student centers and political associations such as the Union of Secondary Students (UES), Young Che Guevaras (JG); Socialist Revolutionary Student Alliance (TERS), Radical Youth Revolutionaries (JR), and the Young Communist Federation (FJC).

In the case of the latter the invitations to be vigilant and to punish turned from the magazine article and the lecture to the torture cell and death.

Many high schools in the country today have their list of the disappeared, and episodes like "The Night of The Pencils" illustrate clearly the characteristics and the goals of the repression.

Thousands of high-school youths paid with their lives doing something like wanting to change the unjust society in which they lived, disobeying the irrationality of a deliberate politics of stultification, and opposing the application of an economic and social model of exclusion and poverty.

I would like to conclude this article with some brief reflections on the current state of the question. With the thirtieth anniversary of the beginning of the military dictatorship and the socioeconomic model that rules us today, some questions should be sufficiently clear. It is incomprehensible for anyone to claim that recent history is not history and that a (never very precise) period of time must pass before we can teach a particular period in school. This supposes the rigorousness of journalism, opinion makers, and so on who would be, heaven knows why, the subjects of analysis, while we, historians and teachers of history, are hopelessly subjective.

Many of those who deny historicity to events that took place twenty-five years ago would not hesitate for a second to classify as history the presidency of Carlos Menem when it was actually taking place.

In 1997 the newspaper "La Nación", fourteen years after the return to democracy, in its "Argentine History in the Twentieth Century" a chapter devoted to "The military process." The following can be read there:

"It seemed like the best time possible to begin a military regime. (...) For years the criminal acts of the guerrillas had been laying the groundwork for an indiscriminate repression, numbing the conscience of a populace that, fed up with daily violence, did not question how it was put to an end. (...) Minister Martínez de Hoz would have an unusual advantage for the development of his scheme: five years in office in a country where economics ministers barely lasted months, to which was added a dormant union movement and a terrified populace. The electoral win of James Carter and the democrats represented another insurmountable problem for the Argentine Military Junta. Carter executed with personal zeal a strict policy of human rights, coldly rejecting Videla's attempts at a rapprochement, and he put up roadblocks for the sale of arms to Argentina."

There is no photo to show us the repression and its victims, nor concerning the human rights organisms. The disappeared disappear once again in the History of the Nation.

The same newspaper recently editorialized against rewriting the past, questioning the annulment of the laws of impunity. By contrast, some of the most recent productions undertake to give the lie to falsehood and lies, something which is of course necessary but not conclusive. It is evident that any theoretical proposal is devalued by having to begin by saying "American indigenous peoples were not drunks, murderers or insolent." By limiting ourselves to reacting, the power of the method of speaking from authority continues to lie with traditional discourse. It is fine to react to that discourse, but more important is to go beyond it.

How long will it be necessary in our country to clarify that "the young people of the Noche de los Lápices were not terrorists"? Why not concern ourselves once and for all with what they were, their political militancy, their commitment to their time?

What is new, in my opinion, more is the establishment of a model of History that no longer proposes as its principal concern a reaction to the more or less false postulates that the traditional reading of the past offers us.

Already under democracy the assertion "He must have done something" has been giving way slowly to that of "I did not know such things were taking place," which is uttered by many people over forty without even turning red. We ought to raise the question if today, after an avalanche of films, TV programs, documentaries, trials, journals, and books, whether or not, since today it is no longer possible to claim ignorance, they have changed their opinions.

The trials took place, along with the first laws of impunity, and then there was the second step in the task of disciplining our citizenry: the market crash and the hyperinflation of 1989, when people, terrified and besieged by nonstop press campaigns by social spokespersons, accepted the privatizations of Menem and the retreat of the State not only from supposedly money-losing areas, but from its basic obligations that give sense and justification to it, such as health, education, security, and justice. Dr. Martínez de Hoz could well declare today with satisfaction: "Ours was a process of education, and people understood that they could not count on the state for everything, and when hyperinflation happened, they realized that the model had to be changed. Since then, an economic plan such as Dr. Carvallo's could be put in place, one that bears great similarities to our own dating from 1976, with much less questioning of it than took place with our economic policies because they came from a de facto government."[15]

[13] Conference of Alicia Jurado in the Circle of Officers of the Air Force, July 6th, 1979.
[14] Declarations of the Ministry of Culture and Education to the newspaper La Prensa, Febrary 5th, 1983.

[15] Interview of the author to Dr. José Alfredo Martínez de Hoz for the documentary Historia Argentina 1976-1983, Bs As, Escuela Superior de Comercio Carlos Pellegrini, 1996.

History suffers from the disease of selective amnesia on the part of the populace. It is this very same amnesia that undermines another axiom utilized by some to distance themselves from the recent and bothersome past: keep your mouth shut because you didn't live it. But come on, wasn't it a matter of how those that did live it had no idea of what was going on? Don't those who did not live it but who read, research, and concern themselves for this dramatic period of our history have as much or more authority?

With the shortsighted criteria of the requirement to have lived history in order to speak about it, we historians could not speak of the May Revolution, not to mention Ramses II.

But fortunately in recent years, particular beginning in 1996 and the commemoration of the twentieth anniversary of the coup, an interesting bibliographic production has come out on topics relating to the dictatorship, with notable contributions toward reflection on and a very healthy renovation of the chapters devoted to the matter in recent history textbooks.

The adolescents of 2005, born after 1983, who in fact did not live that period but who today suffer from the system of economic marginalization and exclusion that the military dictatorship began to impose thirty years ago and that was consolidated in the 1990s want to know and talk about the matter. They cannot be disqualified in the fashion of General Menéndez. Our youngsters want to know when, why, how, and who. And we must tell them, and we must help them to know that there were people in our country as young and vital as they are who always found it more important to be than to have.

Those who now invite us to reflect can no longer come under suspicion, those who refuse to accept as valid the fateful scourges that brought so much pain to us, because that would be to admit that only with blood does learning take place.

Felipe Pigna was born in Mercedes, province of Buenos Aires, on May 29th 1959. He is a Professor of History who studied at Instituto Nacional del Profesorado Joaquín V González. He directs the Universidad de Buenos Aires Project *Ver la historia (Seeing the History)* which made documentaries on 200 years of Argentine history in thirteen chapters. Pigna is a columnist at Radio Mitre and Rock and Pop, he is the director of *Vida y vuelta (Life and Return)*, a program of historic documentaries in Channel 7, co-director with Mario Pergolini of *Algo habrán hecho (They Must of Done Something)* broadcast by Channel 13, columnist of the newspaper *La voz del interior*, and the magazines *Noticias*, *Veintitrés*, and *Todo es historia (Everything is History)*. Pigna published *El mundo contemporáneo* (1999) *(The Contemporary World)*, *La argentina contemporánea* (2000) *(Contemporary Argentine)*, *Pasado en presente* (2001) *(Past in Present)*, *Historia confidencial* (2003) *(Confidential History)* and *Los mitos de la historia argentina* (2004) *(The Myths of the Argentine History)* 1 and 2. He directs the website **www.elhistoriador.com.ar.**

The coup of March 24 María Seoane

The military coup of March 24, 1976, the objective of which was to dismantle modern industrial and mass-society Argentina and combat people's movements–Radicalism and Peronism–and, above all, stamp out the Marxist, armed and unarmed Peronist left and the powerful Argentine labor movement, was the major conservative restoration of the twentieth century.

Its method was State terrorism: it set up throughout the length and breadth of Argentina some 520 clandestine detention camps under military control, many more than those required by Nazism, where those opposed to the coup were disappeared, tortured, and killed. The largest was the School of Mechanics of the Navy (ESMA), which received almost 5,000 citizens. This center was a laboratory of sinister slavery, with a metaphysics of terror hitherto unknown in Argentina and similar in essence to the Holocaust.

Official data put the number of disappeared or dead at 14,000; human rights organisms estimate some 30,000. There were some 10,000 political prisoners and around 300,000 exiles. There were some 300 adolescents who disappeared, and around 500 children were kidnapped along with their parents and stolen by the military at birth in the clandestine centers of detention. Many of the disappeared were intellectuals, members of religious orders, union leaders, students, university professors. The majority were laborers and employees (52 percent of the total), as CONADEP (National Commission on the Disappearance of Persons) would later show. The kidnapping and killing of foreign political leaders demonstrated the coordination among Southern Cone military in the so called "Condor Plan" It was a time of military dictatorships in Latin America, which benefited from the approval of the Republican administration in the United States, as part of the Doctrine of National Security that emerged from the period of the Cold War and the fight across national boundaries against communism.

Why did they do it? Why was it a politics of extermination, rather than of forcing obedience from the opposition? Why did a place like the ESMA exist? In principle, it is possible to claim that they did it for money: the ruling elite–embodied at the summit of economic power by the landowner José Alfredo Martínez de Hoz, leader of the great agro-exporters linked to the financial system and Economics Minister during the presidency of Jorge Rafael Videla–found the distribution of income as it existed in Argentina at the time of the coup untenable. Between 1975 and 1983, the participation of laborers in the gross national product went from 50 percent in 1975 to 30 percent. The gap between poor and rich went from 1 in 12 to 1 in 25. The foreign debt climbed from 6 billion to 44 billion dollars. Martínez de Hoz y Videla, the axis of the founding pact of the dictatorship, were in charge of imposing a liberal economic model at the outset of the process of globalization of markets, called at that stage the transnationalization of the economy.

The economic curve of the regime was the opening of the economy, a regression in the distribution of income without precedent, the conversion to outsourcing and insourcing of the economic structure of Argentina, and foreign indebtedness. The restructuring of Argentina on this scale led the dictatorial regime to demand the subjection through death of the opposition. The ESMA was the camp where all the resources of extermination were put into effect. An economic plan like this

and an ideological model that distanced itself from social and political tradition, needs to advance over bodies to the point of making them disappear. Moreover, disappearance was the condition of the final refusal of the regime to take responsibility, magical thinking which led to the premise that, without bodies, there is no corpus delecti. The refusal to accept responsibility for their crimes, along with the cowardice of the terrorist procedures utilized, the denial of any pity for those who opposed them, the sequestering of evidentiary documentation, the pact of silence among the criminals, the corrupt criminality of the exterminators were the indelible marks of the dictatorship.

The economic crisis and international pressure over the violation of human rights during the administration in the U.S. of Jimmy Carter and pressure on a national level with the formation of the Mothers of the Plaza de Mayo signaled around 1978 the beginning of the long process of the political decline of the dictatorship. The regime then engaged in two attempts at survival. One was the 1978 World Soccer Cup, employed by the regime not only as a sports match but as a way of whitewashing the image of Argentina before the world. In 1979 world public opinion shuddered after the Inter-American Commission on Human Rights (CIDH) paid a visit to Argentina and conducted interviews with families of detained disappeared, which resulted in a very detailed report on the grave situation of human rights, which the dictatorship attempted to conceal with a massive promotion of the slogan "We Argentines are human and we are right".

But the situation of the dictatorship was destined to worsen, until it deteriorated completely in the face of two international conflicts: the problem over borders with Chile (1977-79) in the Beagle Channel, which resulted in papal mediation, and the Falklands War [Malvinas] (1982). The financial and economic crisis of 1981 blew up the original pact between Videla and Martínez de Hoz. Massera had already withdrawn from the government with the harebrained plan of remaining a part of the political arena by creating a political party based on the intelligence and the enslaved militancy of the Montonero guerrillas held at the ESMA.

Videla was replaced by General Roberto Viola (1981). With him began a period of a certain degree of opening in the regime: he proposed the perpetuation of the dictatorship with a civil government that would be led by the military. The economist from Córdoba Domingo Cavallo, who argued for the state taking over private debt, appeared on the economic scene as president of the Central Bank. Viola did not survive a new economic crisis: a brutal devaluation paid for the economic policies of Martínez de Hoz.

Viola was succeeded by Leopold Fortunato Galtieri (1981-1982) who, as a fan of Mussolini-like posturing, understood that the regime was waning in political support and declared war on England on April 2, 1982 by occupying the Falklands Islands [Islas Malvinas], over which Argentina has laid historical claim. The Falklands War [Malvinas] was the final sinister adventure of the military regime and empowered an alliance of England and the U.S. against the military government. By mid-1982 the countdown for dictatorship was running. There had been some partial strikes since 1976. In early 1982 a general strike with popular support produced serious showdowns with the police in the principal cities of the country. The labor movement regrouped like the political parties, brought together under the Multiparty umbrella. It was the beginning of the end of the regime. Galtieri was followed by Reynaldo Bignone, who announced presidential elections. He made an attempt at a law of self-amnesty which would prevent any trial of the military for their crimes and ordered the destruction of any documentation that would compromise the most odious regime in Argentine history. The democratic government of Raúl Alfonsín began on December 10, 1983, and a new decisive chapter in politics began for remembrance, judgement, knowledge of the truth that, even thirty years later, is elusive as regards knowledge about the final fate of thousands of disappeared. But the search for that truth, the pressure to know to the last detail the fate of an unforgettable generation is the inexorable path for the burning history of the Argentines.

And this book is, therefore, that burning flame, that memory.

María Seoane is a journalist and writer. She has been a new writer and editor in many media. She published the magazine *Zona* and now she is the editor of the national section of the newspaper *Clarín*. She has published *La noche de los lápices* (1985) (*The Night of the Pencils*), which was filmed by Héctor Olivera, *Todo o nada* (*Everything or Nothing*), *Biografía de Mario Roberto Santucho* (1991) (*Biography of Mario Roberto Santucho*), *El burgués maldito* (*The Cursed Bourgeois*), *Biografía de José B. Gelbard* (1998) (*Biography of José B. Gelbard*), *El dictador* (*The Dictator*), *Biografía de J.R. Videla* (*Biography of J.R.Videla*, in collaboration with Vicente Muleiro, 2001), *El saqueo de la Argentina* (2002) (*The Sack of the Argentine*), *Nosotros* (*We*), and *Apuntes sobre pasiones y razones de los argentinos entre siglos* (2005) (*Notes About Passions and Reasons of the Argentines Across the Centuries*). Among other awards, she received the Kónex Award in Literature, the Julio Cortázar Award, and the Rodolfo Walsh Award. Among other projects, she is preparing the book *Amor a la Argentina: una historia del amor en el siglo XX* (*Love for Argentine, a Twentieth-Century Love Story*).

The shadows of the building:
construction and anti-construction Horacio González

What to do with the Esma? The question–like a password of destiny–could be stamped on virtually all of the events of our day. The challenge to convert those buildings into a *Museum of Memory*–if in fact that name is kept–is a claim that can be neither disobeyed nor resolved by the mere application of a notebook. At least those who come from more firmly established realities than our own, who interrogate their past and who have constructed some already appreciable places for collective memory. Prior to its latest notoriety, the Esma housed the most important space for teaching, learning, and technical training of the Argentine navy. As a secret space of torture and insult, it continued to carry to an unconceivable extreme the pedagogies of elimination, destruction, and retraining of persons.

Should its new avatar transform it into a school as well, this time with edifying sentiments, wishes for peace, and the rejection of the fateful side of history? A museum is a vast and rooted creation of all cultures. The museum shares with churches the call to a recognition of shamed conscience, and with art galleries the exposition of works that instill meditation on lives of suffering and compensation. This ambiguity is taken on by the museum in various ways, the most recognizable one being the museum of acts (or facts).

In the museum of works, everything is easy. It is a matter of unpacking certain products of human ingenuity, which we call

art or which we call history, with the guarantee that they deserve to be salvaged from the martyrdom of time by the admiration of individuals from every possible present. In this way, the objects are already artistic by virtue of the mere fact that they themselves appeal to preservation through time (since one takes for granted that they were saved from among a series of objects that were unsuccessful in overcoming the indifferent Darwinism of time), or they are already historic by the very fact that they have been rescued from temporal pincers that brought them to light and then caused them to perish. Then the judgment must occur of the museum assistant, who perhaps looks upon everything with a condescending valorization–among curators and guards–or who secretly thinks that so much unction must be transient because it museum-ifies experience. In the latter case, the living flow of events of the present always bears a charge that could be ephemeral but leave behind it a powerful uncertainty that a museum ought not have, at the cost of guarding with religious zeal its objects in order to save them from the world.

A *Museum of Memory* does not, in the first place, attract objects, since its theme is what individuals, with casualness or indifference in the face of their contemporaneity, allow to fall into their spirit in order to impregnate with this their epoch. But it bears the strong political hypothesis to the effect that a new power always seems to regenerate previous memory. This previous manner of time would seem to evince itself as much more significant for the reason that a subsequent sequence would attempt to dissolve it, although not merely as a product of the natural disposition toward a lazy memory enjoyed by present powers with respect to older ones, but as the conscience of having undertaken in that swath of previous time a series of abuses and iniquities who recollection raises the hackles of history.

If it is a matter of the facts of horror, which as we know have a severe relationship with the facts of language, the *Museum of Memory* must decide the way in which they will be preserved for the pedagogical illustration of contemporaries. Horror defies representation; it neither annihilates nor reproves it, but it undermines traditional bases of activity. If classical representation proposed for its willed objects a certain distance with respect to the gaze of the author of their representation–which give them objectivity–the representation of horror begins with such an explosion of experience that reality shatters the bond with that which can be thought to concern itself with terrifying speechlessness (since horror is a going beyond the limits of language and an appearance of the world as the nullification of meaning). Of course, in the tradition of the arts, the translation between pain and artistic forms always captured the critical imagination, and the debate was grounded less in the impossibility of representation than in the difference of artistic genres to take on the same suffering, as can be seen in the extraordinary painting from the end of the eighteenth century, *Laocoön*.

Now, certainly, the artistic tendency to feel oneself empowered by the crisis of representation, or by the representation of representation, or simply with the resolution of the artistic object in the absorbing folds of life–an elaboration between vitalism and mysticism–links up with the "demuseumification" of history or the uncomfortable sensation that the walls of the exhibit rooms must also be problematized. Thus, in consonance with the scientific-technical revolution in the area of information,

a certain artistic perspective that claims to announce and to pick up on trends in informatics, problematizes platform, data base, and performance with the presupposition that previous activity, the very antechamber of artistic decision and the act of singling out artistic objects now implies an artistic content. It implies it as the attitude and social decision of taking such and such an object that is already art because of its destiny.

But the memory of horror resists representation. Could it remain in a state of slippery support for representation even when evoked by diverse tools that recall the vanguards of contemporary art? Such is the case of an appeal to architectural emptiness, the construction of ceremonial forms of an abstract symbolizing power or allegorizing archaeologies. Perhaps it is the return of art on horror to the most primitive ceremonies, those that refund societies in the face of torments suffered by recognizable victims or by humanity itself (or its idea) as victim. The refounded community would then base itself on the exorcising of fear. It would be enough for an exorcized torment to be transformed into a rite of vague origin or into language games with no reason to appeal to a fixed origin.

Among all the ideas put forth to shatter classical representation, the idea of emptiness is the most significant. Somehow, emptiness would suppose–we were about to write would represent–the possibility of underscoring the absence of that which was wrested away by the horror. Horror itself would put itself forward in terms of the ineffable or the indescribable, to the degree to which, in order to produce itself, it must radically affect the pillars of narration and knowledge. Thus, the empty, the absent would be necessary figures of the incommensurate, of what is deprived words and rendered impossible for constructing communicable stories. Horror is what is incommunicable and what is full of meaning to the point of extenuation. By liquidating the bases of its own and the understanding of others, it can only be evoked through the nature of emptiness or the emptiness of nature.

But such an emptiness must be constructed, planned, and given architecture. In such a case, if it arises from a constructivist precaution, emptiness would not be so much so, but rather it would act in terms of a deduction that is then forthcoming from certain stagings. Whether these are proper to the museum or public monuments. In European museums on the Holocaust or Jewish martyrdom–in this case, the museums of Berlin–the idea of emptiness is found alongside architectural forms that allude to ambiguous meanings. They break with the idea of cenotaph or catafalque, but with the construction of blocks of irregular cement there will exist allusions to humanoid forms in mortuary stiffness but in truth with the intent to direct symbolization toward the series of the sacrificed. The disparate vertical blocks of cement constructed along irregular paths propose a defiance to a stroll through a garden and an interesting provocation of the gaze, which finds unexpected obstacles that are all too reminiscent of a forest of fallen symbols.

But in the attempt to shatter classical representation via emptiness considered as a writing in absence[1], it is unavoidable that emptiness itself be an invitation for a type of allegorical art or even for symbolizations with a touch of an array of sentimentalizations, as many as appropriate, which nevertheless do not differ from the emotions found claimed by art history. And yet the goal of fusing architectural language, a writing of emptiness, and a critique of images, while still

showing a complete work, does not transcend the representative unity among space, time, and perception. That is, it does not transcend the game of representation.

In the case of the *Esma* it has been said that the value of this building means a definitive demarcation in the very sense of what is human. The practices of torture and disappearance of bodies allowed for the crossing of the very threshold of violence–and it is impossible to disagree with this. And if violence always affects that which is human, in this case the excess includes a beyond the threshold. In effect, the use of techniques of the state secret and bodily slavery, the complete abjuration of the juridical, the deprivation of names, the expropriation of notions of space and time, the usurpation of identities, and the absolute humiliation still within the calculated mechanisms of death all lie beyond the pale of the word politics even when that word has always had its charge of violence.

Now then, the subject was annihilated in the name of the body, the body was suppressed in the name of state secrecy, and state secrecy was abolished in the name of terror. Terror had a method and a procedure, but, understood as mere effect, it was successful in submerging collective language in the confines of what could neither be thought nor envisioned. Collective thought was forestalled by the self-destruction of its sources of adherence to clarity. Terror was the cusp of thought without thought, the amorphous dictatorship of power over the modest forms of what daily life aspires to.

What, then, to do with the *Esma*? It is located in Argentine history as a rite of passage. What took place there goes beyond political death. Paradoxically, the idea of violent death had been removed from there in its central role in national history, in order to be reworked in terms of other types of death, which were precisely that attracted the attention of philosophies of the name, that is, those that propose that in the nominal configuration of every violent act, there is a gap or a material failing in language. This failure with respect to the possibility of fulfilling itself as a noun in the language alludes simultaneously to the latent sacredness of all language and to the real emptiness that it articulates, which is also (so to speak) of a sacred nature. Crime never seems to find complete potentialities in the language that enunciates it, save in those aesthetic principles that see it in a ludic way as a "fine art."

Death does not, in that conjunction, take on violent, observable and censorable features. They are deaths in the middle of a technical and secret skein. But without losing any of the secrecy, violence becomes mechanism, exhaustion, technical decision, a massive factory of destructive gestures with bodies subject to ethical, progressive deprivations leading up to final disappearance. This industrial disappearance acts in the conjunction body-language, separating zones of common designation by turning them over to the "night and fog" of astounded speech, which is seen stripped of objective attributes, whether narrated history or the habitual traffic of death sentences when they are ordered by the visible State. Thus is articulated the language of horror, stripped of its capacity to name. How would it be possible to speak in this fashion? The entire speech community becomes rarified and loses its ethical force, even in the case of the ordinary uses of feigned or deceiving emphasis of language. In the case at hand, even when one simulates or conceals, the naturalness of an always possible decipherment is lost.

With the occurrence of a cultural catastrophe of this magnitude, how could it be possible to commemorate it or to demonstrate while heeding those who wish it not to be repeated? What moral or ethical material should be adduced so that this radical fact can be evoked with non loss of its character in present-day memory? And by the same token, how to ensure that there is no loss of the materials necessary to effect the evocation? European museums of memory seek precisely that moment of reflection that stands out as a pause in the daily flow of amorphous, chaotic, disparate thoughts. Reflection seeks form, order, precision. It is a transcendental reflection that distances thought from its current bounds and places it in a state of sacrament so that each living being will find in a hidden point of its sacred epojé the communicating vessel of the pillaging of humanity that is meant by barbarianism. It is, without a doubt, an access to memory, but not one that proceeds on the basis of humanitarian axioms –without excluding the latter, of course–but a devotional memory, one that is at the same time civic: the memory of the polis. The memory of tragedy.

In this way, the memory we are speaking of must be the opposite of computer memory. We cannot get ride of that word. Memory: do we need to pronounce it? Of course we do, and surely we hear it more often now than is previous times. Is this a reason to rejoice? There are "politics of memory"! But we are not referring to technical memory, the one we assign to the computer, nor memory in the hands of public agencies with plans of action, as worthy and justified as they may be. They run the diverse risk of being a type of fixed memory, a predetermi ned quantity that can increase or weaken if the machines overload, as in the case of the memory of informatics, or end up tied to public whim with specialists who elaborate and advance semiologically the circularity of time. That memory might be associable to a measurable quantity remains always a curious situation, since historical memory or human memory are immeasurable fields. The same word thus serves what is incommensurable and its opposite, measure memory, calculated on the basis of invariable procedures.

Therefore, it is probable that the memory we are talking about should be different from a computer's. And although it may not be easy to say it or justify it, it is probable that it should be different from the memory provoked by well-intentioned specialists of public space. Is it probable? We say it is probable because memory of history does not always appear sharply differentiated from technical memory. Nor the latter from the job of the public administrator, which should not cease to exist. Perhaps art and its procedures –with its power to differentiate– can overcome this situation.

In any event, memory as the rescue of something that at the same time must be elaborated is what is most relevant as regards the imaginary character of reminiscence or recollection. But at times we face a mere legal memory or a digitalized memory. Thus, a memory that is remade every time it is interrogated will exist alongside a memory arising from a cataloging process. It would be appropriate to say: one that arises from a data base.

Data bases and other artifices in the field of bibliographic, documentary, archival research and that of memory are an irrevocable contemporary reality. But they cannot, logically, provide a complete idea of memory and its field of political or artistic meanings, much less, experiential ones. This because it

is a matter of creating –especially with museums of memory–am experiential realm of a pedagogical and also transcendental character. And in this last case, no pedagogy is possible, since it is a question of confronting each subject or each political entity with the impossible, what is lacking in grounding, and the abyss of history to its greatest degree. This is where the process of thinking loses it pedagogical consequence and attempts to penetrate the density of what is unthinkable.

What then do to with the *Esma*? It would not be sufficient to reply with conclusive pretensions in a text that barely explores the extremely broad outlines of the topic. Certainly, many ideas with respect to the *Esma* are based on theses on what has pressingly been called the trauma, or, in a general sense, on the writings that led Theodor W. Adorno on several occasions to point out the nullity that would later characterize poetry on Auschwitz. This point of view is quite pertinent to underscore that, in the face of events in an unusual way assault what is instituted as human, and not just mass crimes, not just the massive criminal intervention of the State, not just atomic bombs, and, please to note the gravity of these acts, the technical attack on the very idea of what is human placed us in a political and demiurgic situation that had to do with the very destruction of bodies and the language of those bodies. The expression genocide is the most appropriate one for grasping this situation, and in the face of it poetics can cease as the final sign of mourning and agony of the human, and perhaps as the symptom of its replacement, which can also only be poetic. These are the themes of great poetry, such as Paul Celan's, which take on this gravest of questions.

Now then, what is grave or most grave differ in various ways from the unspeakable of horror. In the case of the *Esma*, it is necessary to note that it does not seem convenient to immediately subsume its gravest condition in terms of Argentine history under a category that could simply be deduced from a globalized horizon of rememorative images. There is undoubtedly an aesthetics of memory or of the memorials the horror that in some way have established logos and architectonics around the drama left by the concentration camps, the deportations or the forced disappearance of persons. Nevertheless, if a museum of memory has as its starting point a concept that its maximal possible pedagogy it discovers (and not just narrates) a history, we must confront the history of the *Esma*, which is the equivalent of what its architectural, territorial, social, military, and political history is. And of course, it must be told from the basis of the building itself, which had until its turnover by its former owners all of the commemorative decorative work of Argentine naval history, "History against history," a well known hermeneutical difficulty. That is, a collective instance in possession of its faculties for storytelling: how much should history tell of the other history, which is adversarial to it.

Milestones of the political and ideological history of the *Esma*, which can never be dissociated from the whole of Argentine naval history–it is enough to see its buildings, shops, departments of study, and so on–are the battle the took place in 1943 in front of the building, where almost a hundred people died, and, of another order, Carlos Astrada's speech in 1948 in the Naval War School, which is a part of the grounds of the *Esma*, with an interesting and surely polemical redefinition of pacifism. Isn't an alternative story appropriate for this history? It would be a matter of examining the events of the past that would be rejected or, differently, would today demand to be judged anew in the light of the new semantic configuration acquired by the word *Esma*.

On the other hand, there is a non-historizable history, a history and does not act in the preceding way, woven into a national sequence of historical facts. When we say that the determinations of a history of a social or national stamp, elaborated on a cluster of signs of violence, mourning, and reparation, we understand that that violence is interpreted as corresponding to a dialects of classical warfare. Meanwhile, the decisions regarding lives on the scale of technical death and administrative disappearance of bodies would belong to a territory of a different type, one in which metaphysical judgments, sacred dimensions in the criteria of analysis of mundane history, and reflective discretion in the consideration of devastation as a philosophical category would intervene.

In this sense, the Argentine concentration camps must be put on the same scale of abominations as those of the German Nazis, despite some irrelevant differences, and with projects for a museum of memory that emphasize in each case a performative aspect, a museum outside symbolic representations but evoking all kinds of symbols via agonistic and participatory imagination. In this case, it will be necessary to ignore the clear difference from the Nazi concentration camps, where a sinister labor-manufacturing-serial idea grouped bodies considered as merchandise or raw goods and redefining work as re-creation of the human thanks to seeing it as a detritus of "scientific experimentation." The laboratory proof that, nevertheless, the *Esma* revealed was, in the first place, not "scientific or work-oriented," but rather consisted of a political operation for which an essence of power was signified in terms of torture and the disappearance of bodies, with the withdrawal of names and signs from public memory of death. That form of "power" was an outline of a shocking "pedagogy," which fed the totality of the period seen in terms of the military governing officials, and it undoubtedly had a technical aspect whose machine like animation also required the tragic consumption of bodies. Experimentation at the *Esma* never ceased to be, in its own way, "pedagogical."

What sort of museum should be constructed in the light of these considerations and unique features of a human experience carried to the devastating limits of its essence? The historicization its story as a building, Argentine naval history from which it springs and the events that occurred there before the years of terror–wherein we can say that the linguistic particle *Esma* is a search for meaning still available in language–could dilute the way in which *Esma* is a word that seeks another present-day organization of the experience of the limit and, therefore, the break in time. Simultaneously, its necessary incorporation into the debate on sacrificial museums currently in existence in the world could also convert it into one more object in a memorative network already constructed as a canon.

Certainly, it is not possible to ignore the aesthetic force that lies here. It is given proof by the use of abstracts allusions to an inconceivable human destruction, one that is subsequently resolved in an invitation of an activist nature for each visitor to resymbolize what took place in their collective consciousness. From the combination of photography with the capacity for

biographical stories to the architecture of cosmic forms, in a counterpoint between unique lives and the terrifying abyss, there arises a notable artistic experience that nevertheless bears within itself the risk of creating a universalist formula that would provoke as well a unique emotional or reverential axiom, which would diminish the transcendental reach of the deconstruction of the humanity placed before our eyes.

I believe, therefore, that one cannot ignore, as some have said, history and the versions of a name, such as the one that –with the sound of *Esma*– is to be found to the embarrassment of our language. It is historicity, but also the historicity within the language. And yet one cannot dilute its character as a piston, clutches, and pedals of an abstract machine, which, by contrast to that of Kafka's penal Colony, deployed torture not as texts on a body, but bodies as unwritten texts of state terror. What took place in this place without a name in history (being a building of the Nation, it is a supreme emblem of the National State, with its shield, colorful fields, and Phrygian cap all nicely painted on its scholarly façade) must be taken on by art, but under the condition that art take into account reflections such as these, one similar to these or ones that have a similar root even they may have different conclusions.

This new book by Marcelo Brodsky, *Memory under construction*, contains all of these dilemmas together. It is made up of lucid texts and works of art that set out to interact with these texts, perhaps without even knowing it. As regards the texts, perhaps also without knowing it, they operate with the same form of collage that many of the works presented here do. Their goal, as is proper, is that those stones of the *Esma* reveal how a mechanical procedure came about that turned *Esma* bodies into victims of a penal and life-terminating apparatus. And their goal can make each procedure of horror show itself with an ethical and metaphysical vocation on a scale of a recovered humanity. What it would allow for, in sum, is that demonstrated experience enter in the representative zone of consciousness. Can this be ignored? Ought not we forge images of the horror that, inadvertently or not, are aligned with memory of presences in a collage imbued by each text with the intimacy or personal discernment corresponding to the epochs of primary cruelty in which we live?

There is no doubt this debate again binds art and politics, which in past times sought a possible union or a desired nexus that would allow them to be the wings of a single act of meaning. How we bind them will represent a response to the enigma of the *Esma*, in the sense of a representation of the painful frontier of what is human and as a quest for the atemporal mechanics that produced it. A historicity that will contain its antipodes, its pending and visible emptiness (*Esma* is, after all, the name of a building, of stones, wiring, and facades). And also one that will show an intercalation of the visible and the invisible and a pedagogical reinvention that, although we do not dare imagine its extent, will perhaps be the principal lines of our debate. As many have said, the present debate is already a part of the form that this building must acquire in memory. It contains it in many ways. This is why what memory is also forms part of the debate. Therefore it would be a mistake to imagine that the debate is empty of historicity. In this desperate movement back and forth we find those arts of old that were perfectly nurtured by the pendulums of the spirit. Painting, photography, the representation that seeks to approximate its ally and at times its adversary, the text.

Marcelo Brodsky offers here a new chapter of that quest, one that I have dared to present inside and outside the idea of the museum, which is obviously what is at issue here. I hope that we can resolve this dramatic nucleus of our social experience by appealing to our obvious artistic abilities and the intellectual passion that must always be present in those moments when it became necessary to remake life in common, the very arrow of collective existence.

[1] Andreas Huyssen, 'The remember emptiness,' in "In Searth of the Lost Future". M, FCED/IG, 2002. Reprinted in *Reader with texts on Berlin*, prepared for the International Symposim of Urban Cultures in Berlin and Buenos Aires, organized by Estela Schindel, Berlin, April 2005. Various essays of Estela Schindel should also be consulted with respect to the idea of performance utilized in several places to grasp the action of artistic forms in the judgment on terror.

Horacio González is a Professor at the Social Sciences School at the Universidad de Buenos Aires (UBA). Among his many books one of the most important is *Retórica y locura y filosofía de la conspiración (Rhetoric and Madness and Philosophy of Conspiracy)*. He is a member of the editor group of the magazine *El ojo mocho (The Broken Eye)*. At present he is the Deputy Director of the National Library of Argentina.

The Never Again Museum Alejandro Kaufman

We do not say "Never More" in the face of just any form of violence. We do not say it in the face of a kidnapping for money, nor an assassination, nor a war, whether civil or international. We do not expect the end to violence, because the history of humanity is the history of violence. Violence, daily violence, has alternated with the dream, the desire, the utopia of nonviolence. Only profound and still unknown transformations could promise us a different reality in the future.

Hence the distinction between horror of crimes against humanity perpetrated by state terrorism and historical violence. The latter has always coexisted with cultural history. But not the former, which is an absolute horror. The crime against humanity, the extreme horror caused by collective mechanisms in alliance with technical forms for the administration of death inflicted on a collective victim which has already been rendered defenseless: that is what is new in history. That has nothing to do with individual acts of perpetration, but rather with a set, a complex series of events that cannot be reduced to war and crime, because they are characterized by the suppression of the human condition of a specific collective and because they go against the human state. All of this can even take place without violence, with little violence or with stunning violence. It is less important who the victim is, although only an understanding of the nature of the victim allows for the attempt at the necessary understanding of what has taken place. Yet these are two different tasks. One is objective and allows for representation and display. The other overwhelms us with an uncontainable proliferation of meanings, silences, works of art, philosophical reflections and historiographic discussions.

Violence is not is what is at issue here. This is not a museum on the seventies, and it is not about its causes, nor is it about the Malvinas or Martínez de Hoz. It is not a museum that is meant to

engage in polemics or engage in a debate. It should only show and demonstrate the nature of the apparatus, the mechanics of crime, as it was so aptly put in the gathering on March 24. This ostentation becomes a symbol, a point of departure for coexistence in this land, our land, which continues to lacerate us. A profound debate is put in motion in which the social sciences, aesthetics, and ideas are invited to participate. But what happened happened. To deny it or even to relativize it is to go down the road the stretches from the freedom of speech to the expression of complicity with the crime against humanity. This is what happened in postwar Germany.

The conditions for never again are inseparable from the point of origin of any founding institution in a viable land in which people coexist in the contemporary world. Since 1983 we have not achieved such an ethical point of departure.

We must erect a barrier against the negotiations of the horror, putting a limit on the interventions that relativize what happened via homologizations, comparisons, equivalences, dilutions and assorted metaphors that attempt to deny the radical, discontinuous (as regards the historical past), and atrocious character of the ESMA and its horror. Those who speak of "partial memory" and say "let us remember this but then also that," "sure, there were excesses, but. . ." enunciate all sorts of counterparts that, although they could be recalled with greater or lesser intensity, never fell victim to deliberate criminal oblivion, as happened to the events at the ESMA. They equate what is unheard of with what always took place because they hope and wish it would happen again.

This barrier would consist of the objectifying what had incontestably never happened before so that it could never happen again. It is not a question here of recalling or showing "violence" (which is ubiquitous in history, in the present and in the future), nor is it a matter of even history itself. Because it is not a question of the context nor the causes, nor even of blame. All that is also indispensable, but it is a complex and endless task with regard to which it is neither possible nor desirable to speak with a single or in a single version. That is not where the sense of this museum on the memory of the horror is to be found.

What must be shown in an irrefutable way once and for all for our country and for the whole world is what the ESMA was, how the ESMA worked, and what took place at the ESMA . No special emphasis is required. Only a strict adherence to the testimonies and the proofs, an interrogation of the most rigorous and nonpartisan historiography possible, even if an ethical commitment is unavoidable.

Such a museum can do no more that undertake this cyclopean task. Its mission is not to understand or teach history, nor violence, but to show that and only that which took place here. It would have a measure of conceptualization and historicity, bout only to the degree necessary to support the conditions of exposition, the material base of memory. It is not a question of something alive or dead. It is the place, the objects, the arrangement, the recollec-tions of the survivors. Nothing that might be done here impedes other disparate undertakings, whether elsewhere or in the ESMA, but if and only if that barrier is erected that which we demand for our coexistence with tears in our eyes.

Right-wing elements engage in assault through distraction. But we are also split in some of our cultural practices. We lack collective agreement on the most important events of our history. For the horror to demand from us an unequivocal accord is pathetic. Right-wing elements argue that to remember and to represent memory divides us, when exactly the opposite is true. Let us allow ourselves the recognition of what lies beyond a border that should never have been crossed. Only if we forge a pact grounded in never again will we be able to coexist with a minimal basis of sustainability. The criminal stupidity of the accomplices is unable to comprehend that this is the only "reconciliation" possible. But the opportunity to draw a line of no return awaits us.

Alejandro Kaufman is a Professor at the Universidad de Buenos Aires (UBA) and Quilmes. He is a member of the editorial group of the journal "Pensamiento de los Confines".

"Reconstruction" versus Absence Maco Somigliana, EAAF*

The Team that we put together two decades ago is basically known for the identifications that it has accomplished. Today I would like to recover another aspect of out work, what we call reconstruction, which is indispensable for allowing for identification but which also and this is what I would like to underscore essential for understanding, comparing and, last but not least, negating some of the consequences of this sad history. In a rather strange way these three actions are related to the three basic forms we have for defining time: past, present, and future.

Let me see if I can explain myself.

One works with a data base filled with registers that are, in reality, not registers. It seems confusing, but these registers are persons and this patently obvious truth should never be forgotten. First lesion: treat the registers like persons. And what is the difference? A register is easily malleable: let us say that the fact that it has only a single dimension facilitates its management. A person has infinite dimensions and can never be left trapped in the boundaries of a register, under penalty of being transformed into . . . a register, easily to handle, a friend of simplifications and schemata, distanced from life. I do not wish to making something romantic out of the register-person tension. Since we have work to do, we have to do it with registers (understood as simplifications of something complex), but without forgetting that what lies behind, in front of, above, and below them. We can accept registers as projections of persons. We believe that to force the boundaries of the registers for their projection in the most reliable way (without forgetting that they are registers) the person they refer to is one of the conditions for the comprehension of what happened, which would appear to be a good way of establishing a relationship with the past.

And as soon as one begins to understand, he confronts the fact that what he is understanding is not a person but his absence, like those drawings in which the figure is defined by his surroundings, by what he is not. And nothing we do in the present can turn this absence into something tangible, which brings us to the edge of that enormous black hole that clandestine repression left us like a Trojan gift. The reconstruction that the understanding of the past allows for is translated into the recovery of features, characteristics,

anecdotes, images and anything that could seem to be related to someone who is absent. It is this harvest that overflows the boundaries of the register. What to do with all this? Protect. For whom? In general, for anyone who might have an interest in what happened to that person, especially all those who loved him or must have loved him, who knew him or must have known him. The only thing one can do is to wait for him to appear and then, occasionally, a miracle occurs. It does not matter that it sounds boastful (more often than not, it turns out poorly), but the miracle happens when a son is found with a friend of his disappeared father, just to give one example, and that those who suffered these absences can know what the repression undertook to hide from them. Thus, in the attempt to knit on the edge of the black hole one succeeds in denying the silent future that the clandestine repression planned on and that was one of its possible consequences. A very wise woman teaches that those who destroy a person can become drunk with their power and believe that they can also destroy the past existence of that person, making him disappear as though he never trod the earth. Reconstruction sets itself up against that, denying the negation, affirming the existence of the one who is absent as the bearer of a history, his history, that does not cease with his absence.

EAAF*: Argentine Forensic Anthropology Team.

ESMA: Model Kit Lila Pastoriza

A first version of this note, written a little after the act on March 24, 2004, was published in the journal Puentes No. 11, in May of that year. This version retains the same axes, expands on them, brings them up-to-date and incorporates other questions at issue in the debate.

When the President of Argentina announced on March 24, 2004 that the installations of the School of Mechanics of the Navy would be transformed into a "Museum of Memory," no one doubted the political and symbolic importance of that act and that it would set off the latent debate regarding recent history. While society registered in broad strokes that outbreak via the news media of the "half memory" of Mariano Grondona and the justification of the 'fight against subversion' by its executors, discussions began to take place in some quarters that had as their goal the definition of the profile of the future museum. And although for the time being it is a matter of a debate limited to groups specifically interested in the subject, it must little by little become society's patrimony.

History began long before. Beginning with the first period of the dictatorship, the families of the disappeared had developed a way to seek and denounce, that for the world had the face of the Mothers of the Plaza de Mayo. In 1985, after the swearing in of the constitutional government, the Trial of the Military Juntas showed in a dramatic way, even with the prevalent discourse of the two devils, the central role of the terrorist state in the massacre that had just occurred in the country. The following twenty years bore the marks of the silent or open struggle to impose impunity or justice, forgetfulness or memory. That tension that at another moment produced the uprising of the Painted Faces on behalf of impunity and the mobilizations that

in 1966 marked the beginning of the end, seemed to point from March 24, 2004 to the tracing of the trajectory that would establish, in interaction with the past, the values that Argentina could provide to control social coexistence. "We are witnessing the process that will condemn the construction of new values–that is, the decision to link the aberrant facts of the past to an ideal of justice that has only now found its moral space in the urban space," according at that time to the psychoanalyst Eva Giberti. Subsequently, the declaration of the unconstitutionality of the laws of impunity reaffirmed the way open for the recovery of the ESMA.

The National State and the Government of the City of Buenos Aires signed on that date an Agreement–subsequently ratified by the Buenos Aires city legislature–which provided for the dislodgment of all military installations from the 17 hectare grounds that the Superior School of Mechanics of the Navy had occupied and the return to the City of Buenos Aires and the creation there of a "Space for Memory and for the Promotion and Defense of Human Rights." At the end of that year, the Navy began to move out of the installations and the Bipartisan Commission created for oversight took possession of various buildings located along the front strip of the grounds. Among others, the Officers' Club (where the disappeared detainees were kept) and the four-column building that is the most familiar image of the ESMA. Those sites have witnessed progress on the job of identification, based on the testimony of the survivors. It was also resolved, at the request of the human rights organisms, to restrict visits until the entire grounds have been turned over.

In the incipient process of discussion that began, memory taken became the disputed territory of tremendous current validity. Many militants, who when confronted with the imperative of justice, had relegated memory to the altar of recollections, came to discover how the representation that peoples undertake of their past (and specifically, their critical periods) impinges on their present and future. Many scholars who had reduced it to a statement of facts that would supposedly "speak for themselves," were forced to recognize that all memory is propelled by the demands determined by the present. Human rights organisms, groups of survivors of the clandestine centers, members of academic and cultural institutions began to explore questions that, from the outset, revealed their full complexity as they provided points of consensus as well as points of divergence. Thus the enormous political potential of representation began to be plumbed and even revealed. What could be done so that the "multiple perspectives" could coexist and yet be heard in the production of accords that would allow for progress?

Time for debate

It is time for debate. What do we want to represent? With what objective? In what way? These are initial questions that many others are asking. "Monuments are alive as long as there is discussion about them," the German artist Horst Hoheisel has said, and those who encourage proposals open to a permanent re-elaboration echo him. How can we avoid single-minded discourses that own memory? How can this devastated society construct the present by digging in the past? Political and cultural discussion implies complex challenges, whilst at the same time constituting an opportunity not to be missed. It is

necessary to work from the smallest details, with the goal of outlining forms for debate, the interfacing of positions, listening, and inclusion. It is necessary to expand the debate and have it reach out to ever larger segments of society. It will be necessary to define the link between the State and organisms of civil society, chart the channels that interrelate the various forums where discussions are currently taking place, and seek the best paths to construct the necessary and possible consensuses. And to take time in doing so. Perhaps this is one way for the strong presence of the State in the initiative for public politics of memory to function as a lever that will contribute to the critical appropriation of a crucial stage in our history, rather than generating hegemonic discourses.

The discussions already underway bring together questions that include aspects relative to memory and its representation. Three axes have emerged. One turns on the ways in which memory constructs accounts of the past in relation to the present and its uses. Another is centered on our recent history. The third, in the perspective that have been called the "Space" or "Museum" of Memory.

Remembering

What is memory? A return to the past via data bases and networks of archives that approximate "real memory"? Or is it a choice, never neutral or ascetic that reappropriates critically what happened? The matter of the "innocence" or intentionality of memory directly linked to its mode of operation on the past and its uses in terms of present and future appears as a key question when we come to query ourselves on the public politics of memory. Are we speaking of an empty vessel that we must "fill" with documents and recollections? Or is it a process that, based on interpretations and desires, moves back and forth toward the past, remaking it? "All memory is a construction of memory: what is remembered, what is forgotten, and what meanings are given to recollections is not something implicit in the course of events, but rather obeys a selection with ethical and political implications," according to Alejandra Oberti and Roberto Pittaluga.[1]

There are no "pure" memories, nor ones that "arise" spontaneously from the facts. In the words of Primo Levi, "Memory is a marvelous but fallacious instrument." Ricardo Forster maintains that it is the site of battles, of truths and lies. ... Thus, it is clear that it runs the risk of "bad uses" like the channeling of the past, its twisting or repetition so that it becomes sterile, sacralizing and using it to soothe consciences, wasting it as nostalgic and paralyzing exercise. "Remembering" can support one-sided discourses and hegemonic accounts of the past. Mónica Muñoz gives as an example in the prologue to *Nunca Más* the affirmation that the majority of the disappeared were "innocent of terrorism," thereby forcing a specific interpretation of the facts that frees the reader from any questioning of whether those who were "innocent" deserved to be tortured and disappeared.

Pilar Calveiro maintains that "there are many ways of remembering," and she affirms that the way in which ones carries it out depends on its political uses. This author identifies the present, current reality, as the principle stimulus for memory. Referring to our recent past, she asks herself "How do

we construct collective memories, one that are necessarily multiple, of this history?" And she answers following Walter Benjamin: "It is the present, or better, it is the dangers of the present, of our current societies, that convoke memory. In this sense, memory does not begin with the events of the 1970s, but rather she starts out with our present reality and moves to the past to bring it, as though a fleeting illumination, lightning, to the moment of present danger."[2]

Calveiro understands that, by contrast with history, memory being in one's own lived experience and by giving meaning to it, one makes it transmittable, "passable" to others. While history has the form of a fixed archive, memory, always given impulse to the present, assembles accounts that are always changing and reconstructs the interminable past. What is, then, "true memory"? Calveiro prefers to speak of the "fidelity of memory," counterposed to repetition and derived from opening up the past to recover its keys of meaning. "The connection between what the meaning the past had for its actors and what it has for the challenges of the present is what allows for memory to be a faithful memory." This is not possible if the facts of the past are deprived of the meaning they had. That is what would happen, she says, with the idealization of the militancy of the seventies, which "subtracts" politics. "This idealization freezes memory, occludes it, closes it, impedes its processing, obstructs it."

How then to work with memory? If memory is constructed, how do we construct it? Mónica Muñoz, also quoting Benjamin ("the historical articulation of what is past does not mean to know it "just as it really was," but rather to "take possession" of a recollection in terms of how it sheds light of the moment of a danger"), concludes that "it is not a matter of constructing memory just because," but rather of doing so in function of a project that discusses what we want to appropriate for ourselves to "transform history into memory and build a road to march on, (...) the road that provides a people with the meaning of their identity and their destiny." If it is a question of this, constructing the public memory of state terrorism ought to begin with an initial debate that moves to the past from the needs of the present. What social values ought to be supported today, and in what space of our history will they shed light? Assuming the risk of oversimplifying, it is quite obvious that recalling and forgetting will be at least uneven, among those who privilege a new call to order and those who demand a just and solidaritarian society.

The story to be told

This is a crucial axis of the debate: "What story should the *Museum of Memory* tell? What consensus will be used to spur the construction of dissimilar memories that will sustain the story? Is it appropriate to speak of "an" account or of many? What will be the "script" that will support what is revealed or represented there? "Memory is always a social account," as Pilar Calveiro puts it. "It is a question of a multivoiced exercise where what one seeks is not to assemble a one-sided, seamless account, but to make present contradiction, difference, tension, such that all this, ambivalence, ambiguity, even silenced, take on a more complex dimension, with many planes..."[3]

The narration of what happened in our country is a burning ember because it is such a recent history whose protagonists

[1] Alejandra Oberti-Roberto Pittaluga , "Which memories for which policies?", in *El Rodaballo. Revista de política y cultura*, N° 13, Buenos Aires, winter 2001.

[2] Pilar Calveiro, *Virosic memories*, México 2000.
[3] Lorenzano, Sandra. "Pilar Calveiro: Legados de la experiencia y la narración", in *MilPalabras* N° 5, Buenos Aires, fall 2003.

participate in the ongoing debate; because it implicated an entire society that has not yet fully assumed it; and basically because of the nature of what happened: the organized execution of crimes against humanity at the hands of the State directed toward a sector of society, something that goes well beyond historical violence. And this is, precisely, the "hard core" of the "Museum": the narration of what occurred and the providing of elements that will contribute to explaining how it was possible.

How did we reach this stage? How was the social fabric that sustained it get woven? There are numerous crucial questions in a discussion that merits profound, ample, extended, and broad thinking.

Daniel Feierstein analyzes the relation between the way in which post-genocide societies narrate what took place and the results that these narrations produce, in terms of whether or not they achieve symbolically what the perpetrators of genocide set out to do when they eliminated a specific social group, which is to close off the possibility that there be a new attempt at "another modality in the forms in which individuals relate to each other."[4]

For Feierstein this "symbolic achievement" is produced in the narrations, rather than clumsily negating what took place, invert the logic, intentionality, and meaning attributed to them. Or, equally, by separating genocide from the social order that produced it, by presenting it as "unnarratable" (and, therefore, impossible to understand theoretically), by subsuming it under the pathology of perversion or madness, by negating the identity of the victims under the guise of the "innocent," by transferring guilt and equating the responsibility of those responsible for genocide and resistant victims via the logic of collective responsibility, by turning the morbid re-creation of horror into the vehicle for terror and paralysis.

Some of the elements to which Feierstein alerts us appear in versions circulating with regard to the stage of State terrorism. There are various possible and contradictory accounts. Which one or which ones can support, with greater or lesser subtlety, the representations of the past that a public politics of memory will go on to adopt? That of the struggle between two factions in the presence of an astonished society? That of the reaction imposed on the Armed Forces by the terrorist aggression of young idealists "manipulated by other interests"? That of the excesses at the hands of psychopaths and sickos who massacred innocent victims? That of the nontransferable eruption of "absolute evil" in our society? That of the escalation of struggles wherein the dominant sectors planned an exemplary extermination? All or some of the elements of these discourses engage in political battles on the Argentine stage with respect to unresolved themes of the present. This is why they have such a profound impact, since the advent of democracy, every time the theme of memory comes into play.

The numerous sectors that demand truth, justice, and memory make up a broad spectrum of divergent perspectives. The debate underway among them does not refer so much to the centrality of State terrorism (whose nature they differentiate from other forms of violence), but to the explanation of the historical process what made it possible, with special emphasis on the role that different sectors and groups in society played and, in particular, armed organizations. Thus, the historian

Federico Lorenz points out that "the responsibility of guerrilla organizations for acts of violence must be made explicit and laid to bear as much as State terrorism. But not in such a way as to allow for an operation of homologation between both forms of violence, which were fundamentally different."[5]

Feierstein, for his part, emphasizes that "Two discussions are frequently confused and intertwined. One thing is to undertake the critical analysis of the policy pursued by any one of the organizations of the left during those years (. . .). But it is something quite different (one with other effects) to utilize this necessary critique to attribute to them part (whichever it might be) of the responsibility for the massacre those organizations experience.

The work of Oberti and Pittaluga, out of a deep concern for the analysis of the militancy of the '70s, also follows this theme: "If there is something about which there are few doubts, it is the recklessness of the terror implemented (. . .). But this does not keep us from pointing out other questions, and we propose that the practices and political definitions of the armed left during those years be the subject of critical memory. If the terror of the dictatorship cannot be explained by its immediate antecedents, it is equally certain that the conduct of the forces of the armed left must be revealed in order to understand those forces–along with their experiences and expectations–as active subjects rather than passive victims." Pilar Calveiro, for her part, proposes taking on the question of responsibilities, underscoring that it is not a question of a diffuse responsibility shared equally by all, but of "specific, concrete political responsibilities" exercised not by thousands of "demons" but by concrete political actors (political parties, unions, business sector, the Catholic Church, armed organizations, and so on). She maintains that the theory of the two demons, by basing itself on a presumed diabolical confrontation between the military and the guerrillas, freed State and society of any responsibility. Moreover, she remains concerned about the possible slippage of that theory toward that of a single demon, the military, which would suggest another political freeing from responsibility. If this were so, she says, it could occasion a loss of memory, because there is a loss of meaning for a large part of the events that occurred in the '70s, which if they are not examined in terms of the "clusters of meanings" in effect at the time, "appear" as a sort of madness. It is in this framework that Calveiro insists on the urgent need to analyze the relation that existed between violence and politics and to bring about the political assessment of the conduct of armed organizations.[6] Therein lies her interest in analyzing political history prior to the '76 coup and what made it possible, along with examining how authoritarianism had come to permeate society from way back and how this authoritarian model implemented by the Armed Forces came to be reproduced by the militaristic logic of the guerrilla organizations. Hence, her insistence in the role played by militants with respect to this analysis, especially as it concerns the process that led them to political and military destruction.

The dilemmas of the Museum

Yet, how do these analyses relate to the discussion of the "Museum of Memory" in the ESMA? I believe that a space/museum on State terrorism must transmit what this

[4] Daniel Feierstein, *Six studies about genocide*, Eudeba, Buenos Aires, 2000.

[5] Federico Lorenz, "What is at play in the ESMA", in *Puentes* N° 11, May 2004.

[6] Pilar Calveiro, "Memory bridges, state terrorism, society and militant work", in *Lucha Armada* N° 1, Buenos Aires, February 2005.

phenomenon was and what is was made up of, and offer all the elements that will aid in the understanding of how it happened and what made it possible. If, moreover, that museum is located in a place like the ESMA (where an emblematic clandestine center of detention and extermination functioned), the site itself fulfills in fact a nontransferable function as witness by evoking and making evident the existence of the enormous crime perpetrated there by state terrorism. This is the point of maximum consensus for beginning to think about the Museum. It is the point of departure for the debate on a cluster of ideas and proposals concerning the transmission that is just beginning to unfold. To transmit is to pass on to others, to constitute a legacy. We transmit via the representations of the facts, which always implies giving them some sort of meaning. There are transmissions that attempt to reproduce as exactly as possible what happened: via supposedly identical reproductions of the past, they transmit a closed account that admits no modifications nor does it invite any. Their purpose is precisely for visitors to fix in their minds the repetitive recollection. Other modes of transmitting, those that are "unending," choose representations that, by contributing to establishing a certain distance from what occurred, will stimulate in the viewer the interest and the will to know that drive interpretation, elaboration, and reflection on the facts. These questions are particularly important in the case of the transmission of the crimes of the terrorism of the State, since the reconstruction of the horror as an axis always risks excluding stunned and speechless visitors, while open representations that combine information with strongly symbolic elements seek to include them and stimulate their participation.

The "historic sites" that are material testimonies, as is the case with the ESMA, contribute to the knowledge of the facts and function as denunciation, proof, and evidence of what happened. This is the first motive for restoring and preserving them. It is not the only one. Their potential for transmission is enormous, and the result depends on how they are used, since one cannot lose sight of how "there is something involuntarily moralizing in these sites."[7]

From my perspective, it is a question of taking advantage of them not by sacralizing them or closing them off, but on the contrary, by motivating the intra- and intergenerational dialogue on what took place.

It is habitually said that these sites "speak for themselves" and in a certain sense there is no doubt that they do. When we see, touch, traverse them, when we stand where events transpired, the visitor feels the concrete presence of the past. In this framework there is no doubt that the site "speaks," provoking emotions and thought. It is, for example, what one feels when touring the ESMA Officers' Club, a building where the disappeared detainees were held. Moreover, to the extent that one "breathes" the past there, the "emptiness" of the present invites one to imagine and to ponder so as to produce that flow of curiosity and interpretations that, in my opinion, would be blocked by the rigidity of a reconstructed scenery.

Nevertheless, these are not the sites for staging debates.[8] Nor should anyone hope to achieve an understanding of what occurred by visiting them, unraveling the process that made what occurred possible and detecting their extension into the present. For that reason, there is the need to habilitate other ways for making visitors ask questions, research and seek documentation, memories, studies, and other elements to which access should be provided. Several of the proposals put forth on the fate of the ESMA coincide in dedicating some of the buildings of the grounds to these ends.

If the richest stage of memory sites is the beforehand discussion, it is necessary to know and analyze other undertakings (without losing sight of how much each case differs). In some of the works on commemorative centers in Germany located at former Nazi camps,[9] reference is made to the need to introduce changes in the work developed there if the goal is to learn from what happened in the past. Specialists call attention to the "moralizing overload" they detect and advise moving from "ritualized recollection" (which loses meaning for generations that did not know the victims) to more active forms such as the reconstruction of life stories and the artistic processing of historical events, with the intent to "provide a face to the victims and create a space for the emotional and aesthetic approach to the inconceivable."

The abandonment of "moralistic didactics" in favor of one oriented toward capturing life experiences brings with it encouraging active participation instead of a "pedagogy of consternation" that predominated until the 1990s which, in their understanding, could be counterproductive in that it distances and silently represses adults and makes adolescents "raise their guard" when lectured to. "One ought to provide individual focuses for the topics that avoid counterposing emotional and rational reactions," they point out. And they emphasize their rejection of accounts that turn on the axis of "victim-victimizer", that posit a unilateral vision of both that counterposes "passive victims" and "inhuman criminals" "reducing social complexities and inadmissible degrees and blocking the distinction of numerous dark zones of human activity where people turn cruel or, by contrast, manifest everyday resistance."

Questions that draw a line in the sand

The "representation" of State terrorism brings up the disjunction between "privileging" the exhibition of "horror" that took place and emphasizing the stimulation of a "reflection" on State terrorism, its antecedents and consequences. That is to say, if all of the proposals include the description of what took place and some historical contextualization, the difference is to be found in which the axis is emphasized.

In the discussions that have been taking place regarding the ESMA, there are, as we have seen, various questions that draw a line in the sand: the discourse that gives meaning to the representation, the multiplicity–or its lack–of the voices to be included, the uses of the premises, the emphasis on physical "reconstruction" or on symbolism. . . , all narrowly tied to the consideration of how they "stage the horror." Those who from the outset raise questions offer as their principal argument the potential to induce paralysis.

From her perspective as a survivor, Pilar Calveiro points out that direct testimony can turn out to be overwhelming. "If I foreground my own feelings, my own pain, horror is all that is left for the person standing in front of me. There exists the

7 "Relationship between today and yesterday", in Stephanie Schell-Faucon, "Learn from History?" in Ciencia y Educación I / B&W Bildung und Wissenschaft I. Bonn, Goethe-Institut Inter Nationes, 2001.

8 "You can never loose sight of the counterproductive effects of a moral surcharge. In adults, the aura of those places produces an inhibiting effect that leads to avoid discussions", Stephanie Schell-Faucon, op. cit.

9 Stephanie Schell-Faucon, op. cit.

possibility of providing an account from another angle, the construction of what one went through that, instead of putting others in the place of the horror which in the final analysis excludes them, can incorporate and encompass them. It is a matter of an account that encourages in others a participative attention and leads to personal reflection by overcoming their sense of being stunned and terrified."[10]

Daniel Feierstein, who emphasizes the danger that the mode of narrating genocide can end up legitimating it via its "symbolic enactment," has maintained that the majority of museums encapsulate genocide within the moment of horror and thus run the risk of the same social paralysis that those practices sought to produce. Following his line of thought, we could ask ourselves if the rejection of the intervention of multiple voices does not imply avoiding the establishment of reciprocal relations among those who can process and discuss their differences, which was a goal of the agents of genocide. By the same token, are not authoritarian practices reproduced if the museum limits itself to "showing" what happened without providing the opportunity for visitors to be included in different discourses that would explain what made what happened possible?

These and other questions are present in the discussion of what to do at the ESMA. They include: How will the 17 hectares of grounds be used? Will they be used in their entirety for a Museum of the Clandestine Center or will it include other activities relevant to human rights? How will State terrorism be represented? Will there be a privileging of an open version or with the staging of the terror be reconstructed? How will what happened during that period be treated? Will inquiry of the process and its effects that foreshadowed it be considered, or will it be restricted to the description of the machinery of kidnapping and extermination? It is a question, basically, of a political discussion in which neither what is excluded nor what is profiled as a proposal can end up being neutral. "'Reconstructions' are always interpretations by groups or persons, and they always invalidate others, always leave others out... The memory of what 'was' is constituted by what 'is.' From which present is it reconstructed? From which recollections? Who does it? are the questions raised by one of the draft proposals circulating that question the physical reconstruction of the Officers' Club."[11]

The majority of the human rights organisms have been reelaborating their proposals regarding the premises of the ESMA, set aside for a "Space for Memory and the Defense of Human Rights," according to the agreement signed by the National Government and the City of Buenos Aires.

There exist coincidences in the preservation of the installations as judicial proof, including the sports field, the identification of the premises as a whole and its buildings in terms of their uses during the '70s and '80s, and the opening of its doors to the public only when the move out has been completed. On the basis of these accords and in consideration of topics like the uses of the premises, the account and explanation of State terrorism, and the modes of representation, there are two categories of proposals. On the one hand, various humans rights organizations specify

uses specifically dedicated to the Memory of State terrorism and suggest others for the rest of the premises. In general, these latter uses are determined by the public nature of the projects and their close link to the defense and promotion of human rights, both in the past and in the present. Some proposals included spaces for social actions oriented toward those sectors most affected by the crisis and various forms of violence.

As regards the area of Memory, in general there is a differentiation between those places set aside for the representation of the historic site, the Clandestine Center of Detention and Extermination ESMA (with a center in the Officers' Club and some nearby installations) and other buildings set aside for documentation, analysis, testimonies, accounts, and other supporting elements regarding State terrorism, its historical antecedents and consequences, as well as artistic representations and other modalities for grasping and understanding the events of the period.

These proposals coincide in proposing a careful management of the horror (even in the case of any text suggesting the possibility of partial reconstructions), and they emphasize the weight that the museum must give to stimulating a reflection on what happened.

One proposal, which clearly stands apart form the previous ones,[12] proposes that the premises in their totality (safeguarded as evidence in judicial proceedings) "should have no other use or function except as a material witness to genocide" via its representation and reconstruction as the Clandestine Center of Detention and Extermination," with the goal of creating an awareness of the conduct of the Navy and representing the identity of the detained disappeared who were held there.

This proposal is opposed to the "adaptation of that space for any other functions other than those of signifying, preserving, and representing" what is specified above, with the idea that no state or private institution (including explicitly the National Memory Archive and the Space of Memory Institute) should operate on the premises. This proposals assumes that the traffic that such operations would produce would drain the space of content, and it basically maintains that "where death occurred, there should be the remembrance, demonstration, and knowledge that death occurred, who died, why they died, and who killed them. There should now be no pretense of life." Moreover, it proposes the reconstruction of the Officers' Club.[13]

Other voices, our voices

Those of us who are survivors of the clandestine centers feel an inexorable mandate in relation to our departed comrades. Which is what Primo Levi means when he says "May what is left of the words of those who can no longer speak find a space, a realm to be heard, a representation in the present itself." This attempt, which many of us are engaged in, presupposes diverse accounts, in accordance with the meaning each one will give a personal experience. And although it may not be easy, it is worth making room for these voices (for a much touted "polyphony") and not just out of respect for differences, but precisely because one includes those who are no longer here by incorporation their conflicting, similar, ambiguous, tense, reticent. . . , or whatever perspectives and opinions.

[10] Lorenzano, Sandra. op. cit.

[11] Outline of joint proposal from "Buena Memoria [Good Memory]," "Familiares [Relatives]," and other organisms with reference to the plan for the partial physical reconstruction of the Officers' Club made by the Asociación de Ex Detenidos Desaparecidos (AEDD) [Association of Former Disappeared Detainees].

[12] "The Association of Ex Dessappeared presented a proposal to the Bipartisan Commission in 2005. In a document dated February, 2004, the group states, anticipating this line of thought, "that those mechanisms, tours, or whatever be designed that will allow (for the premises) to be visited, toured, and hated for what it was."

[13] The proposal specifies therefore what particular period the reconstruction of each one of the sectors should reproduce (the basement, the "hooding," and so on).

Pilar Calveiro states that there is not just one voice among the survivors, but rather many, all partial, and yet at the same time there exists a certain unity. "I have always felt that we make up a very special group (there are those who are a little crazy and those who are obsessive, those who choose not to speak and those who are recalcitrant witnesses, those who write fiction, others who do mathematics. . .). The whole spectrum constitutes a single mosaic in which each one is but a small piece. It is like a kaleidoscopic vision, as if survival made all these little pieces a movable part in a kaleidoscope. This is the way I feel, and therefore, obviously, there cannot be only one account."

Clearly there cannot. For some, what matters most is that the entire premises of the ESMA take on the appearance of a site of recollection and mourning staged by the physical, exact, "mimetic" reconstruction; for others, a representation of the terror practiced there must be "shown" via accounts, voices, models, panels, and testimonies that create distances and allow for thought and questioning... There are accounts that accentuate the heroism and fighting spirit of the prisoners, and there are others that put at the center their day-to-day existence, their forms of resistance, even their weaknesses, fears, manifestations of solidarity, doubts, political questionings, their hope. The meaning of the events that will be transmitted varies in accordance with the topics chosen: everyone will give priority to some and refuse to speak of others. In any case, nothing proposed or chosen will be neutral.

Hence, my conviction that, starting with a basic consensus–the unambiguous condemnation of State terrorism–it will be necessary to attempt to establish partial and modifiable agreements what will allow us to move forward. I believe that the condition to be met must be not to stand in the way, in fact, of other expressions and not to impose the suspension of debate or the exclusion of different points of view.

It is my understanding that those of us who were political militants and who survived the terror of a power concentrated in the hands of a few must fulfill a meaningful role in this process of the construction of memory. Toward that end, it is not only important for us to know that our testimony contributes to knowing what happened, but also for us to be aware of our limitations and participate in a dialogue with many others whose frames of reference are not the same as ours, which is also the case of the meaning they give to a past that we more or less shared. And, above all, we ourselves must assume forthrightly that no one owns this construction site. Yes, there is an intended audience, made up of large measures of generations that will not have access to direct testimony and whom we must take into account when we think about transmission.

I believe that for those of us who participated in the political action of the 70s, to engage in memory from a stance in the present in this lacerated country implies much more than just giving testimony, playing an active role in the explanation of what took place. We must engage in an in-depth analysis of the clandestine centers and explore their relationship to society, ferret out our agents of genocide who are in denial and current forms of impunity, and throw ourselves into the exploration of our own practices.

"What I am seeking," Pilar Calveiro says, "is to understand what the historical process was that led to the phenomenon of the camps. I am seeking via an exercise of memory the comprehension of what I was a part of. . . . And this is not an individual memory, but the possibility of being able to count on all those I shared that process with, both those who are still with us and those who are gone: it is, in a certain way, the possibility of one's own voice incorporating all the others. Because if when I write, I link mine with other experiences, my own voice in dialogue with other voices, the voices of those who are no longer here are included in the same account, in the same feelings."

Lila Pastoriza is a journalist. She has published in many media, such as "Crisis," "El periodista de Buenos Aires," "Humor," "El caminante," Página 12," "Puentes," "La trama." As a former political activist, she was a detainee at the Escuela de Mecánica de la Armada (ESMA). After that, she went to exile. She works on issues like women, human rights, and recent history. She is a member of the *Buena Memoria (Good Memory) Association*, and of the *Institute Espacio de la Memoria (Space of Memory)* in Buenos Aires. With María Moreno, she directs the *Militancias* collection of Norma Editorial.

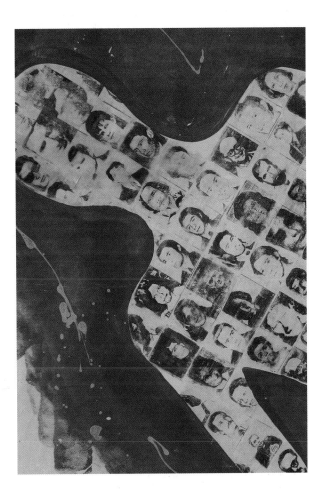

zone of the works

Introduction Marcelo Brodsky

"There is an interrogation that the most complex Latin American artists systematically pose: In what ways can art participate in the process of invention of new forms of collective action?"

Reinaldo Laddaga, Flash Art N. 243, 2005

The call put out to Argentine artists to participate in **Memory under construction** was based on a letter and a series of telephone calls and crosschecked recommendations. We sought well-known artists who had done work on the topic of State violence from before the dictatorship whose work later anticipated what would take place. We did research in catalogs, collections, and with relatives or executors in the case of artists who had died. We also included works by those whose work on the topic is contemporary with the dictatorship or after it, and young artists who have maintained in their proposals or actions an interest in the consequences of State terrorism.

The selection of artists and works does not pretend to be exhaustive and is not based on the criteria of academic research. In the majority of the cases, artists have been asked to participate in a collective debate on the representation of State violence by selecting themselves the work that best expresses their point of view. When the works selected by the artists involved several, I made my choice on the basis of the quality of the works and the emotion or reflection that they produced in me and in our publishing team on the basis of entirely subjective criteria. There is no scientific pretense in the zone of works. It is a zone of action, of exchange, with tenses, feelings, and urgencies different from the preparation of a doctoral dissertation.

As a consequence, the selection is transitory and could be amplified as much as one might want. New works and forms of street action remain to be done, whether based on what has already been done or on something totally different. Other forms of elaboration, other techniques, other proposals will be put forth. It is not possible to maintain a book permanently open. A book becomes closed when it reaches its deadline; otherwise it will never reach the street as planned. But the book is one more tool and has, like all tools, its own functions. And that of this book is to extend an invitation to a broad dialogue that will not by any means be closed with it, but rather one that will continue with new works, new editions, and new publications.

I have become convinced over the years that art contributes to the weaving of the fabric of memory. Distinct works undertaken in different periods of our history, before, during, and after the events, provide elements for understanding and interpreting them. Gestures of resistance, rage or boredom, denunciation or impotence come together to produce a heterogeneous discourse. A human phrasing of works that combine to establish relations, distinct voices that are complementary and nevertheless unique. In **Zone of Works** visual artists offer their proposals imbued with life and color, suffering and irony, a sense of enough already and elegy. At times they are precise reactions or loose ideas. Others are entire periods of a work. Years devoted to thinking about a matter, sifting through disparate sentiments, pertinence and repulsion, identity and dispute.

Works of Argentine artists who decided to take on in their work the most painful moment of our history and to interpret it, placing themselves in it, drawing it, giving it form, understanding its color and its shadows. Telling it in a language without boundaries, open to dialogue and the exchange of ideas. With the universality of visual language appealing to emotion, reflection, or storytelling, each individual sentence flowing into a common discourse that perhaps will serve to comprehend that moment that has marked several generations with death and pain.

Art for "de-habituating" memory Florencia Battiti

It is not true that poetry is a response to enigmas. Nothing is a response to enigmas. But to formulate them in poetry is to unmask, to reveal them. Only in this way can poetic questioning become a reply, if we allow ourselves the risk that the reply be a question.

Alejandra Pizarnik[1]

To what extent do aesthetic efforts question some of the presuppositions concerning State Terrorism and the disappeared? Who are those socially authorized to select and interpret those facts of the past that will go on to form part of our memory, and, moreover, our history?

The links between art and memory can be sought far back in the history of humanity. From the point of view of anthropology, for example, Joël Candau considers prehistoric paintings to be the first expressions of a specifically human concern for inscribing, signing, memorizing, and leaving a record, whether through an explicit memory–the representation of objects or animals–or a more complex memory but one with greater semantic concentration: that of forms, abstractions, or symbols.[2] Even one of the many treatises writing as the result of the discovery of America, José de Acosta's 1596 "Natural and moral history of the Indies, points out that "the memory of histories and antiquities can abide among men in one of three ways: as letters of the alphabet and writing, as used by the Romans, Greeks, and the Jews and many other nations; or by means of pictures, as used by almost the entire world.[3]

Nevertheless, contemporary art sees itself questioned with regard to its capacity to symbolize the crimes committed by dictatorial regimes. Some authors consider that it has been

assigned the responsibility of fulfilling a reflexive function for which it is unlikely prepared. Such reservations point out, above all, the way in which contemporary art is divorced from the public at large and its supposed dependence on the dictates of the market. The expression of that which cannot be said, the representation of that which cannot be represented seem to be, in some way, an undertaking destined for failure. It is likely that many of these arguments are found inscribed in the framework of the crisis of representation that contemporary art has experienced since the beginnings of the twentieth century, and, even though they constitute explanations, they allow only for the formulation of rhetorical questions that bring the issue right back to its own explanatory framework.

Thus, beyond the validity of some of these arguments, the scene of the visual arts in post dictatorship Argentina reveals aesthetic efforts that constitute one more manifestation of the work on social memory. In this sense, some examples of contemporary art operate as valuable tools putting in crisis "habitual" memory, that routine and puny memory of reflection that contrasts and distinguishes itself from narrative memories because they are immersed in feelings and emotions and are intersubjective and retain their validity in the present.[4] The construction of the social landscape of human beings is a product of its reflective capacity and of its ability to eliminate the subject/object divide, taking them individually as objects of study to establish "a world of shared significances and an inter-subjective space without which the social dimension could not constitute itself as such".[5]

Art, and more precisely, aesthetic experience are undoubtedly social practices that take on meaning in the relational activity between the work and its spectator. When I use the meaning "aesthetic experience," I do so in the sense as defined by Jauss, as a device that does not began to function as the mere recognition and interpretation of the meaning of a work nor with the reconstruction of the intention of its author, but as a relational activity in which work and receptor are organized as two different horizons, the internal one implied by the work and the surrounding one borne by the receptor, such that, in this fashion, expectation and experience are intertwined.[6]

Following this line of argument, what Vezzetti affirmed when he pointed out that "the ominous past requires, in order to become an operant and transmittable experience, images and stories as well as rational and conceptual interpretations"[7] turns out to be interesting, and such is also the case with those discourses of various disciplines that maintain that social memory can find in the voice of the various participants–artists in our case–a contribution "to the knowledge and self-clarification of a society whose public sphere finds itself in crisis after the trauma of a dictatorship."[8]

Proust seemed to understand this point clearly when he affirmed in the last pages of Le temps retrouvé that his book was a means that he provided readers for reading themselves: "(...) An act of memory is above all art: a personal or collective adventure that consists of going about discovering one's self thanks to retrospection. A chancy voyage, and a dangerous one! because what the past holds for men [and women] is undeniably more uncertain that what it reserves for the future."[9]

Our contribution to this publication does not pretend to plumb the aesthetic-conceptual strategies employed by contemporary art in relation to the work of memory that Argentine society has been carrying out since the years of the dictatorship and the subsequent period of transition, but rather suggests that artists, as social actors, provide with their works valuable instrument for critical reflection and transmission to future generations of the experience of the last dictatorship. Those works whose strategies appeal to an active aesthetic experience offer a propitious setting for undermining certainties and inaugurating new spaces of reflection.

Despite the reservation and suspicions that surround it, contemporary art seems not to have abandoned its concern for meanings and certain artistic productions. Far from aestheticizing discourses on memory by diluting their combativeness, they offer the possibility of reflecting critically on State terrorism and its abiding traces in our society today.

[1] "Alberto Girri: El ojo", in *Alejandra Pizarnik. Complet prose*, Buenos Aires, Lumen, 2003, p. 222.

[2] Joel Candau, *Antropologíy of memory*, Buenos Aires, Ed. Nueva Visión, 2002, p.43.

[3] Quoted in Paolo Rossi, *Past, memory, oblivion*, Buenos Aires, Ed. Nueva Visión, 2003, p.65.

[4] Elizabeth Jelin. I take the expression "habit memory", *Nevertheless*, many of the artistic propositions of Ricardo Carreira are present in my choice of the term, and these based themselves on the premise of "de-habituating" the gaze of the spectator to allow for a immediate experience, without the intervention of culture.

[5] Félix Vázquez, *La memoria como acción social. Relaciones, significados e imaginario*, Barcelona, Paidós, 2001, p. 74.

[6] Hans Robert Jauss. *Experiencia estética y hermenéutica literaria. Ensayos en el campo de la experiencia estética*, Madrid, Taurus Ediciones, 1986, p. 17 y subsiguientes.

[7] Hugo Vezzetti, "Variaciones sobre la memoria social", Punto de Vista Magazine, Year XIX, n° 56, Buenos Aires, 1996, p.5.

[8] José Fernández Vega, "Dilemas de la memoria. Justicia y política entre la renegación personal y la crisis de la historicidad", *Revista Internacional de Filosofía Política*, RIPF, Madrid, 1999, N°14, december, pp. 47/69.

[9] Quoted in J. Candau, *Antropology of memory*, Buenos Aires, Ed. Nueva Visión, 2002, p. 123.

Battiti graduated from the FFyL of the UBA in Art. She did postgraduate studies in Communications in FLACSO, Argentina. She is a researcher in the "JEP" Institute of Art Theory and History, and she teaches contemporary Argentine art. She has carried projects in research, production, and curatorship of visual arts for various institutions in Buenos Aires. She is a member of the Argentine Association of Art Critics (AACA).

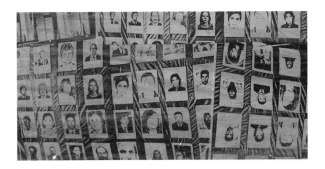

Diana Aisenberg

Histories of Art, A Dictionary of Certainties and Intuitions (A Work under Construction 1997-2005) multiple underpinnings variable dimensions.

a disappeared person

*he is quickly hidden.

*that day they placed the plaque his father ceased to be as a disappeared person.

*he exists even though he cannot be seen.

*that which exists because it cannot be seen.

*it is understood as the forced disappearance of persons.

*from the point of view of Law, it reflects the situation of virtual certainty that the disappeared person is dead even though his body has not been able to be found.

The presumed certainty of the death of the disappeared is based or rests on the nature of the event that constitutes the certainty, the efficient and determining cause of disappearance: the accident of a navy plane in full flight, the explosion of a ship's boiler, or of a coal mine, war, violent earthquake, and so on.

*The Senate and Chamber of Deputies of the Argentine Nation, assembled in Congress, etc., condemned with the force of law: Article 1o – The absence by forced disappearance could be declared for any person who up to December 10, 1983 had disappeared involuntarily from his domicile or residence, there being no information about his whereabouts.

*The writers of the Civil Code did not in principle insist on its being applied, reasoning that in France at that time, the death of a French citizen could only be certified when that death had been proven officially by an appropriate official with the power to sign the corresponding death certificate. Subsequently, the cold and dramatic reality of the innumerable disappeared during the French Revolution and other violent events that by their nature created a virtual certainty of death or decease of the disappeared person, even though the body had not been found. As a consequence, the disappeared had to be treated the same as the person or individual whose decease had been proven and whose document or certificate of death had not been provided because his body had not been found.

*Thousands of persons disappeared in Argentina during the dirty war. They were carted off from their homes, their places of work or recreation, to be placed in clandestine detention centers (C.C.Ds), cruelly tortured and subsequently "moved." To this day, more than twenty years after the onset of the horror, it is unknown exactly how many nor who they were. The armed forces responsible of these crimes against humanity have repeatedly refused to hand over the lists of the disappeared, denying their existence (which is attested to by both the agents of repression and the survivors).

*a handcrafted boat that had disappeared on Saturday September 1 from the Punta Lavapié launch in Arauco was found on September 2, off Lirquén, with its crew intact. The naval airplane of the Talcahuano Maritime Government participated in the search, as well as motorized fishing boats and locals.

The embarkation, which had run out of gas, was carried by the winds, reaching Coliumo under its own steam, in the outskirts of Lirquén.

*I am grasping the systematic work I've done since 1982 to erase my own features and to leave no trace behind, like the aftermath of an internal task, where one learns to erase the names and numbers and streets, to erase the dates, to erase registries in order to be protected and also to protect those that one loves.

This is the matrix that disappearance takes on in peripheral countries during times of dictatorship.

*He is present, but we are forbidden to see him. He is not invisible, but he is not visible either. He withstands a process of dis-identification, but it is still not possible to identify him via memory. Memory takes the place of historical truth.

Claudia Fontes

*Europeans deliberately cultivated this image, never allowing that the natives witness the death of a white man: they used to cast their bodies in secret into the sea and they explained that the men who had disappeared had returned to heaven.

Marvin Harris

Remo Bianchedi

Memory is a Place (2005)

Memory is a Place

"Never Forget that which we cannot remember"

Ludwig Wittgenstein.

One monument recalls another, when their function is to make one see without their being seen.

The physical body of the monument replaces the body/bodies that one attempts to remember.

The monument is the best way adopted by a society to make the meaning of that which is evoked, precisely, disappear.

In the plazas, in the cities, monuments communicate with other monuments in other cities, in other plazas.

First question, then: is the monument an effective means of communication?

No. As one understands the notion of monument generically, it does not lead to the desired objective: to remember.

A bust of Gen. San Martín neither recalls nor evokes the historic deeds of the Liberator of South America, but rather another bust of the same general in another plaza.

Thus, San Martín only evokes another bust of San Martín.

Is the monument an effective means of communication?

Yes. To the degree that we adopt other variants of the meaning of "monument."

It is necessary to remember. Remembering is part of our civil responsibility.

An object is necessary in that it will serve as an intermediary for remembering; a symbol, a tool thanks to which memory does not only imply looking back but, also, actively looking forward.

This way we will be capable of a quality of future determined by truth and justice. A possible future in which everyone, without distinction, will be responsible for their acts.

The monument is the construction of a gaze.
When one remembers, one is communicating.
Remembering is a reopening of the wound? Remembering is throwing in each other's faces, eyes, images of the horror? Remembering is choosing what to remember? Remembering is coming together again on that exact date? Remembering is a plaque? A statute? A metaphor? A transgression?
Remembering is establishing an efficient system of communication.
Remembering is organizing memory as a system of communication. Remembrance of what? A remembrance for, with justice, knowing the truth..
Knowing what we communicate, with whom we communicate, how we do it, with what.
The monument is memory itself. What is memory? An action? A trace, a persistence, a memento? A happy, tenacious, exact memory? Is it an art?
It is a salvaging from oblivion, a gathering, an ordering? An anthropological capability? How to measure memory? Does memory have a place, boundaries? Is it a place? Memory is the human capacity to make present an action or fact of the past.
Memory points out, compares, selects, renders judgment, and finally communicates. Memory knows what to remember, what specific thing to keep in mind.How to communicate memory?
By presenting oneself as a subject and not as an object.
One communicates via representations, gestures, words, absences, places to think. The place must be signaled. If we refer to places we are validating facts, events, happenings that occurred in those places.
Knowing the nature of the place, naming the former, naming the latter. Communicating its coordinates, its uses and functions.
Classifying events. Preserving them. Designing a dictatorship of communication. One does not inform, but rather provides knowledge. To whom? To the social body, the neighborhood, the neighbor. How? Once again, the question.
Memory resides in all of us. Not in a place to which we must go, but a place where one is. To be the stage of memory.
To be memory. How?, I reiterate.
By identifying, showing, designing strategic and didactic systems of communication. Memory is learned, exercised, practiced. Learning and knowing how to remember. Liberty is always the consequence of knowing. Memory produces justice, memory is a mechanism of truth. It does not communicate a judgment, but rather it allows one to have judgment.
Memory is not interpreted; nor is it necessary to turn it into a set of metaphors.
Memory does not sanctify, does not conceal: it lays bare, reveals, uncovers. Is monument a place, a space of revelation? The monument in itself, a synonym of permanence, stability, repose, obstinacy, status quo. The monument is a bulk that gazes at itself. Something that is substituted, that looks like its dead because it is so inert. Whether austere, traditional, well grounded, modern, firm; the immutable monument does not communicate.
Therefore, the monument comes to recall the death of remembrance of that which one seeks to remember.
Such a monument is useless.
The place is the monument and what took place in the place.
Neither mausoleum nor arch of triumph, but a space of creation, production, formation, construction, information.
Preserving memory to perpetuate the human therefore the person must be the place where one remembers.
Thus, there will not object in the world that can replace of memory. Memory is there where it is incarnate. Memory appears where the monument disappears.
"La ESMA," a specific place, must provoke specific questions.
What to do with "the ESMA"?
"The ESMA" is a place where an act takes place, a fact that gives rise to causes. It is the cause of memory.
"The ESMA" a place of restitution.
To restitute is to confirm, be or seem complete, integrate, conclude.
To conclude the prolonged suffering with truth and justice.
To restore in this way means also punishing the crime.
"The ESMA" was therefore a school, it is a place that teaches.
It teaches that this is this and that the best way to remember is to inform, diffuse, and prepare.
To make of "the ESMA" a global Center of Information on Human Rights, a Center of evaluation and attention to causes relating to the violation of Human Rights, a primary and secondary School with extended interactive workshops for the preparation and placement of workers.
So that in this fashion we can also remember to never do it again.

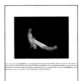

Roberto Jacoby

Darkroom

Performance. Belleza y Felicidad (2002) and Malba (2005).

I did not think of relating *Darkroom* with the disappeared until I read Pilar Calveiro's extraordinary book. The way in which the de-personalization took place was just by taking their vision away, their ability to talk, and still be there all together. In one moment I got to think that the experiment of which the *"Darkroom"* performers are participating is like some kind of training on how to face the situation of the camp, the situation of terror".

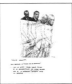

Diana Dowek

The People's Justice Will Be Implacable

[2000-01] Mixed Technique 30x21cm.

WITH RESPECT TO THE "MUSEUM OF MEMORY" ... LET NO STONE REMAIN UNTURNED THIS IS THE DEMOLITION OF THE REPRESENTATION OF THE FASCIST STATE "EXPOSED" FOR ITS MEMORY.

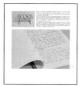

Lucas di Pascuale

Daleo Note

(2004-05) Handwritten transcription of the testimony of Daleo Graciela Beatriz; in the Trial of the Argentine Military Juntas (June 18, 1985, Buenos Aires), photocopied and bound. 40 A4 copies consisting of 72 pages.

During the course of 2004, I transcribed in handwriting, on one-sided sheets of paper, one of the testimonies that make up part of the Trial of the Argentine Military Juntas that took place in Buenos Aires in 1986. It is the testimony taken from Graciela Daleo. The transcription by hand was one of my ways repeated studying in secondary school; a transcription was a ways of engaging in a reflection between reading and writing. I think that on occasion I was able to retain what I had written. But even his was not the case, transcription was a sort of magical act; I was convinced the text would remain in me.

The action of transcription is thus linked to the idea of homework. The assignment would be to fix by memory that account. To fix by memory that text of a public nature. And the result, this note, which is not a summary because there is no way to summarize this account. The transcription ended up 72-pages long that I then photocopid and that I then bound with clasps and a cloth spine.

Eduardo Molinari

B.d.s.m. (2002)

Bdsm. [1]

In Argentina/Latin America those responsible of the policies of the decade of the 90s have undergone important mutations: official institutions and banking (public and private) whose original goal would be to protect the fruits of the efforts of the people have become transformed–through government decisions, decisions fully identified–into places for the confiscation of the future of the community.

The search for and localization of those responsible for such a situation generate lines of information that allow for the establishment of continuities in the design of a flow of money. There also exist continuities in determining who gets that money, in accordance with an economic-social model whose roots, tied to military dictatorships in Argentina (especially the latest one), some would like to forget.

In Bdsm, an absent/present subject orders on his desk and on the wall images of counterinformation that keep alive memory and prepare for action.

The Walking Archive works from history and not on history. It is the attempt to construct collective memory, an undertaking that also includes "documenting" dreams, the aspirations of a society. History is tomorrow.

1 "B.d.s.m.": Marxist Subversive Criminal Band. The name the dictatorship gave to armed people'.

Jorge Velarde Ferrari

Marking the Río de la Plata

(1998-2005) with an X Intervention

Drawings on the River as far as the sea

Notebook
3-21-98 Riverbanks between Buenos Aires and Colonia, at the point of the river known as Playa Honda.
3-21-00 Off the bank of the ESMA. Collective action involving for boats. Organization and participation: Mothers of the Plaza de Mayo, Founding Line; Memory, Truth and Justice of the Northern Zone; Commission of Spanish Disappeared Detainees in Argentina; Association Pro Human Rights of Madrid.
4-2-01 Off Punta Lara.
3-22-05 At high sea, 5 miles from Sanborombón
End of the series.

If There Is No Justice, There Is Outing

Possibly coming from the cross between two Italian terms scraccâ (expectorate) and schiacciare (break, destroy), the Buenos Aires street language known as Lunfardo creates "escrachar." Some of its most usual meaning are: to make a picture or to photograph someone who is without merit or against his will; to throw something with force and smash it against something else; bust someone in the face; embarrass someone; snitch on someone openly and publicly. From all these uses the term "escrachar" derives, which is translated here by the American political terms "to out."

Outing is a form of guerrilla performance that reveals and underscores the atrocities that have been committed and singles out the perpetrators. It is an action of singling out via which the general public, and in particular the neighbors, are informed of the home where an agents of the dictatorship lives and brings attention to neighbors about his past. The term and the action were conceived by the group H.I.J.O.S. (Hijos por la Identidad y la Justicia contra el Olvido y el Silencio [Children for the Identity and Justice against Oblivion and Silence]) toward the end of 1996, and since then they have always counted on the active collaboration of artists, political, and union groups. Given the situation of judicial impunity created by the laws of Due Obedience and Final Period and the pardon decree handed down by Menem, the outed person receives, at least, public opprobrium as punishment.

Outing makes the identity of the repressor known, his face, his address, and especially his repressive antecedents, among his neighbors and the people with whom he works. There have been many cases of unemployed repressors who have been recycled by private security firms, who may be ignorant of their police record. Nevertheless the first outed person of record was directed in 1997 against Dr. Jorge Magnacco who had attended various clandestine births in the ESMA and who was working at the time in the Mitre Sanatorium. Magnacco was fired from the sanatorium. He was followed by outings of Fernando Enrique Peyón, Leopoldo Fortunato Galtieri, Santiago Omar Riveros...

Outing is intended for those who enjoy a peaceful impunity to cease to be unknown to the majority of their fellow citizens, and not necessarily to surprise the repressor. On the contrary, the attempt is made to make the neighbors aware via a prior dialogue that may precede by various weeks the concrete and spectacular action. Do you know that so-and-so lives there? In this way HIJOS has inverted the tactics of terror utilized by the Armed Forces during the dictatorship. Outing takes place in the house of the person being pursued, but it happens with the participation of the citizenry. The groups of activists and neighbors often reach 300 or more in number.

The technique of outing has become one of the primary vehicles for political denunciations and has already begun to be used by other local social movements and in other parts of the world.

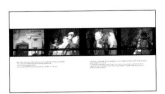

Grupo Etcétera...

trial and punishment
we do not forget
we do not forgive
we do not reconcile

Outing of Raúl Sánchez Ruiz conducted by H.I.J.O.S [Children] on Mayo 23, 1998.

Video stills and photographs printed on 120x85 cm. Posters.

Raúl Sánchez Ruiz: military physician who participated in stealing and appropriating babies of women detained in concentration camps during the military dictatorship of 1976.

Free by virtue of the Law of Due Obedience.

He lives at Peña 2065, 3rd floor, apartment 15, in the La Recoleta Neighborhood.

The outing or "singling out" of the house of the agent of repression is expressed via performance, graffiti, paint bombs, posters, handbills, and other means. The theatrical action effected by the Etcetera Group... in cooperation with this outing, consisted of serving as bait for distracting the attention of the police stationed there, with the goal of being able to mark the walls of the house of the agent of repression.

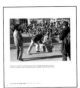

Horacio Abram Luján

Your home, my home

(2000) Action of precarious occupation.

The debate is not only about what happened, but about this that keeps happening. It is about how to continue the fight, hour to rearrange the logic devices of the struggle.

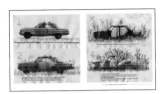

Martín Kovensky

(text image 1) Hypothesis for an artistic intervention: rotting Ford Falcon in a garden at the ESMA.

(text image 2) The idea is to place a Ford Falcon in some visible point in an ESMA garden and let the native vegetation grow freely in a circle of approximately two meters deep.

(text image 3) Possible interpretations of the car rusting, and being rotted out by the vegetation.

(text image 4) Life fighting death.

The slow dissolution of iron in the earth and air is parallel to the time that it will take to us, Argentines, to assimilate the magnitude of the genocide. Creating a physical fact that will witness the relation between these two symbols of State Terrorism.

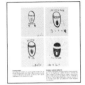

José Garófalo

Original Project

This image was painted with spray synthetic paint in the walls of Buenos Aires between 1980 and 1985. The project was to paint 30.000 heads in real size (12 x 7 inches) in the city walls.

Concept and execution

The synthesis, abstraction and way of painting were thought to avoid being caught by the police during the action of painting. First I painted the circles of the mouth, the head and the zeros. Then the blindfold, the stocks of the "n" and finally number 3, which gave political meaning to the piece. Until then, if the police interrogated me, I could always say that I was just painting graffiti with no political message.

Guillermo Roux

The wall was built with the teeth of the citizens that did not behave properly.

open zone

Perspectives Alejandra Naftal

Beginning on March 24, 2004, together with the official decision to transform the ESMA into a "Space for Memory and the defense and promotion of Human Rights," a debate was put into place between different national and international sectors. Artists, thinkers, human rights organizations, students, academics, politicians, and citizens are taking part in this historic discussion.

Concepts like memory and history, transmission and art, reconstruction and emptiness, representation and testimony, memories of life and memories of horror, museum and site intersect, tangle, and merge in arguments and polemics that work like meanings of quest and discovery.

The treatment of these themes immediately suggests to us a series of questions regarding those that must be accounted for: Why should we remember? Why does the recovery of the former clandestine centers in general and the ESMA in particular generate this debate? Do these facts have a direct relationship with our current reality? What do new generations know concerning one of the largest systematic organized slaughters? What lessons should we draw from this experience? How can we prevent new genocides?

When we think about this space in the ESMA and what to do there, it is natural to think about Arendt. Hannah Arendt says that the greater part of adult life of a generation of Germans–her own–had lived under the burden of these questions: What happened? Why did it happen? How could it have happened? We do not expect the answers to these questions to be written on the walls of the "Space of Memory," as though an official voice, a legitimate, single-minded voice. Rather, we imagine an unyielding will to promote and sustain a constant interpolation, as the requirement and condition of each current and future generation. We imagine a space for reflection and knowledge that will influence the construction of a project for the country. Because to find and illuminate the past in its multiple variants is an opportunity for the influencing the present and a warning of the dangers, of possible repetitions in new guises. As Benjamin says: *"Memory is the taking ownership of a particular memory in terms of how it glows in the instant of a danger"*.

In the face of numerous debates, sets of consensus and dissent, different versions and visions of the same facts it is worth asking oneself, "How must time will it take to forge the stories of our past? How many years are necessary for society to admit to the past, for the responsibilities of past generations to be assumed, for memory to acquire a public place?

More than a quarter of a century after the facts, there is a renewed interest of public opinion in this period. To the degree to which the criminal character of the military state regime is no longer questioned (with the exception of some historical recalcitrants), the space to be designed in the ESMA ought to contribute to way in which the experience of terrorism in the ESMA will not be perceived in society as a strange irruption, to put it in a way that sounds extraterrestrial, in the political, social, and cultural history of Argentina.

Other countries that experienced periods in their history of crimes against humanity also question themselves as to how to take on the question of Memory. What is it a matter of commemorating? The political and historical contextualization of experience, the construction and representation of diverse accounts, the questioning of the past as a form of political accounting, the exercise of responsible criticism, does not all this mean relativizing the role of victims and survivors? What happens when the "politics of memory" reach levels of institutionalization in which there is also and inevitable "politics with memory"? These are some of the questions that arise when one is sincere about the question concerning the currency of the past. For the time being, there are more questions than answers.

In *Memory under construction* the images and words are visible, and they cannot be hidden. They gain admission into books and magazines, schools and museums. They contribute to the long and unfinished period of the relativization of images and facts. For those of us who have lived those years, the audacious, creative, and meticulous task of Marcelo Brodsky draws us closer to our history and provides those who have not lived it with the opportunity to relate to and experience the emotion of a history charged with resistance and struggle, hypocrisy and cowardice in the fact of the facts of a very much not distant past. *Open Zone* is under construction. It is the initial and fragmented selection of ideas and proposals, reflections and commentaries, thoughts and publications concerning diverse sets of problems that make memory of the recent past in general and the ESMA in particular like shots into the infinite, only to be grasped as legacies in times to come. *Open Zone* is under construction. It is collective construction as memory, with presences and absences, with ideas and turns, with contradictions and ambivalences that articulate and nourish each other. Thus this section begins with the heart-felt words of Juan Cabandié, who was born in captivity in the ESMA, and continues with an arbitrary and inconclusive ordering of points and counterpoints, much in the fashion of "key words in a search engine," regarding some axes central to the debate, concluding with **www.lamarcaeditores.com/memoriaenconstruccion** as an open space for the access, exchange, and contributions to the discussion.

Alejandra Naftal is a Museologist. She worked at the Dirección Nacional de Museus and the Dirección de Comunicación Social de la Secretaría de Cultura de la Nación. She directed the Archivo Oral de Memoria Abierta (Open Memory Oral Archives). In 2004 she conducted for the Subsecretaría de Derechos Humanos de la Ciudad (Buenos Aires Undersecretary for Human Rights), the base for the fixed signing of the ESMA. In the audiovisual field, she created the virtual exhibit *Otras voces de la historia (Other Voices of History)* and she participated in the films *Flores de Septiembre (September Flowers)*, *Hermanas (Sisters)* and *Garage Olimpo (Olimpo Garage)*, among others. Naftal is a member of Buena Memoria (Good Memory) Association, and of the Institute Espacio de la Memoria (Space of Memory) at Buenos Aires City.

Speech Given on March 24, 2004 at the ESMA

"They stole my mother's life in this place (...). After a great many years, and with no powerful resources, I put a name to what I was looking for: I am the son of disappeared persons.
"They stole my mother's life in this place (...). After a great many years, and with no powerful resources, I put a name to what I was looking for: I am the son of disappeared persons. Without any resource. I discovered the truth two months ago. I am number 77 of the children who appeared. When the DNA analysis confirmed that I am the son of Alicia and Damián, and now I can really say that I am my parents, that I am Alicia y Damián, I belong to them and have their blood, thanks to Estela and all the grandmothers. My mother was held at that place; she was undoubtedly tortured; and I was born in that same building. The sinister plan of the dictatorship could not erase the registry of memory that flowed through my veins, and I went on to accept the truth that is now mine. The fifteen days my mother nursed me were enough, and she gave me a name so that I can say to my friends, before I knew they were my family, that I wanted to have the name of Juan, which is the name my mother gave me in her imprisonment in the ESMA. The truth of blood is in that place, Juan. My mother here on the inside hugged me and said my name—at least that is what the accounts that can now tell it say. I was her first and only child, and we both would have been thrilled to be together, and that cursed system did not let me. And lamentably the unpunished hands yanked me from the arms of my mother. I am here today, twenty-six years later, to ask those responsible for this barbarity if they have the guts to look me in the face and in the eyes and tell me where my parents, Alicia and Damián, are. We are awaiting the answer that the so-called final period attempted to cover up. This is the beginning of truth, thanks to a good political decision, but it is not enough if we do not get to the bottom. Truth is absolute freedom and since we wish to be completely free, we must know the whole truth, as we have just said, the hidden archives. Thanks to my family, who sought me tirelessly, thanks to the grandmothers, all of them, thanks to those who were sensitive to this struggle and helped me to recover mi identity, thanks to those who gave life in a setting of so much death and thanks to their accounts and their assistance, I am standing before you here. Thanks to those who plan and struggle for a more just society, thanks to those who place their bets on truth and justice, for the 400 children who have still to be recovered, for the approximately 10 children who were born here in the ESMA and who still do not know it, or those who are in doubt and suffer. Let us not allow what they did here to ever happen again, for we cannot put words to the suffering we feel for those who are not here, so that this can never happen. Looking out over this crowd just now, I think we are giving an example to all those cursed individuals who stole me and so many others in so many clandestine detention centers. Let this never happen ever again. Please, let this never happen ever again. Thank you. Victory now and always."

Juan Cabandié, born in prison at the ESMA.

Thought and Memory

"When we say that a people remember, we are in reality first of all saying that a past was actively transmitted to contemporary generations via the channels and receptacles of memory and that afterward that transmitted past was received replete with its own meaning. As a consequence, a people "forget" when the generation possessing the past does not transmit it to the next one, or when the latter rejects what it received or ceases to transmit it in turn, which is much the same thing. The rupture in transmission can occur suddenly or at the end of a process of erosion that involves several generations. But the principle remains the same: a people can never 'forget' what it didn't receive in the first place."

Yosef Hayim Yerushalmi

Memory is much more of an exercise than a theoretical-academic reflection.
Precisely because it is an act there are many ways of producing memory and, therefore, I believe that it is interesting to ponder what one understands by memory and how you produce memory, because according to this, it means the political uses you give it. Because undoubtedly there is no possibility for the realization of a neutral memory, since every exercise of memory is political. If this is so, in reality more than memory what we have are *memories* in the plural. And these memories in the plural are in the plural to the degree to which they are capable of bringing different voices together.
I believe that the difference with the construction of memory we attempt is that really memory is only is multiple, not only are they memories, but that they stem from what is lived, from experience, which takes as a point of departure what we could call the mark: the mark that lived experiences make, make on the individual body or on the social body. That in some way this mark exists initially, but memory is capable of transcending it or turning it into something else, assigning it meanings, moving from the mark to something that goes farther. To make of experience, which is unique and nontransferable, something that can actually be transmitted and that actually transmits.
If this is so, if memory or this exercise we are determined to engage in, has these features, since there are many experiences, a diversity of experiences, there will also be a diversity of accounts. And what is interesting is that these accounts cannot only be different but they can be contradictory or even ambivalent. And that there is room in the exercise or exercises of memory for all of these differences, these disagreements, these ambivalences in the accounts. In this sense I believe that memory assembles remembrance not as a puzzle where each piece fits in one and only one place, that has a single place to fit in and that only one figure is formed. I believe that memory operates more than like a puzzle as a Lego game. That is, where you can create more than one figure with the same pieces. And this diversity of the figures is really, from my point of view, the richness of memory. And what happens in this exercise of memory is that there are no owners. There can be no owners, nor can there be unique stories, but rather necessarily there are those who are going to assemble some figures and those who will assemble others.

263

The faithfulness of memory cannot involve repetition. Repetition of one story, I think while it also dries up the story, makes it more and more irrelevant, while also drying up the ears that hear the story, with the result that the story becomes tiring. On the other hand, the constant repletion of one thing is not the order of the landscape of experiences, but rather the repetition of the same thing point by point has to do with the transmission of a technical procedure, the transmission of a ritual, for example, that leads to repetition. While the meaning of the landscape of memory never has to do with repletion, but rather really with a landscape of learning through experience.

I believe then that the question of the faithfulness of memory, is also there nagging us, because it changes, because it alters the account, because it changes according to who produces memory. Thus I believe that the question of faithfulness of memory imposes on us something like a double movement. On the one hand, one must be open to the past, on the basis of the urgencies of the present. Inquiring of the past from the questions of today. But on the other hand memory also imposes on us the reading of the past on the basis of the coordinates of the past, recovering the coordinates of the meaning of the past. On the one hand, the meaning that the past had for the actors of the past and on the other hand, the meaning that that past has for the challenges and questions of the present. I believe that the connection between meanings is what allows memory to be faithful, permitting a faithfulness of memory. And I believe that in this exercise what we also recover is the past and the phenomena of the present, not as isolated happenings, but the processes that join and bind it. In this sense, memory would be a sort of hinge that connects in various ways, because I believe that one cannot understand memory as necessarily as an exercise on the order of resistance. Memory can be resistant, but it can also be functional vis-à-vis power, including existing power. In fact, there can be forms for the exercise of memory that take on the pretense and acts of power itself. In order for a memory to be resistant it must precisely have to do with how it is articulated in the present and how this memory refuses the construction of a unique account.

Pilar Calveiro
Lecture "Bridges of Memory: State Terrorism, Society, and Militancy" UTPA, Buenos Aires, 2004.

Germany devotes much effort to reclaiming, preserving, often "embalming" the memory of its children it has previously expelled, persecuted, if not exterminated. . . .

Forgotten and semi-ignored yesterday as a non-event, the genocide of the Jews has been given a present memory in public space in an almost obsessive way, even converting it into an object of testimonials, research, and museums. Inevitably, their memory has been reified by the cultural industry, becoming transformed into merchandise, consumable goods. For a good part of the inhabitants of the planet, the image of the NAZI concentration camps is the one found in Hollywood films.

According the historian Peter Novick, the remembrance of Auschwitz has been converted into a "civil religion" of the Western world, with its dogmas (the "debt of memory") and its rituals (commemorations, museums). In other times ignored and unheeded, Jewish survivors of the Shoah are today made into "secular saints"; those who resisted and were deported, for

their part, have been found guilty of fighting for a very suspect cause, a totalitarian cause, as François Furet has sought to prove in "The Past, an Illusion," where he put antifascism on trial, reducing it to a product derived from communism.

There is no question that today the risk is not to forget Auschwitz, but rather of engaging, after various decades of rejection, in a bad use of its memory.

Enzo Traverso
"The Memories of Auschwitz. From Concealment to Commemoration." Originally published in "Rouge". The Spanish translation first appeared in "Rebelión," 2005.

[...] As I leave the Holocaust museum I think about the past, the twentieth century, the history of millions of people who have been killed, wherein the measure now of the leisure market, tourism and "Disneylands on a variety of issues" intervene in the present with regard to any possible discussion on politics and culture. I think in the drama of our southern, Latin American history. On the basis of a civilizing vanguard there is the pretense at attracting a clientele, to engage in mega-explanations, fabricate audiences, create a mobile conscience, change history into an entertaining movement from one five-star hotel to another. To carry emotionalisms to the limits on the basis of the languages of the masses that are clever in these battles, to produce an impact with documentary forms of knowledge, to archive, outline, smooth over, curate, install: the coronation of warehousing techniques. An articulation of showmanly arts that agglutinate all these medications, toward *conserving as long-distance datum a modernity considered to be demoniacal* and reread fully only from the point of view of extreme ideologies, authoritarianisms, their Stalins, their Hitlers, vanguards, failures of responsibility, street activisms, direct confrontations, kangaroo violence, classes in conflict, chimeras of historical change.

In synthesis, a modernity based on those names of evil equated with excesses, improprieties, horrors, and dramas. (...).

(...) What is memory, after all? It is what those who regret the different insulting forms of politics and cultural strategies of oblivion struggle for. What would this memory be rooted it? What would it be rooted in, beyond supporting the sentencing of the killers, that everything done by the power of repression be made public, that remembrance be institutionalized and even that it be installed in a museum of homicidal terror of profound and unquestioning philosophical reflection? (...).

(...) Memory, then, appears to us–in conjunction with the idea of community–as a dilemma as to how we prevent *the interruption of the interruption that means the memory of the terror.* How to create a resistance to those interests, conceptions, informative, archivist, and judicial logics institutions, devices, artifacts, and dominant discursive arguments that aspire to a *politics of memory* that will not interrupt history. That is to say, that memory, after all, may also be realized, progress, consume itself, and fulfill itself historically in a rationalized manner; that it enjoy an adequate link to the guiding discourse of the historic. Interests, conceptions, and logics that work for the memory of death not to suspend history by demanding of it indefinitely and inopportunely the real intelligibility of the future. Plumbing it over and over again for the meaning of what is historical now,

always now. "Democratic" interests and conceptions wish, by contrast, to promote and publicize a memory that can adapt, that can adjust itself to final replies, to finalizing mausoleums. That will incorporate it into the march of history. The museum normalizes the exceptionality of death. Therefore, the proposal for a memory that avoids asking itself if beyond the sentencing of the guilty, the national community–the historical body of that communion of ground, people, ideas, values, collective coexistence–still survives as something with political meaning, as a commonwealth. (...).

(...) . . .Visiting a museum of the memory of death that delineates for us with hallways and orienting arrows the stages that led to the Final Solution allows for critical thinking–along with the gaze that gazes–about how nothing remains, in these detailed reconstructions, of what matters. Except for its negative image: what matters is what there is no attempt, museologically speaking, to put on display. That is to say, such an experience would allow for the deciphering–against the grain of the intention of the display exhibit–of the abandoned onto-historically community. To decipher the untenable and inadmissible idea of an *unrecoverable historical community*. Speaking it does not speak. Communicating it does not communicate, that in politics it kills politics, that in the social it dissolves the social, that by speaking it withdraws: Europe in the case of the Holocaust. Its unrecoverability. Ours in the drama of the thousands of the disappeared. (...).

(...) In our case, the topic to be discussed–the historical memory of what happened in Argentina such as death on a large scale in the charge of the State in the context of a violent social and military struggle transports us to a situation similar in some aspects. What does one have to discuss in the topic of memory? Undoubtedly, there are writings and debates among us regarding the disappeared, at least in that sector that brings together human rights, taking of intellectual positions, journalistic information, and political critique. Physical death that occurs, the other death–symbolic–of the removal of bodies from their heirs, the acts of oblivion of society, the pacts of the agents of homicide, the denial of the past, the absolutely necessary punishment of the guilty, the controversial nature of the projects of institutionalization of the memory of the horror, the overlapping of this drama with the currant national process. (...)

(...) What can be discussed about memory? Thinking about that collective human experience of memory from its concrete historicity. Thinking that that site where the irreparable–death–is fixed and the irreducible–justice–points not only to what is admitted as an example of accusation, but to the possibility of constructing an absent critical potential, one Argentine society really lacks. One where our society refuses or cannot utter nor admit nor assume the state of things: in this case, the ruinous state of national history. (...).

(...) Proposal: memory should be that which, in Argentina today, impedes the *naturalization of its history*: one that does not tranquilize culturally, one that demystifies the forms of domination of history in terms of which one is always "forging ahead," no matter what happens, those forms rooted in a historical meaning that never gets placed in doubt. What I mean to say, in view of lapidarian social, cultural, economic, and ethical cliques that the chronicle of State terror and the disappeared left in Argentina (supported by the mafia-like pact of silence of the Armed Forces), to focus on the question of memory is to ask oneself what it is possible to discuss in order for the critical politics of memory not to end up also performing that blind and incomprehensible history about itself, rather than unmasking the terminal state of that history. What it is possible to debate so that it does not become a part of history, does not acquire its final form as history, but as awareness of a great impediment for the community, instead of homogenizing a past, including now the problem of genocide, simply legalized as the past. Put differently: not to bring silence to silence. Not to enclose the question of memory in a kangaroo court resolution, or as the rebirth of a "revolutionary" politics in its name. Not to complicate memory with the idea of its possible and forthcoming "triumph," not even externally, adjusting it to the argumentations that only accept its primary role for the current "critical times" (constructing, therefore, the simulacrum of uncritical times, a felicitous post-memory). And furthermore: not to postulate a memory that in the face of ignominious exceptionalities and blots of history will allow it to be thought fundamentally as something that dignifies society as though a "fortress" of an accusatory remembering the inhuman in the face of an apathetic or complicit society. Because from this understanding of a political redemptive memory, the very catastrophe of the years of the dictatorship ends up threatened by a normalizing memory that simply demands effective sentences or one saturated with its own immediate politics of salvation. (...).

(...) What it is possible to discuss is how to rethink memory in Argentina so as to speak of its currency, how to construct a countermemory in opposition to how we are used to thinking about ourselves. If we do not smash the traps of writing, language, efficacious ideologies, systematized underpinnings beginning with the word, the memory of death becomes the death of memory, the disappearance of the past in its own citation. There is a surfeit of examples of such an infected memory: what the dictatorship produced was not, as was shown, basically a neoliberal economic model that required the devastation of the country with unburied bodies and clandestine concentration camps. On the basis of this discursive logic we discover all over again a blank mirror, with our ghostly faces as disappeared as the disappeared. On the basis of this interpretive logic, memory continues to repair the irreparable. It continues to say what must be said: it continues to make itself so woefully "understandable" as is required by the cultural dominion of one history, although such a dominion may end up the target of our accusatory finger. On the basis of this logic that would appear to be irrefutable–absolving communitarian humanity because of the mechanisms of the objective structures of the system and economic "interests"–the politics of memory reestablish once again the historicity of mutism, the appearances of the past. They once again identify themselves with the identifications, situating historical society in the consoling realm of what is outdated. (...).

Nicolás Casullo
Thinking between Epochs. Memory, Subjects, and Intellectual Critique. Buenos Aires, Grupo Editorial Norma, 2004.

In contemporary culture, obsessed as it is with memory and trauma, forgetting has a consistently bad press. It is described as the failure of memory: clinically as dysfunction, socially as distortion, academically as a form of original sin, experientially as the lamentable by-product of aging. This negative take on forgetting is of course neither surprising nor particularly new (...) We may have a phenomenology of memory, but we certainly do not have a phenomenology of forgetting. The neglect of forgetting can be documented in philosophy from Plato to Kant, from Descartes to Heidegger, Derrida and Umberto Eco, who once denied on semiotic grounds that there could be something like an art of forgetting analogous to the art of memory.(...)

(...) Issues of memory and temporality have of course been central to the work of Adorno and Benjamin. Adorno's much quoted and often abused statement about the writing of poetry after Auschwitz being barbaric has played a central role in the debates about the limits of representation and about the aesthetics and ethics of how to remember the Holocaust. Less well known but equally influential has been his thesis that all reification is a forgetting (...)

(...) The moral demand to remember therefore has been articulated in religious, cultural, and political contexts, but nobody apart from Nietzsche has ever made a general case for an ethics of forgetting. Neither will I do so here, but clearly we need to move beyond the "common sense" binary that pits memory against forgetting as irreconcilable opposites. We must also get beyond simply restating the paradox that forgetting is constitutive of memory.

For to acknowledge this paradox is too easily reconcilable with the continued privileging of memory over forgetting (...)

(...) Given the wealth of Holocaust representations over the decades, I have become increasingly skeptical about demands that on principle posit an aesthetics and an ethics of non-representability, often by drawing on a misreading of Adorno's post-45 statement about poetry after Auschwitz. When acknowledging the limits of representation becomes itself an ideology, we are locked into a last ditch defense of modernist purity against the onslaught of new and old forms of representation, and ethics is in danger of being turned into moralizing against any form of representation that does not meet the assumed standard (...).

(...) I will take two recent debates in which memory and forgetting are engaged in a compulsive *pas de deux*: Argentina and the memory of the state terror, and Germany and the memory of the *Luftkrieg*. The common denominator and context for both is of course the Holocaust. The political link between these two geographically and historically so disparate cases is that in both, forgetting as well as memory has been crucial in the transition from dictatorship to democracy. Both feature a form of forgetting necessary to make cultural, legal, and symbolic claims for a national memory politics. Especially in the German case, I am tempted to speak of a politically progressive form of public forgetting while recognizing that a price has to be paid for any such instrumentalization of memory and forgetting in the public realm. Even politically desirable forms of forgetting will result in distortions and evasions. The price to be paid is comprehensiveness, accuracy, and complexity.

In Argentina, it was a political dimension of the past, namely the killings by the armed urban guerrilla of the early 1970s, that had to be "forgotten" (silenced, disarticulated) in order to allow a national consensus of memory to emerge around the victim figure of the desaparecido. *In Germany, by contrast, it was the experiential dimension of the carpet bombings of German cities in World War II that had to be forgotten in order to make the full acknowledgment of the Holocaust a central part of national history and self-understanding. My point here is that memory politics itself cannot do without forgetting. This is after all the meaning of Ricœur's* oubli manipulé *which results from the unavoidability of memory's mediation through narrative. But contrary to Ricœur who argues that* oubli manipulé *is the result of* mauvaise foi *and a* vouloir-ne-pas-savoir, *I argue that conscious and willed forgetting can be the product of a politics that ultimately benefits both the* vouloir-savoir *and the construction of a democratic public sphere. I aim to show that just as* oubli manipulé *does not have to be seen in exclusively negative light (depending on who it is who manipulates and for what purpose),* oubli commandé *(amnesty) may have effects precisely counter to the intentions of its advocates (....).*

Andreas Huyssen
Lecture on "Resistance to Memory:
The Uses and Abuses of Public Oblivion" Porto Alegre, 2004.

It is often argued that in order to deal with topics as delicate as those that have confronted citizens to the point of death, one must allow time to pass so that temporal distance will allow for objectivity. This argument has been used in France to explain the meaningful chronology of the centers that interpret the occupation, but also in Spain for taking on publicly the Franco dictatorship and its repression and, as a consequence, legitimating the resistance to Franco. But the underlying discourse is more important, because it is more extensive and very present among popular media, politicians, museologists, and academics. In fact, the arguments regarding the "necessary" temporal distance for historical understanding and, above all, for its transmission and diffusion among citizens ends up relating the events of the past which it considers closed, spent, and in practice signifies the rupture between past and present, the lack of continuity between both, a rupture that does not exist in life and that, therefore, turns into a oblivion of the facts or their concealment, placing memory in an excellent position for political manipulation.

Temporal distance does not improve knowledge, but rather makes it different. And what is often gained in terms of new information becomes a loss of the richness of vital experience and testimony. The invocation of the passing of time and distance in order to confront recent and very painful history in the name of the objectivity is in reality–and always–a mere ideological operation designed to elaborate another version of the facts, to hide or to trivialize them.

Project for the creation of the Democratic Memorial.
In *"Un futuro para el pasado"* [A Future for the Past].
Barcelona, 2004.

At least since the writer Robert Musil observed that there is nothing more invisible than a monument, the actions designed to inscribe collective memory in the public setting must assume the paradoxical conditions of memorials. Designed for commemoration and remembrance, the fixing of memories in

space brings with it the risk of nominalization and oblivion. The rapidity and indolence characteristic of the metropolis conspire against an active and daily experience of reality. And yet its inhabitants must register in the city the painful pasts in order to recognize themselves in the passage of the present. How to inscribe the traces of suffering on the hard surface of the city? How to join city and survivors and a respect for the dead with an alert commitment to the living? Can cement and sensibility be reconciled?

In Berlin and Buenos Aires questions such as these have surrounded the initiatives and discussions dedicated to the memory of the collective traumas and the ways to inscribe it on the face of the city. The totalitarianism, genocide, and political persecution that took over the urban stage left an imprint and a wound. How to inscribe them? Who should honor the memory of the victims? Their heirs, the State, society as a whole? Can these questions be separated from a full and participatory use of the space of the city?

Monuments designed for the evocation of the past of horror maintain at the same time a tension with the real sites that housed that horror and, veiled or visible, they remain scattered in the fabric of the city. They are a direct testimony and evidence of those crimes. Their presence is as much a lesson as they are uncomfortable. What to do with them?

In Berlin, the dilemma over whether to use official quarters of the Nazi regime as present-day Ministries confronted the citizens with the questions of the guilt associated with those buildings. Constructions that join architectural skill and the totalitarian connotation of the criminal regime, such as the Tempelhof Airport and the Olympia Stadium, are objects of daily use and witnesses of history that interpellate the pedestrian in silence. How to make use of those cursed buildings? Are the meanings attached to the architecture or can they resignify via the symbolic appropriation of space? This idea drove those who propose consecrating to memory the Escuela de Mecánica de la Armada (ESMA), where an illegal torture center functioned during the last Argentine dictatorship. The proponents, who saw their dream fulfilled when President Néstor Kirchner turned the grounds over for the construction of a Museum of Never Again, now face the difficulty of reaching a consensus with what to tell in its interior. Sitting squarely on one of the principal avenues of the city, the ESMA, also called the "Argentine Auschwitz" is known for having hidden behind its majestic facade an underworld of horror. Other sites of clandestine state violence, by contrast, remain hidden and masked in the urban space, and they are being slowly identified and literally unearthed. This is the case of the Club Atlético [Athletic Club], a former torture center that was demolished and covered over by a freeway and is now being excavated little by little and studied as a curious archeology of the recent past.

Also the Topography of Terror, over the ruins of the central headquarters of the Gestapo, reveals like exposed viscera the skeleton of the Nazi structure in the center of Berlin. As in the case of the Club Atlético, successive layers of history have been accumulating through the effect of time and indifference. As in Buenos Aires, the fate of these centers is uncertain and difficult. Experiments such as the Center for Documentation of the Wannsee Conference House, which converted the nest of Nazi genocide into a learning center, testify not only to their testimonial power but also to the didactic potential of those spaces. But who takes on, political and financially, the costs of memory?

In the Argentine and German capitals history continues to pulsate. Bombs and bunkers are discovered in Berlin and former torture centers of the dictatorship are laid bare on the Argentine map of terror. These are revealed and pointed out, on occasion, by the neighbors themselves. Via the "marking" of places, their physical, emotional, or symbolic appropriation, local memories also provide answers to the question of what to do with the traces of terror. Collective actors thus express their version of history and bind together national, group, and individual memories. Plaques and monuments in unions, universities, and schools in Buenos Aires provide another dimension to remembrance and inscribe their meaning in the places of constant movement. In Berlin, the "wall of mirror" put up by the inhabitants of the Steflitz neighborhood incorporates in its reflection the names of Jewish neighbors; the small billboards of the Bayerisches Viertelcon, fragments of the racist laws of Nüremberg, present the daily dimension of persecution in familiar places; flagstones of bronze inserted in sidewalks throughout the city incite the pedestrian to "trip" over the names of those who used to live there before being deported; in Neuköln, a silent projection shines the story of a local jail on the sidewalk. The intensity of these interventions resides in their capacity for awakening the memory in setting of daily use. Like micromemories scattered throughout the city, they interrupt for an instant day-to-day wanderings and invite the passerby to stop and reflect. In Buenos Aires the marking of the sites where deaths occurred during the repression of 2001, which soon afterward bore small monoliths remembering the victims, along with dedications and flowers, points to a spontaneous and direct mode of memory, more agile that the drawn out time of politic decisions.

If monuments, with their definitive character, run the risk of producing an effect opposite to the desired one, thereby sealing in an authoritarian manner access to the past, local and participatory initiatives of memory expand the grasp of memory by proposing a multiplicity of accounts. Official memory and local memories do not contradict but rather complement each other, composing a mosaic of meanings that engage in a dialogue with each other. The demarcation of tyranny and violence, with its walls, barriers, and forbidden zones, turn into affirmative ways of taking possession of the space and demonstrating that memory is not found as much in buildings as in the meanings and feelings associated with them. The same object can take on diverse and even opposite meanings depending on the emotive link established with it and the proposed political reading. Thus, the Brandenburg Gate counterposes its character as an imperial war icon to the positive features that it adopted as an emblem of the fall of the Berlin wall and subsequent reunification, and both meanings recede when the polemical manifestations of right-wing extremists turn it into a fearful reminiscence of the march of Nazi torches. A space charged with superimposed meanings, like the Plaza de Mayo in Buenos Aires, take on an additional value in the Argentine public imagination thanks to the mothers of the disappeared who with their Thursday rounds took moral possession of it. Its memory, like these marches, is active and permanent. Like the "outings" conducted by the children of the disappeared outside the residences of former agents of the repression to call the attention of neighbors to their presence, like the "anti-marches" that sought in Berlin to counteract the acts of the extreme right, these practices substitute the memorial with a phenomenon committed to the present. They

show that the best memory is an alert conscience and that remembrance can be engraved in cement, but it only lives in the hearts and minds of those who inhabit the city.

Estela Schindel.
"Writing Remembrance on Cement," in *zum Metroplenprojekt Berlin-Buenos Aires.* IAI/Hans Schiler Verlag. Berlin. 2004.

The key lies in **taking ownership** of history to constitute memory. Memory in function of a project that discusses what we want to appropriate and what we want to set aside, that is, the complex of values that will allow us to transform history into memory, construct a road upon which to march. *"Halakah,"* as Yerushalmi says, "The Road" that gives a people the sense of identity and destiny. Not to construct memory just because, since we will fall once again into a new fallacy. . . .

Often they sell that business of memory to us, what we have got to remember, how we must remember, and how these prescriptions regarding what to remember contribute to the health of our society.

Not long ago I read an article in the newspaper of how memory is constructed by letting facts speak for themselves, that is, letting memory arise almost spontaneously. It really caught my attention because I went back to nineteenth-century positivism, in which technical rationality based on its interpretations made the facts speak. In reality, poor or fortunate deeds, once they have occurred, never had the opportunity of speaking except through their interpreters, who classified and quantified them and established their bounties and damages. Therefore, these interpreters are the ones who transmit to us the normality or social pathology each one encompasses.

Again, I repeat that memory is a marvelous instrument for reconstructing our recent past, but it can also be an instrument that leads us to functional collective oblivion in the name of a single discourse. And this becomes acute especially when the interpretations of social processes attempt to homogenize the past and base themselves on reducing the responsibility of the interpreter.

Deeds become privatized and since they belong to the private sphere of the victims, whose suffering I share and profoundly so, although they have nothing to do with me. This induced negation separates the events from the private sphere, the stage of their occurrence, and responsibility irremediably remains with individuals and not with institutions.

The hegemonic discourses that build memories are the best defense against the invasion of remembrances that weigh us down. They are in many cases the way of blocking their entrance–that is, they erect a sanitary barrier because they have the social mission of generating tranquility in the recollection of the past. This is the effect sought, and it is attained when it seems like the events never took place, when the events become unbelievable. And here I would once again quote Primo Levi, an Auschwitz survivor, when he says: *Would not seeing the same as not knowing, for not knowing alleviates any quota of complicity or connivance. But the screen of desired ignorance was denied us: we could not keep from seeing."*

The question today is What memory are we talking about? Are we talking about a memory that is put together like a puzzle of successive facts that speak for themselves? Are we talking about a memory that is put together on the basis of the vision of the interpreters of those facts? And if this is so, Who are those who have been authorized socially to select and interpret what facts are going to be a part of this memory?

Primo Levi wrote: *"Memory is a marvelous but deceptive instrument"*, and I would add above all if we fall into the hands of those interpreters of the facts who forget or confuse the contexts where they took place, who also forget and confuse who the actors were. That is, if we forget history.

Mónica Muñoz
Speech "Memory Light, or Truth is an Indigestible Meal" At the 1st Colloquy "Identity: Social and Subjective Construction". Buenos Aires, 2004

The decision to build a museum installed in one of the monumental buildings that the architects of Hitler left behind on the outskirts of Nüremberg, where the Nazi party during the thirties its annual rituals called "Days of the Party of the Reich," was another decision like those that, so it seems, require a half century to be taken. "Making memory: in a place that functioned as a space of Nazi propaganda is, obviously, different from commemorating and honoring its victims.

To speak of human rights in a place like this, known as the center of Nazi propaganda, means counteracting Nazi barbarianism, the absolute negation of human rights, with as emphatic an affirmation as, a few months after the Nüremberg Tribunal, that sought by the writers of the Universal Declaration of Human Rights. But it also means to relate the Nazi past with the challenge of the present, much more so when the public that visits the place is made up mostly of young people for whom National Socialism seems like something out of the remote past and whose information on this period is more and more indirect. The Museum of Jewish history in Berlin now possesses an impressive collection drawn from all periods of the long and rich history of the Jews in Germany. It recovers, in a tragic way, the emptiness that the Holocaust left, represented in the form of "emptinesses" in the architecture of the building, and takes up again the history of the first Jewish museum that the very Jewish community had built in the final years before Hitler's rise to power. The modern and defiant architecture that was designed by Daniel Libeskind for this new museum was so impressive that thousands and thousands of people visited the building before a single exhibition piece was installed. Many thought that in its state of emptiness it was a more impressive and adequate representation of the history of the Jews in Germany than the enormous and rich exposition that currently is at the disposal of visitors.

Rainer Huhle
"On memories and oblivions. The politics of the past and the difficulties of memory". Nüremberg Center for Human Rights

All museums are museums of history. This is what is suggested by the fact that the concept of patrimony, a product of modernity, possesses an intrinsically historic character: since it is the materialization of the referents of the present in the past, patrimony answers a specific conception of time that imposes a linear concatenation of the ordering of the world.

In an apparently paradoxical process, new nations adopt, as a way of reclaiming their right to autonomy and existence, the same languages and systems of representations similar to those of the nations from which they have freed themselves. Although it is not said explicitly, the national museum of each new nation can be integrated into a political program of public space that will go beyond the strictly museological setting.

The modern museum sets itself up on the basis of a set of hegemonies that separates the producers of knowledge from the spectators of knowledge. The museum, a public space ordered by professionals, turns into a space for the social control of knowledge.

The first drift affects the specialization of cultural institutions in a concrete sort of collection: publications end up in the library, unbound handwritten documents in the archives, and objects in the museum. The currency of this divvying-up cannot hide the tendency for transgression suggested by a specific number of experiments, some of them associated with the currents of the so-called new museumologies. The formulas of museological treatment of the patrimony have multiplied significantly, from the diversification of the underpinnings allowed in a museum collection alongside material culture (image, sound, oral memory, all part of a nonmaterial patrimony increasingly reclaimed), passing through the conversion in situ promoted by ecomuseums, to the point of the explicit refusal to build collections.

The latter museum exemplifies the trap of some relativist discourses: open to all voices and all languages, the museum turns into a great kaleidoscope in which all possible interpretations coexist without hierarchy, critical perspective vanishes, and polyphony runs the risk of becoming a cage of crickets. There is no question that the progressive humanization of the social sciences has caused the museum to go from collection to the human, from the object to the idea, and from the idea to the discourse.

The museum, born as a public space for the representation of an institutionalized knowledge, as a temple of modernity, can only survive in the midst of contemporary debates if it is capable of transforming itself into an agora, an open space of dialogue and confrontation. This becomes especially relevant in the case of the museums of history, since they cannot limit themselves to transmitting identities or single-minded historical facts, but must open themselves up more and more to the representation of the landscapes, the oblivions, the aborted alternatives, and the conflicts that define the form in which societies reflect themselves in the past to renew or better yet discuss a consensus.

Both the citizenry and the academy, including also a public sector that would lose its fear of the plurality of discourses on the past and identity, must work together to claim the potentialities of the museum as a civic space for the negotiation of memory in which there could be a convergence of the greatest number possible of citizens in debate and reflection on the referents of patrimony that will enable them to orient themselves in the present. In the attempts to find new narratives of history that will transcend the limitations of the linear past, social scientists have failed to take sufficient advantage, at least in Catalonia, of the interest in languages of the museum and the challenge to participate actively in the shaping of individual and collective memories via the new research forms of restitution.

Individual and collective historical memories simmer in this soup of institutional and civic manifestations, more or less mediated or spontaneous, but always charged with meaning. The fact that interpreting the past is always a political act–and precisely because it is–ought not legitimate any one sector in monopolizing the use of the spaces in which these discourses will be transmitted.

Montserrat Iniesta
"Histories and Museums," in the Magazine
"Barcelona Metrópolis Mediterránea. Barcelona, 2004.

There is always something of the impossible in memory, as though this experience had remained locked in the silence of those who did not return. Edmond Jabès says: "As long as we do not deprive ourselves of our words, we have nothing to fear; as long as our words retain their sounds, we will have a voice; as long as our words retain their meaning, we will have a soul." Jabès speaks of the memory that is always in debt to words, but he also warns us of the danger that threatens memory when the words fall silent. That is when writing is born as testimony.

Is memory the seeing of everything, saying everything, showing everything? Memory is constructed today with no blank spaces, without shadows or gray areas–transparency of information illuminates even the deepest recesses of human barbarity. Information saturation replaces knowing what happened. Much more than nothing. When memory becomes mere information, it suffers its own fate: that of being the expression of an instant. An era that has confused quantification with wisdom and believes that the infinite accumulation of information is capable of providing the voice of the inexpressible. Memory confined to solitary museums–gathering clues–or in the spectacle of hypocritical cinematographic nostalgia.

The excess of memory leads to paralysis. A total memory would be intolerable. What should be kept? Can we speak of selective oblivion? It will always be necessary to select so that we can face the excess of information in the time of data and the advertisement of the private.

Memory is a terrible burden that very few can carry. Therefore, people prefer oblivion or enveloping the images of pain with the language of that which is absolutely distant.

What memory to construct from the abyss of silence? I return to Jabès: "the future is the past that is on its way." The erasure of historical memory in a culture that has made of the present its only reference seems inexorable.

What is man without this relationship between the future and the past? Might it be that that past that is on its way is the return of barbarianism as a continuity of human history and a terrible promise of the future? A painful certainty of a past that returns as barbarianism. Perhaps the future–and here we invert Jabès, sentence–is no longer the past that is on its way, but its definitive closure, the domain of oblivion.

There is a story in the Old Testament, the one about Lot's wife, he who was the nephew of Abraham; she was the one who looked back, after the destruction of Sodom, and was turned into a statue of salt. In spite of disobeying, it is human to look back. She was about to leave her house and her family, and how not to look back for one last time? We are always looking back to continue forward.

Juan Antonio Travieso
Lecture "Individual Privacy and the need to settle the accounts of the past." Wroclaw, 2004

What to do? How is it possible to prevent the crystallization of myths, their alienation from the communities that wish to use them to recount their struggle for the transformation of a world turning against its own community? I neither can nor wish to answer the question about what to do in accord with the old Leninist paradigm; I only dare to propose it, as a historian committed to social struggles, one who quotes Wu Ming: "Our response is the following: by telling stories. It is necessary not to stop telling the stories of the past, the present, or the future that will maintain the community in movement, that will continually give back to them the meaning of their own existence and their own struggle, stories that will never be the same, that represent major points in a road defined throughout space and time, that will become paths that can be trod. What is useful to us is an open and nomadic mythology in which the eponymous hero is the infinite multitude of living beings that has fought and fights to change the state of things."

Horacio Tarcus
"The slow agony of the old Argentine left and the drawn out birth of a new culture of emancipation", in the journal "Memory." No. 191. Mexico, 2005.

Perhaps too much value is assigned to memory, not enough to thinking. We believe that to remember is an ethical act deeply rooted in the core of our nature. After all remembering is all we can do for the dead. We know we are going to die and we wear mourning for those who in the normal course of things die before us–grandparents, parents, teachers, and older friends. Heartlessness and amnesia seem to go together in the life of each individual. But I think that history gives contradictory signals about the value of remembering for different communities. The imperative that governs our relations with those who have died before us–in the laps of a human life, of an individual life–is called piety. In the much longer span of a collective history, this haste to remember, to preserve the contact with the disappeared, signals, from my point of view, a certain dysfunctionality. There is nothing more than too much injustice in the world and too much remembering of past grievances. Let us recall those peoples who justify everything they do in terms of what happened to them centuries in the past. To make peace is to forget. It is easier to reconcile if the place that such-and-such a memory would occupy makes room for a reflection of the lives we live, and if we allow personal injustices to dissolve in a more general understanding of that which human beings are capable to doing to each other.

. . . And the ideas about that which society chooses to reflect on is what society calls "memory." In the long run, it seems to me, this type of memory is a fiction. Strictly speaking, I am of the belief that collective memory does not exist. All memory is individual, nonreproducible, and dies with each person. What is called collective memory is not remembering but only an affirmation: the affirmation that one thing or another is important; that a story touches on something that may seem impossible to have taken place; that certain images fix history in our souls; that certain ideologies create and feed a stock of image archives; that certain representative images involve common ideas whose meaning provokes predictable thoughts and feelings. . . .

Susan Sontag
Commentary from *Regarding the Pain of Others.*
New York, Farrar, Strauss and Giroux, 2003.

Art and Memory

"It is difficult to perceive the world. / Perception is difficult to communicate. / The subjective is unverifiable. / Description is impossible. / Experience and memory are inseparable. / To write is to explore and to gather strands / or slivers of experience and memory / to construct a specific image, / in the same way that with pieces of threads of different colors, / patiently combined, / one can weave a picture on a white canvass."

Juan José Saer

An outline of the situation: The dynamic situation we are living at this historical moment leads us to the need to remember, to make memories of the immediate, seeking traces of identity, reconstructing those ties dissolved and that reappear today.
Disappearance, not only as a genocidal practice, but also as a symbolic manifestation, is not a scar, since nothing has closed. Disappearance, absence, is a negation of identity. The consequences of that action are indelible marks on the collective unconscious.
Art, as a sentient manifestation, has accompanied and been a part as much of the revolutionary paradigms that the dictatorship attempted to annihilate as of the later search for the "appearance with life" (the first slogan of the Mothers of Plaza de Mayo in the search for their children), down to the present.
It is our turn to be part, generationally, of those children at this historic moment, we who were born during the dark period of the dictatorship.
The generation that today has the same age as those disappeared when they were kidnapped and that has recently shown that, despite the attempts to domesticate it, is a generation that seeks to affirm its identity in the present.
The signs of Memory objectified in images: from the faces and the gazes of the victims, down to the vital quest for Justice embodied in the denunciation of the victimizers, at liberty thanks to the laws of impunity, are expressions of the vital importance of the symbolic processes. From the symbols that

grew out of the rounds of the Mothers of Plaza de Mayo in the '80s, from the Silhouettes of the disappeared to the Stains of the H.I.J.O.S., the tradition of close and dynamic relations between political struggles and art are maintained as indelible fingerprints of this Culture.

Songs will continue to spring forth from social occurrences like molds that multiply, decomposing the current form.

Art will continue to accompany and be part of the spirit of each age.

The continuity of the line in the sketch will advance without boundaries toward a future perspective.

Various aesthetic factors have been brought together here that arise spontaneously, but that with time will constitute part of the identity that this practice has taken on.

Pointing out, intervening in public space, action art, graphics, design, performance, music, or theater, the sum of these factors accompanied the process of the Outing from the beginning, empowering the political force of the activity.

Grupo Etcétera
From the Foundations on the work of art.

What treatment to give this space so intensely charged with symbolism, such that it transforms into something different? I visited a Nazi concentration camp in Mauthausen (Austria) some twenty years back, and that was enough for me. Nevermore did I need or want to enter any other such place.

The experience was harsh, necessary, but once in my lifetime was enough! Some realistic sculptures in the surrounding fields, the crematory ovens, the cellblocks, the sinister landscape... I had the impression that we stand before the possibility of facing something different in the ESMA. Maintaining the Officers' Club in its present state will allow visitors to know what was essential about its function within the concentration camp, the torture and extermination that was the ESMA, as well as the various functions of each building. A museological treatment of the space will be necessary, in the sense of guaranteeing its preservation, determining its layout, selecting a system of signage, a group of texts, images, an experiment that will enable the transmission of the political intensity of what happened in that place, a historic place, a site of memory. It does seem to me neither appropriate nor interesting to limit the experience of the visit to the ESMA to this space. The Officers' Club, where so many were interrogated until they died, cannot be the only option of activity upon entering the ESMA, especially for newer generation Argentines. The bitter memory of death will cast itself over everything. No one will want to return several times to hell. A collection of educational, cultural, and academic projects would enable giving the space a new meaning, in which the claims of a different country for which many died there can express itself in a constructive, deliberate fashion. A space in which a projection room and a theater could coexist, one in which there would be a permanent program of films produced and being produced in Argentina and abroad relating to human rights themes and State terrorism, representations by the Theater of Identity, a specialized video library. It would also be possible to develop a postgraduate academic and research program in an interdisciplinary setting relating to memory and the various aspects and consequences of dictatorial repression. An archive where one could consult books and published research from around the world on these themes. Oral and written testimonials of the survivors, as well as the declarations in the Trial of the Juntas and other judicial cases, placed at the disposal of the public and researchers. In the framework of a diversified activity of this sort, which proposes to fill with meaning the "Space for Memory and Human Rights," it would make sense to propose the exhibition of modern and contemporary political art, curate especially for this end, with zones of permanent exhibits and temporary rooms, under the responsibility of the office of City Museums.

Visual arts could provide a mode of reflection qualitatively different from the mere narration of historic facts. The current subjective interpretation in the work of each artist could propose to the visitor a counterpoint and a vision different from what happened, permitting an emotional connection with the public and generating an intense and enriching experience. The nature of the visual works is capable of inducing a type of reflection in the visitor that can be complemented and articulated with the contribution of a recognition of the space of horror. Visual culture predominates over verbal culture, particularly among the youth. Artists from various generations have worked on these topics. Works completed when the conditions were being created that allowed for what happened to take place, works contemporary with the events, reflections of a social type, references to the surroundings, works completed in exile or in jail, works relating to the memory of the acts and works of artists from the younger generations affected by their consequences could make up a collection of messages and interpretations whose definitive elaboration will lie with the visitor.

A collection of political art, or the successive exhibits that will go about defining it, would endow the Space for Memory and Human Rights with a place for reflection and dialogue with the visual testimonies of the period undertaken by artists who lived through the dictatorship or interested themselves in its consequences.

Marcelo Brodsky
In the journal "Ramona," No. 42. Buenos Aires, 2004.

(...) The differences with the German case are many and obvious. But key questions are the same: does a society need a time lag before it can engage in the task of remembering?

What is the relationship between memory and justice? Can memory bring closure? Can forgetting bring about social reconciliation? Can trauma be represented artistically? And what role can works of art play in the public processes of working through traumatic national memory? Can there ever be a national consensus about a period in history that radically and still today divides people into losers, winners, and beneficiaries? A key difference with the German case, on the other hand, may lie in the fact that today the issue of human rights violations and justice takes priority over the issue of artistic representation which has haunted German literature and art since the 1960s. In earlier decades and their engagement with the Holocaust the key issue was precisely the limits of representation, whereas today the transnational movement for human rights provides the

context for artists' work on issues of traumatic national memory. This is true for work done in Latin America as it is for South Africa, the former Yugoslavia, or Rwanda. It may be one reason for the overwhelming presence of testimony, documentation, autobiography, and oral history in the current memory discourse. But the focus on human rights in a transnational realm has also opened up new avenues for a political and public role of the visual arts, of installations, monuments, memorials, and museums.

Thus I want to suggest that human rights activism in the world today depends very much on the depth and breadth of memory discourses in the public media. And the work of artists can make an important contribution to that public discourse. It would be wrong to create an opposition between, say, projects such as the Parque de la Memoria in Buenos Aires and the political activism of human rights NGOs or of the Mothers of the Plaza de Mayo. Public memory discourse constitutes itself in different registers that ultimately depend upon each other and reinforce each other in their diversity, even if the representatives of different groups may not see eye to eye on the politics of their respective enterprises. (...).

Andreas Huyssen
Nexo. Buenos Aires, la marca editora, 2001.

(...) Can art be a brake in the face of limits?
Can art perhaps be capable of helping in the face of extreme, ungraspable experiences, ones like the disappearance of experiences, like disappearance? To narrate this, who will be able to coordinate soul, eye, and hand? Who will be just the right one to find himself in this act of representing radical silence? How to do it when art aspires to the masses, when in art the apparatus prevails over the person and when for the person the artistic montage seems to end up limited to the unconscious (because it is no longer experimentation: experimentation is conscious)? How, when politics is conceived of as a work of art for industrially turning out consciences, for constructing realities through the media? How, after the aestheticization of politics (national socialism) and the politicization of art (communism)? How, when experience is impoverished? How to establish a silence in which art can germinate? How? Perhaps we could invent a process, a machine for producing works on pain, horror, cruelty, and violence? How can art make, be a machine that produces feeling of what is not felt? How to perceive a field of disappearance such that it could be meaningful to invest it with the capacity of us seeing ourselves; how to do it without annihilating ourselves in the aura of that image? How to make that narration attain a sense of reciprocity? But also, how to avoid that it be a flight of fancy, a naturalization of fantasy that, like a movie, becomes more natural than reality; how to keep it not from ceasing to be a nightmare, but permitting the awakening of the ego? (...).

Claudio Martyniuk
ESMA, fenomenología de la desaparición.
Buenos Aires, Ediciones Prometeo, 2004.

There is an idea of Jack London's that I would like to agree with: London set out to write pages that would not provoke resentment in his daughter when she read them. Today, as the father of three girls, this idea serves as a motto for me. I am convinced that there is no theme more difficult to take on for Argentine writers than the dramatic years that we suffered under the last military dictatorship and the impact of State terrorism. I often fail once again in the attempt to write a novel that aspires to traverse those years and reach the present. The female protagonist is a child, the daughter of militants. Her father was murdered in a phony shootout and her mother remains disappeared. The young woman maintains a personal diary. And in that diary, single-mindedly, she registers every little experience. The girl fantasizes that some day she will find her mother. She will then give her the personal diary–which is not that personal because it contains her story and History, made up of notebooks and pads of paper, where the memory of her absence is recorded. Every time I start all over again, I fail. And when I fail, I tell myself that it is not for lack of training. Really, quite the contrary. These sort of stories, I tell myself, ought to be written against the grain of training.

It is often said that when a writer speaks of what he is writing, he depletes his strength, the intensity that ought to be concentrated on writing. If I speak about this frustrated project, it is because, I am almost certain, I find it impossible. Nevertheless, the memory of those dark years runs through many of my stories. The intention is not deliberate: my turning to that black time is almost a reflex. Without a doubt, it is an instinctive memory.

A few weeks ago, Feinmann took up again, in one of his back pages in Página/12, Adorno's postulate: Who to write after Auschwitz? Feinmann repeats this question here and now: How to write after the ESMA? Paraphrasing Simone Weil, he proposes that philosophy–and, along with it, literature–must be on the side of the victims. To quote Feinmann: "When a country produces Auschwitz, when a country produces the ESMA, you do not get off by simply saying it was them. Nor can you help the criminals by saying it was all of us. It's a matter of confronting the density of the event: there is no going back, there are no good and bad societies." When something like the ESMA took place, one can only ask: "How, why, for what purpose, and now what? And the reply, Feinmann maintains, includes all of us. I am one of those who trust in art's capacity to transform reality. Yet, my optimism is reduced when an aesthetic expression–literature in my case–is asked to provide answers. Is there anyone who has never turned to a book to find solutions, only to find, with anguish, that there were only more questions? Adorno's question, recast for our country by Feinmann, compels me to reflect once more on the not always transparent or linear relations between memory and creation. Our democracy is weak. Often, with sadness, I ask myself how much democracy it really has. There are no excuses that can justify the pardon granted the hangmen of the last dictatorship. Despite the admirable work of the organisms in defense of human rights, we still have a long road to go before we see the justice we dream about. If I get asked, in this context, where I would place the massacre that took place at the ESMA, I would say that this crime needs to be framed in terms of this shaky democracy, one in which interests tied to those sinister years continue to operate with impunity. It is in this context I read and write.

Words do not refer only to words. Discourses do not refer only to other discourses. Walter Benjamin said that narration is a place where the just encounters his truth. Besides being entertainment, passion, literature represents the transformation of wisdom. This is why I translate London's motto in this way: when he is disturbed by how his daughter might feel ashamed of a page that he, her father, has written, what is disturbing him is whether he was able to be faithful to his experience, if he was just or not with that truth. A writer is not, nor is there any reason for him to be, the most intelligent guy on the block. As one might expect, I have more questions than answers, and whatever I can say with respect to the relation between art and memory is based on my own experience. To quote Sartre, I tell myself that it is not just a matter of what history did, but of what I can do with what history made of me.

Guillermo Saccomanno.
Fragment read during the debate "Arte y Memoria"
[Art and Memory] organized by Memoria Active
[Active Memory] in the Centro Cultural Recoleta,
Buenos Aires, 2004.

I would like to begin by affirming that which, for the moment, cannot be anything except dogmatic: art has, historically, served–which, of course, does not mean that it can be reduced to it–to constitute what I would go so far as to call a memory of the species, a system of representations that fixes the conscious (and the unconscious) of subjects within a structure of social, cultural, institution, and of course ideological recognitions. That binds it to a chain of continuities in which subjects can rest, certain of finding their place in the world. (...).

(...) One speaks, of course, of the lack of *memory*. But memory is, constitutionally, a *lack*. And it is by virtue of what is lacking–not because of what is in excess–that history organizes itself. History, like economics in its classic definition, is the administration of a *scarcity*. "What is left over, what is in *excess*, is what is what is sold on the market. And today's world is a gigantic *shopping mall* of useless memories that prevent us from asking about what we are lacking. (...) .

(...) . . ."all civilization is the product of a crime committed in common." In effect, this dimension, also constitutionally *criminal* of power, is what wants us to forget, by means of the astute device of appealing to our memory, which wants to keep us from questioning, for example, how it is that everyday they fill the ink wells that again and again cover up, in thousands of ways, the names of those we would really like to remember. This is what happens when the others administrate our invisible scarcity. I suppose one could say with respect to the politics of memory the same thing about politics period: either we do it or we resign ourselves to putting up with what others do.
To be sure, the appeal to historic memory and the past is (or should be) something quite different when the subject of the enunciation of that reminder belongs to/identifies with/adopts the perspective of the victims of history, or at least of those who at some point attempted to make a voice heard (or seen or read), one different from or dissident as regards politics, history, and culture called, with a suggestive term, *official*. If culture–which

is also "official"–without demeaning it, is a *fused*, solidified, and *closed* culture, once and for all, this political work of memory sets out to *open* its fused joints, open its old wounds, show that its scar tissue is little more than a hurried and superficial mend. This repetition would constitute in a Kierkegaardian way a strict *novelty*: the novelty of remembering our past not as a barbarity that has been overcome to which we can no longer return, but strictly as a ruin, in the already quoted sense Walter Benjamin gave to that term. That is to say, not as archeological remains that must be carefully reconstructed to restore the historic edifice to which it belonged originally and thus congeal it for its tourist exhibition in a museum, but by yanking it from its dead context to show it (in Benjamin's lovely words) "as a memory that can strike like lightning in an instant of danger." (...).

(...) What I mean to say is that the reconstruction of the meaning of what escapes us in the labyrinth of memory implies to begin by remembering that we write this meaning, anew, with an ink, that has been provided us by the *others* and that it is ready to dry out and cover over day-by-day what we want to discern. But, nevertheless, we use that ink as though it were our own, never asking ourselves how much of that memory is the memory of the Other, of the victor; to what extent it constitutes, in effect, a "masking memory," of the sort that makes us remember the better to make us forget that, even if *we* are the ones doing the writing, we do so with alien ink. (...).

(...) What the position of the head is, however, depends on what will be done with those fragile fragments of memory, of *dismantled* history: it depends on whether we restrict ourselves to using them to *reconstruct* the museum of the barbarity of the past, or if we take them as the ruins of a present that must be *deconstructed* day-by-day in order to look toward an impossible reconciliation.
This would require, of course, a recovery of tragedy as *political* differentiation of guilt and responsibility, and not as a psychological purging of sins. Perhaps this would allow us the famous "recovery of memory" in the form of a true oblivion. Because it is easy to say that it is necessary to forget in order to be able to live. (...).

(...) But an authentic oblivion can never be *voluntary* in order to forget efficaciously, as one must *not know* what one wants to forget. We, by contrast, know it all too well: every so often someone appears on the television screen to remind us what he wants us to forget, to remind us that our memory has now been *pardoned*. Quite the contrary, to be able to forget–"elaborate," as one says–what *it is not necessary* to remember requires a *politics* of memory, heredity, generations. In the end, perhaps all of this will be possible for us. What is *certainly* not possible is for us to renounce its desirability. This would be like using guilt to excuse shame.
What it means, to say it once again with Benjamin, is that *they* have won definitively, and not even the dead are safe. Read in this way, Benjamin's comparison between the concentration camp and the structure of society takes on a very different dimension: it is not a question of reducing Auschwitz to society so that it will be more *familiar*, but of enlarging the image of society to Auschwitz so that it will look *stranger* to us, so that no historic or sociological explanation, no matter how necessary it

seems to us, will be enough for us. In the same way, it is not a matter of art or poetry not being able to be *spoken* after Auschwitz, but that its own words and its own image will show, in the manner of Beckett, that nothing needs to be said. That what *must* be said is what cannot be said. (...).

<div align="right">

Eduardo Grüner.
The site of the Gaze.
Secrets of the image and silences of art

</div>

The book contained a number of photographs taken in Dachau, Buchenwald, and Bergen-Belsen during the liberation. What I saw was beyond anything I could have imagined during my peaceful, nonviolent childhood in Arizona and California. I recall the shock as though it had just shaken me today. What I saw showed what people are capable of doing to other people. It was perhaps one of the most important moments of my life. A theory I developed on photography of atrocity, the photography of war, the images of people who suffer far removed from us, is precisely that such images would today be incapable of arousing in us such an intense reaction. Since then, our lives have been inundated with such images. We have seen it all, and that has made us successively less sensitive, successively more hardened. The idea of the predominance of images over reality has gone very far. The French sociologist Jean Baudrillard, for example, has taken on the task of showing how reality does not exist, that images are all there is. We are completely disconnected from reality; we have seen so many images that we can no longer react. Undoubtedly, we have been desensitized by photography.

We can, therefore, unquestionably accustom ourselves to horror and especially to the horror of certain images. Nevertheless, I would tend today to say that there are cases in which the repeated exposure to what incites pity, to what saddens, to what repels does not keep us from shuddering. I think that customary is not automatic in the case of images. Because they are transportable and can be inserted in different contexts, images do not follow the same rules as real life. The representations of the crucifixion are not trivialized in the eyes of believers, when they are true believers. . . .

But, do people really want to be horrified? Probably not. And besides, there are images whose power remains alive in part because they cannot be looked at too often. The images of ruined faces that will always be the testimony of a great iniquity continue to exist at this cost. . . .

Wrenching photography does not need to lose its power to shock. But it does not contribute much to understanding. It is the story that helps us to understand. Photographs do something else: they torment us. But today, when we look at them, who are we? What do we look at? We are not spectators. We might ask ourselves, what good does it do to show these images? Is it perhaps only to make us feel bad? Maybe it is to upset us, to make us sad? Is it to help us grieve? Is it really necessary to look at such images, given that those horrors, which occurred so long ago, can no longer be punished? Are we perhaps better for having seen these photos? Do they teach us something? Do they not merely confirm what we already know, and what we want now to know?

I am of the opinion that we must allow these images to torment us, even when they are little more than images, symbols, important parcels of a reality that they could not embrace in its totality. They nevertheless fulfill a vital function. The images say: "Here is what people are capable of doing to each other!" "Don't forget!" It is not exactly the same as asking people to remember the entire monstrous sum of horrors in particular.

Saying "Don't forget" is not the same as saying "Never forget!" Throughout more than a century of modernism, art has been redefined as an activity consecrated to ending up in one museum or another. At the present time, being shown and preserved under similar conditions is the destiny of many photographic collections. Among these archives of horror, the photographs of genocide are the ones that have received the most important institutional attention. It is a question of making sure, by creating public places of memory for these documents and other testimonies, that the crimes they portray will remain inscribed in people's conscience. This is what is called remembering, but in my opinion it is much more than that. In its current proliferation, the memory museum is the product of a way of thinking and doing the mourning for the destruction of European Jewry in the thirties and forties, which found its institutional colophon in the Yadevashem, the museum of the Shoah in Jerusalem, in the Holocaust Museum in Washington, D.C., and in the Museum of Jewish History, a magnificent architectural accomplishment, which has recently opened in Berlin. Photographs and other objects and registers of memory of the Shoah circulate unstintingly as permanent evocations of all they represent. These photographs of suffering and martyrdom are more than the remembrances of death, defeat, and victimization. They evoke the miracle of survival. The preservation of perpetual memory inevitably passes through the creation and constant renewal of the memories of which iconic photographs are especially the vehicles. People wish to be able to visit their memories and revivify them. Many need to consecrate the account of their suffering, a complete, chronological, organized, and illustrate story in museums of memory. This is very important.

<div align="right">

Susan Sontag
Commentary from *Regarding the Pain of Others.*
New York, Farrar, Strauss and Giroux, 2003.

</div>

ESMA and Museum

"One must now bring to the attention of every Argentine that in this space is not a repository for something from the past, something that already happened, a piece of junk. In the harsh topic of horror and the memory of horror what often provokes despair is a desire which traps us all: to freeze the past, leave it behind, forget it. "Memory," in order to work, cannot be safeguarded, protected in a sanctuary to which one turns when he wishes to "remember." Museums usually contain things from the past, those that are over and done with and will not return again. Things from today are almost always a rarity: a saber, the poncho of a Mazorca thug. . . . In this Museum of the ESMA the human condition in its purest state of annihilation, death, is on display. And anyone who sees that Museum must know that "that" is not the past. It is an eternal present, something that existed but can always come again, since it is nothing more nor less than what man is, his dark essence, obscenely exposed. What happened happened and not to someone else. It is not a "spectacle." Something "outside" of me. An exteriority that, as such, does not include me. . . . "

<div align="right">

José Pablo Feinmann

</div>

On the Symbol: March 24, 2004 was notable for its symbolic and political dimension. But this public gesture, the implication of the State, does not lesson the problem and the unspeakableness of memory. In this symbolic, political, juridical, multidimensional gesture that took place en the ESMA, a conflict was revealed for which I have no answer: how to record, what to record, what to do with these sites, emblematic sites that hold a sacred, sites of torture, suffering, and abjection. What to do with them, open them, show them, enter into the dynamic of the museum–a dynamic that is necessarily linked to aestheticization, tourism, massification–what to do with memory, with the places of memory, with the excess, the lack. Finally, what to do with that which we must accept: that fissure, that emptiness rightly carries the name of tragedy, perhaps the tragedy of Greek theater, of that which has no resolution, that which neither punishment nor pardon can settle. Not even justice can, which we know to be insufficient, which is never enough: there is no human justice for crimes against humanity, nothing can settle this *deferendum*.

So then, accepting that our collective identity has this emptiness that nothing can fill, this fissure with which we must live, as something undoubtedly unsettling, but which we cannot ignore.

<div align="right">

Leonor Arfuch
Talk "Identities". In the First Colloquy
on "Identity: Social and Subjective Construction."
Buenos Aires, 2004.

</div>

On the Place The decision as to what to do with the place of the horror has become a problem. The interest in transmitting a vision committed to the fallen and their vision of the world to new generations of Argentines has served to trigger a discussion on memory in which different points of views are expressed as to how to narrate, what tools should be used to do so, what historical script to use as reference, what language, what words, what images.

If the space is marked by its history and with blood, it is appropriate to ask if reflection and art fit there. Whether it is possible to represent what happened or if it is better to walk through it in silence.

Visual art has attempted to approach the issue in several ways. The impossible picture of a disappeared person, the difficult representation of the horror, and yet the imperious need not to forget and to tell the whole story to someone who did not live it. Ideas are fragmentary, and they are challenged at every turn by the weight of the facts. The space is empty, stripped of its naval paraphernalia and its dubious educational project. And still this emptiness is not enough, as what has yet not been said does not fit there. The discourses peter out, while the cement and the marks of the landscape remain.

We must provide visual and verbal content so that the young who traverse it, witnesses from the period, and visitors from abroad will understand deeply and unforgettably what happened there and feel spurred to act to prevent its repetition.

<div align="right">

Marcelo Brodsky
Buenos Aires, 2005.

</div>

Plot: I believe that it is very important for the information that provides an account of the events–especially responsibility for what happened–that took place within the concentration camp that operated in the ESMA to be able to be transmitted to the new generations to prevent a blanket oblivion and impunity, as well as to prevent the blind repletion of so much bald violence: a museum of the terror, a museum of state terrorism. A museum that will allow for the configuration of a genealogy of genocide, including its economic and cultural aspects.

A "museum of memory" is something else. Therein lie an ambiguity and a dangerous contact between the memory of the agents of genocides and the memory of the victims. The memory of the human beings that were carried off forcibly to that place is not housed there. Both things cannot be put into a museum in the same way. It requires nothingness, which is not oblivion: it is the presence of an absence. The difficulty in proposing images that place us in intense contact with that absence is notorious and disturbing. Nevertheless, I believe that it is essential to attempt that action. Not to cut the plot, to cross the black hole, and above all else, not to abandon those who today, after all the efforts at disappearance, still make their voices heard.

<div align="right">

Eduardo Molinari
Buenos Aires, 2005.

</div>

Fear: The essential element in the constitution of the work, its raw material, is fear (...)

This description of the structural relationship between individual and society is a precise metaphor of the Argentine experience of the second half of the past century. Fear of what? Fear of the cops, the military, of AIDS, of falling off the socioeconomic ladder, of ridicule, of disappearing in every sense of the word (...) The most powerful work dealing with disappearances, loss, and the sensation of unspeakable secrets known to everyone that has poisoned our society, bespeaking what could be condensed as "fear itself", sheds also new light on the futility of the discussion about committed and "light" art; thus revealing that all these discursive constructions generate some degree of symbolic or real capital for their constructors, but do not have an actual correlation with the reality of artists and their production in such a linear way."

<div align="right">

From Nicolás Guagnini to Roberto Jacoby,
e-mail dated August 3 2005, full text published in the
September 2005 issue of Canecalon magazine, Buenos Aires.

</div>

Myths: I believe that we must identify and carry out projects that lead, for example, to a discussion of the theory of the two demons, which "excuses" the bulk of society from any participation in the historical processes under analysis, what image of society it advanced and toward what end. The discussion that is looming over the contents of the *Museum of Memory* in the ESMA and whether it will lead to our discussing the armed struggle, political violence, the response given to those events by the state of law. Or, better, will we open again

the discussion of the famous prologue to *Nunca más* when it has been demonstrated reliably that many of the leaders of the armed organization were jailed for years, disappeared in the ESMA and subsequently assassinated?

These and many other questions are the ones we owe ourselves to be able to construct a memory that will be built on a system of values opposed to deliberate lies thanks to the twisting of sources and archives, the invention of reconstituted and mythic pasts in the service of the shadowy powers. A memory that will not promote oblivion and that will support justice.

<div align="right">

Mónica Muñoz
"Memory Light or 'Truth Is Indigestible'"
At the 1st Colloquy on "Identity: Social
and Subjective Construction." Buenos Aires, 2004.

</div>

Traces: (...) ESMA, camp, a force that kept eyes from seeing gazes. ESMA, a camp where shouts enforce silence. ESMA, the persistence of each one of the crimes. ESMA, has it disappeared? Are there traces in the ESMA of what people experienced there? An empty place, like memory? In pursuit of the trace or from afar, toward the present. Discerning that memory turned into a central concern: the focus must have gone from the present futures to the present pasts. Therein lies the highpoint of the testimonies (...) . The politics of memory, directed by the states, are based on situating, identifying, and fixing what the official representation of the past should be. To prevent a society from lacking a past (as though that were possible). They create museums. They globalize even the discussion on the abuse of memory (inverisimilar in Argentina and yet you hear the refrain repeated). The literature of the boom of memory. The consciousness of the impossibility of finding the correct representation. Entertainment, show business, and art as a merchandise profit from the exploitation of memory. The debt imposes itself. The "Memory Commissions" for "keeping alive," "promoting" study, "contributing" to education and the diffusion and the subject, "gathering, archiving, and organizing all the documentation." (...).

(...) An excess of oblivion, but also an excess of memory? *There are no limits for the memory of someone who has not lived the hell to which he testifies* (Jankélevich). Hence the condemnation of the executioners by Primo Levi: may they never stop forgetting. By contrast, I want the victims to forget, if they can. The others, forging guilt or cultivating indifference. Threads of vision, threads of meaning surround the events, writing to recover and repair, to demand greater reparation, reconstruct, derive from nothingness, palliate that painful, basic, lasting situation, which Primo Levi described with precision: those who knew did not speak, those who did not know did not question, those who questioned obtained no answers.

ESMA as a hole: space is lost there, time, persons, objects, words are swallowed up. Leaving is only withdrawing. Entering is disappearing. A disappearing that never ends. ESMA has no end. Endless words and silences. Black blotted out by black. (...).

(...) A writing of the disaster on the present (the disappearance of the disappeared did not disappear, the responsibility of what

happened did not disappear). The traces proceed to disappear, and something of the order of trauma and the sinister remains latent. Distance and open wound, an intrusive past that is present, even when there is no full experience of the past. Remembrance, memory outlines distance, but that distance is an account. To describe, simply, more than to explain, to question. A building, some bars that we see everyday, a sidewalk. ESMA, it is meaningless to say that it is unrepresentable. Mysticism made the disappeared an empty figure of substance, sacralized, a meaningless absurdity, an idolatry. To untangle, lift the curse, expropriate the traces and language of materiality and politicking. (...).

<div align="right">

Claudio Martyniuk
ESMA, fenomenología de la desaparición.
Buenos Aires, Ediciones Prometeo, 2004.

</div>

Emptiness: Each subject has a different information input. Each visitor or group of visitors carries with it its own history, its own trove of information, interest, and sensibility. There are those who are contemporaries of the events that "relate" and there are those who did not live through the period and count on innumerable and various levels of approach to the range of themes.

The sites that are material testimonies count on their own power of transmission: they narrate, express, communicate **what they were and what they are**. They maintain a dialogue between past and present. The "faithful" reconstructions of these spaces weaken that "power," because they are inevitably subjective interpretations, whether or individuals or groups of individuals. Reconstruction falsifies reality, running the risk of turning into a "hegemonic interpretation."

The memory of what **"WAS"** is always constituted by what **"IS."** On the basis of what present do you "reconstitute"? On the basis of what recollections? Who? There is always a selection "contaminated" by innumerable motives: the passage of time, the vital experiences and situations of the present, the active protagonists, the owners of memory. All of them "motives and actors" who undergo change throughout time and space.

To leave the site "just as it was found" allows for reflection, imagination, emotion. It allows whoever visits it to ask questions, to want to know more.

The "unfinished" transmission is much more blunt. When there is a completed and single-minded account, a distancing of the spectator occurs, because he feels himself "outside" any possible dialogue. Is there anything stronger and more expressive than the "found emptiness" to be filled by multiple accounts in which memory is activated and shared.

How to "reconstruct" what existed when it is not just a question of "reconstructing" physical spaces, such and such a part of a place; the trundle bed, the "egg box," the stairs, the torture chamber, the electric pick, or the "barbecue grill," in this concrete case the Officers' Club. Or is it primarily interesting to achieve a transmission successful from the perspective of the human condition of what took place in this space? There is no question that "recovering" the place where the events took place is of paramount importance for bearing witness to the common past of many generations, and it is a dramatic proof. Just as it is, empty, frigid, uninhabited.

<div align="right">

Alejandra Naftal
Buenos Aires, 2005.

</div>

The Museum that we wish for must give voice to minorities, to those forgotten by history and museums. It must be a place of exchange where the greatest problems of contemporary society will be the crux of the notion of patrimony.

The twenty-first century demands other approaches to reality that will permit the development of capacities for storing and transmitting the mythic and the historic at the same time, but, above all else, the complexity of today's sociocultural world.

The museum we desire must, therefore, incorporate other memories that have been silenced and demand the values of justice, autonomy, and equality as the most profound meaning of those struggles repressed by the dictatorship in 1976.

Given the fact that the entire grounds of the ESMA was an installation at the service of the illegal repression in general and the action work groups in particular (kidnappings, confinement, torture, and extermination), we joined with other organisms at the time, achieving the dislodgment and recovery of the entire grounds. We wish to identify with these premises three spaces devoted to memory.

One, the Clandestine Center in which memory will have as its question the **why and how** State terrorism was implemented. Where memory remains in the **past**. This physical place will be made up of the Officers' Club and the places housing operations of the CCD. What will be transmitted there are the workings of the Armed Forces (the Navy in this case), the methods utilized to extract information and the attempts to "break" the militants, the physical and psychological tortures inflicted on the victims, and the final fate of thousands of persons who lived their last moments there.

The experiences of the disappeared who were held there, some for days, others for years, will also be communicated.

The other, the space for memory in connection with the **present** and where the question will be **why** State terrorism was implemented. That is where a Museum of Terrorism should operate, which will have a permanent show whose content must be the result of an extensive reflection on the part of human rights organisms and society as a whole. It will encompass the period 1976-83 as emblematic, with antecedents that should extend at least as far back as 1930, along with present-day consequences, with references to human rights violations, the **why** and the **goal** not only in our country but also in Latin America and the world.

And, finally, the contact with the **future**, where the question will be **what was the goal of the struggle** of the victims of State terrorism, where the projection of memory will have to do with the national project that the generation that suffered foreign exile, internal exile, prison, torture, disappearance, and death sought to build.

The space for homage and emotional memory are not enough: the best vindication of the detained/disappeared and the ideals for which they fought and died would be to devotes them to places set aside for education in economic and social human rights and their exercise, as well as their transformation into institutes–pedagogic and health-oriented–pledged to the living conditions of the neediest sectors of the populace.

From the proposal **Family Members of those Disappeared and Detained for Political Reasons** and **Mothers of the Plaza de Mayo-Founding Line**, Buenos Aires, 2005.

The ESMA, along with other sites that operated as clandestine centers of detention and extermination during the dictatorship, constitutes the best material evidence for characterizing and bearing witness to the development of a historical process: the implementation of genocidal social practices in Argentina during the decades of the '70s and '80s. . . .

The whole materiality of the ESMA, which is to say the premises with all its buildings and its sports fields, constituted the working nucleus of the Navy for the implementation of repression. In this sense, the ESMA, vacated in its totality of the Navy presence (including the sports fields) and preserved as a material witness of genocide will constitute a contribution to the construction of memory for the Argentine people, a memory that, joined to the search for truth and justice, will allow us to recognize and identify ourselves as participating historical subjects aware of our role as builders of our reality.

As we think about the preservation of the Escuela de Mécanica de la Armada (ESMA [Navy School of Mechanics] as a witness to the genocide perpetrated in Argentina during the decades of the 70s and 80s, research and analyzing the precedents relating to historical and cultural preservation is crucial. We outline some concepts in this regard that we consider must be taken into account for the conservation and attribution of meanings and representations to be assigned as a Space for memory:

The entire premises of the ESMA, its buildings, along with its contents and surroundings, including its sports fields, signify a PLACE that operated as a clandestine center of disappearance and extermination, and all its materiality constitutes the HISTORICAL FABRIC of this site.

THE CULTURAL VALUE of the ESMA as a clandestine center of disappearance and extermination constitutes a historical and social value for present and future generations, because it represents the operative nucleus for the genocidal social practices implemented by the States during the decades of the 70s and 80s, and it is an important element for the explanation of the set of causes and functions of genocide.

The CONSERVATION of the ESMA implies the entire process of the tutelage of the Place with the goal of maintaining its Cultural Value. That is, its preservation as a witness-site of genocide, a clandestine center of disappearance and extermination, and ought to include the means for its security, its maintenance, and its future. The preservation should base itself on the respect for the historical fabric of the site, and the evidence it might house should not be distorted.

The Conservation must include its MAINTENANCE, understood as the ongoing care of all the physical installations of the ESMA, its content, the entire premises and its sports field–and the surroundings of the place.

Conservation must not allow any demolition or change that might have an adverse effect on the cultural value of the site. It must exclude any intrusion on the environment that might have an adverse effect on the historical appreciation of the place.

THE PRESERVATION of the ESMA is appropriate since the current state of the historic fabric constitutes in itself a specific cultural value, that of a historic site that is witness to genocide. Preservation must limit itself to protection and maintenance and, if necessary, the stabilization of the existing historic fabric, but without distorting any of its cultural value.

The reconstruction of the Officers' Club is appropriate as part of the clandestine center of disappearance and extermination,

since it constitutes a place that has suffered changes designed to hide the things that took place there. Reconstruction can serve to reveal the cultural value of the place in its totality. Said reconstruction must be limited to the reproduction of the historic fabric, whose form is known through the physical-documentary and testimonial evidence, and Reconstruction must be visible and identifiable as such.

The policy of conservation adopted with respect to the ESMA must take into account the ADAPTATION of that space to other functions other than just signifying, preserving, and representing the historical events that took place there constitutes a form of attack against its cultural value as a site testifying about genocide.

From the proposal of the **Association of Former Disappeared Detainess**

On Conservation:
The obstinacy of many Argentines in the conservation and preservation of the places where the Clandestine Centers of Detention operated during the last military dictatorship is not offered as a model to follow, as occurs with other historical sites, but, like a wound, a scar, and above all as a call to reflection on ourselves.

In the future, these sites will be able to be visited. Survivors can show it to their children, to their grandchildren, as a place where they have been. But also the sites will be elements for everyone of historical, social, and cultural account.

Yet there is a question that always comes up that is significant–especially from the sector of specialists (museologists, architects, historians)–and related to the persistence of the built spaces: buildings, corners, streets, cities that allow for a vital experience in terms of all five senses, where a person can get an idea of how these spaces were and how people lived there, something cannot be done through a plan or a photograph, which in such a case, would have involved the eyes and required an intellectual elaboration and, moreover, prior training. By contrast, the building is there, it can be seen, one can go inside, it can be touched; it has another texture, a smell, color. Unquestionably, it transmits a much stronger experience, which allows for a fuller identification with what constitutes our history and our culture.

On the Account: A multiple account, one open to interpretation, will encourage reflection and learning. An account that includes diverse voices, but based on an agreement on basic principles. An account that combines document, testimony, and art. It will not be by recreating the horror that one will be able to transmit what happened. The reconstruction of the scene of torture is paralyzing. Reconstructing a space of horror is counterproductive because there is the attempt to freeze time to construct an exemplifying didactics. Reconstructing a non-existent space like a silversmith contributes to destroying subtleties and eliminating the richness that subjective and suggestive remembrance can provoke.

Constructing a multiple account is much more difficult that constructing a homogeneous one. The differences that exist between the various organisms and groups of survivors regarding the future of the ESMA can been viewed as a problem, but also as an opportunity for elaborating a complex and multidirectional discourse in which single voices that act as though they owned the truth do not exist. All the fallen did not think in the same way. All those of us who wish to remember them and keep alive their memory even less. Beginning with this evident fact, it is necessary to act with generosity and broadmindedness.

It is necessary to understand that participative democracy, the liberty of expression, the equality of rights and the multiplicity of points of view are absolutely necessary for taking on this project in the broad dimensions it requires.

On the Premise: Leaving the premises vacant is an invitation to fill it with another proposal. Whether from a political point of view or that of urbanism, unoccupied spaces have the capacity to resist the passage of time. Leaving the ESMA reduced to a single function of memory, with its 17 hectares and its 34 buildings is in part ingenuous, and it is also an invitation, if political disturbances take place in the country, to it being turned into what the authorities of the moment decide. By contrast, it is occupied by various solidaritarian, educational, and human rights projects dependent on the State, it is probable for those same projects to work to maintain their space and to give continuity to their mission, and it is also likely that they will know how to defend themselves against movements opposed to their continuity by appealing to support from various sectors of society.

From the proposal **Good Memory, a Civil Association.**
Buenos Aires, 2005.

We live in a time in which survivors and direct witnesses know that they must prepare the legacy for coming generations: narrations, archives, symbols, rites, museums, and images.

These elements can transform mass destruction and trauma into conclusions that can help to find new roads. What we wish for is to find within suffering a space such that tragedy will not be maintained in a continuous present, but will transform itself into lessons for the future.

Preserving memory is to project oneself into the future, without the evils that were protagonists when the past was present. Those of us who are victims of the lack of memory of those who govern and the institutions that meant State terrorism in our country are immersed in an unfinished and interminable mourning, a family and social split, the amputation of the future, since they also stole the bodies and made the words disappear.

From the proposal of the **Argentine Foundation of Historical and Social Memory**. Buenos Aires, 2005.

The Museum as Part of a Public Policy of Memory
The project of the creation of a museum of memory on the premises of the ESMA is a historic moment for our country. Moreover, it is a major opportunity to forge State policies with respect to memory. Toward this end, there are a few basic criteria that it is crucial to establish.

Social Legitimation: the museum of memory must go beyond

the direct victims, relatives of victims, and human rights organizations and base itself on society as a whole. It is crucial to enlarge the dialogue from every point of view, toward establishing a sense of the shared past that will be fruitful for the present. The involvement of educational, university, and like institutions is fundamental for linking knowledge and academic reflection with the undertaking, creating complex perspectives and multiplying creative proposals. The professional sectors can contribute with their experience and specific forms of knowledge, promoting also reflection on the particular nature of the process of the dictatorship in diverse groups. But moreover, because the extent of the topics makes it necessary to think about how we construct lasting and enriching State policies, policies that will transcend specific circumstances and governments if they are grounded on a broad social legitimation and the political support that will arise from profound social debates.

Institutional Framework: the stability of the project will also require an institutional base for its undertaking that will safeguard it from politic shifts. The framework must guarantee an adequate forum for social participation that will allow for executing studies, analyses, and debates over a long period of time as regards the content of the museum. On the other hand, the creation of a state policy implies the definition of a system for selecting its governing organ, the mechanisms of transparency and accountability for the budget of the undertaking, and the political and administrative articulation between the two jurisdictions, among other topics of priority.

The coherence of other initiatives on memory: the State can achieve an effective interrelationship between the various initiatives on memory. It also has the obligation as regards the coordination of projects that should feed into each other.
The National Project: the museum of memory must count on a broad participation and a profound commitment to the different areas of the national State to guarantee a perspective that will include the country as a whole. This is crucial if we take into account that collective memory of the dictatorship must be a framework within which we identity ourselves as a community and because of the need to broaden the social legitimation of this new space.

Guiding Criteria for the Activities of the Museum
The plurality of voices: the account of the museum must articulate itself along a plurality of voices that will enrich with new perspectives and also with new questions.
The complexity of the debate: it is crucial that the debate be stimulated on the basis of ideological, political, economic, and social processes that foreshadowed state violence, along with those that made State terrorism possible. It is also crucial to undertake the complex debate regarding the forms of political organization and militancy, the armed struggle, and the like. In the first place, because it is necessary to broaden the contents of history and the meanings of memory. In the second place, because it is important to generate a memory that will show how State terrorism affected society as a whole, impoverishing it and shattering communitarian ties.
The place of testimony: a primordial role of the museum must be the documentation as much as the collection and preservation of materials that provide testimony on the period.
The multiplication of memories: The museum must value and

promote the diverse initiatives of memory that have for some time be under way and taken various forms in sectors and generations, multiplying in journalistic, academic, and artistic forms of expression.
Education: In this sense there must be a plan to develop local projects as much as to cooperate with institutions of formal and informal education.
Academic Reflection: in recent years there has been an important academic production regarding State terrorism. The planning and the projects of the museum must be a space that will incorporate afore mentioned reflections and support new productions. By the same token, it is essential that links be forged with university institutions.

The Preservation of the Premises
The public identification of the ESMA and its preservation for memory is a major step for our society. Just as in the case of justice, it implies the recognition that it is part of our cultural patrimony. The recognition, construction, and preservation of this patrimony is and will be a fundamental pillar for our society, because it will provide a space of shared meanings on contemporary experience, anchoring it in history. These buildings must appeal to and stimulate reflection, and dialogue and debate must stand in opposition to silence and negation.
Yet the challenge is for it not to turn into a museum of horror. The recovering of the buildings as testimonial and history of a clandestine center of detention is a basic tool for demonstrating some of the methods that the dictatorship utilized to impose terror. Nevertheless, it is indispensable that said reconstruction privilege the perspective of reflection and transmission of what took place, how it took place, and why it took placed. In this sense it must address the crimes of the ESMA from the point of view of the political, social, and cultural conditions that made it possible.
On earlier occasions on which we expressed our opinion, we also made it clear that the debate regarding the coexistence of some of the institutions of the Navy that still currently exist must be explored in detail. We are of the opinion that that debate ought to be carried out not for the purpose of a presumed reconciliation, which we have never supported nor encouraged, but its function or not with respect to the objectives and the sense of the future museum, the policies of memory that will serve as its framework and in the interests of the construction of armed forces respectful of democratic values. CELS turned out to hold a minority view within the human rights movement. Many understood that this was not the time or place for such a discussion. The various positions are reasonable, and it is undeniable that what is involved in a complex political debate that will be facilitated if justice had acted and there were prison terms for those who kidnapped, tortured, and killed. This cannot equally be divorced from other difficult and serious discussions concerning the meaning of the policies of memory and reparation and in general the objectives of the policies of human rights as a condition for the reconstruction of the institutional structure in our country.

From the proposal of the **Center for Legal and Social Studies –CELS–**. Buenos Aires, 2005

The ESMA is an emblematic place not only for Argentina, but also for the rest of Latin America. The Doctrine of National Security, the Condor Plan, torture, the theft of children, flights are all concepts and words associated with this center of the disappeared and death. We must also remember that it was one of hundreds of clandestine centers of detention that operated in the country, not the only one, and each one of these centers should be properly identified for what they were, including the numerous police stations that continue to operate as such.

For the Service of Peace and Justice (SERPAJ) what this agreement sets up between the National State and the City is a "Space for Memory and the promotion and defense of Human Rights" that implies much more than the denunciation of State terrorism. The very name of the Space opens the doors to acting against the harsh realities of the violations of human, economic, and social rights that Argentina and the rest of Latin America continue to suffer from today: "the promotion and defense of Human Rights." The fact that "memory" is not limited to the rights of the last dictatorship is also at issue: the memory of the indigenous peoples, the complicities of economic power with the dictatorships, foreign and eternal debt, paid and nonpayable must be, in out opinion, part of the "Space for Memory and the promotion and defense of Human Rights." By the same token, the promotion and defense of Human Rights imply educating, siding with the victims, especially the children, and working to modify the unjust structures of the State that are the basic causes of rights violations. This is also for us a chance to contribute to the definition of "for whom" do we wish to have such a Space, and from there to think about "why." This Space has much to do with future generations, which is something we cannot forget. Finally, this accord by which the Navy will abandon the premises entirely must also be seen as an act for the demilitarization of society.

On the basis of the concepts put forth, SERPAJ wishes first to ratify some previous accords shared by many Human Rights organizations: the move out from the premises must be total; the opening to the public in a general way cannot take place until the complete withdrawal from the premises; society must be a participant in the ideas on the future of the ESMA. Second, there are many "museum" experiments and historical sites in the world related to the themes of memory and Human Rights that must be taken into account, studied, on the basis of an exchange with them, to advance toward the concrete. Finally, Serpaj is clearly aware that the ESMA premises are very extensive, and we do not consider it necessary to put forth proposals for each one of the buildings that make it up—except that we would not accept any use contrary to Memory and Human Rights. The Government of the City could, for example, install a Civil Defense center for the preparation of emergency plans against different types of disasters, or a public health site or one for the study and research on other sorts of right (environment, alternative energy, health, victim aid center, Commission for Childhood).

For Serpaj, the "Officers' Club," the place where the detainees/disappeared were concentrated, would be the principal site for the memory of State terrorism. We would agree to partial "reconstructions" of what the building was like during the years of the dictatorship, and those who should define such reconstructions, the rounds of the visitors, and so on, are the survivors.

It is our opinion also that the "club" should not be used for exhibits, expositions, talks, debates, and the like.
The emblematic building (the one with the columns) would be the place for the presentation of temporary exhibitions, expositions, talks, debates, film and videos showings, a library, a place to study, and so on, concerning State terrorism.

From the proposal of the **Service of Peace and Justice –SERPAJ-** Buenos Aires, 2005.

The opinion of the Mothers is categorically different from that of other organizations.
When the President announced that he was going to expropriate the Escuela de Mecánica de la Armada (Navy School of Mechanics) and that human rights organizations were going to create a museum of memory, we Mothers stated that the best memory is that which has to do with culture. As a consequence, we asked the President, if there was room, to give it to us for purposes of a cultural center where the youth of the country would have a place for painting and sculpture exhibits, music, theater, films, videos . . . everything that could inspire the young and enable the making of memory of what took place in the past, what is taking place now, and what will take place in the future. We do not want a museum where people go only once to see a lot of horror and then never return. In a cultural establishment, by contrast, in a cultural center for the young of the entire country, there will surely be young people present all day long, engaged in recreating the past, the present, and the future. We Mothers believe this, that culture involves much participation and has a lot of life, and we will never be found involved with anything that has to do with death.
Our white kerchief is identified with life. Death belongs to the executioner and is not ours.

From the proposal by the **Association of Mothers of the Plaza de Mayo.** Buenos Aires, 2005

What do you think about the decision by Kirchner to transform into a museum the Escuela de Mecánica de la Armada (Navy Mechanics School, ESMA), which was one of the torture centers.
"We think it's a great idea the Navy has been kicked out. But we don't agree with idea of a museum of the horror. We request the President to open a school of people's art there, to bring together everything that has to do with culture and life, where music, theater, sculpture, painting, wood carving will be taught. The expression of the past, present, and future. Not tied to the horror. Moreover, it will not be a true museum, because all revolutionary organizations ought to be represented."
But it's a museum for victims. . .
"I'm not interested. We aren't victims. Not them, not us. I want life, song, music, dance, expositions, theater."
Isn't a claim made on life by showing rifles and other war armaments?
"My idea is that everything should be there, if we're going to talk about a museum of memory. Otherwise, it would appear that the

kids were terrorists. If we only erect a torture chamber, we forget that they gave their lives for a better country. And that's what needs to be vindicated, because up until now we have not been vindicated as revolutionaries. Everyone is afraid of the word guerrilla, which speaks of generosity and sacrifice."

Wouldn't it be a good idea for this museum to teach future generations that the State made use of its full array of devices to kill?

"I don't agree. Museums are associated with death, with when it's all over. And here nothing is all over. Everything is just beginning. We must speak to future generations about life, not death."

<div align="right">

Hebe de Bonafini
En the journal "Punto Final," Santiago de Chile, 2004.

</div>

We believe that this space must transmit learning, research, and reflection concerning State Terrorism. Its causes, objectives, methodology, and implementation, as well as the analysis of the circumstances that made it possible, thereby strengthening the values of justice, truth, and memory.

It will put on display the country for which our brothers fought, a national project, the recovery of the meaning that this project had for them, and its connection with the meaning that we now give to our present.

A country that rethinks its history sees itself as a historical subject, reconstructs its communitarian ties, becomes a conscious protagonist of its own reality, and acquires the courage to effect its possible transformation.

This historic site, this tour of the Esma, makes it possible for us to reflect on ourselves as a generation. It induces us to participate in the reconstruction of a historical, social, and cultural account that will include diverse voices within the context of a long and necessary debate, and to construct and experience public policies with respect to memory and human rights.

"Those who fought and perished will live on in the memory that we have the courage to give them..." León Rozitchner

<div align="right">

From the proposal by **Hermanos (siblings) of the Disappeared for Truth and Justice**

</div>

Proposal of H.I.J.O.S.
HIJOS (children) means Sons and Daughters of the missing, for truth and justice and against silence and Oblivion.

We name the CCD´s as Clandestine Centers of Disappearance, Torture, and Extermination

The State must create an autarchic entity that will take charge of a policy to carry out in the clandestine centers that have been recovered or that will be recovered. This must be the result of a law that will put it into effect, affording it a weight on the national level that will protect it from swings of government. This instrument must be advanced by the State because it is the latter that must take charge of the former CCDs, since it was responsible for the genocide. It must make reparations for its acts within history.

The clandestine centers must be a "Space for Memory" in contraposition to the idea of a museum, freeing them from a static and nonparticipative role in time and space.

We do not seek an abstract and comfortable memory in those Spaces, but rather a memory in action, one that is active and belongs to society as a whole. Beginning with the present, because remembrance, the reconstruction of memory is a vital experience that cannot be made abstract in terms of the present moment and its problematics. It is there where one remembers and where one forgets. Otherwise, we run the risk of turning memory into a cadaver, of mummifying it. Of believing it to be part of an unquestionable past, incapable of creating a relationship with the present. Of making its subjects susceptible to external impositions and misunderstanding. It is the risk of negating history as process and social construction.

Memory is an interpellation of the commitment of social being, the constructor of its own becoming. At the same time, it is important to preserve the place where the former clandestine centers functioned, as they can still provide concrete evidence for ongoing judicial cases. Therefore, one ought to guarantee a first stage of archeological work and forensic anthropological research wherever necessary.

After this stage, partial reconstructions can be undertaken, utilizing them as the basis of debates, spaces for the exchange of vital experiences, guaranteeing spaces for testimonies and the narration of the actions of State terrorism. The portrayal of the struggles of our militant comrades in the 70s, a fight for a better world, and the understanding of history as a continuous process, with the present as the consequence of those years, but also making it quite clear that it was not a defeat. The struggles continue today, in those social movements that show the continuity of their forms of resistance. Proving that military and economic power set out to create State Terrorism to block change and impose the economic model from which we still suffer today. We propose to create within these Spaces of Memory a permanent outing of all forms of genocide, its accomplices, ideologues, and beneficiaries of the military dictatorship.

One cannot fail to mention the existence of the Clandestine Centers of Detention, Disappearance, Torture, and Extermination throughout the country as part of the machinery of the terror of the military dictatorship. And the incentive and support of a hegemonic power represented in large measure by the United States, which produced structures like the School of the Americas and policies of extermination like the Condor Plan and the systematic theft of babies, only to mention a few examples. We also propose the reconstruction of the identity of the militants, their life stories, where they carried out their militancy, what they did. To humanize them in order to block their mythification. We believe it is necessary to underscore the importance of testimonies when visiting the places of detention and torture. It is important to begin with the words of the former detainees/disappeared. These vital experiences provide us with plots for seeing the map of complicity and perverse underpinnings that have yet to be dismantled–better yet, that map is more solid that ever thanks to the guarantee of impunity. Included are the mass media, economic, business, and financial power, reactionary sectors within the realms of State, both judicial and legislative, as well as governmental. They are the beneficiaries of this economic system. The state of things that 30,000 disappeared fought to change.

These Spaces will enable us to see that struggle, organized resistance is not mythological. Memory is the present and history a reconstruction we cannot separate ourselves from. Change is within the grasp of the people, a society that must understand that the power of change lies with it in the full exercise of its rights. This is what we believe can be the contribution of the Spaces of Memory.

From the proposal of the Children for Identity and Justice against Oblivion and Silence (H.I.J.O.S.)
Buenos Aires, 2004

May 31, 2004

This text was written in April 2004 as a letter sent to Argentine friends.

Dear Friends:
I would like to pass on to you some reflections regarding the topic of the *Museum of Memory* that will be installed on the grounds of the ESMA and that is (and will continue to be) the subject of intense debates within the country.
In the first place, it seems to me necessary and appropriate to preserve in its present state the places that served as detention and torture centers, as part of the testimonial of what happened and, in an immediate sense, as part of the proof in the court trials in progress or that will take place thanks to the lifting of the laws of impunity.
Nevertheless, when one speaks of the *Museum of Memory* (MM) one thinks of something else. The concept of museum in itself is ambiguous because a museum, just like monuments, can serve in reality to bury in a definitive fashion whatever, officially, one undertakes to remember. The risks are numerous. The most evident one is that one ends up with a museum of horror, with the consequence of limiting the historical perspective in this regard exclusively to the period of the dictatorship. Another risk is the production and staging of a story that might become an official version of history, obstructing the way to the necessary variety of perspectives that characterizes historians' work.
When one says a Museum "of Memory," there is an immediate move toward subjectivity, inherent in memory as such. Thus the question immediately arises: which memory? The answer might be: the memory of the victims, and undoubtedly this moral reparation on the part of the State, or, more exactly, the Nation, is opportune. But there is no single memory of the victims, but rather various, and the very concept of victims must be defined (especially its boundaries). For this reason there will be in Argentina for a long time a series of battles of memory.
Europe has many museum of the Resistance. The story that they propose has always been written from the perspective of the political and moral triumph of the ideals of the Resistance, which are taken as basic values for the reconstruction of society. It cannot work this way in Argentina, because the history of the years 1976-1983 is essentially the history of the fall of a society. The military (and their civilian allies) won, although they had to relinquish power, because they were able to impose irreversible changes. The guerrilla organizations lost, as was logical, and do not constitute a political or moral point of reference for the majority of Argentines: one need not support the theory of two devils to recognize that the adventuresome politics of the latter and their militarism were a form of political suicide. The only truly positive aspect was (and is) the actions of the Organisms of

Human rights, which became an important moral (and in part political) point of reference.
All of these circumstances make especially difficulty the task of constructing an acceptable historical account to be proposed for the future ESMA museum.
What ought to be the objectives of this museum? The protection of the memory of the victims, to be sure, but also the laying down of elements that will allow for an understanding of what took place. This means entering another terrain, that of history.
If what one wants is a museum, it should, in my opinion, be a museum of contemporary history, or, more exactly, a museum of the recent past that will not be limited to the years of the last dictatorship but that will include, at the very least, the first Peronista period, the "liberating revolution" of 1955 and the Onganía dictatorship, as well as the disastrous 1990s and the present moment.
In this outline, the State terrorism of the last dictatorship would receive particular but not exclusive attention. The only problem is that, in my opinion, there does not currently exist even a minimal consensus that would allow for imaging a project of this sort–that is to say, a historical, critical, and self-critical perspective on the past. Moreover, in a project of this sort the representatives of the victims would probably feel defrauded, since for them their own memory constitutes the true history of that tragic period. So that memory will not be lost, the collection and protection of documents is indispensable. Toward that end, what seems to me most important is the creation on the ESMA grounds, of an archive (as much "classical" as audiovisual and digital): this could be augmented with the production of new sources (an oral archive) and the recovery of documents from abroad concerning Argentine and the actions of solidarity with victims of the dictatorship.
Along with the archive there should be the creation of a center of documentation on recent history that will, on the one hand, collect the production (books, magazines, newspapers, images) regarding this period and, on the other, will organize meetings, seminars, courses, conferences, expositions, and activities geared toward schools and such, with particular but not exclusive attention paid to the theme of human rights.
This appears to me to be the most efficacious way to establish a permanent contact with Argentine society and to ensure that a symbol of the horror is transformed into a place of reflection and discussion on the recent past and the present.
The archive will bring together the documents on the repression, as well as the various forms of resistance in society, particularly as regards the Human Rights organisms and what Argentina would like to forget, with the vast network of complicity that supported the military dictatorship.
A fundamental initiative of the archive and the center for documentation must be the creation of a database relevant to the biography and political itinerary of each one of the disappeared. It would involve a biographic account of a historical nature, one that would strive for objectivity and not be celebratory. What is at issue is the construction of a collective biography from a perspective that will be neither that of the institutions of repression (as found in police archives) nor that of militant memory (which is often the mirror image of the police memory).
An archive and a center for documentation in the ESMA should have provincial branches, so that not everything is centralized in the Capital. In projections of this type, the problem of financial support is, of course, essential. At issue is the creation of a mechanism that can guarantee continuity over time and limit the influence of shifts in politics.
Were one to establish priorities, I would specify the following order: 1) Creation of the archive; 2) Creation of a center for

documentation; 3) Creation of a museum.

The museum–conditioned, of course, on the preservation of the places of the detention center–seems to me in truth to be of least urgency but greatest complexity.

The transformation of the ESMA is an extraordinary opportunity. Taking advantage of it depends on the capacity of the proposal and the imagination of the principal actors of Argentine society.

Bruno Groppo
From his letter to the Human Rights Organisms, París, 2005

[...] Memory [...] exists under the tension and the temptations of anachronism. This is true for the testimonies about the sixties and the seventies, both the ones that were made personally by the protagonists and written in first person, and the ones produced by ethnographic techniques that use a third person very close to the first one (what in literature is called indirect free discourse). As regards this discursive trend, it should be first taken into account that the remembered past is too close and, for this reason, it still has strong political functions in the present (see on this the polemic about the projects of a museum of memory). Those who remember are not withdrawn from the contemporary political struggle; on the contrary, they have strong and legitimate reasons to participate in it and to provide their opinions about what happened not so long ago in the present. It is not necessary to refer the idea of manipulation to affirm that memories are deliberately placed in the scene of the current conflicts and aspire to play a role in them. Lastly, there is a mass of written material about the decades of the 60s and 70s, contemporary with the events –brochures, reportages, documents of meetings and congresses, manifestos, and programs, letters, party and nonparty journals– that followed or anticipated the course of events. They are rich sources, and it would go against good sense to exclude them because, often, they say much more than the memories of the people that participated in the events or, in any case, they make them comprehensible since they add the frame of the spirit of the times. Knowing how the militants thought in 1970, and refusing to limit ourselves only to the recollections they now have of how they were and acted, does not mean to reify their subjectivity nor is it a plan to expel it from History. It only means that "the truth" does not result from demanding subjection to a perspective of memory that has its limits and even less to its tactical operations.

These limits affect of course –and it could not be otherwise– the testimonies of those who were the victims of the dictatorships; that character, that of the victims, interpellates a collective moral responsibility that does not prescribe. It is not, by the same token, an order for the testimonies to be excluded from analysis. They are, until other documents appear (if the ones that concern the military do show up, or if it is possible to recover the ones that are hidden, if other traces have not been destroyed), the nucleus of knowledge about the repression. They also have the texture of what was lived in extreme, exceptional conditions. For this reason, they cannot be replaced in the reconstruction of those years. But the violation by the dictatorships of the sacred condition of life does not transmit that character to the testimonial discourse of those facts. Any narration of experience is subject to interpretation.

Beatriz Sarlo
Past time. Culture of memory and subjectivity. A discussion.
Buenos Aires, Siglo XXI Ed., 2005.

Proposals for the use of the ESMA Premises

From the proposal of the **Association of former disappeared detainees**

Our belief is that:
1. The only uses established in the ESMA should be those that are directly linked to the preservation and knowledge of the place as the Clandestine Center of Disappearance and Extermination.
2. No state institution should operate there–much less a private one–such as the National Archive of Memory, the Institute Space for Memory, public auxiliary buildings and or educational institutions, since no routine movement of personal or the public should be established there that would lead to the naturalization or emptying of meaning of the space and displace its meaning as a clandestine center of disappearance and extermination.

Our proposal is that the "use" of the ESMA premises (the terrain with all its buildings and the sports field) should take into account:
1. No change in the historical fabric of cultural value.
2. Any changes made be essentially reversible.
3. Said changes have a minimal impact.

From the proposal of the **Service Peace and Justice –SERPAJ-**

We suggest topics and uses in part of the premises, without identifying any place, and for now without too many details, but with the express recommendation that each one of these proposals be elaborated beginning with the principal protagonists:
- Foreign debt-economic power.
- The Clandestine Centers of Detention throughout the country.
- The history of Human Rights violations in Argentina.
- Indigenous Peoples.
- Childhood and Adolescence.
- Center for studies, research, and training for Peace and Human rights (with the idea of a University of Peace with conventions under the UNESCO/UN). This Center would have a Latin American character, would work for the resolution of conflicts (social, regional). It could include courses and training on human rights, postgraduate, on an international level.
- Vocational center for young persons.

From the proposal of the **Argentine Foundation for Historical and Social Memory**

The premises assigned for such purposes offer multiple possibilities. We propose some that are already part of a consensus and other that require debate.

- Carrying Out of Justice in research work and the search for proofs, before the evidence is lost.
- Testimony: The preservation as testimony of the auxiliary buildings that served as a clandestine prison for torture and "disappearance," with the implementation decided on by the experts in Museology.

- Center of Documentation: It should provide a broad and impartial contribution of instruments that will permit the knowledge of the facts (documents, books, publications, photographs, filmography, and so on).
- Permanent Exhibit: An exhibition that covers our history from the 1930s to the present. A complex theme that generates discussions but that must be treated with the greatest objectivity possible, allowing for different perspectives. It is only in this way that the credibility required by The Space for Memory will be achieved.
- Exhibit Room. Adaptable to multiple uses: film, theater, conventions, debates, seminars, etc.
- Art Exhibit: a space for a permanent exhibit of Political, Modern, and Contemporary Art.
- Ethics and Applied Ethics Institutions for justice, the public function of education, health, housing, etc.
- Center for Basic Education and Training of Workers: The principal objectives would be:
- Give a new meaning of social construction to what was for so long a space of perverse destruction.
- Set up a new educational proposal of a vocational nature, taking into account the needs of the productive activity of the country.

The Center would have to offer:
- Technical training
- Basic instruction
- Training in conformance with ethical values
- Material and affective limits
- Affirmation of self-esteem
When this center is organized, it is proposed that it be done so with the advice and instructional contributions of specialist technicians drawn from the respective unions.
This proposal would provide the possibility of social insertion and integration for young people and adults who today live on the margins. It would therefore promote the ideals of social justice and inspired those who struggled in that time.
There exist in the place buildings and installations appropriate for that goal whose use could be vindicated via a profound social meaning.

From the proposal of **Good Memory, a Civil Association**

We propose for the Officers' Club:
- It be declared a Historic Site
- It not be rebuilt
- No work be undertaken that would create changes in the buildings.
- Provide Signage on the function of each place and period via simple texts and testimonies.
- Generate climates through illumination and sound.
- Guarantee preservation and upkeep.
In the building near the Officers' Club
 Because of the proposal in point 1, visitors must be offered and given complementary information, which will be .
 incorporated via diverse exhibit resources such as models, virtual reconstructions, oral testimonies, drawings, photographs, and the like.

In other installations:
- "historical" Museum-Space of State terrorism.
- Permanent collection of Contemporary Art relating to State terrorism.
- Temporary exhibits room.
- Film/Theater space.
- Center for documentation and Library: audiovisual, graphic, photographic, etc.
- Center for University Studies on Human Rights.
- Official organisms, such as:
 -Institute Space for memory
 -National Archives of Memory
 -Local Offices of the Provincial Commissions

From the proposal of **Relatives of those Disappeared and Detained for Political Reasons and Mothers of the Plaza de Mayo-Founding Line**

Declaration of historical site: Officers' club, infirmary, smithy, print shop, mechanics shop, sports grounds, and so on.
In this sector only what took place at the ESMA will be taken into account:
- Description and information about the workings of the Center
- Photographs, lists of names, recollections, stories of the lives of the disappeared detainees who passed through there.
- Lists, bios, and photographs of the agents of repression.
- Voices of survivors and relatives of the victims.

The permanent show will be installed in the Building with the four columns.

Other activities of the Space:
- Center for the distribution of educational materials on a popular, primary, secondary, tertiary, and general levels, especially supporting material: graphic material (pamphlets, books, etc.), recorded cassettes, videos, CDs, and the like.
- Computer center, with all the information available on the topic, from our country and from abroad in the nature of archives, research, publications, and so on, with computers available to the public.
- Travelling shows of painting, sculpture, book exhibits, exhibition of works done by students, shows of cultural, neighborhood organizations, and so on.
- Rooms for events, conferences, projections, festivals, etc.

What end to give to the dozens of existing buildings on the premises?
We propose the physical differentiation of place of the "historical site" from the others. Educational institutes on human rights could function in the latter–civil and political, economic, social, and cultural ones–for the purposes of training postgraduate and tertiary trainers. Institutions of ethics and applied ethics for justice, public function, work, education, health, housing, etc. Trade schools, institutions for training in the use and equitable distribution of wealth.

From the proposal of the **Center for Legal and Social Studies (CELS)**
The premises and the buildings of the ESMA.
In our opinion the museum should only encompass
the emblematic central pavilion, which was turned into the
image of the clandestine center of detention, and the building
of the Officers' Club where the detainees-disappeared were
tortured and held captive in appalling conditions. We believe
that that area allows for physical, testimonial, and historical
recovery of the memory of the ESMA clandestine center of
detention in particular and State terrorism in general. This is
our hope and our objective for the creation of this institution
devoted to memory.
It is the responsibility of the governments involved to decide
which will be the activities that will take place in the rest
of the premises. We think that the decision made must
necessarily have as a condition that the entire space be
devoted to public undertakings. The high social value of
the recovery of the premises of the ESMA will take place
if the activities undertaken there are conceived of in terms
of and for the community rather than private ends.

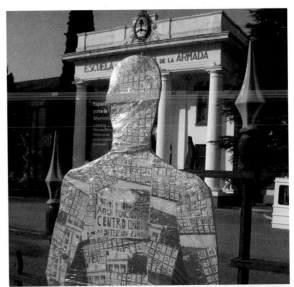

From the proposal by the **Government of the City of Buenos Aires**

- Institute Space for Memory
- "Rodolfo Walsh" Center for Research and Workshop
 on journalism and communications devoted to research
 and production on journalism and the media in the 1970s
 and during the dictatorship.

From the proposal of the **National Government**
- National Archive of Memory.
- Monsignor Angelelli Library of Human Rights
 (Center of documentation and diffusion).
- National Academy of Human Rights.

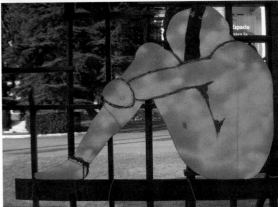

Proposals stemming from consultations made with *neighbors*
in the Centers of Initiatives and Participation of the City
of Buenos Aires:

- Institutions related to the respect for rights.
- Health center.
- Rehabilitation center for persons with Special Needs.
- Informal educational institutions or with a special
 orientation.
- Neighborhood Cultural Center.
- Productive Community Undertakings.
- Day centers for street children.
- Recreation and sports centers for needy children from
 the Capital and the Interior.

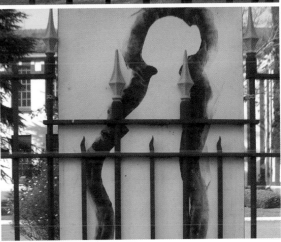

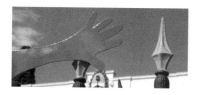

Marcelo Brodsky se formó como fotógrafo durante su exilio en Barcelona, en los 80. En el año 1997, editó y expuso por primera vez el ensayo fotográfico *Buena Memoria* (la marca editora) compuesto por fotografías, video y textos que recogen la evolución personal y colectiva de un curso de alumnos del Colegio Nacional de Buenos Aires, marcado por la desaparición de dos de sus miembros a manos del terrorismo de Estado. La muestra del mismo nombre se ha expuesto entre 1997 y 2005 en noventa oportunidades, en veinte países, tanto en forma individual como integrando diversos proyectos artísticos. En la Feria del Libro de Buenos Aires de 2000 y el Centro Cultural Recoleta de la misma ciudad expuso *Los condenados de la tierra*, una instalación con libros que fueron enterrados por miedo a la represión durante la dictadura militar. En 2001 editó y expuso *Nexo* (la marca editora) en el Centro Cultural Recoleta de Buenos Aires, otro ensayo fotográfico referido a la memoria colectiva. En 2002 realizó una instalación, con restos de bloques de granito que habían formado parte de la fachada de la AMIA, la cual fue expuesta ese mismo año en la Sinagoga de la calle Piedras y en el 2003 en la Plaza Houssay de la Ciudad de Buenos Aires, al cumplirse nueve años del atentado a la AMIA. En 2003 editó *Memory Works*, obra que reúne piezas de Buena Memoria y de Nexo, y que fue expuesta ese mismo año en la Universidad de Salamanca y realizó la intervención 'Imágenes contra la Ignorancia' cubriendo con su obra un monumento nazi en la ciudad de Hannover, Alemania.

Buena Memoria ha sido editado en castellano, inglés, italiano y alemán y *Memory Works* (University of Wisconsin Press) se encuentra en preparación.

Es miembro del organismo de Derechos Humanos Buena Memoria y de la Comisión pro Monumento a las Víctimas del Terrorismo de Estado, que supervisa y coordina la ejecución del Parque de la Memoria junto al Río de la Plata, y del Monumento por los desaparecidos y asesinados durante la dictadura militar.

El trabajo de Brodsky procura comunicar a las nuevas generaciones la experiencia del terrorismo de Estado en la Argentina de una manera diferente, basada en la emoción y en la experiencia sensible, para que esa transmisión genere un conocimiento profundo y real, basado en el diálogo entre las distintas generaciones afectadas por las consecuencias de la dictadura militar.

Marcelo Brodsky trained as a photographer during his exile in Barcelona in the '80s. In 1997 he edited and exhibited for the first time the photographic essay *Buena Memoria* (Good Memory, la marca editora), made up of by photos, video, and texts that show the personal and collective evolution of a class of the Colegio Nacional de Buenos Aires, marked by two "missing" students due to the State Terrorism. Between 1997 and 2005, the exhibit was presented ninety times in twenty countries, by itself or as a part of other artistic projects. At the Buenos Aires Book Fair (year 2000) and at the Recoleta Cultural Center in that city Brodsky exhibited *Los condenados de la tierra (The Wretched of the Earth)*, an exhibit with books that were buried out of a fear of repression during the military dictatorship. In 2001 Brodsky edited and presented *Nexo* (la marca editora) at the Recoleta Cultural Center in Buenos Aires, another photographic essay referring to the collective memory. In 2002 he held an exhibit with fragments of granite blocks that had been part of the facade of the AMIA building. This exhibit was presented also at the Synagogue at Piedras Street and in 2003 at Houssay Plaza, also in Buenos Aires, on Ninth Anniversary of the attack against the AMIA. In 2003 Brodsky edited *Memory Works*, where he brings together parts of *Buena Memoria* and *Nexo*. He also presented it at the Universidad de Salamanca, and he organized the "intervention" *Imágenes contra la Ignorancia (Images against Ignorance)* shrouding with his work a Nazi monument in Hanover, Germany.

Buena Memoria has been published in Spanish, English, Italian, and German, and Memory Works is in press (University of Wisconsin Press). Brodsky is a member of the Buena Memoria Human Rights organization and the Pro-Monument to the Victims of Terrorism Commission, which supervises and coordinates the construction of the Memoria Park close to the Río de la Plata River, and of the Monument to the missing and murdered during the military dictatorship.

Brodsky's work seeks to communicate to the new generations the experience of the state terrorism in Argentine in a different way, based on emotion and sensate experience, such that the transmission of it will generate a real and profound knowledge based on dialogue among the different generations affected by the consequences of the military dictatorship.